博奕心理學

The Psychodynamics and Psychology of Gambling

Mikal Aasved ● 著　　陳啓勳、謝文欽 ● 譯

博彩娛樂叢書序

　　近幾年全球各地博奕事業方興未艾，舉凡杜拜、澳門、新加坡、南韓……都在興建與開發賭場，冀藉由賭場的多元功能發展觀光事業。中東杜拜政府的投資控股公司杜拜世界，於近日宣布投資拉斯維加斯之米高梅賭場集團的新賭場計畫，其購入該集團約9.5%的股份，花費超過50億美元；現實社會中不能賭博的回教世界，居然購入美國賭場集團的股份，代表的是阿拉伯聯合大公國看好博奕事業的前景。

　　根據世界觀光組織的預估，東亞及太平洋地區2010年旅客可以有1億9,000萬人次，而到2020年，預計入境旅客將再增加1倍，達到約4億人次。就拉斯維加斯的博奕事業發展而言，消費者45%的花費是在賭博，其他55%花費在餐飲、購物、娛樂、住宿等，事實上博奕事業已成為一個整合觀光、娛樂事業的整合型事業。

　　全球對博奕事業重視的不只杜拜，亞洲各國亦摩拳擦掌、爭相發展這門事業。其中最早起跑的是澳門，其賭場數在最近幾年快速增長，從2002年的11家增長到2007年第二季的26家。同時期，賭桌數也快速增長超過8倍，2007年的賭場營收高達69億5,000萬美元，首度超越拉斯維加斯成為全球最大的賭博勝地。澳門目前仍然以賭場為主要吸引旅客的利基，並朝向拉斯維加斯般地結合購物、住宿、會展的多元觀光發展。

　　新加坡的兩家複合式度假勝地預計在2009年完工，其藉由完整的周邊規劃與設計，企圖打造亞洲的新觀光天堂。其中之一是濱海灣金沙綜合度假勝地（Marina Bay Sands Singapore），將耗資32億美元，除了賭場外，濱海灣周邊將興建三棟五十層樓高的高樓，預

計將可容納2,500間飯店客房、93,000平方公尺的會議中心、2間戲院、1座溜冰場以及無數的餐廳和店面。為了增加吸引力，受聘的知名以色列裔建築師薩夫迪將在濱海灣金沙賭場的附近打造一個類似雪梨歌劇院的地標型博物館。為因應未來博奕事業的人力需求，新加坡政府提供財務支援，由業界與美國內華達大學拉斯維加斯分校的飯店管理學院，於2006年共同在新加坡建立首座海外校園，提供觀光、賭場專業的四年制大學人才培育。

　　全球博奕產業方興未艾，其上、中、下游發展愈來愈健全，開發新的科技和建立線上投注機制等，都使博奕產業更朝國際化方向前進，台灣如能結合觀光產業發展博奕事業，將有利於我國觀光事業的成長。博奕產業包含陸上及水上賭場、麻將館、公益彩券、樂透彩、賭狗和賭馬；博奕娛樂業的服務範圍也很廣，除了各種博奕遊戲服務外，還有飯店營運、娛樂秀場節目安排、商店購物、遊憩設施、配合活動設計等。每一個環節都不能忽視，才能營造多元服務的博奕事業。

　　此外，博奕概分為賭場（casino）、彩券（lottery）兩大領域。挾著工業電腦及遊戲軟體的發展基礎，台灣廠商在全球博奕機台（吃角子老虎、水果盤等）的市占率高達七成。未來台灣一旦開放博奕產業，除了賭場（含博奕機台）的商機，還將帶動整合型度假村主題樂園、觀光旅遊、交通、會議展覽、精品等周邊產業的商機。目前博奕市場還有很大的發展空間，但亞洲博奕市場很需要台灣供應人才，因此不管政府有無修法通過興建賭場，培育博奕人才都是必然的趨勢，應當未雨綢繆。

　　看準博奕產業未來需要大量人才，國內動作快的大學院校紛紛開辦博奕課程，希望及早培養人才。國內有學校將休閒事業系更名為「休閒與遊憩系」，並開設賭博管理學、賭博心理學、賭博經濟學、防止詐賭方法等課程。更有學校在學校成立了「博奕事業管理

中心」，將真正的博奕桌台及籌碼，引進校園課堂。未來博奕高階專業人才的行情將持續看漲，包括：賽事作業管理員、風險控制交易員等職務，皆必須具備傑出的數學邏輯能力、數字分析技巧，才能精算賽事的賠率。因此博奕課程如：博奕事業概論、博奕經營管理、博奕人才管理、博奕行銷管理、博奕產業分析、博奕心理學、博奕財務管理與博奕機率論等之相關書籍的編寫有其必要性，更可讓莘莘學子有機會認識與學習博奕之機會。

依照編輯構想，這套叢書的編輯方針應走在博奕事業的尖端，作為我國博奕事業的指標，並能確實反應博奕事業教育的需求，以作為國人認識博奕事業的指引，同時要能綜合學術與實務操作的功能，滿足觀光、餐旅、休閒相關科系學生的學習需要，並提供業界實務操作及訓練的參考。

身為這套叢書的編者，謹在此感謝產、官、學界所有前輩先進長期的支持與愛護，同時感謝本叢書中各書的著（譯）者，若非各位著（譯）者的奉獻與合作，本叢書當難順利完成，內容也必非如此充實。同時也要感謝揚智文化公司執事諸君的支持與工作人員的辛勞，才能使本叢書順利地問世。

台灣觀光學院校長　　李銘輝　謹識

2008年2月

原　序

　　本書主要著重在心理科學專家所深究出的各種動機理論，其中大部分的專家深信賭博行為是賭徒個人生活經驗所造成的後果。西格蒙・佛洛伊德的心血結晶——精神分析理論——可能是對於人類行為所做的解釋中最深奧難懂的理論。然而，精神分析理論卻幾乎主宰了二十世紀心理學的思想。有許多以精神分析理論為基礎，對賭博行為所提出的解釋，這類的解釋都是將賭博或其他適應不良行為的動機，回溯歸咎於賭徒在其嬰幼兒時期，因為某些創傷性的情感經驗而產生一種以上潛意識的罪惡感。這樣的論點曾經風行一時，雖然還未完全被歷史所淘汰，但也已經被行為心理學派與認知心理學派所發展出的論點取而代之。

　　人格理論學派跟精神分析學派的論點相近。一般而言，人格理論學家主張賭博行為是一種因應的機制，跟賭徒先天具備或是後天發展出特殊的基本人格類型有關，也跟賭徒是否擁有特定的人格特質組合有關。這個學派的學者設法要找出專屬於賭徒的基本人格特質，於是找來無數的賭徒進行一系列的標準化心理測驗。

　　另外，各種學習理論學派的論點也在二十世紀中葉開始取代精神分析學派的論點。跟隨學習理論學派的先驅I. P. 巴甫洛夫和B. F. 史金納的腳步，當今的學習理論學家繼續探索經由特定酬賞和聯結學習，像賭博與酗酒這樣的行為反應會被增強和持續的過程。

　　認知心理學是一門比較新近發展的學派，其論點認為賭博行為與持續性都是因為賭徒自認能贏的歧想歪念所造成。認知心理學的研究取徑很快就蔚為風潮，而且繼續吸引更多的擁護者。

譯　序

　　近幾年來，博奕的相關議題在國內先後已經有好幾波的熱烈討論，主要的焦點都在於觀光賭場是否應該要合法。但是，不論未來觀光賭場是否合法，賭博對於國人的影響卻是非常廣泛的，不但是由來已久，而且未來也將會再持續下去。非法賭博的社會新聞時有所見，公益彩券及運動彩券的廣告趣味生動，街坊的麻將聲此起彼落，公園裡面的聚賭見怪不怪，網路賭博有聲有色，賽鴿在某些地方是年度盛事，甚至有些家庭，過年也都是在牌桌上守歲。凡此種種，都可以明顯地看到賭博對於國人的影響，也更令人憂心其中可能會潛藏的「病態性賭博」（pathological gambling）等相關問題。

　　以病態性賭博為例，在1999年出版的《精神疾病診斷與統計手冊第四版》（*Diagnostic and Statistical Manual of Mental Disorders, DSM-IV*）中，「病態性賭博」（312.31）被列入「他處未分類之衝動控制疾患」的項目中，因此它的確是一種疾病，而且該書也主張病態性賭博的盛行率可能高達成年人口的1%至3%。假如依這個比例，再參照內政部於網站上面所提供之民國99年度人口統計來推算，國內約有18至54萬的成年人，有可能在接觸各式各樣的賭博活動之後會變成是病態性賭博的患者。但是依照譯者的學習心得，不論是在美國或是我國，許多人都不能理解病態性賭博患者無法控制自己的賭博行為，很容易會認為他們是咎由自取或是罪有應得，再加上他們往往會向親戚朋友或同事借貸、說謊或是從事反社會的行為來籌錢，直接影響到家庭的生計或是親戚朋友的財務狀況，也因此這一類的患者不太能像其他疾病的患者一樣受到外界的同情、關心或是協助。

在此，感謝恆業法律事務所在年初所提出的「博奕法草案」中，也訂定了「責任博奕措施」以及「嗜賭防治及問題博奕」等條文，充分地凸顯出這個問題的重要性。不過，若是想要瞭解國人的賭博行為以及賭博對於社會的影響，要制定政策來防治賭博所衍生的問題，或是要有效地提供專業的醫療，就要先探討博奕心理，如此才容易形成正確的概念，也才能夠完善地規劃相關的措施。感謝揚智出版社的葉總經理，用心地找尋到這一本書，深入淺出地介紹博奕心理學的各種論點，相信各界人士在閱讀之後，可以對這個領域的各項主題有清楚的概念。

本書作者詳細介紹各家學派對於賭博行為的見解以及相關的研究發現，這些學派包括精神分析學派（psychoanalytic theory）、行為心理學派（behavioral psychology）以及認知行為學派（cognitive-behavioral psychology），並且引用這些學派的相關理論來進行更細緻的探究。書中所涵蓋的主題，除了討論參與賭博的動機以及賭博的成癮行為之外，亦引用人格特質、人格理論、依附關係理論、變態心理學與歸因理論等來進行解釋。此外，書本中還探討了賭博行為中所特有的「翻本」（chasing）、「控制幻覺」（the illusion of control）、「新手贏錢」（early win）等等心智歷程，也呈現出參與不同賭博活動以及不同涉入程度的族群之間的差異，內容鞭辟入裡、引人入勝，讓譯者在翻譯的同時，也豐富了學知。

最後，謹此感謝閻富萍總編輯給予我們這次機會來參與本書的翻譯工作，也特別感謝許怡萍老師及張明玲小姐的努力付出，沒有她們兩位的心血，翻譯的工作就沒有辦法完成。

美和科技大學　教師發展暨教學資源中心主任　陳啟勳

國立高雄餐旅大學　旅館管理系副教授　謝文欽　謹識

2011年7月

目　錄

第一篇

心理動力學取向
幼年經驗的影響

第一章

精神分析理論：早期觀點

　　精神分析學家一直認為過度的賭博行為是種心理上的疾病或是病態，跟身體的狀況無關。精神分析理論發展於十九世紀末葉和二十世紀初期，由維也納的精神科醫師西格蒙‧佛洛伊德（Sigmund Freud）[1]所倡導，佛洛伊德的論點大部分是由比較少量的臨床觀察和大量的推測得來。即便如此，佛洛伊德的論點於二十世紀的前半部相當盛行，佛洛伊德對於人類行為的解釋，依舊引領風潮且對後來的行為科學與社會科學影響甚鉅。

　　精神分析理論學者將賭博行為大致分成兩類：絕大多數的人樂於從事正常或社交型的賭博；僅有少數賭徒的賭博行為屬於異常、強迫性或「神經質」的這一類。因此，許多精神分析師都用這樣的分類法去看待賭博行為。精神分析學派對於賭博行為的研究發現，可以用一句簡單的話來概括：「強迫性的賭博行為是種心理疾病的症狀，該心理疾病的起因是強烈的自卑感與不滿足感。」[2]然而，不同的學者都各自提出他們不同的論點，其複雜程度絕非上述這一句簡單的話所能涵蓋。

一般的假設

　　精神分析理論可大致分類成幾個基本的假設——這些假設通常都未經測試，所以也站不住腳。所有精神分析理論的假設都只是為了針對強迫性或病態性的賭博行為的研究，進而發展出來的論述。本文將陸續介紹各個不同的精神分析理論，以便讓讀者們對於這些理論有初步的瞭解。藉由以下的簡短介紹可讓我們更加認識不同的論點。

　　精神分析學派第一項基本的假設為：人類有很多心智方面的活動是在潛意識的層次發生的，以致於當事人根本無從察覺或是辨識。也就是說，這一派的精神分析學家認為賭徒時常渾然不知他們

「真正」的賭博動機是什麼。

精神分析學派的第二個基本假設——「集體潛意識」或「種族記憶」的存在。這一派認為部分的潛意識帶有生物性傳承下來的記憶。佛洛伊德認為很多人類的行為都是出自於本能[3]，這樣的論點也為當時的精神分析學者所採用。

他們也因此認為所有人種的基因組合都有一些共同的潛意識記憶，這樣的潛意識記憶源自於我們人類最早的祖先，然後代代相傳至今。種族記憶裡，「本我」（id），貯存了我們人類所有最根本的本能與獸性衝動。這樣的本能與衝動不僅產生神經衝突，也會讓人產生罪惡感。潛意識裡的另一部分——「超我」（superego），則承載所有父母的訓誡與社會規範，這樣的訓誡及規範則是用來抑制本能和反社會的本我衝動。也因為這些潛意識的內化，當本我衝動蠢蠢欲出，但又同時想到無法遵循父母教誨時，會讓人深受罪惡感的折磨。

佛洛伊德認為透過神話，尤其是古希臘的神話，可以看到物種發展史的過去。他以伊底帕斯情結（Oedipus complex），即戀母情結為例，伊底帕斯在希臘神話中是底比斯的國王，卻糊裡糊塗地殺了自己的生父，然後又娶了生母為妻，且生兒育女。佛洛伊德假定這樣的神話故事具體反映出在種族記憶裡，在我們遠祖身上，其實發生過一個令人震驚的家庭悲劇。按照佛洛伊德的說法[4]，我們人類最早的男性祖先在一股忌妒的怒火下，犯了這項弒父的原罪：他們殺了部落裡位高權重的家長，然後將這個家長的所有女人（也就是他們自己的母親）都佔為己有。佛洛伊德堅稱，這種從弒父與亂倫行為所產生的心理創傷與罪惡感十分強烈，已經深深刻印在人類共同的潛意識裡，且一直持續折磨著之後每個新生的世代。當然，這種奇幻的說法並沒有實際的證據可以佐證。希臘神話裡也沒有其他的家庭悲劇特別被拿來解釋現代人類的行為。即便如此，佛洛伊德

和他的追隨者仍舊深信希臘神話揭露了公認的集體潛意識，並且以此作為他們論述的基調。套句他早期的學生說過的話：「精神分析研究對於社會心理的產物（神話、童話故事以及民間傳說）滲透愈深，愈能證明所有符號都有其物種發展來源，且符號裡面有先民經驗的沉澱。」[5]有一群頗負盛名的精神分析學家認為，某些人想要賭博的熱情，其實是這個遠古的罪惡感產生的直接後果。

第三個假設則認定嬰兒期的性特質，認為人類在嬰幼兒時期就已經歷強烈的性感受與戀母慾。佛洛伊德與其他的精神分析理論學者一致認為，只要刺激小嬰兒的某些身體部位，他們也會產生「性」趣。小嬰兒的「性感帶」分布在唇部，肛門以及性器官。

第四個精神分析假設論點則是認定幾乎所有心理方面的疾病或是精神疾病，病因都可追溯到病人童年時所受的創傷。一般而言，這樣的創傷跟挫折感息息相關，而造成這種挫折感的原因多半是由於一處或多處的性感帶造成的某種生理衝動或性衝動未能滿足。佛洛伊德說人類在自慰的過程中，彷彿又經歷了一連串性心理或生理發展的階段，每個階段都會深深影響日後人格的發展。口腔期（oral stage）與「哺乳」和「斷奶」息息相關：哺乳等同於接受和愛，而斷奶則意味著拒絕和愛的壓抑。肛門期（anal stage）則與排便有關，據說排便會帶來性滿足，而訓練孩童如廁則牽涉到他們因大小便失禁所引起的挫折感或懲罰。性器期（phallic stage）的孩童開始發覺認識自己的性器官，且會從觸摸自己的性器官（早期的自慰）過程中得到快感。然後大約從四、五歲到青春期這段期間，孩童的性慾衝動仍為靜止狀態隱而未現，所以這個階段被稱為「性潛伏期」（sexual latency period）。承啟了青春期的發育衝擊，人類在最後階段的兩性期（genital stage）開始有了明顯的性衝動。若人類在以上任何一個時期裡受過心理創傷，都會導致後來人格發展方面的「固著」現象。

孩童首次真正來自於本我的「性」衝動，即眾所皆知的戀母情結與戀父情結（Electra complex），通常以父母中之異性者為「性愛」的對象。基本上，男童的戀母情結在性器期開始出現。男童的潛意識裡面有除掉父親，進而全然擁有母親的慾望。同樣的，在性器期，男童對他們的父親也是既敬愛又敬畏，以他們的父親為模仿對象。也因為這種對父親的愛恨交織，無法平衡，所有男童就在這種強烈的情感拉扯下成長。正常的情況下，男童最終會體悟到：就算他嘗試除掉他自己的父親並且取代之，因果循環，他自己可能也會被之後更強更壯的對手所懲罰，進而敗在對方的手裡而被閹割。男童會為了繼續持有自己的男性特徵尊嚴，而摒棄弒父的幼稚想法，因為戀母情結而可能產生的衝突於是就此打住。然而在成長過程中，假如男童最終沒有喪失或是解決這些兒童時期的性幻想帶來的慾望或衝突，他的人格發展將會固著在性器期這個階段，而且他戀母的慾望和幻想將會一直伴隨他到青春期和成年期。正因為這類的慾望為社會所深惡痛絕，男童在潛意識裡會對自己的幻想慾望感到嚴重的罪惡感，且終其一生都為這種罪惡感所折磨。如同之前所述，這樣的罪惡感會讓某些男性透過「賭輸」的方式替自己贖罪。

即使人格發展停滯的現象可能出現在不同時期，但任何心理發展的固著現象或是退化性的精神官能症，若深究之，則可發現形成的脈絡大致相同。隨著兒童成長，他們會想要讓他們自身的需求、慾望以及本我衝動，得到最迅速的滿足。可是這類的需求經常因為他們父母親的干涉而無法被滿足。也因為如此，孩童無法去重溫之前或是開始去體驗他們滿足需求的快樂，他們會遷怒於父母而對父母開始愛恨交加。在成熟化與社會化的過程中，孩童終將摒棄他們童年時的慾望幻想，並且認同他們父母的行為價值，而情緒方面的衝突也漸漸地為之化解。但是有時候有些小孩無法消除他本身的渴望，也無法處理他模稜兩可的情感。這種情緒方面的衝突會延續

到成年期。且會引起強烈的焦慮感與罪惡感，讓神經系統嘗試用一些適應不良的方式來解決這種負面情緒。精神分析學家於是有此認知：成年的精神病患在人格發展的某一特定時期已經有「固著」的現象，這種固著現象可以從他們的語言和重複性的舉止（像是強迫洗手、酗酒或是沉溺賭博）看出；有時甚至他們的日常生活工作與口頭禪也會透露出端倪。

第五個精神分析學派的假設則是認為所有人類生來就是具備陰陽雙重個性。每個人都有成為同性戀或是異性戀的可能，一切端視其童年時期所處環境對其社會化過程所產生的影響而定。通常只要夠成熟且社會化過程得宜，男孩往後的人格發展就不會有問題，因為個人在當中可以習得正確的性傾向，而不當的性傾向就會被抑制住。然而，人格發展有固著現象的人，常常無法完全抑制他們與生俱來的同性戀傾向。在他們往後的人格發展過程中，這些看似沉寂的同性戀傾向會以各種同性戀的形式慢慢浮現出來，有些隱而不顯或在潛意識裡，有些則極為明顯。

每個男孩都有自己處理戀母情結的方式，有些男孩的方式卻跟一般人格發展的歷程大相逕庭。常見的個案中，男孩在面臨對父親的仇恨以及母親對他們的愛可能被父親掠奪這種威脅時，他們通常會摒棄他們對母親的愛戀和殺死父親的念頭，進而以父親為模仿的對象。有些個案則不然，這種個案裡的男孩則選擇轉化他們的性取向，允許他們的女性人格特質浮出檯面。一般認為這種異常的反應出自於男孩的適應不良，認為他們的父親之所以愛母親是因為母親的女性特質，於是他們希望藉由轉化性取向，極力模仿他們的母親，以重新獲得他們父親的愛。有這樣困擾的男孩也不再像其他同齡的孩童一樣，去否認或壓抑他們的同性戀取向，進而大膽展現。在這樣的個案裡，男孩之後任何想要嘗試重新認同他們父親都會深受他們早年經驗的影響。比方說，精神分析師認為如果他們的父親

嚴厲、要求高、有暴力和虐待傾向，男童小時候被壓抑的女性被動特質就會在成年時期演變成一種被虐的需求，以懲罰自己。精神分析理論學者認為許多成年時期出現的情緒失調可以追溯到早年的雙性特質，這是因為同性戀的部分在童年時期未能成功或完全地被壓抑住。因此，許多精神分析學家相信，強迫性賭博行為雖說讓賭徒輸得慘兮兮，但是卻也證明了賭徒早年認同女性的特質以及後來隱性的同性戀特質。

　　第六個精神分析理論假設則以昇華現象為主軸，認為隱閉的慾望和不為社會所接受的行為，會被類似的社會文化活動明顯地取代之。舉例來說，成年人可能會捶打沙包來出氣洩恨，而不是去捶別人。然而，精神分析學家通常用這樣的說法來解釋神經方面不成熟的本能衝動之展現。這類理論的精神分析學家認為，患者在壓力大的時候，他們看似成熟的人格會退回到早期的發展階段，而他們在這早期的階段任何未解決的性衝動都會以各種方式得到昇華、「付諸實行」以及獲得滿足。精神分析學家於是認為酗酒行為就是一種口腔固著現象的明證，起因在於斷奶時受到創傷——酒瓶是一種象徵母親乳房的替代品，酒精飲料則代表母乳，酒精中毒的狀態則跟嬰兒吃奶後的滿腹飽足感有關[6]。還有些更為複雜難解的論點則認為替代品之外還有其他替代品。所以從這樣的論點來看，酗酒行為就是一種向大眾大方展示自己有潛伏的男同性戀傾向之行為，酒瓶則是陽具（其實是母親乳房的替代品）[7]，而酒精飲料則是射出的精液（其實就是母乳的替代品）[8]。因為這整個心理動力學過程都是在潛意識裡啟動發生，精神官能症病患從來就不會察覺到他們內在的感覺與動機，也無法得知他們外在的行為其實就是他們受到壓抑的本我衝動得到的昇華。

　　我們將幾位精神分析學派重量級學者的論點歸納整理如後。在這些論點裡面不難發現，許多精神分析學家認為賭博行為——不論

正常或是病態的──都是一種替代品，用來取代賭徒內在隱密的渴望卻為社會所譴責的行為，而這樣的心理動力過程也常常不為人所知，隱而未顯。

漢斯‧馮‧哈汀伯格：開路先鋒的努力

有一些佛洛伊德的追隨者早在他針對賭博行為發表個人的見解之前，就引頸企盼這位導師的觀點及看法。漢斯‧馮‧哈汀伯格（Hans Von Hattingberg）[9]是最早用精神分析方式去治療賭博行為的人。他的推論是：在賭博過程中的恐懼、壓力和焦慮，讓賭博變成一種興奮又愉悅的活動；而不適當的性心理作用因此就成為賭博行為的最重要成因。雖然馮‧哈汀伯格的原文著作從未被翻譯成其他語言，他的貢獻卻常常為後人所引用。其中最著名的莫過於精神科醫師理查‧羅森索爾（Richard N. Rosenthal）[10]，他不僅將馮‧哈汀伯格的論點整理歸納成冊，甚至把他的獨特再生學的發現繼續發揚光大，影響後世的精神分析思維甚鉅[11]。

運用傳統的精神分析方法，馮‧哈汀伯格追溯到愛賭博的原因跟在人格發展的性器期前期（pregenital period，約三到五歲）產生的固著現象有關。馮‧哈汀伯格認為在性器期前期的如廁訓練很重要。這個時期的小孩可能是第一次檢視自己身體的排泄功能（排尿與排便），卻也可能因為無法控制自己如廁功能，讓父母失望，進而被父母責備。這種因為童年時期如廁訓練所引起的沮喪感，會逐漸變成憤怒與罪惡感。如果調適不良，到了成年時期，賭博則成為一種抒發這種憤怒與罪惡感的方式。

佛洛伊德[12]、馮‧哈汀伯格以及其他精神分析理論學者[13]咸認嬰孩從排尿與排便的動作中得到自體性慾（autoerotic）的快感。這些心理分析理論學者認為小孩喜歡憋尿憋便，一直等到他們憋不住的

時候，排泄物從他們的尿道及肛門強力排出時，他們可以從這個過程中獲得極大的快感。漸漸地，在排便的時候，小孩又從中衍生出一項新的樂趣：把玩那坨又軟又熱的東西。精神分析學家覺得嬰孩憋便會形成一種肛門的自慰行為，也就是說，排便是種從肛門得到快感的經驗，而糞便是嬰孩早期的迷戀對象，糞便本身就代表每個人最初的「賭本」（savings）以及第一個「玩具」。抱持這種論點的精神分析學家甚至認為在如廁訓練及社會化過程中，嬰孩這種對於排便與糞便的興趣，會因為不被社會所認同，進而遭到勸阻或是壓抑，但這樣的興趣並不會因此消失，而是在成年時期以一種同等強烈且過度的興趣去賺錢、存錢，然後花錢買自己喜歡的東西。賭博也是賺錢、玩錢的方式之一，賭博行為也就因此昇華了早期自戀的衝動，達到排便的滿足感，也就是說，有這種肛門期固著現象的精神病患者，賭博變成一種強迫的行為。

假如童年時期因為不受約束的排泄行為被父母親嚴格管教的話，賭博在成年時期會變成一種替代品，用以取代先前童年時期的愉快經驗，因為在賭博這個活動中，金錢的流動也是同樣不受限制。如此說來，既然在潛意識裡賭博行為等同於排泄行為，賭徒也會將賭博視為一種離經叛道的行為，用以對抗他們深具權威的父母親，因為他們的父母親曾經否定且剝奪他們童年時期排泄的快感。

因此，在賭博行為中也夾雜著強烈的罪惡感與恐懼，罪惡感來自故意的叛逆行徑，而恐懼則是因為父母親對於這種無法接受的行為所施予的懲戒。馮・哈汀伯格於是做了這樣的結論：賭博行為的性慾化，起因於賭徒與生俱來的被虐狂，或者是他們從期待懲罰降臨的恐懼中得到的快感。如同羅森索爾[14]的觀察，馮・哈汀伯格的觀念認為賭博是性行為的替代品，賭博代表一種人格發展的固著現象，此現象可以追溯到童年時期排泄與如廁訓練。且賭博就是展現出賭徒與生俱來的被虐狂。馮・哈汀伯格這樣的觀點被後繼者，包

括佛洛伊德在內所引用、闡述，進而發揚光大。

恩斯特‧西梅爾：以排便方式表現出上癮的衝突

　　或許沒有其他精神分析理論學家提出像恩斯特‧西梅爾（Ernst Simmel）[15]針對成癮所做出的精神分析推測如此極端。西梅爾認為酗酒行為表現出口腔方面強烈的肉食衝動、自慰的需求、戀母的渴望以及同性戀的傾向。以上所述都可歸納到本我的衝動。因為酒精飲料難以入喉的味道，西梅爾甚至大膽假設酗酒的人喝下肚的酒精飲料意味著「酗酒者一廂情願地想在別人嘴裡大小便」[16]。西梅爾同時也相當熱衷於評估賭癮。他和馮‧哈汀伯格一樣認為賭癮源自性心理發展過程中肛門期的固著現象。值得一提的是，西梅爾僅從單獨的個案研究裡做出這些對於賭博的論點。

　　西梅爾也認為賭博賭到成為病態的人，他們小時候的自戀以及對兩性的性幻想受到壓抑，也因此他們在成年之後，以賭博的方式來滿足這種未被解決的依賴需求。如同馮‧哈汀伯格一般，西梅爾也認為賭博行為是一種肛門自慰滿足性慾的行為。甚至西梅爾還認為若賭博表示一種未被解決的肛門期固著現象的昇華行為，那麼賭金的象徵性意義就是糞便了。因此，賭博的動作本身就是種刺激（肛門的自慰），賭贏就等同於達到性高潮，賭輸就代表被閹割及排便（讓出糞便）。用西梅爾的話來說，賭金在輸贏的過程中不斷交流轉換有重大意義：賭客在潛意識裡有種想讓自己從肛門受孕，生下自己以及養育自己的慾望。西梅爾甚至還認為，賭客在這種賭金的交流活動裡，可以想像自己從父母的干涉與干擾裡面解脫，卻也在這樣的活動裡浮現出他們追求獨立自主的願望尚未完成[17]。

　　馮·哈汀伯格認為賭博是賭客有被虐狂的表徵，而西梅爾則認為賭博表示賭客兼具虐待狂與被虐狂。對西梅爾而言，賭客的潛意識裡想要離開父母就是一種肛門性虐待的明證。賭客透過賭博的方式，象徵性地取代父母親，西梅爾對此類行為的解讀是賭客從他們的父母親身上遺傳到兩性的本質。佛洛伊德認為潛意識裡那份受罰的渴望是導致犯罪的原因，西梅爾也同樣認為有些賭客從事犯罪活動，其動機也是想藉著犯罪來受罰，而處罰者表面上是剛正嚴厲的的法官，實際上卻是賭客心中那個兇惡的父親。這種精神上的依賴衝突論點也同樣可用來解釋酗酒行為[18]（雖然酗酒行為並非肛門期的固著現象之表徵）。

威廉·史德喀爾：逃避、興奮、潛伏的同性戀與虐待狂

　　對於以上這些理論，其他早期的精神分析學家雖然沒有過於狂熱或極端，但也不遺餘力去倡導。比方說，威廉·史德喀爾（Wilhelm Stekel）[19]就認為「賭癮」和「酒癮」有許多雷同之處：兩者的動機不外乎是逃避現實、回歸童年、裸露癖、權力慾望以及許多本我的衝動。本我的衝動包含壓抑的性慾、潛伏的同性戀、虐待狂以及亂倫的幻想。然而，和其他精神分析師的理論比較起來，史德喀爾的分析顯得粗淺許多。

　　史德喀爾將賭徒分成兩類：想要一步登天的「真賭徒」（real gambler）和不應該被定義為賭徒的「職業賭徒」（professional player）[20]。真賭徒賭博的原因只是因為想賭，覺得好玩，而不是想要贏錢。對這樣的賭徒而言，賭博其實就是「一種病」[21]。而對於職業賭徒來說，賭博就是一種賺錢的工具，當中沒有什麼娛樂可言。史德喀爾認為賭博的狂熱其實是種性偏差，有賭博狂的人通常

也熱愛玩樂。史德喀爾也深信，容易對賭博上癮的人，其實表示他想藉由賭博回歸到童年以逃避成年的困擾與責任。一般大眾都可以接受這樣的論點。史德喀爾堅持藝術家是最容易染上賭癮的一群人，因為藝術家已經「處在一種不真實的國度裡」，而且「總是會在虛實之間失了分寸」[22]。

當史德喀爾提出「賭博讓賭客顯露出其不為人知的特質」這樣的論點時，他也預料到後起的互動理論學家會衍生出許多想法。如同酒精的作用般，賭博會讓賭客卸下武裝，然後展現他們掩藏已久且受到壓抑的個性特質。因此當無法實現人格特質以及崇高的自我時，賭博就變成一種「為了人格特質，為了自我的崇高實現以及為了優越感而起的爭戰」[23]。史德喀爾覺得大部分賭徒的潛藏人格特質幻想都很誇張，且他們手上玩的牌似乎有種變形的能力，可以把他們從最唯唯諾諾的上班族和最懼內的丈夫瞬間變成聰明、果敢又傑出的人。

史德喀爾是第一個發覺到賭博有種轉換情緒心境的力量。他聲稱[24]，男性「對刺激的渴望」與「對緊張和放鬆」之需求，就是賭博狂熱的核心。因為賭博過程中會挑起賭客強烈的期望、希望與樂趣，同時會引發嚴重的失落感、羞辱感與焦慮。基於賭博產生的不確定感，「賭博是種以恐懼為主的遊戲，遊戲過程中沮喪與發狂狀態更迭互見。」[25]至於賭博是否具有抒壓、安撫情緒或是戒毒等功能[26]，史德喀爾之後的行為心理學家會繼續深究及闡明。

史德喀爾同時也是第一位強調賭徒有迷信的想法與儀式的行為，史德喀爾這樣的論點也被後來的認知心理學家發揚光大。手氣好是一種「個人的福報」[27]，也是從天而降的恩惠。只有好人才配得到上天給的好手氣。但賭徒經常藉由拜神祈禱或是其他迷信的儀式，企圖想要影響賭局的結果，這樣一來，賭徒就會對賭具產生戀物癖：「賭徒會把骰子當成有生命的東西，賭博時不是親吻骰子、

誇讚骰子，就是咒罵骰子。」[28]更甚者，很多賭徒把賭贏當做一種上天的恩賜，他們也會將輸贏結果當成「神諭」或是未來事件的預言，然後告訴自己說：「假如你贏了這局，你其他秘密的願望也同樣會達成」[29]。史德喀爾覺得賭徒的迷信程度與行為包括：說詞、面部習慣性的抽筋、動作、習慣和面對慘輸時的樂觀，全部都反映出基本的嬰孩天性。史德喀爾認為賭博是種對命運的挑戰，雖然這種挑戰十分幼稚。史德喀爾這個想法跟著名的俄國文豪杜斯妥也夫斯基（Fyodor Dostoevsky）的某段描述不謀而合。杜斯妥也夫斯基本身也好賭，他曾就自己賭博時經歷的情緒起伏，寫了這麼一段話：

> 我想我一定是在這五分鐘內花完這四千塊大洋。我早該收手，可是某種奇特的感覺在我心中凝結，叫我要向命運挑戰，對它嗤之以鼻，然後唾棄它。於是我下了最大的賭注—四千塊大洋—卻輸了。我不甘心，繼續拿出我剩下的錢，下注在一模一樣的地方，結果還是輸了。我愣了一下才從賭桌走開。到現在我還搞不懂為什麼會是我輸呢[30]？

在史德喀爾之後的精神分析理論學者，對於命運與賭博的關係有許多著墨，其中最著名的論點是將命運視為神諭，而賭博則是挑戰打破神諭的一個過程[31]。

如同佛洛伊德、馮·哈汀伯格和其他先進，史德喀爾也同樣認為賭博行為中最重要的面向還是性的昇華。這種觀點在當時相當普遍，而且有些是他們的學生或是同僚，甚至將下注的過程與性愛的過程做了類比，比較當中的每一個階段之異同[32]。其中有位仁兄還發表了以下言論：「賭贏就是到了性高潮而射精，男性的雄風就會銳不可擋。」[33]杜斯妥也夫斯基自己也有這方面悽慘的經歷，節錄

如下：

> 恐懼籠罩著我……。出於懼怕，我意識到我非贏不可，
> 因為我把我的身家財產都下注於此。莊家喊了一聲「紅
> 的」。我倒吸了一口氣，全身發燙、顫抖不已[34]。

從史德喀爾的角度來看，賭金是愛的象徵。因為賭金是獲得並且擁有愛的工具。為了證明自己的觀點，史德喀爾還引述了這麼一段話：「眾所皆知，所有真正在戀愛中的人是不會想去賭博的。」[35]反之，很多在情場上失利的人會在賭博遊戲中尋求慰藉。如同史德喀爾一位門生所言，「有牌運，就沒愛情運」，道出一個驚人的事實。深受同性戀與異性戀困擾的精神病患，會覺得他們可以從賭博當中找到他們沮喪情緒的出口[36]。某位晚近的心理醫師也從臨床經驗中證實：有些患有賭博強迫症的賭徒，也有性功能障礙的困擾；而其他沒有性功能障礙的賭徒，看起來對於性事也興趣缺缺[37]。史德喀爾也觀察到有些已婚的賭徒寧可花很多時間在賭場跟其他男人廝混，也不願在家陪老婆。史德喀爾因此假設，潛伏的同性戀取向是賭客賭博的主要動機之一。同理可證，看似花花公子的男賭客其實是「偽裝的同性戀者」，因為他們只是想藉由征服女性，來掩蓋他們潛意識中真實的同性戀傾向[38]。

史德喀爾也深信賭徒所用的賭具與所說的話，在在都證明他們內心深處的慾望與動機。以打牌的人為例，史德喀爾堅稱「每張牌都有其特定又隱秘的潛意識想法，至於能否解讀這些潛意識，則端視開牌的藝術而定。」[39]賭牌的人常常在切牌、洗牌以及和對手鬥智時，無意間流露出他們與生俱來的一種虐待人的天性。所有賭徒都樂見他人因為賭輸而苦不堪言，賭徒這種行徑不是很明顯的虐待狂嗎？另外史德喀爾也認為所有賭徒都有亂倫的幻想[40]，他這個說

法唯一的證據僅只來自一個單獨的個案研究。在他這個個案裡，一名好賭的男性病患，對自己不忠的老婆喪失「性」趣，但卻去偷姊妹和母親穿過的內褲，然後用這偷來的內褲自慰，也在這過程中他得到了最大的性滿足。雖然案例證據略顯薄弱，但史德喀爾很多觀念也為後繼者所採納，並加以詳盡闡述。

西格蒙・佛洛伊德：未竟之戀母／殺父念頭

　　雖然佛洛伊德在精神分析理論界是主要的巨擘，但他自己對於賭博的精神分析論點，卻比他的學生晚發表。當佛洛伊德看到杜斯妥也夫斯基的生活和工作深受強迫式賭博所苦時，佛洛伊德回顧了一下他早期對於嬰孩的性慾研究，且認為賭博跟賭客小時候的性發展有關聯。佛洛伊德在1897年寫了一封給朋友和同事的信裡面提到：「自慰是個重要習慣，也是成長過程中最初的癮頭。而生活中的其他癮頭接踵而至，只是為了取代自慰這個癮。」[41]後繼的精神分析學家也接續佛洛伊德這樣的論點，繼續說明所有的癮頭都可直接或間接地取代性愛。迄今仍有一些當代的精神分析堅持將自慰視為一種「癮頭」[42]。

　　佛洛伊德[43]對於杜斯妥也夫斯基的觀察，尤其讓他自己覺得驚訝，因為這個患有癲癇的小說家，不斷地答應他年輕的妻子說自己很快就會戒賭，卻總是說話不算話。佛洛伊德還發現，即使杜斯妥也夫斯基輸了錢，傾家蕩產，到了一貧如洗的地步時，這位文豪的文思卻更為敏捷，在寫作上特別有斬穫。杜斯妥也夫斯基寫了封信給一位友人，信中指出他不是因為需要錢才去賭博，他去賭博是因為「參與賭博活動」這個行為本身所產生的那份興奮快感。因此，佛洛伊德認為賭博的目的並不是為了錢，而是為了現在一般人所說的「下注行為」（action）。

　　在杜斯妥也夫斯基被虐又自我毀滅的行為之後，隨之而來就是他驚人的創作力。佛洛伊德在這之中看出一種因果關係，也深信這兩者的關聯一定是源自於在心智某一深處的潛意識裡。由於杜斯妥也夫斯基賭博的結果總是讓他接近破產，佛洛伊德對此的解釋為：「對於杜氏而言，賭博是一種自我懲罰的方式。」[44]佛洛伊德更進一步假設：不可避免地，賭輸會帶給杜氏傷害，這傷害其實是起因於他內心深處的罪惡感，經常讓他感到焦慮。而這種罪惡感卻有時候會跟他的藝術天份和表達能力結合在一起：「當杜氏以自作自受來滿足自己的罪惡感時，他寫的作品就會愈來愈不受限，他也讓自己在成功的大道上前進了幾步。」[45]

　　到底是什麼原因造成這麼多、這麼深的罪惡感呢？以嬰孩性學為重點的精神分析理論對於這個問題的回答就是：賭徒如何使用雙手。佛洛伊德認為，賭徒在賭博時，他們雙手的活動就是用來取代並滿足他們之前充滿罪惡感的經驗。佛洛伊德大膽提出，強迫式賭徒的罪惡感源頭可以追溯到其童年的自慰動作：

　　　　自慰的「惡行」被賭博的狂熱所掩蓋取代，但是由於賭博時雙手的動作難免激動，也因此從當中可以看出這個「取代過程」的端倪。對於賭博的熱衷，其實就等同於先前那股難以抵擋的自慰衝動。而在幼教的術語裡，「把玩」這個詞是用來形容手部在性器官上面的活動。這種誘惑根本令人無法抵抗，絕不重犯的決心也時常動搖，那令人酥麻的愉悅，以及不安的良心經常提醒自己：這樣自我毀滅的行為就像是自殺——這些元素在賭博取代自慰的過程裡絲毫未改變[46]。

　　對於佛洛伊德這個見解，他有許多門生努力不懈去闡述這個見解，期待能迎頭趕上佛洛伊德的成就，甚至超越他。這些門生當中，有人對賭博有自己獨到的看法，他們認為賭博的過程跟自慰及性交過程很像，從前戲、愈來愈深入，到最後射精——過程中的壓力和興奮感都不斷重複且有一定節奏，直到結束為止[47]。佛洛伊德的門生中也有人觀察到一個現象：不是只有在「賭」賽馬或是「玩」股票的人才能夠藉由賭博（自慰）達到高潮，連那些在賽馬場的工作人員以及證券市場工作的人[48]也同樣能夠在那種場合（自慰）達到高潮：「賽馬的人用『滴答』的聲音作為代號，而股市裡的掮客則用複雜的手勢來買賣商品物資。」[49]因此，有位佛洛伊德的門生對他的理論相當推崇，甚至說了這麼一段話：「佛洛伊德這套理論，將自慰與賭博串聯起來，十分有創見且無懈可擊！」[50]

　　從意識的層面來看，雖然自慰這個動作本身被認為會帶來罪惡感與焦慮感，佛洛伊德還是把重點放在潛意識這個層面，他認為自慰的人就是有伊底帕斯情結，因為有亂倫的幻想和弒父的想望而去自慰。佛洛伊德大膽假設杜斯妥也夫斯基的潛意識裡，有尋死的念頭和接踵而至的罪惡感，而這兩者之所以隨著時間愈演愈烈，起因於杜氏有個不尋常的父親，跋扈、有暴力傾向和虐待狂，讓杜氏一直想要取而代之。佛洛伊德於是推論杜氏的弒父罪惡感和他間歇性發作的行為（像是自慰）之間有種因果關係。而佛洛伊德也認為這種間歇性發作的行為是杜氏用來宣洩他天生過剩的性能量。

　　以佛洛伊德的觀點而言，賭博就是一種自慰。因為嬰孩在自慰時總是有亂倫的幻想與弒父的念頭，而自慰的動作本身也伴隨著強烈的罪惡感。通常，在兒童成長的過程中，這些慾望和情感經常遭到漠視，而所有這方面的記憶也都隨著時間被壓抑或遺忘。但是，對於那些不能「克服」戀母情結的人，這些記憶是無法抹煞的。這樣的人往往在成年時用賭博來滿足自己，以彌補當年「自慰」之不

足。而賭博也會喚起這些人的傷痛記憶，想起他們小時候所經歷的戀母情結、慾望，以及伴隨而來的罪惡感。患有賭博官能症或強迫式賭博的人，對於這種「遊戲」（自慰）都有種無法克制的熱情，也就是說，這類的病患在性心理發展過程的性器期有固著的現象。對於佛洛伊德理論的支持者而言，顯而易見地，這種令人難受的罪惡感與焦慮感，會引出內在深層心理中尚未結束的戀母情結。另一位佛洛伊德的忠實門生拉爾夫‧格林森（Ralph Greenson）也說：

> 有賭博官能症的人，他們潛意識裡的幻想跟自慰者的幻想雷同，他們的幻想也是導致他們對賭博產生罪惡感的原因。自慰與賭博兩者都始於「玩」。而「玩」剛開始是一種嘗試，希望能夠在一段時間內抒發完某些的壓力。在自慰與賭博的過程中，潛意識裡的幻想不斷翻攪，毀了自慰與賭博本身的樂趣。於是，自我受到焦慮與罪惡的摧殘，原本是好玩的事情已經不再有趣，反而威脅到心態的平衡……賭客這些潛意識裡的幻想本來就不見容於社會，也因此會受到壓抑[51]。

為了補充說明這些潛意識裡強烈的罪惡感是起源於自虐及自我懲罰，佛洛伊德還做了大膽假設：贏不是賭徒賭博的目的，輸才是。如同前面所提，賭博喚起童年被禁的性慾與性幻想，且產生強烈的罪惡感，就跟小時候自慰一樣。賭博官能症患者雖然知道自己賭博會輸，但還是會藉著賭博來彌補這些罪過，抵銷心中的罪惡感。依循這樣的思維，佛洛伊德更進一步強調說：「我們發現所有的精神官能症，都跟童年與青少年時期的自慰滿足有一定的關係。」[52]佛洛伊德的論點有許多人支持，可是有些支持者的論述已經遠遠超越佛洛伊德原先的出發點。

奧托・費尼切爾：命運之父與幸運女神，理想的雙親形象

另一位年代稍晚的著名精神分析學家奧托・費尼切爾（Otto Fenichel）[53]也同樣認為，習慣性的賭博行為是一種在性心理發展過程中性器期所產生的固著現象。費尼切爾和其他前輩都認為無法控制的賭博行為是種自我毀滅，之所以無法控制，都是因為潛意識裡的自慰與弒父念頭，這念頭會讓賭徒有罪惡感，而這罪惡感產生之前則是賭徒內心強烈的自虐與自我懲罰需求。費尼切爾認為賭博其實是一種衝動控制疾患（impulse disorder），而不是強迫性疾患（obsessive-compulsive disorder）。兩者的差異在於：強迫性疾患的人並無法從他們的行為之中得到樂趣，他們的行為已經成為他們想要去除掉卻又無能為力的負擔；相反地，衝動控制疾患的人則是覺得他們的行為是好玩刺激的，所以他們並不想要停止這些行為。雖然賭徒並不喜歡輸錢，但他們卻是全然地享受賭博的行為[54]。

費尼切爾更放大檢視他的先進所提出的諸項比較：賭博的興奮之於性興奮（昇華的自慰結果），賭贏之於性高潮以及象徵性地弒父（伊底帕斯的勝利），賭輸之於被閹割的懲罰或是死於父親手裡（伊底帕斯的挫敗，其中所涉及想像中的懲罰，會對所有小男孩造成威脅，萬一他們隱藏的慾望被發現的話）[55]。有些費尼切爾的先進認為賭博與肛門排便息息相關，且賭金的象徵意義就是糞便。雖然他不反對這種說法，但費尼切爾也不願針對這樣的論點多加著墨。

很多沈溺於強迫性賭博的人，都有明顯的自戀人格特質。費尼切爾則針對這點繼續深究。有強迫症的賭徒不論賭盤統計數字如何不利於自己，仍認為自己會贏，也使得這項自戀的人格特質更為鮮

明。根據費尼切爾晚期同僚的說法，賭徒讓人注意到的第一件事情就是他們荒謬的樂觀主義：賭徒深信「事情將會變好，因為他們的成功是很重要的。」[56]這些不切實際的期望背後的信念是：人可以透過賭博向命運宣戰，並且得到最終的勝利。費尼切爾認為，在賭徒的心中，命運的象徵意義就是一個強而有力的父親形象，會和他們爭奪母愛與性愛。從這可以清楚看出費尼切爾受到史德喀爾的影響頗深。

費尼切爾也認為命運是種神諭，賭徒企圖透過這種神諭去占卜自己賭博行為（賭博行為也就是自慰與亂倫幻想的昇華）的輸贏結果。賭徒若賭贏，就表示他賭博的行為受到這個至高的代理父親認可並且回饋；倘若他賭輸了，就表示他不應該賭博，就得接受輸的懲罰（形而上的閹割）[57]。有位與費尼切爾同時期的精神分析學家，順著費尼切爾的思路，更進一步地將賭徒心理方面的自慰行為，形容成一種沒有解決之道的弔詭困境：贏與輸都得掙扎衝突，因為兩者都會獲致心理層次的勝利或是挫敗。賭徒若賭贏，不僅表示他隱密的亂倫念頭得到認同與鼓勵，而且也表示他在潛意識裡已經謀殺了他的父親，他也必須負起這個罪名。因此，當他心理覺得可以無所不能的時候，他也會因為心理上的弒父罪而感到痛苦。倘若他賭輸了，就表示他避掉了心理上的弒父罪，卻逃不掉心理上的亂倫，也就得承受心理上的閹割之痛。賭徒因此努力想要同時從輸和贏之間達到不可能的光榮事蹟，並針對這種無法全贏的狀態，不斷地尋求解套方式，進而多次重返賭桌[58]。值得注意的是，費尼切爾對於賭博行為這樣的解讀，乃是取自單一個案病史。

費尼切爾之後的精神分析學家，有某些人也認為病態賭博或是賭博官能症的肇因，源起於童年的創傷或是剝奪所造成的固著現象。其中有些人跟費尼切爾一樣，認為賭博行為展現出賭徒心中對父親角色的認同衝突，賭徒一方面有種「原始且無可避免」的弒父

念頭，一方面又想得到父親的愛與認可。於是，賭客不僅把賭博變成一種道具，用來懲罰自己內心這種矛盾的感受和罪惡感，也把賭博當成質疑命運（父親之象徵）的方式。針對賭徒內心這許許多多問題，想當然耳，他們就用輸贏的結果來當做答案。因此，有些精神分析學家就認為賭輸所代表的重大意義，就是被父親處死或閹割這樣意料中的處罰，有其正當的理由去執行；而賭贏就代表賭徒的戀母原罪可以被寬恕[59]。有些精神分析學家則認為賭博的輸贏代表賭徒內心弒父念頭之力道與效果：賭贏就是戰勝父親，賭輸就是敗給父親[60]。對比之下，有些精神分析學家認為賭博行為是向幸運女神（母親的象徵）祈求愛與認同的方式。由於賭徒心理欠缺安全感，他們得一賭再賭，不斷考驗和尋找自己的好運。而這好運[61]，也就代表了母愛（這裡指的特別是母親的乳房），而賭金就是母親乳房呈現的方式[62]。賭徒常向幸運之神這個雙親的代理形象祈求愛、接納與認可；然而有些精神分析學家有時候也不太清楚到底這個幸運之神所代理的是母親還是父親[63]。

艾德蒙・伯格勒：口腔期、嬰幼兒全能感以及心理被虐狂

　　艾德蒙・伯格勒（Edmund Bergler）跟費尼切爾為同一時期的精神分析學家。伯格勒也強調「賭徒……有種神經質，潛意識裡面想要賭輸。」[64]然而，伯格勒卻十分堅持對於賭徒的分類，將其分為臨床或病態性的賭博相對於非臨床或偶一為之的賭博，他的討論範圍僅限於前者。為了能明確指出病態性賭徒的主要表徵和症狀，伯格勒似乎已經描繪出之後的醫療模式之基本面。以下是伯格勒歸納出的賭徒特徵：習慣性冒險，對賭博以外的事物都不感興趣，永

遠樂觀卻無法從失敗中學習，不論輸贏都不會喊停，花很多錢下賭注，以及在下注後到開牌當中經歷「時樂時苦的緊張」或刺激感。

　　身為一名治療師，伯格勒發現賭博成癮的人被問到為何要賭博的時候，這些人總會說一兩個標準的答案，他們不是說自己賭博是為了要贏錢，就是說想藉著賭博的刺激與興奮感來打發無聊時間。而身為一名專業的精神分析師，伯格勒深信這些千篇一律的回答只不過是賭徒為了合理化他們賭博的真正動機──如果沒有完全瞭解賭徒潛意識裡的心智過程，根本無從得知他們真正的動機[65]。

　　為了要解釋病態賭博的真正動機，伯格勒[66]提出一套著名的受挫──攻擊模式，自佛洛伊德之後，這個模式變成精神分析學界最常用的模式之一，其影響甚鉅。對於伯格勒而言，賭博行為代表的既是一種對雙親有攻擊性的衝動，也是一種自我處罰，因為在衝動之後內心強烈的罪惡感油然而生。如同費尼切爾，伯格勒也看出賭徒把命運當成父母親的形象表徵，所以賭徒也因此不斷考驗挑戰命運。「賭徒常輸卻還繼續去賭」是伯格勒研究的重點。他認同佛洛伊德和費尼切爾的說法，推論賭徒的賭博強迫症背後的推力，是一種求輸的念頭，希望自己因為賭輸被侮辱、被拒絕以及受苦，伯格勒稱這樣的精神病症為「心理被虐狂」。伯格勒推論賭徒這樣的自我處罰，一定是他們埋藏在內心深層的罪惡感與焦慮所導致的結果。追究這些負面情緒的來源，伯格勒發現除了賭徒內心尚未結束的戀母情結衝突是一個原因，他也發現如果賭徒的父母親不曾鼓勵子女，對子女要求嚴格且會體罰子女的話，賭徒的潛意識裡對他們的父母會有恨意與攻擊性，也是造成負面情緒的原因[67]。

　　從伯格勒的理論架構來看，他認為賭博的強迫症並非起源於性心理發展過程裡的性器期（佛洛伊德和史德喀爾所提出），而是起源於更早的口腔期（跟餵奶和斷奶有關），或是勉強可說起源於肛門期的初期（訓練兒童如廁及排便）。馮‧哈汀伯格和西梅爾都認

為強迫症起於肛門期。伯格勒認為斷奶階段和如廁訓練階段是種要求嚴格且會被體罰的社會化過程。在小孩斷奶時期，賭徒的父母會強迫他們斷奶，不讓他們的口腔得到滿足感；而在肛門時期，賭徒的父母也會用嚴厲的處罰方式訓練小孩如廁，也不讓小孩的肛門得到滿足感。

　　從出生那天到斷奶和如廁訓練時期，這段期間所有嬰兒都享有不受限的自由，可以支配他們的父母。而父母在這段期間不會規範小孩的行為舉止，只會溺愛他們的小孩，對他們的小孩有求必應。到了斷奶期和如廁訓練期，情勢則大逆轉，因為父母的規範、責備和威嚇，小孩之前可以哭鬧和任意便溺的自由立刻變少了。此時此刻，小孩已經無法再支配使喚他們的父母，換成父母可以支配小孩了[68]。因為受到父母拒絕、否定、要求與處罰，小孩於是對父母產生了恨意與憤怒。父母也變成小孩第一個愛與恨的對象，小孩也因此飽受罪惡感的煎熬。假如小孩在潛意識裡的這種罪惡感持續到成年時期，或是在成年時期才復發，他可能會藉著一再地的賭輸，達到自虐又自毀，以懲罰自己，從這不愉快當中得到樂趣。伯格勒承認並不是每一個有口腔期固著現象的精神病患都會變成賭徒，但他堅稱所有賭徒都有口腔期固著現象。在同一時期，也有人提出類似的論點，來解釋自我毀滅的酗酒行為，認為酗酒的人也有口腔期固著現象[69]。

　　伯格勒提出的「心理被虐狂」理論固然有其重要性，但仍無法針對賭博行為提出完整的解答，因為這個理論並未具體說明賭博的行為。也就是說，人如果想毀滅自我的話，為什麼會挑賭博而不是其他的方式？伯格勒認為這個問題的答案就是因為賭徒是誇大的自戀狂，讓賭徒需要重拾他小時候曾經享受過的自由與權力。伯格勒還補充說明，賭博重新點燃賭徒心中誇大的權力慾，而其實所有人都有這份權力慾，只是賭徒表現得更為明顯罷了。每個人暗自都

想回到嬰兒時期，享受那種無所不能的幸福狀態。賭博則成為實現
這夢想的最佳手段。套用一位後期的精神分析學家的話：「成年人
賭博⋯⋯是一種嘗試，是為了重新喝到源源不絕的母奶（象徵性
的）──就是不必工作，就可得到無條件的供應。」[70]在賭博重新
燃起賭徒幼時的權力慾時，賭博也勾起賭徒當時對雙親的恨意與罪
惡感。

　　伯格勒解釋說因為命運是明確的雙親代理人，而賭博就是象徵
性的叛逆行為，目的是對抗雙親，賭博也是測驗，讓賭徒知道可以
支配父母的程度。因為賭贏就證明賭徒有支配父母的力量，所以每
個賭徒的意識裡都希望能贏；但在潛意識裡，賭徒知道他們必定會
輸，因為他們的生活經驗已經讓他們學到教訓：他們冷淡嚴厲的父
母只會否定他們、拒絕他們和看衰他們，然後讓他們陷入沮喪的狀
態裡。有人這麼評論伯格勒的論點：「患有強迫症的賭徒，跟世界
的關係是對立緊張的。在他們的潛意識裡，他們的牌搭子、賭場裡
的莊家、俄羅斯輪盤，或是股票市場，這些都被他們當成嚴厲的母
親或是疏離的父親。」[71]

　　就算是一直輸，有強迫症的賭徒還是會賭下去。因為他們狂大
的權力慾，會讓他們搞不清楚到底自己是無所不能還是輸不起。賭
徒一再地用這種無效的方式去測試自己的命運，這樣只能證明自己
失去理性。久而久之，賭徒陷入這樣的惡性循環中：一方面想反擊
對抗父母，一方面又覺得愧疚想要懲罰自己。

　　於是，伯格勒把賭博行為歸納成三點：(1) 精神病患的賭徒藉由
否認現實的情況，試圖要重拾並且確保他幼年時期的全能感；(2) 賭
徒冀望他的父母能夠像他小時候一樣地接納他所有的行為；(3) 賭徒
因為他內心存在著對於父母的敵意與憤怒，而以賭博行為來作為自
我處罰的方式[72]。伯格勒也認為賭博所帶來的「又樂又苦」的張力
與刺激，就是上述三點的後果。賭徒從賭博得到的樂趣在於反抗父

母，樂觀地以為自己贏面多，以及贏了之後又可以覺得自己無所不能。然而，賭徒也知道這樣頑劣的舉動只會帶給自己痛苦與處罰。當然，這一整個過程都只是在潛意識裡進行，所以即使已經成年的賭徒，也永遠不會知道他自己「真正」的賭博動機。

伯格勒[73]不同於以往的前輩，他是第一位提出女性也可能嗜賭的精神分析學家，同時也是第一位嘗試把不同類型賭徒進行分類的精神分析學家。伯格勒的思維架構如下：

1. **典型賭徒**（classical gambler）：最常見的類型就是上述的口腔期固著的自虐狂。
2. **有女性被動特質的男性賭徒**（passive-feminine male gamblers）：為雙性戀或是潛伏型同性戀傾向之男性，由於他們有明顯的女性特質，所以在他們的潛意識裡，他們是想要賭輸的，這樣他們才能享受被命運之父糟蹋的快感[74]。
3. **防衛心重又自以為是的賭徒**（defensive pseudo-superior gamblers）：為具有潛伏同性戀傾向之男性，只跟其他男性一起賭博，潛意識裡想要否認他們的女性特質，企圖向其他男性張顯他們的強勢與主導權。
4. **因愧疚而賭的賭徒**（gamblers motivated by unconscious guilt）：就是佛洛伊德說的那類賭徒，想要藉由賭博來懲罰自己亂倫的自慰幻想和戀母情結。
5. **職業賭徒**（gambler without excitement）：就是理想中又酷又冷漠且有自信的賭徒，是所有賭徒渴望成為的類型。

雖然職業賭徒在真實世界裡並不存在，但有些賭場老手可以裝出這類賭徒的樣貌。「有些性冷感又歇斯底里的女賭徒，對待賭博的態度就像她們對待男人的態度一樣，冷淡卻又騙得過人。」[75]伯

格勒最初是把這樣的女賭徒歸類到職業賭徒的類型裡。後來,他把所有女賭徒都歸為典型賭徒的類型。他用了口腔期固著的被虐狂為例,說明女賭徒也有口腔期固著現象,藉由否定現實狀況來追尋全能感,並且在潛意識裡反抗她們有虐待傾向的母親,以報復她們母親的殘酷與不公平[76]。伯格勒早期對女賭徒的分類,讓人覺得他對女性有嚴重的歧視[77]。平心而論,這樣的說法有欠公道。就算伯格勒對於女賭徒的精神分析既不討喜也不準確,他對男性賭徒的精神分析也並非無懈可擊。

拉爾夫‧格林森:性的昇華

　　前面所提及的精神分析學家認為賭博的最初動機是因人格發展過程中的固著現象,而這固著現象可能會出現在不同的階段(口腔期、肛門期、戀母期)。雖然很多精神分析學家不認同這樣的說法,但仍有精神分析師認為所有這些前輩研究出來的理論仍有其價值,進而將這些理論集大成,認為賭博行為就是一種心理動力的影響。拉爾夫‧格林森(Ralph Greenson)[78]就是第一個整理歸納前輩的理論,然後針對賭博行為做評估的人,他認為賭博之所以讓人喜愛,是因為賭博可以提供一個管道,讓人釋出內在的本我衝動。他覺得賭博就是有種獨特性,可以滿足所有幼年時期的各種性衝動,包括口腔的、肛門的、戀母的、自慰的、侵略性的、自虐的以及同性戀傾向。

　　與伯格勒相同的是,格林森也將賭博行為分為正常與異常兩種。除了做這樣的分類,他也按照賭博的動機,把賭徒分成三類:「正常」的賭徒將賭博視為一種休閒娛樂,這樣的賭徒若不想賭的時候就會收手;「職業」賭徒則是選擇以賭謀生;「官能症」賭徒

則是因為潛意識裡的需要而不斷地去賭博，就算他們的意志力想停也停不了[79]。即使每個人賭博的初衷不同，格林森覺得所有的賭徒都有著相同的動機，只是程度有所不同而已，格林森認為賭博行為很清楚地代表賭徒對現實的否定，以及他們重新「追求幼時的全能感」[80]；賭博也成為賭徒的工具，藉以滿足他們受壓抑的性慾。然而，格林森對於賭博與賭徒的分析及結論，乃是基於五名男性精神病患的個案研究，而這五名男性精神病患剛好也愛賭博。

　　如同佛洛伊德和其他前輩一般，格林森觀察賭徒的行為後，認為賭博是一種性的滿足昇華，或者賭博是人格退化至性器發展階段的現象。他對賭博行為的觀察是：

　　第一個明顯的特色是興奮的氛圍。可以看得出賭徒因為興奮而顫抖流汗，甚至流露出不安的樣子。這興奮的氛圍也可以從賭場的喧囂或是鴉雀無聲聽出來。緊張與放鬆之間有種重複的節奏感。賭徒在賭局剛開始時是安靜的，漸漸地愈來愈興奮，達到興奮的最高點，最後賭客又沉靜了下來。賭博中的興奮、節奏、緊張—放鬆和最後的沉靜，這些跟做愛的興奮過程簡直如出一轍[81]。

　　格林森另外也從事實裡找出一個例證，說明賭博與性愛之間的確有關聯。他指出賭徒擲骰子時，若幾次都出現輸的數目，賭徒再擲一次的時候，就會喊「來了」（coming），做愛的人達到高潮時也會喊出這個詞。不僅如此，格林森也發現賭博的過程緊張刺激，讓賭徒有快感，而在賭局結束時，卻讓賭徒覺得精疲力盡[82]（格林森對於賭博與自慰的看法，請參考前面討論佛洛伊德的部分）。

　　受到馮·哈汀伯格和西梅爾影響，格林森推斷賭徒在賭博時

所運用的詞彙與動作，可以看出他們有退化到肛門期的跡象。格林森注意到賭徒的措詞粗魯又帶有挑釁的意味，而且他們口中掛著的常常都是「屎啊屁啊」這些骯髒詞語。按照格林森的觀察，這種賭徒髒話的明證可以從幾點看出：賭徒把賭金叫做「便壺」（the pot），賭贏大撈一筆叫做「清空」（the cleaning up），贏家就是「走狗屎運掉進糞坑的人」（fallen into a barrel of shit），骰子則是糞便（craps）[83]。格林森接著提到，「有肛門虐待狂的賭徒衍生出來的迷信，還可以從幾件事情上看出：服裝儀容極度整潔或邋遢，把籌碼分類堆疊，然後放屁（他們認為屁會帶來好運）。而這些行為在牌桌上都是可以被接納的」[84]。格林森也觀察到，賭徒常會把賭輸稱為「出空」（cleaned out），而格林森就把賭輸比喻成是種「肛門的高潮」[85]。

另外，格林森也觀察到，參與賭博的人，不論賭博的形式為何，他們這些不成熟的人格發展，也都會在賭局裡透露出端倪。很多賭博遊戲及場合都有性別的限制與隔離。而格林森認為這種現象也反映出賭徒陽具崇拜和同性戀的傾向。

> 一同賭博的人都是同性戀活動的玩伴。在男性的潛意識裡，和別的男人一起賭博，就是意謂著跟他們比較生殖器的大小。賭贏的話，就表示贏家的陽具最大也最持久有力。賭博時共同經歷的興奮，其實也意謂著一起自慰。被動的男同性戀者，喜歡在賭局裡跟魁梧的男人一起賭，因為這樣會讓他們覺得重振男性雄風。患有官能症的賭徒，他們的性生活不是太少就是多得數不清，而這樣的性生活也證明了他們潛意識裡的同性戀傾向[86]。

　　格林森也採納伯格勒的說法，認為賭博行為裡有口腔期的本質。所有賭徒的口腔動作都明顯地自戀，這可以從他們吃東西、喝飲料和抽菸的動作中觀察到。尤其是抽菸的動作，賭徒在賭博的時候抽菸抽得特別兇。格林森也觀察到，很多賭徒都有一廂情願的思考模式，又古板又幼稚，他們都不以為忤。格林森認為這是賭徒的人格發展退化到口腔期。賭徒普遍都有迷信的行徑，求神問卜，或用「直覺」下注。而這些行為也都說明了賭徒想要得到他們小時候經歷過的全能感（口腔的滿足）。格林森重申伯格勒的論點相當有創見，因為格林森也觀察到，只要賭徒做了上述迷信的動作，賭徒幼時的全能感幻想就能成真[87]。之後，有位心理分析家就說，賭徒會對自己說：「我必須贏，所以我會贏。」來說服他們自己[88]。

　　賭徒在賭博的時候也會表露出他們戀母情結，顯示他們幼時的人格。對賭徒而言，好運就是全能，而他們也藉由賭博來說服自己會有好運和全能。但是賭徒也深受自我懷疑及焦慮之苦，所以他們需要不斷地確認自己幸運的狀態。就像費尼切爾和伯格勒之前提及，格林森也覺得賭徒用賭博的方式，向幸運或命運之神祈求自己能夠賭贏。同時賭徒期望幸運或命運之神能夠讓自己得到口腔期的全能感，也希望這些神明能夠接納他的戀母慾望。然而，格林森的前輩所提的論點當中，很多都提到賭徒將命運或幸運視為父親或母親單一的代理人。格林森則認為賭徒有時將命運或幸運視為父親，有時將其視為母親，一切端視賭徒當下感受的情緒衝突中，哪一種比較顯著。格林森也說：「有權，有力，才能夠保護別人，才能夠殺戮、閹割、遺棄或是愛護他人。」[89]有人對格林森的幸運觀念做了以下的詮釋：「幸運可以代表父親的角色——經常被自己小孩挑戰或考驗，常被小孩請求接納與保護，最後因為順服退讓而退縮。幸運也可以代表母親的角色——善變又掌權，常被人追求爭取。」[90]這麼說來，賭徒對幸運或命運之神的懇求，表現出他們需要從這些

神明處得到認同，好讓他們可以有理由沉溺在自己的全能慾或戀母情結裡。

格林森用了三個事實解釋賭博之所以普遍流行的原因：所有的人都至少保留了一些性器前期的本能，社會禁止他們自由表達，而賭博可直接滿足他們的需求。雖然這些動機影響所有的賭徒，但是在神經質賭徒身上最明顯，他們會表現出一種另類的「誇張行徑」：

> 神經質賭徒不能不賭，因為他無法忍受賭輸時那種被遺棄感和沮喪感；他也承受不了賭贏所帶來的興奮感。在這兩種情況中，無法解除的緊張狀態使得他不得不繼續賭下去。因賭贏而被激發的感覺交織著罪惡感，不可能完全得到滿足，而破滅的希望又一再降臨，於是只好不斷尋求滿足[91]。

當然，想要賭輸的心理需求代表賭徒需要被懲罰，以減輕困擾著他們的罪惡感：「賭輸，也就是被打敗，是情慾化的，而且變成是性受虐狂幻想的合宜手段。」[92]因為輸錢遠比遭到父親親手閹割或失去母親的愛以及壓抑對母親乳房的渴望要來得好。格林森的結論是，針對官能症賭博唯一適當的處遇就是心理分析。然而，即便如此，因為患者通常要面對法律和財務難題，所以預後情況並不看好，再者，因為這種病症與成癮和倒錯症候群相似，無可避免地會一再復發。

◆ 本章註釋 ◆

1. Freud 1938; 1943 [1920]; 1949; 1950 [1928]; 1954.
2. Fink 1961, p. 252.
3. Cofer and Appley 1964, p. 601.
4. Freud 1913.
5. Ferenczi 1952 [1914], p. 319.
6. e.g., Freud 1905, pp. 181–182; Lolli 1961, p. 213; Menninger 1938, p. 181; Rado 1933.
7. Bergler 1949, p. 446; Fenichel 1945, p. 379.
8. Devereux, G. 1947, p. 530; 1961, pp. 529–530, 544.
9. Von Hattingberg 1914.
10. Rosenthal 1987, pp. 42–43.
11. see also reviews by Lesieur and Rosenthal 1991; Rabow, Comess, Donovan, and Hollos 1984.
12. Freud 1959 [1908].
13. e.g., Fachinelli 1974 [1965]; Fenichel 1945; Ferenczi 1952 [1914]; Fuller 1974; Simmel 1920; 1948.
14. Rosenthal 1987.
15. Simmel 1920; 1948.
16. Simmel 1948, p. 20.
17. cf. Fuller 1974.
18. Bacon 1974; Bacon, Berry, and Child 1965.
19. Stekel 1929.
20. ibid., p. 236.
21. ibid., p. 234.
22. ibid., p. 241.
23. ibid.
24. ibid.
25. ibid., p. 239.
26. ibid., p. 238.
27. ibid.
28. ibid., p. 240.
29. ibid., p. 239.
30. From *The Gambler* (p. 31), by Fyodor Dostoevsky, translated by V. Terra, 1972 [1866], Chicago: University of Chicago Press. Copyright 1973 by the University of Chicago Press. Reprinted with permission.
31. e.g., Bergler 1943; Fenichel 1945; Galdston 1951; 1960; Greenson 1948; Lindner 1950; Matussek 1953; Reik 1940.
32. Greenson 1948, pp. 112–113; Laforgue 1930, p. 318.
33. Lindner 1950, p. 107.
34. From *The Gambler* (p. 170), by Fyodor Dostoevsky, translated by V. Terras, 1972 [1866], Chicago: University of Chicago Press. Copyright 1973 by the University of Chicago Press. Reprinted with permission.
35. Stekel 1929, p. 241.
36. Greenson 1948, p. 121.
37. Greenberg 1980, p. 3279.
38. Stekel 1929, p. 241; cf. Galdston 1960; Greenson 1948, p. 121.
39. Stekl 1929, p. 237.
40. cf. Bolen and Boyd 1968, pp. 621–622.
41. Freud 1954 [1897], pp. 238–239.
42. e.g., Salzman 1981, p. 341.
43. Freud 1950 [1928].
44. Freud 1950 [1928], p. 238.
45. ibid.
46. ibid., pp. 240–241.
47. Bolen and Boyd 1968, p. 621; cf. Boyd and Bolen 1970, p. 88.
48. Fuller 1974, p. 23.
49. ibid., p. 105, note 20.
50. Lindner 1950, p. 107.
51. Greenson 1948, p. 119.
52. Freud 1950 [1928], p. 242.
53. Fenichel 1945.
54. cf. Maze 1987, p. 209; Moran 1970d, p. 60.
55. cf. LaForgue 1930; Lindner 1950.
56. Rosenthal 1986, p. 108.
57. Fenichel 1945, pp. 372–373; cf. Reik 1940, pp. 170–171.
58. Lindner 1950, p. 106; cf. Greenson 1948, p. 118.
59. Reik 1940, p. 171.
60. Fuller 1974, pp. 6–7.
61. Galdston 1960; Greenson 1948.
62. Matussek 1953.
63. Galdston 1951.
64. Bergler 1943, p. 379 emphasis in original; cf. Galdston 1960.
65. Bergler 1943, pp. 380–382; 1949, pp.

255–258; 1958.

66. Bergler 1936; 1943; 1958.
67. cf. Olmstead 1962.
68. cf. Ferenczi 1952.
69. Menninger 1938, pp. 160–184.
70. Maze 1987, p. 210.
71. Lesieur and Rosenthal 1991, p. 27.
72. cf. Bolen and Boyd 1968, p. 622; Greenson 1948.
73. Bergler 1943, pp. 390–392; 1958.
74. ibid., p. 391.
75. ibid., p. 392.
76. Bergler 1958.
77. Mark and Lesieur 1992, p. 553.
78. Greenson 1948.
79. ibid.
80. ibid., p. 118.
81. ibid., p. 112.
82. ibid., p. 113.
83. ibid.
84. ibid., p. 114.
85. ibid., p. 119.
86. ibid., p. 121.
87. ibid., pp. 115–116.
88. Rosenthal 1986, p. 110.
89. Greenson 1948, p. 116.
90. Wolkowitz, Roy, and Doran 1985, pp. 314–325.
91. Greeson 1948, p. 118.
92. ibid., p. 120.

第二章

精神分析理論：後期觀點

達瑞爾‧波倫與威廉‧波伊德：異議並與傳統切割

　　達瑞爾‧波倫（Darrel W. Bolen）和威廉‧波伊德（William H. Boyd）這兩位心理醫生，針對早期精神分析學家的正統理論，首先提出質疑與異議。然而，他們之所以不認同傳統精神分析理論，主要是因為這些理論不合時宜，而且他們自己也有很多第一手的經驗佐證他們的新論點。最初他們在洛杉磯市的精神療養機構當了幾年的住院醫師，也治療了許多嗜賭的患者。當時他們對於前輩所提出的博弈精神分析理論，也都全盤接受。在波倫和波伊德[1]他們首次合作發表的論文中，他們逐項列舉本身已經消化過的精神分析論點，也同時重申這些論點的重要性。他們還說前人許多的精神分析論點，可以從他們的病人當中得到印證，所以這兩人：

1. 認同最為人所接受的精神分析理論的類比：賭博行為的象徵意義就是性行為。

2. 同意柏格勒的說法：嗜賭的人不是為了金錢，而是為了興奮而賭。

3. 認同賭博的興奮來自於未知輸贏的不確定感，賭徒向命運的大膽挑戰，有可能得到報酬，也有可能被懲罰。

4. 認同格林森的觀察，認為賭博時所用的語言 —— 像是 making a "killing"，"murdering" one's opponent，以及getting "nailed"（譯註：類似國人所講的「通殺」等用話）—— 在在都證明賭博可以宣洩潛意識裡的攻擊性。

5. 除了西方學界提出的理論和例證之外，他們也另從一些非西方的部落民族的賭博行為中，看到這樣的侵略天性。在這些部落裡，賭博就象徵兩股超自然的力量在做生死搏

鬥，而輸的一方有時候就得淪為祭品犧牲。

6. 每個賭徒都是潛在的同性戀，因為他們在賭博的時候，故意常用「蔑視女性的辭彙」。比方說，「皇后牌」（也指同性戀男子）就常被叫做「妓女」[2]。而在一些人類學報告中，某些非西方的部落民族賭博的時候，女人是無法加入的，因為聚賭的男人有時還會褻玩拉扯彼此的生殖器。

7. 他們也在一個病患身上，印證了柏格勒的論點：賭博讓人重回幼時的全能感。因為這個病患跟他們說過，他在賭博的時候，覺得自己就跟國王[3]一樣有權有能。

8. 他們也認同史德喀爾和格林森的看法，認為成年賭博可以滿足許多幼時（三到五歲）的本我衝動。賭博絕不僅是某一個人格發展階段的固著現象而已。

9. 他們認為賭徒在賭博時的其他舉止——吃、喝、穿著整潔或邋遢、自負——都顯示賭徒各種被壓抑的衝動（口腔的、肛門的、肛門虐待的）。

10. 他們認為賭徒愛賭，可以追溯到他幼時的潛意識，然而賭徒對於賭贏卻會有愧疚：「熱錢」會在賭徒的口袋「燒出一個大洞」，然後這些熱錢不是很快又被用光花掉，就是被賭徒一次次地輸光。

11. 他們也認為賭性堅強的賭徒很迷信，賭徒常有不理性的奇幻思維，不切實際的樂觀，以及相當仰賴神助或手氣。這些特徵就跟一些原始部落的巫師一樣，這些巫師在賭博的時候，會跳著繁複的舞步、進行特定的儀式，以及且使用特定的法器。

12. 就像史德喀爾一樣，他們也覺得自己對賭徒的觀察，證明了各種賭博行為底下所潛藏的那種原始的、古老的、全能的、以及前因果的認知歷程[4]。

　　基本上，波倫和波伊德剛開始的時候，認為賭博是種充滿罪惡感的活動，這樣的活動讓賭徒可以滿足許多潛意識裡的侵略性衝動。這些衝動被滿足時，同一時間，滿足感又會帶來罪惡感，罪惡感又讓賭徒想要被處罰。唯一能夠減輕賭徒這種罪惡感的方法，就是賭輸。波倫和波伊德也指出，賭博的賠率、莊家要抽取的佣金以及詐賭的手法，都讓賭徒免不了金錢上的損失。因此，所有病態的賭徒在這種賭博的「數學機制」（逢賭必輸）裡，找到了他們想要的懲罰[5]。

　　雖然認同前人的精神分析觀點，但波倫和波伊德也有自己的創見與觀察。不同以往的精神分析學者，他們區分「強迫性」和「正常」賭徒的基準是：賭徒明顯的外在行為，以及其隱藏的動機或是「內在的精神狀況」[6]。他們兩人覺得正常的賭徒是為了娛樂而賭，這樣的賭徒在意識層面和潛意識層面都希望能贏，也能夠在贏錢之後收手不賭。相反地，病態賭徒的特徵是：賭徒的潛意識裡有種童年時的性衝動，賭徒認為賭博帶給他們更大的愉悅，賭徒更依賴「全能的期待與自我節制」[7]，賭徒贏的時候會有更大的罪惡感，賭徒潛意識裡就是想要輸，賭徒不論輸或贏，都戒不了賭。

　　他們也觀察到賭博有個重要的社會功能，即使有些賭徒是安靜的獨居者，但仍有許多其他賭徒認為賭場可以提供他們一個理想的機會，讓他們可以跟有類似心境的人互動交往。所以，「賽馬的人常常群聚在一起，也都健談，且不會藏私地彼此交換建議與資訊。」[8]賭博的社會功能在下列的活動中可以一覽無遺：組旅行團一起去賭城拉斯維加斯，到賽馬場去進行家庭野餐，以及在牌桌上莊家與賭客之間的互動。另外，波倫和波伊德用一些原始部落的狀況補充說明，他們看出這些部落甚至用宗教或其他制度化的社會背景，來進行賭博的儀式。

　　波倫和波伊德也是第一批注意到病態賭博跟家庭背景有關係的

心理治療師。他們認為這種現象跟賭徒的行為養成與社會化學習有關聯。在他們早期所治療的嗜賭精神病患當中，這些病患的雙親或者兄弟姊妹中至少有一人也都有嗜賭的現象，而且他們所喜歡的賭博方式也都跟他們的父親或母親所喜歡的方式是一模一樣的。其中有一位病患在青少年時期就開始賭博，因為這個病患從那個時候就跟他的父親一起去看賽馬，而這個病患覺得也只有在賽馬的時候可以跟他的父親講上話。於是，這個病患覺得他的身上也流著父親愛賭的血液。對此，波倫和波伊德做了這樣的解釋：「這現象可能是子女在對雙親的認同過程中，將雙親的賭博行為視為是最顯著的部分，也讓子女潛移默化，變得愛賭博。」[9]

　　波倫和波伊德注意到病態賭博通常都會伴隨著其他的精神異常病症，因此他們認為賭博可能還有一些其他的功能，而且這些是他們的先進所沒有發現到的部分。他們在他們自己的病患當中，看到有些嗜賭的病患，「藉著賭博來得到令人愉悅的尊重、權力以及控制，並企圖藉由賭博來掩飾自己的『一無是處』或是『空虛感』。」[10]因此，這兩位和其他同期的精神分析家一樣[11]，也把阿德勒學派的「權力追逐」理論融入他們的分析當中（後續章節將有更多討論）。由於他們觀察到許多賭徒也有精神分裂症或躁鬱症，他們主張說，狀況比較嚴重的病患，藉著賭博去平衡與現實的脫節，而不是藉著賭博去消弭潛意識裡的罪惡感。他們也預料到他們的病患這樣的心態會帶來無助感（此論點稍後會在其他章節討論到）。因為他們觀察到，在他們的病患中，很多都是在經歷過壓力極大的危機或是創痛的失落之後，才開始賭博。比方說，像是與配偶分居、離婚、小孩出生、父母親身故，或是生意失敗這類的事件。所以，波倫和波伊德總結說：應該把病態性賭博視為一種病症性的防衛，而不是一種單純的診斷，因為病患用賭博來抵抗他內心一連串的精神錯亂。

波倫和波伊德合作出版了第二本著作，在這本書中，可以看出他們提出與傳統精神分析學相左的意見，認為病態賭博是種情感上的防衛機制，讓賭徒可以抵抗沮喪感或無助感[12]。他們和某些先進一樣，也觀察到賭徒常常因為生命中的重大危機或壓力（比方說，因為死亡或婚變而失去所愛），才會造成病態性的賭博行為，或是變本加厲。過去的標準精神分析，會把變本加厲的賭博行為解釋成：賭徒因為無法處理自己的戀母傾向以及殺父的念頭，進而衍生出潛意識裡的罪惡感，然後靠著賭博來滿足自己被虐的需求。然而，他們覺得過去精神分析的標準解釋，並不適用於他們的病患個案上。波倫和波伊德認為賭博代表「狂躁的防衛機轉」（"manic defensive maneuver"），可以讓賭徒面臨這些狀況時，暫時忘記他們失去所愛的痛和其他的精神創傷，忘記接踵而來的沮喪感，忘記他們一蹶不振的感覺。因為賭博帶來的愉悅興奮，可以讓人暫時不沮喪、不失望，賭徒就嘗試藉著賭博行為，來否認逝者已矣的事實，讓賭徒產生一種虛假的安全感。

死亡以一種獨特的方式與我們正面交鋒，讓我們對生存產生無能感，伴隨而來的，就是無用和絕望的感覺。但是我們仍無力改變死神的樣貌和召喚。賭徒就是沒有這種痛苦的體悟，他們總認為自己可以使出一個有效且是不可思議的方法，讓他們在面對無可避免的狀況時，產生一種幻覺，覺得自己有權、有能力，並且可以控制住情勢。但是這樣的幻覺稍縱即逝。因此，為了抓住這種幻覺，賭徒需要不斷地賭博，導致最後成癮[13]。

此外，如果說賭徒失去的所愛，曾經是個特別殘暴以及有虐待

傾向的人（比方說，像是酗酒的人），那麼賭徒在一再賭輸的沮喪情形下，就會想起這段關係帶給他們的挫折感。因此波倫和波伊德覺得賭博可能也代表賭徒象徵性的嘗試，試圖重拾起這份已斷絕的關係，就算賭徒在這段關係中適應不良，他們也不在乎。

　　他們也比其他人更早提出家庭系統的理論。以他們處理已婚夫妻的共同治療經驗，做了以下結論：

> 如同個體內在的心理動力，賭博在賭徒實質的關係裡，也同樣有防衛的功能，可以讓那些在不健全婚姻裡面的人，可以稍微安定下來，不均衡的狀況也降到最低，然後讓彼此可以互相容忍。然而，經年累月的賭博，會讓婚姻走味變調，且變得令人難以忍受。這樣的婚姻狀況，讓賭徒愈演愈烈，繼續期望靠著賭博挽救走下坡的婚姻，這種因為婚姻生活適應不良所衍生的賭博行為，並無法挽救婚姻，只會讓賭徒徒勞無功，而婚姻的問題只會如滾雪球般，越滾越大[14]。

　　總而言之，就算波倫和波伊德兩人剛開始不願這麼作，但他們最終還是重新定義賭博的心理動力分析，認為賭博根本不是潛意識裡性愛的替代品。之前的精神分析學家認為賭博跟性愛行為類似，都有一定的節奏，也都會不斷重複。兩者過程都有興奮緊張的情緒、勃起的衝動、前戲，以及手淫後或性交後的高潮。波倫和波伊德兩人則認為以上這樣的說法相當「膚淺」，且其他人針對這個說法的解釋也「過於簡略」[15]。波倫和波伊德之所以有這樣的看法，原因之一是經濟上的因素：他們有太多的病患，聽說了「賭博是因為潛意識裡想要自慰」這樣的說法之後，馬上中斷精神治療。

另外一個原因則是，波倫和波伊德兩人經過了一段時間的深思熟慮之後，發現「賭博源自於性衝動，這個論點在學理上根本站不住腳也不正確，而且還過度簡化。」[16]有位心理醫師卻仍奉此謬論為圭臬，在報紙上寫了一篇關於這個所謂的正統精神分析的文章。當地的匿名戒賭團體的成員讀了這篇文章之後，則回應這位精神分析家，說他們對於性愛的態度，跟其他人並無不同。因為每個人都有可能是同性戀，都有可能對配偶施暴，也可能會有飲食及吸煙的強迫症，或是有可能侵犯孩童。波倫和波伊德兩人就說：「這篇文章才刊出幾個月，我們就已經能夠認同這些匿名戒賭團體成員的說法」[17]。

彼得・富勒：賭博、新教徒倫理、資本主義經濟及肛門性慾

格林森，波倫和波伊德對於賭博行為所做的精神分析中，都認為賭博行為可以滿足多重的性衝動，而這些性衝動可以回溯到嬰幼兒時期。但是彼得・富勒（Peter Fuller）[18]並不同意這樣的說法，他認為賭博充其量只能滿足一種性衝動而已。然而，針對賭博、宗教以及被壓抑的肛門性慾這三者之間的關係，富勒提出一套相當複雜難懂的精神分析理論。他的假設綜合了早期人類學、佛洛伊德的精神分析和馬克思的經濟思維，他也在他的假設中說明，為何有些人憎惡賭博，而有些人卻對賭博趨之若鶩。雖然類似的觀點早在六十年前就已經被提出來討論[19]，但富勒可說是把這些觀點，做了更為透徹的分析與探討。

有個觀點認為現代賭博的型式，可以追溯到我們的祖先，在遠古時期所進行的神祇祭祀儀式[20]。佛洛伊德[21]認為，人類需要宗教形式的體現，就像是本我的衝動一樣，而這種需求已經根深蒂固地存

在於你我共同的集體潛意識裡，成為我們人類精神的一部分，也是我們的一種本能[22]。富勒首先將這兩個觀點串聯在一起，然而他卻十分不同意佛洛伊德把賭博歸類到成癮症這樣的分類方式。「賭博又不是毒品，」他堅稱說：「賭博是一種儀式化的行為模式。」[23]跟宗教信仰儀式有密切的關係。以這樣的觀點為基調，富勒著手比較他自己所說的「個人沉溺於賭博的精神疾患」[24]和佛洛伊德所說的「普遍的宗教著魔現象」，這兩者之間的異同。

賭博與宗教

　　最初，富勒針對賭博和宗教，做了外部表徵的一些比較。他注意到賭博和宗教——特別是基督教——兩者之間有許多相似之處。他把教堂比作賭場，都是讓人進行儀式的所在。而十字架就等同於賭徒的幸運物，玫瑰經之於紙牌，祈禱書之於賽馬簽注單，這些都是儀式中要用的器具。法國的路德（Lourdes，聖母聖地）之於賭城拉斯維加斯，都是朝聖的勝地。上帝之於命運，聖母瑪利亞之於幸運，意味著父親與母親的神性。虔誠信徒的禱告之於賭徒的祈求，都是想要得到上天的援助。富勒也指出，沉迷於賭博或篤信宗教的人，這兩者都時常舉行固定的儀式。他強調，雖然賭博的儀式是個別籌劃且私下舉行，而宗教的儀式卻是群體行動，但不論是賭博或是宗教聚會，只要儀式設置完成，就得繼續下去，不得更改或是半途而廢。

　　富勒當時指出賭博與宗教之間的相似處，有些雖然不是那麼明顯，但卻舉足輕重。雖然信徒明知永生是無法達到的境界，而賭徒也知道自己賺不到無窮的財富，但他們仍然深信不疑，認為自己總有一天可以達到永生或贏得無窮財富的目標。於是，賭徒和信徒都投身於不理性的信仰裡，認為迷信的儀式一定會奏效。他們都會非常小心謹慎地按照既定的儀式來進行。同時，為了達到他們的目

標，他們也已經做好準備，去忍受一生的痛苦與磨難。值得一提的是，賭徒和信徒這樣的行徑，反應出他們在深層潛意識裡的衝動，已經造成了矛盾焦慮，而且他們需要藉由儀式來處理這些矛盾與焦慮。另外，賭徒和信徒都是因為罪惡感而舉行他們的儀式。特別是他們因為罪行和邪念所產生的罪惡感：「弒父之後產生的愧疚」，富勒強調，「就是藏在十字架與牌堆裡的真諦（象徵）」。[25]

富勒也說，賭博和宗教，兩者都是向超自然的父親或母親形像，祈求愛與認同（以神蹟或是金錢呈現）。賭徒和信徒都嘗試想要操控這個超自然的父親或母親的代理人，卻都徒勞無功。富勒覺得賭徒和信徒對於這（雙親）代理人的態度，以及他們想要影響這代理人的方法，都有助於我們瞭解他們行為背後的成因。佛洛伊德曾經把宗教描述成一種集體的表達方式，以表現出潛意識裡，對於父親這個角色的渴望。富勒則下了結論說，賭徒因為無法成為像自己父親一樣的人，所以對於他自己的父親，有種同性戀與攻擊的傾向[26]，而這傾向就在賭博行為裡展露出來。然而，富勒也察覺到，基督教裡面的母性成分居多（比方說，對於聖母瑪利亞的崇拜），所以基督教的信徒若有亂倫的衝動念頭，大多都是針對他們的母親。任何潛意識裡的亂倫念頭，不論是同性之間或是異性之間，只要是跟賭博有關聯的，其實都只是次要的成因。

賭博與資本主義

從遠古的起源到現在的象徵意義，宗教與賭博之間有許多相近之處。儘管如此，賭博仍舊受到衛道人士的強烈反對，特別是新教徒與資本家。造成這樣的對立，有許多原因，富勒認為其中一個原因是：賭博代表一種擁有物質的慾望，而基督教的教義卻不鼓勵信徒擁有物質。清教徒總是推廣對上帝的愛與敬拜、勤奮工作、謙卑順從，以及在今生用有限的物質體驗基督之苦，並相信在永生裡會

得到上帝合理的回饋。如果工作者相信他們從其他途徑可以謀生賺錢，他們就不會再讓自己出賣勞力辛苦工作。再者，賭博這條非正統的致富途徑，不僅會讓因虔誠信仰上帝卻仍窮困的信徒分心，也會讓他們心中有不聖潔的想法，讓他們向非基督教的神祇或是撒旦更加靠攏。

身為一名優秀的精神分析家，又是社會主義的擁護者，富勒認為這些衛道人士的代表（清教徒），絕對不是因為膚淺的原因，而去駁斥賭博行為。新教徒對於賭博的憎惡，其實是一種反向作用（reaction formation），是用來對抗剝削的作法，可是資本主義的精神大致來說，也算是一種剝削（反向作用是心理學上的一種防衛機制，乃是自我為了控制或抵禦某種不被允許的衝動或想法，而做出與衝動或想法相反的行為）。這種對於賭博所產生之「誇大的恐懼」，有部分是跟宗教有關，有部分則是跟資本主義有關。不論是宗教的信仰或資本主義的精神，兩者都主張財富必須重新分配，財富得從有錢人手上分配到窮人手中。富勒以正統的精神分析手法切入，他對於這些衛道人士做了這樣的詮釋：他認為賭博會引起這些衛道人士的公憤，正足以證明賭博對這些人充滿誘惑，讓他們產生罪惡感，逼得他們必須鄙視賭博，以消弭他們內心強烈的罪惡感。因此在新教徒的觀感中，賭博和基督徒的資本主義十分類似，兩者就像是一體的兩面，都追求同一個基本的品格模範（財富重新分配）。在駁斥賭博行為的時候，衛道人士也可以順便把資本家剝削勞動階層所引發的種種社會病態，全部都推諉到賭博這件事情上[27]。

賭博與肛門性慾

新教改革派無法寬容賭博（天主教則相反，他們不將賭博看成是原罪，並適度地予以寬容）的根本原因是未解決的衝突所引起的肛門期固著作用，亦即與引發賭博行為的情況相同。雖然富勒將該

主題闡述得比其他的前輩更加博大精深，但是他所描述的內心過程卻與其他學者所描述的戀母情結發展中相關的內心過程非常相似。

富勒在闡述之初再次引用佛洛伊德的思想[28]，佛洛伊德在之前就注意到某種人格類型，其特徵是頑固、有條不紊、整潔、準時、貪得無厭、節儉、吝嗇。如同上述，佛洛伊德、西梅爾以及其他的精神分析學家皆推測兒童從排便行為中產生強烈的肛門性慾快感。因此在如廁訓練時，他們拒絕聽命排空腸胃，而喜愛忍住不排，直到能夠強而有力地排出，以獲得莫大的快感。結果是，他們會受到嚴厲的懲罰，通常會被狠狠地打屁股，因為在不適當的時間排便。不過，若他們遵照父母的期望，也會獲得愛與讚賞作為獎勵。

因此，精神分析學家認為，所有的孩童都會想要具有爆發力、充滿愉悅的排便，但代價是引發父母親的憤怒與招來處罰，另一種是遵從父母親要求的方式，他們會得到愛與讚許，但是必須犧牲他們的肛門性慾滿足感，他們會發現自己變得很不安。因此所有的孩子被迫在讓自己愉悅但讓父母親不悅，或者取悅父母但是卻得抑制身體上的快感這兩方面做抉擇。由於不可能兩者兼顧，因此嚴酷、懲罰的如廁訓練時期喚起了對父母親強烈的憤怒感和希望他們死掉的想法，因為父母親將這樣的兩難和懲罰加諸在他們身上，無論選擇哪一項都無法避免。

無法解決與如廁訓練相關的衝突造成性心理發展階段的固著作用。被壓抑的肛門性慾衝動的強度及其所引起的強烈罪惡感，若終其一生都持續，在他們長大時，將造成肛門固著人格，他們會尋求一個可接受的替代物來取代嬰兒時期的愛好。而且如同前述，佛洛伊德、西梅爾以及其他學者推測，這些具有肛門期固著作用的人在長大成人後貪戀錢財，這單純是童年時期喜愛排便的昇華表現，而金錢本身就是排泄物的對應符號。富勒將這些想法闡述得比其他的前輩更廣泛深入。

　　根據富勒的說法，賭博是源自於如廁訓練的痛苦經驗未獲解決的衝突症狀，而且有充分的證據證明金錢普遍作為排泄物的精神替代品。他引用佛洛伊德對於神話真理的觀察作為例證：「魔鬼贈送給情人的金子，在他離去時變成一堆糞土，而魔鬼當然是受壓抑的、潛意識的、出自本能的生活的化身。」[29]為了進一步確認他的假設，富勒訴諸許多其他的聯想。他引用一則軼事，故事中有個人在前往賭場的途中，有一隻鴿子將鳥糞滴落在他的帽子上，後來這個人在蒙地卡羅贏得一筆錢：「他贏錢的消息傳佈開來，大家在下手玩之前，一窩蜂地想得到天上掉下來的『便便』恩典。」[30]就如同他的一些前輩一樣[31]，富勒也指出骰子遊戲除了正式名稱外，其俗名"craps"充滿了排泄物的指涉。它還利用像是 "come out line"、"coming out the hard way"、"they're rolling"，以及擲出"pass"（指過關線，原意為「排便」）或是 "crap out"（意指出師不利，一開始就輸慘了，原意為「拉屎」）這類污穢意涵的字眼。同樣地，在撲克遊戲中，賭金被丟入一個 "pot"（指牌桌上累積的賭金，原意為「便壺」）中，而賭區經理也被稱做"pit bosses"（指賭區經理，原意為「廁所領班」）。

　　不過，富勒認為他的假設最確切的「證明」在於領悟到由艾曼紐・莫倫（Emmanuel Moran）[32]最先提出的：「賭博是一種金錢遊戲，不只是為了錢」[33]。當然，這表示賭博需要一直摸錢，代表嬰兒時期渴望把玩排泄物的一種昇華表現。賭博的受虐成分也很明顯，因為賭輸（象徵順從父母的期望，放棄把玩排泄物）會導致受懲罰，因此賭博提供了賭徒退化至人格發展肛門期階段的明顯證據。

　　由於富勒認為肛門期的衝突是人類普遍的現象，因此他並未在病態性與非經常性的賭博行為之間做區分，因為他相信任何程度的賭博總是受到相同的心理動力過程所激發。不過他承認有一些看

似賭徒的人──詐賭的人、簽賭運動競賽的人,以及買樂透彩的人──這些人的動機比較是金錢的考量,而不是受壓抑的肛門期。但是,他覺得這樣的人不能被視為真正的賭徒,因為他們並非受到精神病的強迫力所驅使的[34]。

富勒強調昇華的肛門期不只是新教教義與資本主義聯盟的原因,也是整個新教徒改革的原因(路德有長期便秘的問題),他所採用的立論依據迂迴曲折,相關評論已經超出目前所討論的範圍。不過,在這方面他用以下幾句話做出了結論:

> 對新教徒而言,對賭博產生一個充滿敵意的反應模式幾乎
> 是無可避免的。他們把賭博貼上標籤,將它視為是撒旦的
> 交換工具,那麼他們就能夠擺脫及逃避他們與資本主義互
> 通款曲的罪惡感。新教徒中的衛道人士必須要大聲疾呼地
> 反對賭博,否則他們肛門期情感轉移的內疚感很有可能會
> 變得讓他們無法承受[35]。

在最後的分析中,富勒確信賭博的賭徒以及猛烈抨擊賭博的衛道人士,都是因為相同的理由:他們全都固著在肛門期。

 ## 其他近期觀點

在賭博與性之間所假想的關係一直都是被熱烈討論的話題。許多後期的研究均提及兩者之間的相似性[36]、賭博與性成癮[37]的發生以及某些賭徒喜愛賭博更甚於性[38]。最近的臨床研究也顯示,在強迫性賭博與重大生活危機或其他的壓力情境之間有所關連。舉例來

說，許多病患都提到在幼年時期以及變成強迫性賭徒之前，曾經歷過失去所愛的人，通常是父親、母親或其他至親[39]。

若干精神分析傾向的理論學家再次訴諸佛洛伊德最初對這些現象的推測，這些現象一直被認為是對於潛意識中希望父母親死掉的願望[40]——一種產生罪惡感的反應。譬如，戀母情結在強迫性賭博行為中的角色，近期在針對杜斯妥也夫斯基作品的評論中又再度被提起[41]。杜斯妥也夫斯基顯然受到嚴重且經常復發的焦慮症和／或憂鬱症所苦，原因是他對於他父親的過世無法釋懷，當時他只有十八歲。他妻子表示，杜斯妥也夫斯基只有在賭博時才能減輕這些症狀[42]。

因為他們的許多病患也聲稱賭博可以讓他們情緒放鬆，有些現代的臨床醫師仍然確信「與強迫性賭博相關，無可避免的輸錢可能與自我懲罰的需求有關，這種需求乃出自於不合理的罪惡感，或許與他們的創傷經驗有關。」[43]就像他們的前輩一樣，有些臨床醫師仍然將賭博視為一種防衛機制，被賭徒用來防衛壓抑不全的戀母情結衝動所產生的憂鬱、焦慮和罪惡感[44]，並將其歸因於性心理發展的口腔期與肛門期的固著作用[45]，也宣稱在賭博行為中原本就具有的情色風險成為性的替代品[46]，同時也認為這是壓抑不全的同性戀傾向的昇華表現[47]。

不過，當代的精神分析學家已經大都不再支持以下的解釋：受虐的渴望以及潛意識中賭輸的需求成為病態賭博最基本的動機。這樣的解釋指出：「病態賭徒有一個早期的贏錢時期，大約維持三到五年。受虐狂無法忍受這麼長時間的贏錢。」[48]所有病態賭徒都是受虐狂的這種想法也遭受批評，理由是有可能是人為的採樣偏差：主張這個論點的精神分析學家有可能接觸到的全都是最慘的輸家，因為贏家和一般的輸家不可能去尋求他們的協助[49]。

理查‧羅森索爾：自我欺騙的心理動力機制

　　不過，至少有一名當代的精神分析學家仍然同意佛洛伊德、伯格勒以及其他學者的受虐假設，同時也支持西梅爾和富勒認為成癮症中包含肛門性慾和戀糞癖成分的觀念。根據精神病學家理查‧羅森索爾（Richard Rosenthal）的說法，有些經歷過初期成功的人會蓄意地破壞他們的成就。而且「某些人認為，在他們的賭博生涯之初，『輸很大』就跟『贏很大』一樣的有意義，有這種想法的人不只是那些從一開始就輸錢的病態賭徒，連其他的賭徒也都有同樣的想法。」[50]羅森索爾也覺得「對於肛門是『錯誤創造力』（false creativity）所在的想像，或者以其內容而賦予其價值的想像（海洛因和大麻一般都以『屎』這個大家都認可的字眼稱之）是成癮症動力學的核心重點。」[51]

　　不過，總而言之，許多羅森索爾之前的同僚都認為病態賭博發生原因的假設不外乎就是童年創傷、人格固著作用以及其他經驗，但羅森索爾並不真正關心這些。雖然他無法完全避免受到前輩的影響，但是他更加強調心理動力的影響力，他認為一旦建立了心理動力，賭博行為即藉此力量持續下去，而透過心理動力設計療程，病患也可被治癒。因此他特別強調病態賭徒經常使用的各種防衛機制以及這些機制跟治療及預防復發的相關性。羅森索爾認為[52]，賭徒最重要的五個防衛機制為：全能感、分裂、理想化與貶抑、投射以及否定，每個機制都緊密相連。而且它們全都導致病態賭徒的自我欺騙系統、一連串的謊言、幻想、空想、妄想，賭徒藉此愚弄自己和他人。

　　「全能感」是一種有至高權力的感覺，這是用來對抗無助感的防衛機制。所有的賭徒所建立的全能感在他們一廂情願的想法中最

64

明顯，他們會賭贏的信念只是因為他們必須要贏。因為這種感覺是出自於賭徒的絕望，當賭徒經歷最嚴重的困境時，全能感最強烈。羅森索爾表示，在這些時候，賭徒將會冒更大的險來尋求刺激，為的只是要測試他們的全能感，並且對自己證明他們真的能掌控整個情勢。

「分裂」指的是自我理想化和自我貶抑，是近似於區隔作用的一種防衛機制。換言之，賭徒認為自己是兩個分別不同的人，一個是各方面都優秀的贏家，一個則是什麼都做不好的輸家。由於同時擁有這兩個自我概念，賭徒往往會講出完全相反的話語卻渾然不覺其矛盾之處。只要心裡能夠區分現實中他們常常經歷的矛盾，賭徒就能避免這些不一致所引發的矛盾。對於贏家過度理想化的自我形象，讓賭徒建立了他擁有過人的優勢及權力的幻想形象，進而造就了賭徒的全能感。控制他人的權力是所有的賭徒試圖要實現的事。

對他人產生類似「理想化與貶抑」的作用則是對親密感的一種防衛機制。羅森索爾觀察到，賭徒很少會將自己生命中的重要他人一視同仁，通常若不是將他們視為完美無缺，要不就是一無是處。他們對任何人的評價常常在這兩個觀點之間變換。羅森索爾認為，「崇拜他人是與另一人保持距離最簡單的方法。」[53]而輕視某人則同樣難與他人變親密。

賭徒將他對於自己的情感「投射」到他人身上，發展和維持這些態度。再者，他對他人所抱持的態度會因為當時他對於自己的感覺而隨時改變。因此，他若不是與他人感同身受就是覺得受到他人的威脅和騷擾。當他感覺受迫害時，他會將自己視為不只是被別人控制，同時也是他們不合理及剝削要求下的受害者——這是他覺得無法忍受的情況。相反地，賭徒想像自己控制著他人，他會覺得自己好像控制著他投射在他人身上那些與自己有關的事物。結果就是演變成不正常的人際關係。

　　不過，在分裂作用中，有些人會將關於自身不好的部分理想化，並且貶低自己好的部分。他們把在自己身上所看見的特色投射在他人身上，因此這種顛倒的情況使得他們與這些人之間的關係更加複雜。這樣的人是真正的受虐狂，他們會把自己的墮落理想化。他們似乎心想：「如果我不能為自己做任何有創意或有益的事，至少我可以具有破壞力，而且可以比任何人更能夠傷害我自己。」[54]因此，在嬰兒時期開始積極地以帶有敵意的憋氣和發脾氣來解決問題或是達到控制，並且在成人時期發展為成癮症及其他的墮落行為，最終可能會以自殺來達到極度的自我毀滅。這類病患不管遇到什麼狀況都會說：「我隨時準備好要自殺。」[55]這種觀念的構成能夠讓他們維持握有權力和控制力的幻想。其他人只能夠藉由逃避成功維持對他們父母親（一般是與自己同性別的父親或母親）的控制感，因為這會讓他們感覺到自己像父母親一樣地成功，而這是賭徒一直努力要預防的情況。有些病患將這些情感轉移到治療師身上，這樣就能保證治療也會失敗。羅森索爾認為「這樣的病患因為怨恨而不惜犧牲自己的生命。」[56]

　　「否定」也許是所有的防衛機制中最自然的，不只是指賭徒習慣對別人撒謊，也指他持續地拒絕對自己承認他的現實狀況——即便所有的證據都相反。有一個病患提到：「我是否說實話並不重要。即使我說實話，我也會指責我自己滿口胡言。畢竟，我一直活在過去，所以我可以推翻我自己的話。」[57]當對別人說謊時，代表另一種避免與他人有親密感的方式，一方面否定現實，另一方面同時又保留一些對事實的瞭解，這就是分裂的關鍵。因此，說謊的最終目的，與其說是要欺騙其他人，不如說是要欺騙自己。羅森索爾堅稱，在許多個案中，病態撒謊比病態賭博更早發生。

　　治療是否能夠成功，取決於治療師是否可以覺察到這些防衛機制以及這些機制對病患的重要性。因為欺瞞對病態賭徒而言是家常

便飯，所以許多賭徒會對他們的治療師撒謊，這種行為不只是出於習慣，同時也是因為他們要努力控制治療師以及其他生命中的重要他人。因此，唯有治療師知道如何避免被病患的欺騙方式所誤導，以及如何對付病患的這個問題，治療才會成功。

大衛‧紐馬克：命運與權力需求

一位帶有一點容格取向（Jungian orientation）的現代心理學家大衛‧紐馬克（David Newmark）[58]，他仍然同意賭博代表一種求助於命運之神以及與之溝通的象徵性方法，但是他在詮釋中加入了阿德勒式的權力尋求因素（Adlerian power-seeking component）（討論如下）。在我們現代這個年代，機構化的宗教信仰對許多人而言意義不大，賭博有時候仍然被解釋成是一種神聖的活動，透過該活動，人們能夠與心靈世界建立和維持一個比較個人與密切的關係：

> 每一次的擲骰、每一次輪盤的旋轉，以及每一手二十一點
> 的牌，這些都可以被視為是與神明對話的產物。但是這樣
> 的體認是短暫的，賭徒為了獲得一個對自身情況最新的解
> 釋，他們很快地必須再次驗證命運的無常[59]。

但是紐馬克認為賭博不只是一種信仰，它也是一種逃避機制。因為它是「源自於潛意識中不理性的基礎，而且在本質上大部分是符號式的。」[60]許多無根據的意義都可能附加上去。花在賭博上的錢可以成為一種工具，透過賭金，權力、安全感、能力、性或是賭徒希望投射在賭金上的其他虛幻特質都可能象徵性地展現。對有些賭徒而言，賭博提供了一個逃避現實的捷徑，讓他們可以不

用去面對日常生活中所感覺到的「空虛感」。與其學習更多合適的方式來因應「空虛感」，那些無法接受生命中必經之考驗的人可能會發現，我們透過賭博所經歷之「心靈的超然體驗」，為我們覺得無力控制的混亂、難懂的世界增添了秩序感與意義。因此，紐馬克認為，病態賭徒不只是「在努力爭取與命運對抗的優勢方面會徒勞無功」，他們也會「為了追求奇幻的夢想而犧牲掉自己的心理發展。」[61]

 ## 對精神分析理論的批評

　　雖然卓越的精神分析理論橫跨了二十世紀前半葉，但是也遭受到嚴厲的批評與摒棄。有一位反對者在檢視完伯格勒的研究之後抱怨道：「他的研究是根據一群由六十名精神病患者組成的團體而來，其中大多數人都不認為他們的賭博是有害的，直到伯格勒透過漫長的分析才說服他們相信。」[62]在回顧完佛洛伊德的分析後，第二位評論家認為：「杜斯妥也夫斯基賭博賭到負債累累，因而激勵他完成《罪與罰》（*Crime and Punishment*）、《卡拉馬助夫兄弟》（*The Brothers Karamazov*）以及《賭徒》（*The Gambler*）等名著。就分析與功能性的結果來看，似乎對某些人而言，賭博可能會被視為是健康的活動而不是病態的活動。」[63]

　　對於精神分析取向一個主要的批評，是著重在它假設強迫性賭徒是受到潛意識裡想要賭輸的渴望所驅使。有一位評論家主張，舉例來說，那些抱持這類觀點的人往往只根據一則個案史就得出他們一以貫之的通則[64]。另一名評論家則寫道：「重度賭徒受到輸錢的期望所驅使的觀念當然是解釋人們為何賭博最直接的方式。但是，

許多賭徒在贏錢後所感覺到和表達出來的狂喜卻難以解釋[65]。第三位評論家觀察到：「這些問題賭徒證明要靠賭博來贏錢的機會是少之又少，尤其是以長期來看。然而，心理學家藉由像是「為了輸錢而賭」的說法試圖解釋這種行為，就好像其他的賭客全都是贏家一樣。」[66]最後，並沒有確切的證據支持這個論點。

　　佛洛伊德所提出在自慰與賭博行為之間的類比也是錯誤的，因為自慰的動作要成功完成，才會產生罪惡感；然而，賭博行為卻是在失敗了之後才會有罪惡感[67]。而且，佛洛伊德將賭博視為自慰行為的觀點僅根據對於撲克牌玩家的觀察，並沒有包括其他種類的賭徒，譬如賭賽馬或是賽狗的人，他們會用一種完全不同的方式和詞彙。因此，有一位批評家指出，「比如說，在自慰的衝動與日常賭馬之間存在一個巨大的現象學事實，這種說法在精神分析的文獻中還沒有被驗證過。」[68]第二位批評家本身就是一位精神分析學家，他說在他治療強迫性賭徒的經驗中，他找不到能夠支持「強迫性賭博是強迫性自慰的替代品」這個概念的證據[69]。

　　像富勒這樣忠實的精神分析學家也曾抨擊過佛洛伊德最初治療賭博行為的方法，佛洛伊德把賭博當做像酗酒或嗑藥一般的「成癮症」來治療。他堅稱這種取向注定會失敗，因為生理上的依賴跟賭博行為無關。因此，也不可能精確地判斷賭徒究竟是對什麼事物上癮[70]。有個看法相近的匿名評論家在英國深具影響力的醫學期刊《刺胳針》（*The Lancet*）中寫了一篇專欄，他主張：「這是從藥理學的堅實基礎跨足一大步到社會行為的濕地上……無論如何都要接受強迫性賭博確實是一種臨床的問題，除非在戒癮階段，賭徒在昏暗的房間裡因看見咄咄逼人的骰子的幻象而害怕得瑟縮發抖，在這之前，我們還是維持將成癮症歸類到藥理學的範圍就好。」[71]（其他學者有截然不同的看法，我們將在後續的書中討論。）

　　富勒也坦率面對其他一些針對精神分析理論而來的合理指控。

他先指出，自慰並非在所有的文化中都像在西方一樣受到負面的約束，而佛洛伊德認為跟自慰有關的強烈罪惡感是賭博的原因，這樣子的說法根本就不是世界共通的現象。譬如，在日本，自慰不會遭到責難，心裡也不會有罪惡感的負擔，但是日本人也是好賭的民族。所以，在日本或其他地方，自慰所產生罪惡感就跟賭博行為一點關係也沒有了。再者，雖然富勒完全熟悉伯格勒的思想，但他還是堅稱，精神分析理論如此強調戀母情結並無法解釋女人的賭博行為[72]。因此他建議假如不再擴充現有的理論，便要發展出全新的理論，否則就無法解釋女性的賭博行為。

此外，精神分析的理論太有選擇性了。它只是試圖著去解釋病態或強迫性賭博潛藏的潛意識動機，卻忽略了絕大多數正常人所從事的非強迫性、正常的賭博。因此，精神分析理論只專注於內在心理動力因素，卻忽略了任何可能跟賭博及其族群相關的外在社會條件[73]。社會學家就是為了這個原因，對於精神分析理論特別不滿。例如，他們認為「假如以賭博行為的盛行率來看，就美國而言，估計全部有2,300萬各式各樣的賭客，我們或許不可能分辨出其中的官能症賭徒。官能症的賭徒只占了這整個族群中微不足道的比例，」[74]而且，「因為從病態心理學的觀點來思考所有的賭博行為，因而忽略了大多數的賭客。」[75]因此，「精神分析對於我們瞭解賭博行為的幫助不大，也沒有提供太多的研究成果。」[76]

精神分析理論是不切實際的。有一位現代的精神科醫師說道：「精神病學對於強迫性賭徒的推斷……只根據有限的證據[77]就做出普遍通則，精神病學太常被這樣的偏好所拖累。」大多數關於前性器期（口腔期、肛門期或陰莖崇拜期）潛意識中象徵意義、神經質固著作用的通則或甚至是性器期[78]的慾望發展、內在衝突、被壓抑的戀母情結慾望、強大的的罪惡感、性的昇華以及被懲罰的受虐需求，這些被宣稱的賭博動機，即使在臨床的情境中也很少會遇到，

因為大多數在治療中的賭徒並不會表現出這些特質。舉例來說，針對十三名強迫性賭博的病患所做的精神分析顯示，他們的賭博行為和自慰或戀母情結罪惡感之間並無關聯，也沒有反抗現實的情況發生[79]。同樣地，另一位治療專家承認：「我還沒發現有任何證據能夠證實少數精神分析學家的主張，他們在治療完一、二名賭徒之後，就認為他們的成癮症代表想要殺死父親並擁有母親的慾望。」[80]

　　就治療的實用性而言，沒有證據顯示在病態賭博的治療中或是任何其他的強迫症或成癮疾患中是有效的。再者，精神分析所費不貲，而且往往需要好幾年的時間才能完成。雖然伯格勒[81]自己的數據並不是很精確，在他所治療的大約六十名強迫性賭徒裡面，他宣稱他只是以精神分析的技術來進行治療，而且成功地「治療」了「三十幾個」。但是，他只選擇治療那些他認為合適的病患，並且拒絕了其他的病患，他所拒絕的人數也無從得知。而且，因為沒有針對他所治療的病患進行後續的研究，所以無從判斷他們的「痊癒」是永久的還是暫時的[82]。雖然缺乏確實的證據來說明這點，但是一些看過伯格勒的資料的人士認為，應該是可以無異議地假設他的治療效果是永久性的。不過，正因為缺乏精確的證據，某些人也有充分的理由來聲稱：「當然沒有理由建議想要戒賭的賭徒應該要接受精神分析的治療。」[83]即便是堅稱「唯一適合的治療取向就是精神分析」的忠實精神分析師也會加一句——「預後並不理想」[84]。

　　精神分析理論提供了一個教科書的範例，來說明何謂強求一致的先驗推論。亦即，根據先入為主的理論架構不合理地解釋人類行為。無論個體情況如何，如果他們根據特定的參考架構來解釋的話，那麼所有人類的行為——包括賭博——都能以精神分析塑型[85]。關於這一點，精神科醫師湯瑪斯・薩斯（Thomas Szasz）嚴厲批評精神分析學家對於符號式解釋的癖好：

一個龐大的「符號學」精神分析理論的上部構造，建立在簡單、卻又是十分重要的相似性概念上。……在仔細檢驗後，整座雄偉的建築物似乎除了相似性關係中令人厭煩的千篇一律之外，別無其他[86]。

……所謂佛洛伊德式符號的邏輯特色並未獲得太長久的認同……因此，歇斯底里和憂鬱症在於顯示這些症狀或疾病究竟具有何種意義，因為對病患（有時候是對分析師）而言，症狀是其精神分析「意義」的圖像符號。在……討論「符號學」的論文中……，舉例來說，新的床單「意味著」在性方面可親近的（乾淨的）女性……；或者風箏可能是勃起的象徵……等等。……顯然這樣的「符號」是無窮盡的[87]。

正是因為這個原因，精神分析學家經常為了賭博的符號性而意見紛歧。賭徒是在尋求酬賞還是懲罰？賭博是表示口腔期、肛門期、陰莖崇拜期還是戀母情結的固著作用？賭博的快感是來自於自慰、排泄還是受虐衝動？如果快感是受虐式的，那麼是因為輸錢還是想像中害怕受到父母親的懲罰？如果是起因於害怕受到父母親的懲罰，那麼命運代表一個理想化的母親形象還是父親形象？再者，「符號證據」經常被提及以確認假設，好證明賭博是一個人在口腔期、肛門期和戀母期衝動的的昇華表現，實際上根本未構成任何證據，而且這種推理顯然相當荒謬。金錢代表的是排泄物還是乳房？如果金錢也是成功、支配、力量、性和權力的表徵，而且如果賭博真的就是展現出富勒所主張的潛在同性亂倫衝動的潛意識的話，那麼金錢不就應該代表父親的陰莖嗎？如果賭博就像許多其他的精神

分析學家所主張的，代表的是被壓抑的戀母情結慾望，那麼撲克賭局牌桌上「累積的賭金」（pot）不就應該代表母親的陰道而不是廁所嗎？還有，撲克賭局（poker）這個字真的意味著賭徒心中隱藏著想要「插她」（poke her）的願望嗎？這是為什麼有些賭徒偏好玩「梭哈」（即stud poker，一種四明一暗的撲克牌遊戲），因為這種遊戲的每張「底牌」（"hole" cards，正面朝下的牌）都很重要？二十一點的玩家在拆牌（意味著將她的大腿扳開。譯註：拆牌係指玩家拿到的首兩張牌點數相同時，可將其均分為兩手牌，但兩手的賭注都必須和原先的賭注金額相同）之後，從發牌員／父親或發牌員／母親處所要到的牌代表的是獎勵還是懲罰？「切牌」在任何方面象徵閹割焦慮嗎？這點也可以解釋育馬者特別關注母馬、種馬以及去勢的馬嗎？「最後階段的衝刺」這句話真正的含意是什麼？而「押注」（covering）、「同花順」（royal flush）、「葫蘆」（full house）的背後有何含意，以及「賓果」（bingo）與日文中的廁所發音 "benjo" 又有何明顯的相似之處呢？

　　精神分析學家總是有神奇的天分，可以在人類的活動中精準地看見他們希望看見的事物。因此，賭博就像其他許多行為現象一般，無論任何一位愛穿鑿附會的精神分析學家選擇何種符號特質或意義附加到賭博上，它都有特殊的能力可以採用。結果，過多的解釋差異與彼此之間的意見分歧，導致一些後起的精神分析學家做結論說：假如要堅守精神分析的解釋是會「站不住腳」的[88]。他們更進一步表示，普遍缺乏共識的理由，不外乎都是他們緊握不放的「預設信念」以及「為本身特定的觀點闡述強迫性賭博的傾向」[89]。

　　精神分析理論也提供一個事後推論的教科書案例[90]。這個「它發生在後，故而它是由前者引起的」（"post hoc, ergo propter hoc"）的邏輯謬論描述的論證，是以事件發生的時間順序來歸咎原因。在一個荒謬的論證中也說明了這個邏輯上的謬誤，因為公雞在天亮

前會啼叫，所以是牠的啼叫使太陽升起。相同地，精神分析學家主張，因為某個人賭博，所以他必定是在童年早期的時候就已經有口腔期、肛門期或戀母期的固著現象了。因為這些症狀底下所潛藏的心理動力都被說成是只存在於潛意識的層面，因此絕大部分的精神分析理論完全是推測而來，無法透過實驗來驗證，甚至連一些精神分析學家本身也證實這點[91]。事實上，這麼多的精神分析理論中，沒有一個已提出的理論是被驗證過的，或者被宣稱是可驗證的假設。

因此精神分析理論一點都不科學。對於這種取向，有個強而有力的批評指出，其擁護者從未花心思檢驗他們同儕的論點[92]。他們無法做到這點的基本理由是根本不可能做到。就像本節開頭所述，心理動力對人類行為的解釋是根據許多假設而來。其中有關於種族記憶，嬰兒期性慾、一般認為的亂倫衝動以及斷奶和如廁訓練的憤怒存在的推測，沒有一個很確切地被證明或推翻。結果，精神分析理論並無法符合真科學最重要的準則，亦即「可證偽性」[93]。為了符合現代科學所要求的標準，專家必須要能夠想像一套可觀察的情況，假若他的理論為真，就可以推翻這個假設。因此，透過實證觀察，在假設上是有可能推翻進化論（舉例來說，如果各式各樣的化石固定出現在特定的地質岩層中，而且以特定的順序排列，那麼它們就不會雜亂的分布於所有的岩層中），但是不可能透過任何科學的方法反駁超自然物體或是傳聞中搭飛碟造訪地球的太空人存在。相同的，也想像不到有一組可觀察的情況，可以反駁精神分析理論的假設與結論。關於伯格勒解釋強迫性賭博的討論中，有一位批評家寫道：「就像它現在以一個無法驗證的原理為基礎般，它迷失在精神分析的神話中，在我眼中，根本沒什麼實用價值。」[94]

因此，精神分析思想的追隨者接受其似是而非的學說，不過是在自己強烈的信念上，而不是任何真實科學的價值上。由於任何一

種符號意義都可以被投射在任何一種情況中，像是一個賭徒曾被鴿糞襲擊或是快骰的玩家擲出 "craps"（就是玩家擲出2、3、12點，即為輸），假如拿這些論點就要來證明金錢代表排泄物以及肛門性慾是賭博的根本原因，如此的論證顯然是毫無意義的。這些象徵性的「證據」只強調明顯的結論，那就是：精神分析的解釋比較是立足於偽造的魔術而不是實證科學。因為「他們要求的不是精神分析實實在在更有力的科學地位，而是荷馬從奧林巴斯山所收集來的故事。」[95]精神分析理論實際上比較是一種信念或假科學，而不是真科學。

德瑞克‧康尼許（Derek Cornish）[96]在廣泛回顧了賭博文獻後，做出結論道：大多數這類有關於賭博的討論太過籠統，少有例外，在適度與過度賭博之間沒有做區分。因此，試圖提供答案給為什麼人們會賭博這樣的問題一般都是根據三個基本假設。第一個假設是所有賭博的人會形成一個小團體，其成員在某些方面有相類似的情況，與其他人不同。第二個假設是所有賭博的人都被認為是做同樣的事。因此，不同種類的賭博可能會提供不同的酬賞，也因而會有不同的動機，這種想法從未被考慮進去。第三個假設是人們一開始賭博的動機與解釋必定跟那些習慣性賭博的人相同。因為臨床上只討論過度賭博的案例，所以各種程度的賭博一般都歸因於某些嚴重的人格異常。由於這些假設每個都在支持一個觀念：不管他們所從事的賭博類型和涉入程度為何，所有賭徒的情況都是大同小異的，也因此，這些假設全都被用來支持那些解釋，而那些解釋則試圖將各種形式和各種涉入程度的賭博都歸因於一、二個單純的動機。不過，即使這樣的人格異常或多或少被證明是某些過度賭博的原因，但是這點仍然無法推斷說它們必定是每個人一開始決定要賭博的原因或甚至是持續適度賭博的原因。

康尼許不接受過去所提出一般「以人為中心」的解釋，他堅稱

賭博的動機取決於許多其他重要的因素，也必須納入考慮。與其他人提出的根深蒂固長期的心理動力理論相反，康尼許堅稱賭博最常由個人、社會和情境影響力所引發，常常帶有特定和短暫的性質。舉例來說，它們包含每一個特定遊戲的架構、賭徒對於每一個遊戲的信念、社會中賭博機會的多寡以及在賭博中所發生的學習。正如我們所見，其他學科的理論學家已探索了這些可能性。

在最後的分析中說道，精神分析取向只是一間精巧、理論化的紙卡屋，它蓋在不穩固的地基上，這個基礎是由未被驗證的前提與假設所組成，並且只靠迴旋的詭辯立論來支撐。不過，雖然精神分析理論遭受諸多批評，整體上也充滿缺失，但是它卻對於在整個十九世紀和二十世紀初期主導了大眾和科學想法的道德規範與異常行為的模式提出了重大挑戰，並且也改變了如此的模式。雖然他們將過度賭博、酗酒、吸毒以及其他犯罪行為式的強迫症視為心理問題而不是生理問題，但是精神分析理論的擁護者仍然相信受到各種「精神」疾病所苦的人們透過醫療照護和科學治療會比透過道德譴責和改變信仰來得更有幫助。

◆ 本章註釋 ◆

1. Bolen and Boyd 1968.
2. ibid., p. 622.
3. ibid., p. 625.
4. ibid., p. 622.
5. ibid., p. 626.
6. ibid.
7. ibid.
8. ibid., p. 623.
9. ibid., p. 629.
10. ibid., p. 627.
11. e.g., Fink 1961; Harris 1964.
12. Boyd and Bolen 1970.
13. ibid., p. 87.
14. ibid., p. 89.
15. ibid., p. 88.
16. ibid.
17. ibid.
18. Fuller 1974.
19. Ferenczi 1952 [1914].
20. e.g., Tylor 1958 [1871].
21. Freud 1907; 1913.
22. cf. France 1902; Thomas 1901.
23. Fuller 1974, p. 31.
24. Freud 1927, p. 43.
25. Fuller 1974, p. 63.
26. ibid., p. 48.
27. ibid., p. 67.
28. Freud 1959 [1908]; 1917.
29. Freud 1959 [1908], p. 174.
30. Fuller 1974, p. 74.
31. i.e., Simmel 1920; Greenson 1948.
32. Moran 1970a, p. 594.
33. Fuller 1974, p. 73; emphasis in original.
34. ibid., p. 96.
35. ibid., p. 81.
36. Bolen and Boyd 1968; Boyd and Bolen 1970; Steinberg 1990; Wagner 1972.
37. Adkins, Rugle, and Taber 1985.
38. Steinberg 1993; Victor 1981, pp. 276–277.
39. Bolen and Boyd 1968, p. 628; Boyd and Bolen 1970; Ciarrocchi and Richardson 1989, pp. 60, 62; McCormick and Taber 1987, pp. 24–25; Niederland 1967; Rosenthal 1986.

40. Freud 1950 [1928]; Lindner 1950.
41. Herman 1976a.
42. ibid.
43. Taber, McCormick, and Ramirez 1987, p. 78; cf. McCormick, Taber, and Kruedelbach 1989, p. 484.
44. Greenberg 1980; Harris 1964; Tyndel 1963.
45. Geha 1970; Maze 1987; Rabow, Comess, Donovan, and Hollos 1984, p. 199.
46. Wagner 1972.
47. Geha 1970; Rabow, Comess, Donovan, and Hollos 1984, p. 198.
48. Lesieur and Custer 1984, p. 150; cf. Lesieur 1984, pp. 247, 258.
49. Niederland 1967.
50. Lesieur and Rosenthal 1991, p. 27.
51. Rosenthal 1987, p. 44.
52. Rosenthal 1986.
53. ibid., p. 111.
54. ibid., p. 113.
55. ibid.
56. ibid., p. 118.
57. ibid., p. 114.
58. Newmark 1992.
59. ibid., pp. 449–450.
60. ibid., p. 453.
61. ibid.
62. Campbell 1976, p. 218.
63. Frank 1979, p. 72.
64. Allcock 1985, p. 167.
65. Walker 1985, pp. 149–150.
66. Moran 1993, p. 138.
67. Walker 1992c, p. 185.
68. Scott 1968, p. 88.
69. Galdston 1960.
70. Fuller 1974, p. 19.
71. Lancet 1982, p. 434; cf. Walker 1992c, pp. 174–182.
72. Fuller 1974, p. 95; cf. Walker 1992c, p. 185.
73. Graham and Lowenfeld 1986, p. 59; cf. Salzman 1981, p. 339.
74. Li and Smith 1976, p. 190; emphasis in original.
75. Tec 1964, pp. 56–57; cf. Allcock 1985, p.

166; Newman 1972, p. 9.

76. Dickerson 1984, p. 71.
77. Greenberg 1980, p. 3275; cf. Cohen 1970, p. 467.
78. Devereux, G. 1950.
79. Rabow, Comess, Donovan, and Hollos 1984, p. 198.
80. Cohen 1975, p. 268.
81. Bergler 1958.
82. Walker 1992c, p. 208.
83. Dickerson 1984, p. 101; cf. Barker and Miller 1968.
84. Greenson 1948, p. 125
85. Popper 1962, p. 35.
86. Szasz 1961, p. 124.
87. ibid., p. 125.
88. Rabow, Comess, Donovan, and Hollos 1984, p. 199.
89. ibid.
90. Ashton 1979, p. 60.
91. Galdston 1960, p. 553.
92. Rabow, Comess, Donovan, and Hollos 1984, p. 199.
93. Popper 1962, pp. 36–37.
94. Allcock 1985, p. 166.
95. Popper 1962, p. 38.
96. Cornish 1978, pp. 88–90.

第三章

人格理論

　　人格理論是較近期研究人類動機的取向，該研究取向主張人類
的態度和普遍的行為模式是由他們個人的人格形塑而成。許多較早
期的人格理論學家皆深受精神分析學家著作的影響。由於精神分析
理論主張個人的童年環境和早期的學習經驗是決定成年人人格的原
因，這一派的支持者聲稱，在不同人身上相異特質的穩定性在邏輯
上必定解釋了大多數個人人格的變異性。因此，作為精神分析理論
改編版的人格理論，大多數都解釋所有的犯罪行為是童年時期一些
過度放縱或創傷型剝奪式經驗的產物[1]。

　　由於有許多早期的人格理論學家也是心理治療師，他們在臨床
的環境下工作，「正常的」飲酒或賭博行為很少被研究，甚至也不
太會認為這些是值得研究的課題。因此多數選擇研究酗酒或賭博的
學者，大多是從那些已經染上被認為過度或成癮行為的受試者身上
得出他們的結論。

　　但是必須一提的是，並非所有的人格理論學家都是精神分析學
家：有些向來都主張個人的人格類型是在出生時就由基因所決定，
也有些堅稱人格類型是幼年學習及社會化經驗的差異性所致。現
在，不同的人格類型或是精神異常可能是不同的遺傳因子所導致，
此種想法似乎廣為人們所接受。其中一個原因是許多曾經被視為人
格特質的性格與行為特徵如今升格為典型的醫療疾病。例如，一度
被描述為違法或犯罪的行為如今被現代的精神科醫師當作「反社會
性人格疾患」來診斷與治療。不過，即便所有的人格理論學家對於
性情與舉止的個別差異之起因與發展採取不同的取向，他們仍都同
意人格特質一旦建立——無論是與生俱來或是後天教養所致——他
們的基本人格會使人們表現出某些行為。

　　從一九四〇年代起，許多研究人員開始相信所有的成癮行為
都可以被解釋為所有成癮的人們所共有的某種天生人格異常所展
現出來的結果[2]。譬如，精神分析學家伊亞戈‧加爾斯登（Iago

Galdston）[3]曾提及在強迫性賭博行為與酒精濫用之間有明顯的關聯性，並指出這種成癮的連結乃是因為相同的心理動力的動機與過程所造成的。有更多當代的研究人員也表達或暗示相似的信念，以解釋正在治療中的患者被發現有偏高比率的多重成癮[4]。

　　大多數擁護人格理論的學者皆主張：成癮行為本身並不是問題；它只是一種潛在的人格異常的症狀，可能會使一些人容易出現成癮行為[5]。例如有位諮商治療師表示：成癮者「顯然被視為具有不適宜的人格，是自尊心不足的低成就者，通常出身自較艱困的家庭環境中。」[6]他認為他的案主的問題是「間接地由長期的社會匱乏與情感匱乏所造成的。」[7]以此為前提，於是他假定與生俱來或是之後發展出這種有缺陷的「成癮人格」的人，在人生中早晚都會發展出典型的成癮行為[8]。

　　果真如此，那麼我們僅須辨識哪些人格特質會造成哪些成癮行為就行了。針對強迫性賭博的行為，有些學者認為賭徒的人格[9]中很顯著的構成要素是下意識的敵意，有些學者則認為是賭徒的自戀[10]或強迫症的特質[11]。有些學者觀察到，許多強迫性賭徒一旦停止賭博，就會變成酗酒者、暴食者或是工作狂，他們認為這是由於他們長時間、終生相伴的抑鬱寡歡或是因為他們曾經經歷的創傷事件所致[12]。

　　因此病態賭徒的特徵可將其歸類為一群無差別、幾乎相同的個體，其人格全都是由相同的模子打造而成。他們普遍被形容為：(1) 暴躁不安、投機取巧以及浮誇不實[13]；(2) 過度自信、缺乏耐性以及喜歡誇大[14]；(3) 具有競爭性、精力充沛、成功導向、聰明以及機智等本質的人[15]。不過，有些學者將這些特質解釋為只是外在行為的表象，是賭徒用來掩飾低自尊、不良的自我發展以及需要被認同等的內在情感。因此，大體上也可以將賭徒的特質描述為：「漠視社會風俗與道德規範、無法從經驗中獲益、不成熟、愛挑釁以及膚

淺的人格」[16]，並且表現出「誇大不實、幻想無止盡的成功、暴露狂、對於批評會表現冷漠或暴怒，以及具有空虛感。」[17]當然，因為這種人會害怕任何一種形式的親密感，於是賭博的身體快慰也可以說替代了成熟的性關係[18]。

 # 權力需求與依賴衝突

在過去，研究成癮較風行的兩個人格取向為「**權力理論**」和「**依賴衝突理論**」。就像其他這麼多的心理學理論一樣，這兩個理論在本質上都是以低自尊感來解釋成癮行為。比較特別的是，權力理論將成癮疾患歸因於自卑感，然而依賴衝突理論則將成癮疾患歸因於被壓抑的人格發展。

由於這兩個理論均源自於精神分析理論，因此兩者都是非常明顯的以男性為導向。這種傾向的理由充分，因為尋求治療的強迫性賭徒中，男性患者的數目遠遠超過女性病患，所以在強迫性賭徒中，女性遠低於男性。後來，這樣的觀察又被解釋為是男性與女性不同的身分需求的結果：有鑑於一般人相信女性是透過生育和養育子女的行為，在妻子和母親的角色中發現個人的滿足感與自我實現；但是男人只能透過獨立自主的體現以及財富和物質的獲得，從供給者的角色中獲得成就感。而那些無法順利獲得物質成就以標榜他們為重要人物的人們，可能會透過賭博行為去獲取這些東西[19]。然而，對於大多數的人格理論學家而言，從賭博中可能獲得的有形獎賞反而不若無形的情感酬賞（一般認為賭博會帶給賭徒情感酬賞）來得重要。

這兩個理論的基本前提為：賭博就像酒精和藥物一樣，也可以引發自尊感以及自己生活中的權力感或控制感，一般認為這是為

了要彌補賭徒不良的自我形象。這些賭博的正向觀點在賭徒贏錢的時候當然就會更加明顯。贏錢的時候，賭徒的控制感和自尊心獲得極大的滿足，為了保留這些感覺，他會繼續玩或是迫不及待又再賭幾把。相反地，當損失慘重時，賭博的負向觀點，亦即壓力面就會特別嚴重，可能會引發自卑感和低自尊。因此，輸錢也會造成強迫性賭徒加劇他們的賭博行為，不只試圖要贏回損失的錢，也努力地要重拾其正向的自我形象。因而一般認為賭博不只是受到賭博「行為」的激發，賭徒還可以發現其中的樂趣，同時也受到贏錢或只是贏錢的預期心理所激勵，伴隨而來的是自我價值感的增強[20]。所以，不管是輸是贏，為了提升不良的自我形象，病態賭徒都擺脫不了賭博的驅力。

權力理論是從阿德勒（Alfred Adler）[21]的「個人心理學」發展而來。跟佛洛伊德和其他將人類動機歸因於潛意識中嬰幼兒性慾的學者不同的是，阿德勒認為人類行為是由潛意識中的自尊、成就感和權力需求（陽剛特質）所激發，努力要對抗在童年時普遍都會經歷的自卑感、依賴和懦弱（陰柔特質）。阿德勒在他最初的構想中，他認為所有個人的無能感受都跟陰莖有關，小男孩跟他們的父親相較之下，不僅身形矮小，連陰莖也是又小又遜色。這些自卑感所造成的負面自我形象會持續到成年，屆時他們會以許多種方式來因應，有些可能相當適應不良。有位傑出的精神科醫師將病態賭博歸因於低自尊，他說道：「有些藥物會引發狂喜和興奮的感覺。賭博會使人產生權力感。」[22]更準確的是，「賭徒必須向他自己以及他所處的世界證明他是可以冒險的，並且藉此來展現他的男子氣慨，可是，如果他真的有膽識也夠堅強，他就不須費心去證明這一切。」[23]；「積習已久的賭徒……要等到他完全『強硬』，才算真正證明他的男子氣慨，對他而言，這表示每次都贏錢，或至少贏錢的次數比輸錢多！」[24]有些權威人士有違常理地強調，並非贏錢的

可能性吸引賭徒，而是遊戲本身相當儀式化的結構吸引他們：所有的玩家都必須遵守不可變更的規則，「至少在賭博的期間，讓賭徒覺得他們是自己命運的主宰者。」[25]

相關的依賴衝突理論是從惠廷（Whiting）和喬爾德（Child）[26] 的研究衍生而來，他們將這種心理異常歸因為對於雙親的支持以及依賴的潛意識需求未獲滿足，以致於如此的需求一直延續到成年時期。由於獨立的需求就像權力需求與物質的成就一樣，其對於男性的重要性被認為遠超過於女性，一個男人若一直神經兮兮地需要依賴他的父母，將會與社會上對於成人應該要獨立的要求相牴觸，因而產生高度的精神壓力與不安。這些感受也可能以潛在適應不良的方式來因應。

根據這些研究取向的說法，如果一個人對於權力需求或依賴的需求一直無法獲得滿足，那麼無能、焦慮，還有低自尊的情感組合往往會透過一些行為來刻意緩解，這些行為包括酒精濫用、藥物濫用，或是能夠產生自信、獨立、控制和權力需求等幻覺的行為。如果潛在的自卑情結及其所引致適應不良的生活型態的強度夠大的話，則將導致成癮。

因此就像酗酒和酒精中毒常常被歸因為未獲滿足的潛意識中依賴衝突[27]和權力需求[28]等因素一樣，賭博也是如此[29]。舉例來說，有些現代的治療師認為吃角子老虎機成癮症可以溯及源自於童年的依賴衝突[30]。他們的結論是基於觀察到許多病態賭徒的父親都是懦弱、愛酗酒，或者賭徒本身就是如此。這類理論強調，因為這些賭徒在童年時期缺乏父親的關愛，因此與母親之間發展出幼年期的共生關係，或是過度依賴的關係，之後就無法克服了。因此，在成年時期，雖然他們渴望與他人有共生關係，同時他們也會害怕跟他人有這樣的關係。吃角子老虎機提供了賭徒無法抗拒的絕佳出路。根據這樣的觀點，「強迫性賭博是一種自我療癒的企圖或衝突解決的

策略：吃角子老虎機雖然是無生命體，但是它以清楚的界限提供短暫的共生關係，因為賭博會產生一個確定的結果，無論是當所有的錢都輸光的時候，或是晚上賭場打烊的時候。」[31]在本質上，這些理論學家都主張，精神官能症的賭徒寧願玩吃角子老虎機也不結婚，因為他能夠從中滿足其依賴需求，而不需要做出永久的承諾。

　　一般認為，若有適當的引導（通常是一種精神分析形式），患者將「修通」他的權力議題、依賴衝突、低自尊感，以及其他個人的不足之處，最終他將會瞭解到他並不是一個差勁的人。有位治療專家說道：

> 他必須被當做是一個需要撫慰的孤單孩童來對待，並且從別人口中知道他自己是重要的，而且他的重要性不是因為他的賭博習慣，而是他本身的價值。漸漸地，他必須透過不斷修正的生活經驗去理解賭博對於其自尊而言並非必要，它其實是降低他在別人眼中的地位，而非提升，而且對他而言，也未達到建設性的目的[32]。

　　一般假定，在這個階段，這名患者不再覺得需要透過賭博（或酗酒或嗑藥）來「證明」他的權力感、獨立性以及自我價值，並且將摒除這種適應不良的生活型態。不過，即便接受這種長期的治療，成功的機會依舊「微乎其微」[33]。

 # 人格理論的批評

尋找一致的特質

遺憾的是，人格理論格外難以驗證，因為無法以實證證據加以支持。為了努力做到這點，研究人員對無數的賭徒實施大量的問卷調查、智力測驗和其他的人格測驗，譬如魏氏成人智力量表（Wechsler Adult Intelligence Scale, WAIS）、薛普里－哈特福測驗（Shipley-Hartford Test）、明尼蘇達多相人格量表（Minnesota Multiphasic Personality Inventory, MMPI）、加州人格量表（California Personality Inventory, CPI）、愛德華個人參照量表（Edwards Personal Reference Schedule）、米隆臨床多軸量表（Millon Clinical Multiaxial Inventory, MCMI）、愛德華個人偏好量表（Edwards Personal Preference Scale, EPPS）、艾森克人格量表或問卷（Eysenck Personality Inventory or Questionnaire, EPI/EPQ）、個人取向量表（Personal Orientation Inventory, POI）、情緒異常與精神分裂症量表（Schedule for Affective Disorders and Schizophrenia, SADS）以及各種制控信念（locus of control）的測驗。制控信念的測驗是測量個人認為他們能夠以自己的決定和行動（內在控制傾向）或是藉由像是運氣、命運、機會或任何其他超自然的影響力（外在控制傾向）控制自己生活的程度[34]。

雖然許多病態賭博的病前社會環境影響以及人格相關因素一直被提及，但一些心理測量的測驗結果卻是互補的，事實上，有些顯然是相互矛盾的。因此，賭徒的測驗透露出這樣的分歧以及往往是

矛盾的社會相關因素和人格特質，像是：不成熟、自戀、不自戀、容易否定和幻想、不誠實、衝動、缺乏動力、需要立即的滿足、無法從經驗中學習、傾向將自己的失敗咎責他人、懷有敵意、叛逆、挫折容忍度低、高度無聊傾向、一般無聊傾向、精力旺盛、性情乖戾、攻擊性格、被動型攻擊性格、消極、暴露狂、逃避、家庭不穩定、反社會性人格、疏離感、愛交友、高度外向性、一般外向性、低度外向性、高度人際敏感、一般人際敏感、不從眾、壓力、高度焦慮、一般焦慮、高度憂鬱、無憂鬱、輕躁症、重躁症、精神病以及社會病態疾患、強迫性疾患、無強迫性疾患、自我挫敗傾向、操縱行為、偏執狂、無偏執狂、精神分裂症、無精神分裂症、完美主義、內在控制傾向、外在控制傾向、高智商、普通智商、低智商、低成就動機、普通成就動機、高成就動機、自我強度低、依附性格、獨立自主、支配性格、服從性格、容易酗酒和其他物質上癮，容易酗酒但無其他藥物上癮、無藥物上癮和其他上癮症（請參考**附錄A**）。

　　有些專家將這些不一致歸因於不同的受試者團體有不同的賭博偏好（亦即，撲克牌賭局、吃角子老虎機、賭場裡的賭博、賽馬場的簽賭等等）[35]，或者是因為在病態賭徒的族群中，事實上又有一些不同的次團體的緣故[36]。另外有些專家提出，大多數測試的發現都是無意義的，因為這些結果全都是從治療中的賭徒身上所獲得。由於缺乏從一般賭徒身上所獲取的比較資料，因此無法瞭解一般的非病態賭徒是否也有相似或完全不同的人格剖析[37]。

　　除了這些發現的歧異之外，病態賭徒的人格測驗與剖析又製造了其他的問題。有些特徵，像是強迫症、輕躁症或是精力旺盛、衝動、壓力與挫折容忍度低、不安全感、無能、判斷力差、焦慮、心理病態偏差，特別是憂鬱症經常與病態賭博相關聯[38]。然而，有一項研究比較了三十二名病態賭徒和三十八名對照組受試者的人格特

徵，結果發現雖然賭徒明顯比較憂鬱，但他們與非上癮者一樣沒有焦慮、強迫症或是人際敏感的性格[39]。事實上，幾乎每個有關病態賭徒的人格研究都描述到賭博與憂鬱症之間有明顯的關聯性，每個使用MMPI所做的研究也提到，賭徒在心理病態偏差量表中的分數高於其他人[40]。但是，在賭博和這些特質之間的關係本質不見得是巧合。舉例來說，在一九七〇年代早期，治療專家艾曼紐‧莫倫提到，「一般的錯誤觀念」[41]都認為有問題的賭徒都是精神病患者。在他自己針對五十名病態賭徒所做的人格剖析研究中，他不只發現到只有四分之一的樣本數能夠合理地被視為精神病患者，還發現這種疾病與他們的賭博行為完全無關[42]。

經常有人提出[43]，即使病態賭博與某些人格異常或情緒狀態之間是偶然相關的，但是我們仍須面對「雞生蛋或蛋生雞」的難題[44]：是焦慮、憂鬱以及反社會傾向導致病態賭博還是病態賭博引發焦慮、憂鬱以及反社會行為？或者，由於許多關於病態賭徒的研究都發現，在某些個案中，這些特質都是病前發生，但在某些個案中卻非如此[45]，這會是個人心理或生理差異所導致的問題嗎？或者，由於目前對於病態賭博的原因瞭解甚少，也有可能是兩種病症都源自於一個更大的人格異常，只是尚未被辨識或是確認而已[46]。

雖然這些問題在討論醫療模式的時候還會再次提及，不過有些被設計來測試這些論點的研究並未發現有證據顯示這些或其他的人格因素與低度、中度、持續、重度或是病態賭博有關[47]。因此，有一篇文獻回顧的作者認為：「目前來說，將過度的賭徒假設為一群由不同次團體所組成的群體是比較適當的；並無證據證明他們過度的賭博行為可歸因於一個特別的弱點、傾向或人格類型。」[48]另一篇文獻回顧的作者也表示：「病態賭徒的心理測驗無法建立同質的『理想』類型。」[49]還有一位作者認為，雖然在研究中有若干一致性，但是「將病態賭徒定義為具有一種特別的人格類型或許太草

率，不過還是常常有人這麼做。沒有任何的一致性可以預先鑑別出病態賭徒，也沒有值得推薦的治療方式。」[50]最後，有一位作者在廣泛回顧相關文獻之後，不得不做出以下的結論：不僅是「沒有任何一種測驗可以在賭徒和非賭徒之間得出一致性的顯著差異」[51]，同時，「也還沒有辦法找出哪一種人格剖析的方式可以區別病態賭徒與純粹社交的賭徒。」[52]

相反地，在一九五〇年代廣受討論的典型「成癮前人格異常」受到嚴重挑戰，因為有研究發現，成癮行為是許多成癮者經歷情緒、社會以及家庭困境的原因，而不是結果[53]。有一項針對六十三名病態賭徒所做的治療後追蹤研究發現，目前已經戒賭的和受控制的賭徒之狀態性（長期性）焦慮、特質性（情境性）焦慮、神經質、精神病、憂鬱、憤怒以及緊張等項目的分數，實際上比那些再次復發而失控的病態賭徒受試者更低。在治療之前，所有的受試者在這些特徵上面皆表現出心理病態的程度。有些治療專家指出，雖然所有患者都自認為他們有臨床上的憂鬱症狀，但是「他們所表現出來的真內因性憂鬱症末期的徵候，似乎跟隨機取樣的族群並無二致。」[54]另一個針對十四名憂鬱症的病態賭徒所做的研究發現，在大多數的個案中，失控的賭博行為及其負面影響早在憂鬱症開始之前就已經發生了。因此，這位研究人員的結論是：受試者所經歷的憂鬱症是他們賭博的結果而不是原因[55]。這個觀點得到另一項調查的支持，這項針對有五百名會員的匿名戒賭團體（Gamblers Anonymous，簡稱為GA）所做的調查發現，雖然報告中提到許多受訪者在他們賭博輸最慘的時期，有嚴重的憂鬱、焦慮、身心症以及其他情緒困擾，但是只有相對少數的受訪者覺得在一段時間的戒賭之後，他們仍需要就這些症狀接受諮商。再者，他們定期治療的需求也隨著戒賭時間的長度而減少[56]。報告中也提到，已經戒賭的與受控制的賭徒也比失控的賭徒在社會、財務、性生活以及婚姻生活

中表現得好很多[57]。

　　也許針對病態賭博的人格研究中最嚴重的缺失之一就是抽樣偏差。許多人格理論學家最基本的假設之一就是：如果煩躁不安或是情緒不佳的狀態，像是焦慮或是憂鬱，在激發一般賭博行為中扮演了某種角色，那麼它們對於異常賭博或病態賭博的發生應該也具有更大的重要性。然而就如同某個評論所指出，這個論點很少被檢驗，因為所有的人格資料都來自於匿名戒賭團體的成員以及其他正在接受治療的族群，把一般的病態賭徒都已經排除在外[58]。雖然大多數治療團體的成員都是中產階級、中年的白人男性，但是流行病學的盛行率研究指出，跟正在接受治療的族群比起來，一般可能的病態賭徒裡面應該可以發現有更多更多的女性、少數民族、低收入族群以及年輕人。例如人口普查發現，認定為病態賭徒疑似病例的個案，至少有三分之一是女性；然而在GA和正在接受治療的族群裡面，非常典型的有98%都是白人男性，而這也是大多數人格資料的來源[59]。因此，女人、少數族群、較貧窮以及在三十五歲以下的年輕人和老年人在所有關於「典型」病態賭徒的人格剖析研究中都非常不具有代表性。這點使得評論家質疑：

> 我想知道強迫性賭徒似乎具有的「自大」、「高智商」及
> 其他的特徵……究竟是這一個族群的一般特徵，或者只是
> 那些目前正在接受治療的那一群人的特徵。「自大」和
> 「高智商」可能是中產階級白人男性的特質[60]。

　　雖然這層擔憂完全有道理，但是卻沒有引起太多的研究。在某個研究中發現了一個值得注意的例外，這是特別為了要檢驗賭博與憂鬱症之間可能真正存在的關係而進行的研究，對象是在內布拉斯加州的歐瑪哈市的一般群眾，以隨機抽樣進行電話訪談，總共訪談

了四百位非上癮的成人[61]。除了詢問人口統計變項和參與各種賭博活動的頻率之外，研究人員也對每位受訪者進行一份憂鬱症標準問卷。跟許多人格理論學家的期望相反的是，這些資料無法顯示在一般群眾的樣本中，賭博與憂鬱症之間有什麼樣的關聯性。然而，研究人員明斷地指出，他們的發現不可以被解讀為與任何認為憂鬱症和病態賭博之間有關聯性的研究相牴觸。

最後，一般普遍的想法是所有賭徒皆患有一個或多個心理或是人格的缺陷，但是有些研究得出的結論與這個普遍的想法正好相反。事實上，賭徒比非賭徒在心理上調適得更好，而且有更健康的人格。有一份早期的調查，針對平均一週賭博18.5小時這種經常性的女性撲克玩家的整體人格調適進行研究，結果發現「平均來看，在這份研究中所訪談的女性比一般群眾中的成年女性顯然調適得更好。」[62]這些發現可歸因為她們賭博是為了打發無聊而不是為了錢。在一項針對男大學生所做的研究中也有類似的發現，這項研究是在比較狂熱賭徒和非賭徒的人格特質。根據精神分析理論，研究人員預期經常性的賭徒是沒安全感、缺乏社會責任、好支配、陰柔特質以及鬱鬱寡歡。人格測驗的結果顯示，賭徒比非賭徒稍微缺乏社會責任，而且比較好支配，但是比較有安全感、比較陽剛，而且兩者快樂的程度相當[63]。之後有一個研究發現，賽馬賭徒的樣本人口在敵意、家庭困境、焦慮以及經歷內在感覺的測驗上，分數低於一群由心理學研究生所組成的對照組。這項研究也顯示，每週花在賭博上的時數與緊張、叛逆、好支配以及教育程度等這些變因之間呈現正相關。賭徒也宣稱有興奮、權力、自信以及自制等感受[64]。在某個比較重度、輕度以及非賭徒差異的研究中也提出了類似的結果[65]。因為這份研究也發現到，在重度賭徒之間，賭博年資的長短與焦慮和憂鬱症呈現負相關，研究人員的結論是：「重度賭徒的賭博行為似乎是一個健康的活動。」[66]因此，「尋求協助的賭徒是

精神異常或者具有促使他們沉迷賭博的人格，此種假設尚未被證實。」[67]然而，必須謹記的是，這些研究的受試者只是用重度、經常、輕度以及非賭徒這些詞加以鑑別；沒有一個被診斷或被確認為強迫性或病態賭徒。

不只是到目前為止都還沒有證據來支持病前成癮人格的想法，似乎也沒有哪一種特定的人格類型比其他類型更容易成癮的說法[68]。現在，研究人員也普遍意識到，就像酗酒者和其他物質成癮者一樣，病態賭徒之間的智力與人格特質方面的差異也是很大的[69]。因此，他們的結論是：

> 無論是何種形式的賭博，當它日益普及時，都可能吸引各
> 種層次和階級的人……。目前尚未有確切的證據證實病態
> 賭徒比非賭徒或其他的成癮症患者更聰明，也無法證實他
> 們的人格特質跟其他人有什麼不同[70]。

特質組合

由於沒有任何一個會使某個人變成強迫性賭徒的人格特質被分析出來，因此有人提出成因可能是某些特質組合（trait constellations）。例如根據他們的臨床經驗，有些研究人員描述了幾種不同類型的賭徒，每一種都有不同的人格剖析。舉例來說，首度嘗試做此分類的學者比佛利‧羅文菲（Beverly Lowenfeld）[71]努力找出病態賭徒是否能夠被納入在那些具有基本「成癮人格」的患者之中，比較一百名病態賭徒和一百名的酗酒者的MMPI分數，這些受試者都正在分別接受成癮症的治療。雖然在這兩個族群之間並未出現重大的人格差異，但是羅文菲指出，在若干的MMPI次量表

中，賭徒的分數高於酗酒者[72]。在兩組人中，共同點最多的類別是「社會病態人格、反社會」，這個次類別包含了那些在心理病態偏差及狂躁症次量表中分數偏高的人；共同點排名第二高的次類別是「偏執狂人格」，以那些在偏執狂、精神衰弱、憂鬱症和心理病態次量表中分數偏高者為代表。最後一個次類別，亦即那些在憂鬱症、精神衰弱、心理病態偏差以及歇斯底里次量表中分數偏高者，被稱為「在被動——依賴人格中的焦慮反應」。

另一個是由艾琳達‧葛蘭（Alida Glen）[73]設計的量表，該量表所得出的結果是根據四十名正接受治療的病態賭徒的MMPI分數而來。最多共同的一種類型是以一群受盡焦慮折磨的賭徒為代表，他們在MMPI的憂鬱症、精神衰弱症以及精神分裂症次量表的分數偏高。那些在該類型中的人，也就是葛蘭所指的「失業教師」次類型，他們被描述成受到嚴重的自卑感、不適任感、過度敏感、焦慮以及憂鬱症等症狀所困擾。共同點第二多的次類型是由那些在憂鬱症、心理病態偏差以及精神衰弱項目中得分偏高者組成，他們被稱為「業務員」，因為他們表現出焦慮、敵意以及不成熟，但是又伴隨著積極進取並且展現出個性外向的業務員典型。共同點第三多的次類型是「社會病態人格」，該類型包括那些在心理病態偏差及狂躁症次量表中得分偏高者，他們的特徵是無法遵循日常生活中的社會規範、工作習慣差、失敗的婚姻、經常性的犯罪行為以及無法從過去的經驗中學到教訓。那些被歸類在葛蘭所區分的最後一項次類型「記帳員」中的人，一般都受雇擔任辦事員的工作，他們只有在心理病態偏差次量表中得分偏高，不過他們被描述為不穩定、衝動、缺乏安全感、依賴並且苛求的人，經常會有暴怒和酒醉的情況發生。

理查‧麥考米克（Richard McCormic）和朱利安‧泰柏（Julian Taber）[74]根據他們所遇到的病態賭徒所表現出的人格特質，描述了

三種人格組型或「原型」，每一種都以一個特殊賭徒的個案史來說明。第一種人格原型的案例是一位有長期重度憂鬱症、嚴重的生命創傷、物質濫用、高度社會化，而且有強迫症傾向等病史的患者。由於他的「高度社會化」源自於早年被收容在精神病院中，而不是住在一個安穩的家居生活中，因此這個人的治療並不成功。第二種人格原型案例的描述是患有中度情境式憂鬱症伴隨焦慮、週期性的酒精濫用、低度社會化、高度的強迫症，不過只有極微少的生命創傷。由於他的社會化程度低，他從未內化任何自己的價值觀，自我認同發展不全，並患有嚴重的依賴和邊緣型人格異常。雖然他在短期的治療之後可以獲得改善，但是長期而言能否成功卻值得懷疑，尤其是在他中斷療程之後。第三種類型是以一個從小就被督促著要成功的的案例為代表，他展現出低社會化，特徵是具有極度的敵意、低度憂鬱、高度強迫症及自戀、無物質濫用病史、只有極微少的生命創傷，他的治療結果並未被提及。研究人員利用這些例子來強調「並沒有什麼偏重的特點是可以讓一個人發展成為病態賭博的必要條件」[75]，而且單一獨特的「強迫性」或是「成癮性」人格的假設並不存在。

被設計用來測試人格特質組合論點的研究在之前就已經施行過了。他們發現假如不是找不到這種人格特質組合的跡象[76]，就是預測的特殊特質組合的構成要素跟預期的相反，或是達不到統計上的顯著水準[77]。在嘗試分析酗酒者的人格特質組合時也發現類似的情況[78]，但是在此研究中，預期的結果無法具體呈現[79]。嘗試檢驗成癮人格之存在性的最新研究之一，是調查人們對於各種行為或是物質成癮的傾向，包括對賭博、賭博電玩、巧克力、甜食、咖啡因、尼古丁、酒精以及其他的藥物。結果在這麼多的行為中，只有找出一個不太具有說服力的成癮傾向，研究人員因而做出如下的結論：「並沒有什麼根據可以假設成癮的人具有什麼共同的傾向，如此的

結論是對於成癮人格的概念產生質疑的。」[80]

　　不過，即使找出一個明確與賭博或其他形式的成癮行為相關的特定人格特質或是特質組合，也只能確認，卻仍無法解釋賭博的最終原因。就像一位評論家[81]中肯地觀察到，人格特質是描述一個人在各種情況下所展現的一般行為模式。光是確認一項特質，譬如成就需求，對於解釋原因並無太大助益，因為我們還是不知道特質一開始是如何產生的。而且，因為具備了某項特定的人格特質就做出的解釋，是具有危險性的循環推論：「這個人會賭博是因為他們是風險導向（risk-oriented）的人；我們知道他們屬於風險導向的人，是因為他們會賭博。」[82]如果人格特質的相關解釋要具有價值的話，它們的存在性以及廣泛性都要能夠自外於它們所要解釋的行為。然而，即便如此，我們還是不知道為什麼某項特定的人格特質或是特質組合會激發賭博行為而不是其他的行為。

　　總而言之，許多嘗試著要分析那些可能會導致成癮行為（包括病態賭博在內）原因的人格特質或是特質組合的努力，到目前為止都還是徒勞無功。正由於缺乏可靠的證據，若干成癮症的研究人員做此結論：「成癮傾向主要的論證來自於成癮理論，而不是實證關係的證明。」[83]有一些研究人員認為：「嗜酒者的人格不再是一個有用的概念。」[84]相同地，有一些試圖確認病態賭徒人格特質的研究人員也得到以下的結論：「所有的人格模式都可能在強迫性賭徒身上被發現，」[85]而且「唯一適用的通則似乎就是他們全都會賭博，而且他們賭博的行為造成他們顯著的問題。」[86]因此，有一些賭博研究人員認為：「就像大多數有關酗酒者的心理計量文獻一樣，這類研究的效用與價值仍有待商榷。」[87]

　　雖然缺乏任何支持的證據，但相信成癮人格存在的信念卻仍然強烈且持續著，探索哪些人格特質與成癮病症最有關聯的研究一直延續至今。不只是在藥物成癮者和強迫性賭徒的基本人格特質方面

持續進行這類的研究，在探索各種神經心理學／神經生物學障礙與成癮症之間可能的關係之研究也是一樣。因此，酗酒與注意力缺乏／過動疾患[88]、情感性疾患[89]以及反社會性人格疾患[90]之間的共生現象目前獲得相當大的關注。相同的，關於病態賭博與情感性疾患、注意力不全過動症、反社會性人格疾患、衝動、強迫症、恐慌症、精神分裂症、酗酒、藥物成癮以及環境壓力與創傷等的共病率也正在進行研究[91]。

進行這類研究的目的，大多數是要判斷這些是增加成癮風險的病前特質，或是發展為成癮症結果的病後特質。大體說來，這類肇因的研究目前都令人失望。舉例來說，許多研究都提出犯罪與病態賭博之間有強烈的關係，但是原因形成的方向卻依舊隱晦不明：究竟其中一方是另一方的結果，或者是賭博和犯罪行為兩者都源自於一個基本的反社會性人格結構呢？有個被設計來回答這個問題的研究發現，在一個具有一百零九名病態賭徒的樣本中，多數都曾犯罪，但是他們之中被診斷為反社會性人格疾患的比率只有14.6%[92]。因此研究人員推論：反社會的特徵比較可能是病態賭博的結果而不是前因，並主張：「犯罪行為的主要動機似乎是為了維持賭博成癮症的需求，而非為了個人金錢獲得的欲求。」[93]在一個較近期的研究中也得到類似的結果，該研究中的三百零六名病態賭徒，只有15%達到反社會性人格疾患的標準。由於該樣本中絕大多數的人都曾犯下與賭博相關的罪，研究人員不得不推斷病態賭徒「所犯的罪與一般的犯罪行為傾向或是反社會人格類型都沒有什麼關聯，反而是因為賭博所導致的麻煩而引發的。」[94]再者，在這個樣本中，沒有一位女性被診斷出有反社會性人格疾患。因此在大多數的例子中，是先有蛋才有雞，因為賭博問題一般都比犯罪行為早發生；在比較少的例子中，病態賭博與反社會人格同時出現，兩種情況似乎各自存在。然而，其他許多有關人格與行為因子的研究使得探索成

癮症的純環境取向與純生物研究取向之間的界線開始模糊，因為有一些精神疾病可能是遺傳所致。例如由於神經性缺損可能比較屬於先天的問題而不是環境的因素所影響，因此在後期的階段，神經性缺損將接受進一步的治療。

　　另外，許多偏好多重病因解釋的研究人員建議，人格可能只是許多同等的潛在因素之中的一項，並非所有的病態賭徒一定都具有相同的人格類型，而且不同的人格可能會被吸引到不同形式的賭博中[95]。不過一般都同意，如果人格確實在成癮症中扮演某種角色，那麼在我們瞭解其角色之前，還有許多的工作等著我們去完成[96]。

97

◆ 本章註釋 ◆

1. e.g., Adler 1927; 1930; Gross and Carpenter 1971; Whiting and Child 1953.
2. e.g., Landis 1945; Lolli 1949; Seliger and Rosenberg 1941.
3. Galdston 1951.
4. e.g., Ciarrocchi and Richardson 1989; Ciarrocchi, Kirschner, and Fallik 1991; Graham and Lowenfield 1986; Kagan 1987; Linden, Pope, and Jonas 1986; Lowenfeld 1979; McCormick, Taber, and Kruedelbach 1989; Taber, McCormick, and Ramirez 1987.
5. e.g., Boyd 1976, p. 371; McCormick, Taber, and Kruedelbach 1989; Ciarrocchi, Kirschner, and Fallik 1991; Roy, Custer, Lorenz, and Linnoila 1989, p. 39; Specker, Carlson, Edmonson, Johnson, and Marcotte 1996, pp. 77–78; Taber, McCormick, and Ramirez 1987.
6. Griffiths 1994, p. 380.
7. ibid.
8. e.g., Fenichel 1945, p. 376.
9. Lindner 1950; Roy, Custer, Lorenz, and Linnoila 1989.
10. Fenichel 1945; Livingston 1974b, p. 51; Rosenthal 1986; 1987; Roston 1961; Taber 1982; Taber, Russo, Adkins, and McCormick 1986.
11. McCormick and Taber 1987, p. 22.
12. ibid.; Taber, McCormick, and Ramirez 1987; McCormick, Taber, and Kruedelbach 1989.
13. Lesieur 1984.
14. Custer and Milt 1985; Greenberg 1980; Livingston 1974b, p. 51.
15. Nora 1989, p. 131; cf. Peck 1986, p. 463.
16. Graham and Lowenfeld 1986, p. 63.
17. Taber, Russo, Adkins, and McCormick 1986, p. 78.
18. ibid.; cf. Bergler 1943; Boyd 1976, p. 375; Fenichel 1945; Galdston 1960.
19. Fink 1961, p. 255.
20. Custer 1984, p. 35; Kusyszyn 1990, pp. 164–168; Moran 1993; Peck 1986, p. 463;

Rosenthal 1993.
21. Adler 1917; 1927; 1930; 1969.
22. Rosenthal 1993, p. 144.
23. Fink 1961, p. 255.
24. ibid., p. 254.
25. Abt, Smith, and Christiansen 1985, p. 20.
26. Whiting and Child 1953.
27. e.g., Bacon 1974; Bacon, Berry, and Child 1965; Barry 1976; Blane and Barry 1973; Blane and Chafetz 1971; Myerson 1953.
28. e.g., Boyatzis 1974; Cutter, Boyatzis, and Clancy 1977; McClelland 1977; McClelland and Davis 1972, McClelland, Davis, Kalin, and Wanner 1966; Markowitz 1984; Scoufis and Walker 1982.
29. Aubry 1975; Custer 1984; Fink 1961; Harris 1964; Kusyszyn 1990; Roberts and Sutton-Smith 1966.
30. Haustein and Schürgers 1992.
31. ibid., p. 140.
32. Fink 1961, p. 260.
33. ibid.
34. Rotter 1966; 1975.
35. Blaszczynski, Wilson, and McConaghy 1986, p. 115; Schwarz and Lindner 1992.
36. Glen 1979.
37. Dickerson 1989, p. 159.
38. e.g., Blaszczynski 1996; Blaszczynski and McConaghy 1988; 1989a; Blaszczynski, Wilson, and McConaghy 1986; Bolen, Caldwell, and Boyd 1975; Castellani and Rugle 1995; Ciarrocchi and Richardson 1989; Davis and Brissett 1995; Graham and Lowenfeld 1986; Knapp and Lech 1987; Linden, Pope, and Jonas 1986; Lorenz and Yaffee 1986; Lowenfeld 1979; McCormick 1993; McCormick and Taber 1987; Moravec and Munley 1983; Rugle and Melamed 1993; Taber, McCormick, and Ramirez 1987; Zimmerman, Meeland, and Krug 1985.
39. Raviv 1993.
40. Knapp and Lech 1987, p. 33; Lesieur and Rosenthal 1991, p. 29.

41. Moran 1970d, p. 67.
42. Moran 1970a.
43. Lesieur 1989, pp. 227–228; Blaszczynski and McConaghy 1988, p. 550; Blaszczynski, Buhrich, and McConaghy 1985, p. 317; McCormick, Russo, Ramirez, and Taber 1984; Walker 1992c, p. 94.
44. Lesieur and Rosenthal 1991, p. 29.
45. Custer and Custer 1978; Kroeber 1992; McCormick 1987; McCormick and Taber 1988; McCormick, Taber, and Kruedelbach 1989; McCormick, Russo, Ramirez, and Taber 1984, p. 217; Taber, McCormick, and Ramirez 1987.
46. Murray 1993, p. 798.
47. Allcock and Grace 1988; Atlas and Peterson 1990; Blaszczynski, McConaghy, and Frankova 1991b; Dell, Ruzicka, and Palisi 1981; Dickerson 1984, pp. 32–35, 43; 1991, p. 324; Dickerson, Cunningham, Legg England, and Hinchy 1991; Dickerson, Walker, Legg England, and Hinchy 1990; Kagan 1987; Kusyszyn and Rutter 1985; Ladouceur and Mayrand 1986; Malkin and Syme 1986; Slovic 1962; 1964.
48. Dickerson 1989, p. 159.
49. Blaszczynski and McConaghy 1989b, p. 48.
50. Knapp and Lech 1987, p. 33.
51. Murray 1993, p. 793.
52. ibid., p. 798.
53. Raviv 1993, pp. 18–19.
54. Taber and McCormick 1987, p. 164.
55. Roy, Custer, Lorenz, and Linnoila 1988.
56. Lorenz and Yaffee 1986.
57. ibid.; Blaszczynski and McConaghy 1993.
58. Lesieur 1989.
59. e.g., Volberg 1993; Volberg and Steadman 1988; 1989.
60. Lesieur 1989, p. 226.
61. Thorson, Powell, and Hilt 1994.
62. McGlothlin 1954, p. 147.
63. Morris 1957.
64. Kusyszyn and Kallai 1975.
65. Kusyszyn and Rutter 1985.
66. ibid., p. 62.
67. Dickerson 1984, p. 132.
68. e.g., Cox 1985; Gendreau and Gendreau 1970; Kagan 1987; Lang 1983; Nathan 1988; Sutker and Allain 1988.
69. Dell, Ruzicka, and Palisi 1981; McCormick 1987.
70. McCormick and Taber 1987, pp. 12–13.
71. Lowenfeld 1979.
72. cf. Graham and Lowenfeld 1986.
73. Glen 1979.
74. McCormick and Taber 1987, pp. 28–36.
75. ibid., p. 36.
76. Hunter and Brunner 1928.
77. Morris 1957.
78. e.g., Armstrong 1958, p. 42; Gross and Carpenter 1971; Lisansky 1960; Zwerling 1959.
79. Coopersmith 1964; Lisansky 1967; Witkin, Carp, and Goodenough 1959.
80. Rozin and Stoess 1993, p. 81.
81. Walker 1992c, p. 93.
82. ibid.
83. Rozin and Stoess 1993, p. 82.
84. Cox 1987, p. 63.
85. Dell, Ruzicka, and Palisi 1981, p. 151.
86. McCormick 1987, p. 259.
87. Knapp and Lech 1987, p. 33.
88. Tarter 1990; Tarter, Alterman, and Edwards 1985; Tarter, Hegedus, and Gavaler 1985; Tarter, Kabene, Escallier, Laird, and Jacob 1990.
89. Bedi and Halikas 1985; Schuckit and Monteiro 1988; Weddige and Ostrom 1990.
90. Hesselbrock 1991; Hesselbrock and Hesselbrock 1992; Schuckit 1985.
91. Blaszczynski 1996; Blaszczynski and McConaghy 1994; Blaszczynski, Winter, and McConaghy 1986; Lesieur 1988b; Graham and Lowenfeld 1986; Kagan 1987; Linden, Pope, and Jonas 1986; McCormick and Taber 1987; McCormick, Russo, Ramirez, and Taber 1984; Martinez-Pina, Guirao de Parga, Fuste i Vallverdu, Planas, Mateo, and Auguado 1991; Ramirez, McCormick, Russo, and Taber 1983; Rugle 1996, Rugle and Melamed 1993, Specker, Carlson, Edmonson, Johnson, and Marcotte 1996.
92. Blaszczynski, McConaghy, and Frankova 1989.
93. ibid., p. 138.
94. Blaszczynski and McConaghy 1994, p. 141.
95. Adkins, Kruedelbach, and Toomig 1987; McCormick 1987, pp. 258–259; McCormick and Ramirez 1988; Malkin and Syme 1986.
96. Cox 1987, p. 83; Galski 1987, pp. 130–134.

第二篇

行為心理學
賞罰及聯結學習的作用

第四章

學習或增強理論

 # 學習理論與精神分析論

　　學習或增強理論與精神分析論幾乎是對立的。儘管行為心理學可追溯其來源至亞里斯多德時代，但它卻在之後的一九五〇年代經歷了非常重大的發展，主要的原因不只是由於它反對精神分析論，同時也因為精神分析論無法解釋人類的一般行為以及上癮的特殊行為[1]。這兩種理論唯一的相近之處在於它們都把病態賭博及其他的上癮行為歸因於心理作用，而非生理作用，但在許多其他重要的層面，它們兩者則持完全不同的觀點。

　　學習理論把人類行為的起源總是歸因於個人當下所處的環境，與個體無關，但精神分析以及人格理論卻把人類行為歸因於個體的精神狀況，而與任何目前的環境影響無關，所以學習理論對個人孩提時代陌生的早期記憶較不感興趣，反而較重視他們經由學習所呈現出對當下社會及物質環境的反應。因為這些原因，學習理論的方法和結論被認為同樣適用於包含雌雄的所有動物，這是不同於精神分析理論的。

　　此外，學習理論者偏好探索正常或「社交性」賭徒對賭博涉入程度的行動表現，精神分析學家、人格理論者以及醫學觀點的擁護者反而對瞭解精神疾患所引起的強迫性或病態性賭博較感興趣。就引伸的意義而言，學習理論者相信，通常會引發正常賭博行為的因素同樣也能被用來說明病態性的賭博行為。事實上，許多心理學家相信所謂「強迫性」或「病態性」的賭博並不存在，他們反而承認，存在的只是對賭博涉入程度的不同——偶爾、經常、持續、重度。他們堅持，被其他人所指稱為「強迫性」或「病態性」的過度賭博與其他不同程度的賭博在品質上其實是沒什麼不同的：它只不

過代表了在量的連續性區間內，從輕度到重度涉入程度的改變。在這個階段，人們的控制力通常會減弱，因為深陷賭博而導致他們開始遭遇財務上及法律上的問題，並尋求專業協助來解決這些問題。由於各家學者所持的觀點迥異，因此任何其他的理論根據都無法區分重度賭徒和娛樂性賭徒的不同[2]。根據某位心理學家的說法，

> 強迫性賭徒並非另一種族群……從每一個人身上或多或少
> 都可以發掘賭博的潛能。倘若我們想瞭解賭徒，我們必須
> 嘗試並且判斷他與其他人有何共同之處，唯有這樣我們才
> 能理解他是如何以及在哪些部分與其他人不同[3]。

誠如之後幾章將介紹的，許多著名的社會學家也拒絕承認任何關於病態賭博醫學上定義的正確性。

最後，學習理論對人類行為的構想取決於經驗科學的觀察法、測量法、實驗法以及歸納推論法，精神分析理論卻是取決於哲學與神學的洞見、思索、推測以及演繹推論法。基於科學化的研究方法、學習理論以及其行為治療方法普遍出現於心理學領域的各大學派中。

行為心理學家承認兩種基本的學習類型，一種是史金納理論（Skinnerian）或稱為操作制約學習（operant conditioning），另一種是巴甫洛夫理論（Pavlovian）或稱古典制約學習（classical conditioning），這兩種學習都有助於解釋人類不斷重複的行為模式。根據行為主義的說法，所有學習行為的產生，都是個體在當下所處的環境中，針對所發生事件聯結的結果，以及它對這些事件反應的結果，因為這個原因，當學習理論的支持者提到過度的行為時，較偏好避免使用類似「成癮症」或「疾病」這類具有強烈醫學涵意的字眼，相反的，他們較喜歡「成癮行為」[4]，「有如上癮般專

注」（preoccupations）[5]，「行為上」或「非化學藥物上癮」[6]，「成癮的生活型態」[7]，「欲求行為問題」（appetitive）[8]，或是「控制能力減弱」（impaired control）[9]這一類會使人聯想到學習問題的說法。

上癮這類難以抗拒的行為包含了藥癮、酒癮、病態賭博、過食症、肥胖症、暴食症、厭食症及性慾亢進症[10]。學習理論學家相信所有這類強迫性的行為意味著「習慣養成模式」[11]，有趣的是，儘管尼古丁是眾所皆知的重度上癮物質，某些人會把抽煙列為上述的習慣之一[12]，某些人則不以為然[13]，部分權威人士則將所有的強迫症皆視同如此，包括戀愛狂[14]、購物狂[15]、縱火狂、竊盜癖[16]、色情狂、憂鬱症、沈溺於不必要的手術、過食症、坦承自己不曾犯下的罪行[17]、拔毛症或是習慣性扯落頭髮、面部肌肉抽搐，甚或是被視為神經系統疾病的妥瑞症[18]。

操作制約

操作或工具制約模式是由行為主義心理學大師史金納（B. F. Skinner）所提出[19]，這種方法的基本假設是：對於任何刺激所產生的習慣自發性（不同於自主性或反射性）的行為反應都是學習而來，而任何學習得來的反應也可以是天生的。經由學習而來的行為反應可能會因為處罰而消失，或是多少因為正增強作用的中斷而慢慢的消失，因此受到飢餓和口渴刺激的實驗室動物在能夠獲得種子、顆粒飼料或是一劑糖水作為獎勵的情況下，能夠很快地學會，或是「被制約」做出敲擊按鈕、按壓橫槓，或是拉控制桿，只要能夠持續獲得期待中的獎賞，牠們就會不停地按壓橫槓，這是因為這

樣的行為，也就是被制約的反應，一直處於正向增強的狀態中。但是，倘若牠們因此而遭受到類似電擊的處罰，或是一再地未獲得期待中的獎賞，牠們便會停止按壓橫槓的行為。

學習理論者相信增強作用的概念對於解釋賭博的行為特別有幫助，因為他們假設人們賭博是為了贏錢。事實上，大部分的賭徒的確是為了對金錢的渴望，以及為了消遣或是尋找刺激而賭博[20]。

根據這樣的理論，熟練的或幸運的賭博行為將因為贏錢這樣的獎勵而增強，但粗心的或倒楣的賭博行為應該也會因為輸錢這樣的懲罰而消失。如果是偶一為之或是一般的娛樂性賭博，通常情況會如上所述[21]；但是，如果是重度、持續不斷或是病態性的賭博，並不會因為金錢上的損失而停止賭博行為。一些關於這種現象的解釋已被提出。

增強設計

實驗室的動物即使在每一次的試驗之後未獲得獎勵，牠們仍可以被制約而執行特定的行為，因此，舉例來說，學習到在每三次的試驗之後會獲得獎賞的制約反應，與學習每一次試驗之後都獲得獎賞的反應是一樣快的。這樣的模式被稱為固定時距（fixed-interval, FI）增強設計，因為獎賞總是規律性的發生。但是，經由FI增強設計而習得的制約式反應，在實驗對象得知一連串的行為不再帶來預期的獎勵後，便會迅速消失。一項制約反應也能夠因為不規律的增強作用而繼續保持，有時發生於少數幾次試驗之後，有時則需要較多次的試驗。有趣的是，實驗心理學家發現，類似按壓橫槓這種制約反應，只要獎勵的平均次數保持固定，在不規則的間歇性試驗下強度及持久度會達到最大。行為學家將這類增強模式稱為變動比率（variable-ratio, VR）增強設計[22]。

變動比率設計

如同其他的制約行為一般，塑造及維持賭博行為最強且最具說服力的持續性獎勵也是一種變動比率設計。根據史金納[23]以及其他學者[24]的理論，變動比率設計是所有賭博制度的基礎，儘管平均財務支出的比率或許是固定的，這種模式的增強設計總是以隨機且難以預測的方式出現，因此賭徒無法確知下一次的獎勵何時會出現，也無法估計獎勵會有多少。大部分的賭博業者不但因此納入變動比率設計，同時也採用了變動強度增強設計，在這樣的情況之下，不論上一個賭徒最後一次下注是贏或是輸，下一位賭徒永遠是贏家，並且可能是個大贏家，這個事實廣為人知且被專業賭徒及賭場經營者所利用。為了營造錯誤的希望及期待，吃角子老虎機[25]機台的商家可以從「快要失敗」[26]或是「快要成功」[27]的現象獲得更多好處，而這個現象可能對於制約持續產生作用，就像真的贏錢一樣。

> 對於高額獎金的三條滾輪拉霸機而言，這樣的機器最終會出現兩條滾輪外加一個具備強烈增強效果的數字，即便拉霸機商家無須為這類增強作用付出任何代價，「幾乎中大獎」卻增加了玩家繼續下注的機率[28]。

改變變動比率設計

專業賭徒在遊戲過程中佔有改變增強設計的優勢，他們允許對手在遊戲一開始的時候頻頻贏錢，但是，之後隨著遊戲的進行，贏錢的頻率便逐漸降低：

> 專業賭徒以建立增強作用的有利過程來「讓他的受害者先出牌」。遊戲剛開始時，他先以較低的平均比率讓增強

效果頻頻出現，受害者也因此贏錢，然後平均比率緩慢或快速地上升，上升速度視這位賭徒打算與該特定受害者纏困多久而定。這正是在以變動比率設計來控制一隻鴿子或老鼠的情況下所出現的行為。平均比率的達成是在增強作用偶爾出現時，這隻鴿子或老鼠花更多的精力操作裝置，然後獲得食物得到強化，賭場中人們在這過程中則是不斷地輸錢，但是不論是鴿子、老鼠或人類，都會繼續進行這場遊戲[29]。

史金納在他的實驗中發現，他可以延伸鴿子的增強時程，直到牠們著實地因期待種籽的報償而將自己啄至精疲力盡然後死亡，同樣地，專業或欺詐的賭徒亦持續不斷地「延伸」平均增強比率，「受害者在一段長時間沒有增強作用的過程中會持續下注」[30]，因為他也陷於期待下一場賭局可能會帶來盼望已久的報償的狀態之中。

賭博遊戲的持續性與結構特徵

雖然人們最初可能是為了贏錢而賭博，但是為何如此多人在不斷輸錢的情況下仍然不肯放棄，許多行為學家把這種重度、持續或病態賭博的問題直接歸因於變動比率和變動強度增強設計中所建立的不確定因素[31]，因為「間歇性增強效果的特性就是行為可能會持續很長一段時間，卻鮮少會恢復[32]」。早期關於該假設的試驗包含將吃角子老虎修改為兩個實驗組，這是為了確定哪一種形式的增強作用可以產生最長的希望破滅期，進而引起最大的賭博持續性[33]。所有的參與者都會有一段初始訓練，在訓練中，不同組的對象會接

觸到不同的增強設計,之後他們會經歷一段無法贏得任何彩金的希望破滅階段。由這些試驗發現,最長的希望破滅階段發生在少數贏家和較大贏家的訓練之後。就本質而言,這些實驗發現持續性會隨著增強比率的減少及報酬水準的提高而增加,這些事實已廣為人知,並且被博奕事業經營者不斷運用。

增強區間以及報酬大小只顯示了兩種可能會增進賭博活動持續性的結構特徵。這些實驗也說明了在其他各式各樣賭博活動中,在習得、持續以及逐漸擴大賭博行為時,具影響力的重要特色[34],以下逐一說明之。

參與賭博的機會頻率

這個特性可透過提供較完備的賭博管道以及減少兩次下注之間的時間來提高,舉例來說,前者可透過已取得執照的場外下注窗口以及其他諸如抽抽樂、彩券銷售、吃角子老虎機(在英國稱為水果機,fruit machine)、視頻彩券遊戲(video lottery games)及其他公共場所電子遊戲機等賭博機會的合法化來達成;後者則可經由機械性的賭博遊戲機被較快速的電子遊戲機廣泛取代看出。在諸如俄羅斯輪盤、二十一點以及吃角子老虎機等這類連續形式的賭博中,下注頻率可以達到最大值,與類似簽樂透彩這種兩次下注之間經歷較長時間,而且結果會先知道的間斷性賭博形式比較起來,連續性形式在每場賭局之間的接替是非常快速的。這個特性的關鍵事實上就是,「行為」越快速,玩家可以思考他們損失累積金額的時間就會越短。

彩金支付間隔

下注及獲取彩金之間的時間長短也會對持續性造成影響。特別是像桌上型的賭博遊戲及吃角子老虎機這類馬上可利用贏取的彩金

再當成籌碼重複下注的方式。合法的投注站就透過取消街頭的零售簽賭站，來縮減獲悉賭博結果的時間以及彩金支付的時間。此外，迅速的彩金支付方式不但強化了玩家的持續性，同時也能產生鼓勵潛在玩家開始下注，以及誘導尚未贏錢的玩家緊追先前的損失、繼續下注的替代性增強作用。由於這樣的特性能夠因為重複下注而引起彩金的再度流通，並且能夠吸引新錢投入，因此對於在遊戲過程中產生以及維持穩定的現金流通顯得特別重要。

賠率及下注金額的分布範圍

大多數的賭博遊戲都會提供不同程度風險的投注方式來招攬各個族群的潛在玩家，因為它們賦予這些玩家在遊戲繼續進行的過程中掌控速度的能力。在一開始的時候讓新手可以先以相對較小的投注金額來冒險一下，讓他們有機會可以對陌生的賭博活動逐漸熟悉並且發展技術。當他們覺得他們有足夠的知識可以確保他們可以在最恰當時機增加籌碼，並且能夠以小搏大的時候，他們就會傾向較持久的賭博行為。

個人涉入程度：技術運用

當某個人親自到達一個賭博場所並且積極地參與裡面的賭博活動，並從其中許多投注方式之中選擇他所喜歡的下注方式，這樣的行為被認為會強化他的賭博行為，進而持續下注並且選擇風險性較高的賭注。舉例來說，雖然快骰（craps）遊戲只是一種靠運氣的遊戲，它卻異常地受到歡迎，因為在所有的賭場遊戲中，玩家涉入的程度最高：玩家不但從多樣選擇中挑選並下注，他們還投擲骰子。賽馬場的下注也是同時需要個人經驗及技巧的高度涉入程度，不論是場內或場外的投注，競賽簽注單提供了被所有熱衷的賽馬分析師視為不可或缺的資訊。

在下注前解讀及仔細衡量所有已公布事實的能力賦予賭馬的玩家強烈參與的感覺，同時也提高了他們掌控投注選擇的認知。親自視察比賽場所而非透過賭場業者或投注站，使得玩家能經由近距離的接觸賽馬、馬的主人和訓練師，以及賽馬場的其他員工來增加他們對於比賽可能結果所收藏的「內線消息」[35]。對這些因內線消息激勵而做出的決定有越來越大的洞悉能力、控制力及信任感，會使得樂觀的賭客高估他們成功的機會，並且因此調整他們的賭金。即使是類似俄羅斯輪盤這樣不需要技巧以及玩家涉入程度極低的遊戲，我們發現對於技巧和控制力的假想，仍然對某人的賭博行為發揮了強大的影響力（請參考後續「認知行為心理學」單元）。同樣地，按鈕也為玩家提供各式的選擇，英國和德國的吃角子老虎機甚至配有假想的控制裝置以延長遊戲時間[36]。

贏錢比率及獎金支付／提存比率

在以營利為目的的博奕環境下，以客觀數學計算出對賭場較有利的贏錢比率及獎金支付率，在下一單元有更完整的討論。雖然這些事實被認定是為了博奕的商業利益，但顧客卻不知道贏錢真正的賠率為何，因為博奕推廣者通常會非常小心地避免公布這方面的資料，而無疑地，缺乏任何關於不同博奕遊戲的賭場有利條件及提存比率的特定資料，都會妨礙玩家做出最理想的（從這個觀點來看）下注判斷。

其他特徵

其他博奕的結構特徵同樣也會影響玩家下注的次數及金額。其中一個便是該次賭注與其他諸如運動這類活動相關的程度，當人們觀看重要的體育賽事時，興奮、熱情與偏好可能會使得他們忘卻一般下注時的審慎態度。而代替貨幣或是較大金額單位的籌碼、代

幣、小額賭金及小面額的硬幣，也降低了許多玩家對「真實」貨幣所冒風險的知覺。第三個特徵是吃角子老虎機固定的機械化特性，老虎機的設計被製作成：左邊捲軸先停止旋轉，其次為中間，最後停止的是右邊的捲軸，而左邊的捲軸同時擁有最大金額的獲勝圖案，中間捲軸次之，右邊捲軸符號則最小，這樣的設計擺明了是利用「快要贏」或「錯誤期待」的現象使玩家停留更久，因為一個或兩個符合的獲勝圖案有可能在每一次捲軸停止旋轉前出現，在某一項試圖測試這類設計成效的研究中，某些測試對象玩的是標準的老虎機，而其他對象玩的則是經過改裝的、圖案出現頻率相反的機器，這些較早接觸可能獲勝圖案的受測者，比起圖案較晚出現的受測者，參與遊戲的時間顯然更持久[37]。其他也會影響某人賭博行為的心理及情境變數，例如某些特定的賭博形式所發展出的錯誤信念，將在下個單元討論。

　　每一種賭博形式都融合了自身特有的鼓勵延長遊戲時間的特性。舉例來說，在樂透的賭博項目中，下注頻率較低的抽抽樂，完全不需要技術、高提存比率、異常低的贏錢比率、相對比較缺乏有效的增強作用，而且它的獎金支付間隔比較長等，這些不利的特性都會被它的低投注金額、損失累積的低度知覺、異常高的頭獎金額，以及包含各等級的次獎等等其他特性所彌補[38]。由於賭場經營者、賽馬場經理以及老虎機的製造商都非常清楚這些特性，他們精細地調整桌上遊戲、比賽項目以及賭博機器，好讓玩家的持續性及他們自身的利潤達到最大值。

古典制約

巴甫洛夫或古典制約模式的基本假設是：倘若兩項刺激經常同時出現，那麼對某一項刺激的反射反應會無意間被另一項無關的刺激所引發。在二十世紀初期，俄國的實驗心理學家伊萬‧巴甫洛夫（Ivan Pavlov）[39]觀察到，無論任何時候只要食物出現在實驗動物眼前（非制約刺激），牠們就會開始分泌唾液（產生反射的非制約反應），當餵食的過程中，定期地搭配一種諸如鈴聲、警報器或節拍器等刺激聽覺的聲音（制約刺激），一旦動物們聽到這個聲音時，牠們也會開始分泌唾液（產生制約反應），這種現象甚至發生在餵食延遲的時候，因為這個相隨的聽覺刺激已經變成一種環境暗示，而動物們已本能地學習將這個聲音與餵食連結在一起。因此，無論把他們何時聽到這個聲音，就會開始分泌唾液以預料牠們所期待獲取的食物，而這樣的反應因為稍後牠們可立即獲得食物而增強。因此一項刺激可以製造出對於另一項刺激的期待，以及該項刺激所引發的行為反應。

古典制約與線索暴露

學者們針對上癮的行為究竟是為了引發正面的情緒狀態，或是為了降低負面的情緒爭論不休，而這個議題終於與種種情況線索強烈地連結在一起。舉例來說，長久以來，人們認為強迫性過食症患者的飲食反應較常被一天內某特定時間、某特定食物的味道或是麵包店的外觀等外在線索所觸發，而較少是因為內在飢餓的感覺[40]。

同樣地，社會或環境背景本身常常被認為是為飲酒、用藥或賭博提供了一項刺激，而無論上癮的個體何時發現他們身處於這樣的情況下，他們將很有可能按照先前的經驗或早期的制約訓練做出反應[41]。

　　這個理論的擁戴者認為維持習慣性的行為不只是因為外在刺激的線索，同時也因為誤解和不恰當地分辨某種內在知覺線索而繼續保持。舉例來說，他們相信強迫性過食症患者對於「飢餓」[42]這種自主神經激發的感覺以及相對應的反應感到困惑，同樣地，他們也相信藥物濫用的患者誤解了渴望、焦慮、緊張或厭倦等這些自主神經引發的內在情緒起伏的轉變[43]，而攝取食物或使用藥物是為了恢復自主神經的平衡，因此這些反應一再被強化，自主神經知覺的誤認也被認為應該是習慣性賭博的部分成因，賭場工作人員叫牌的聲音、遊戲輪盤的轉動、籌碼或代幣的聲音或影像、洗牌或賽況播報等這類外在刺激會引發內在反應的覺醒，而興奮或緊張以及焦慮的情緒也都一再增強了賭博的反應[44]，這個反應同樣也能經由經驗加以強化：「一旦老虎機的玩家達到每週甚或更為頻繁的階段時，一個「新」階段的開始可以想見會與類似賭場環境以及大筆金額等線索有所關連」[45]。針對賭博引發制約反應還有如下的描述：「在期待的階段，同時還存在著『著急』的情緒，通常會出現掌心出汗、心跳急促，以及噁心等徵狀」[46]。

　　下個章節即將討論的自我喚醒理論，認為重複性自主刺激伴隨著賭博，「有可能會造成一股強而有力的古典制約或巴甫洛夫制約效應……也可能是促使賭癮形成的重要原因」[47]，在杜斯妥也夫斯基的賭徒一書中，可發現對於相關線索的影響，可能最令人信服的直接敘述之一：

　　……懷抱著如此興奮的心情，心中如此地悸動，我聽見了
　　賭場管理員的呼喊：……。我如此渴望地看著散落於牌桌

上的金幣籌碼：望著它們如熾熱的餘火從管理員的小鐵鍬
撒落下來，或是望著環繞在輪盤四周一公尺高的銀幣。即
便是在通往賭廳的路上，一旦聽見距離兩間房外的錢幣散
落的叮噹聲，都可以讓我幾乎為之全身痙攣[48]。

某些行為學家爭論，即便是像容忍某一上癮對象或行為的特性
表徵、在中止階段的退縮徵兆，以及恢復或是舊疾復發的結果（即
使在克制多年之後，仍以非常嚴重的程度重新開始之前的上癮行
為），這些根本都是巴甫洛夫制約的結果[49]。雖然這個論點在解釋
藥物上癮時較難成立，因為它的成因與結果或許是基於生理上的需
求，部分專家還是認為針對類似賭博等無關乎攝取化學劑量的非藥
物性上癮，這個論點是非常容易解釋的[50]。

行為完成機制

雖然在接下來的章節中，已被應用於賭博及其他上癮行為的
巴甫洛夫或古典制約模式主要研究方法將是我們討論的焦點，其中
一種方法混合史金納和巴甫洛夫想法的版本使得我們此刻的探討更
具可信度。根據這個結合古典制約與減低緊張的假設，強迫性賭博
包括「行為完成機制」，在這機制中，適當的情境暗示啟動了因為
重複而產生的特定行為的連續性[51]。個人緊張、焦慮或是沮喪的感
覺也可能與行為完成機制欲強化賭博行為有關。所以就理論而言，
接觸賭博或是一個與賭博的相關強烈暗示引起了賭博的慾望，而一
旦這個慾望開始存在，任何想中斷這個慾望的企圖都將只會激發出
更強烈的緊張與焦慮，最後只能經由滿足這個慾望的方式（亦即賭
博）才能減緩。

　　類似想像減敏法的治療方法（imaginal desensitization）基本上是建構在行為完成機制的假設上，不論是假設或是治療方法都透過兩組尋求治療的賭徒來測試[52]，實驗對象一開始會被要求想像自己進入賭博的狀態，並且描述他們被喚醒而被引導去賭博的過程，但是在他們描述行為完成之前，會先收到想像自己已離開這個狀態的指示，雖未真正參與賭博卻仍然感覺放鬆。這組的成功被用來與類似的另一組做比較，該組的受測者接受的是常見的電擊嫌惡治療法，這兩組在五天內同時接受十四次的治療，一個月的後續追蹤研究結果顯示，以想像減敏法治療的這一組在一年之後，賭博行為、慾望及焦慮程度的降低明顯有較大的改善，調查者將他們的發現詮釋為支持行為完成機制的假設，但是這個假設在稍晚的研究中受到質疑，在這個研究中，期待賭博機會伴隨著延遲時間出現的賭博線索並無法引起重度賭徒情緒上的反應[53]。因此提倡這個假設的學者承認，重度賭徒並不一定就是強迫性或病態性賭徒，然而其他的臨床醫師卻主張，以同樣能中斷賭徒持續性刺激反應的相關暗示接觸及防止反應方法在臨床上診斷這兩組的治療，發現其成功的機會有限[54]。

增強理論的評論

反對的觀點

　　制約或增強理論假設賭博的間歇性金錢報償能夠強化持續性，儘管可能會承受龐大的損失，某些評論家因此質疑史金納對於強迫性賭博的說法，因為它並未反應現實。精神分析家彼得‧福勒（Peter Fuller）尤其反對學習理論，他支持的觀點是無論對賭博沈

迷或厭惡，都是屬於潛在的肛門期滯留作用的表現。

單純的制約理論就是行不通，當一個人變成賭徒，並且因為一再地輸錢而持續賭博，他已公然違抗了行為學習理論，這就像一隻老鼠，即便接受制約訓練的時間已足以讓牠學習到在「除了電擊，什麼都沒有」的情況下，牠還是會為了食物不停地返回甕中。而使得那些希望將人類行為視同齧齒類動物行為的學者氣憤的是，這樣的老鼠其實並不存在[55]。

其他學者則爭論，既然大部分針對不同時刻增強效果的實驗研究對象都是實驗室的動物，他們的發現也許並不適用於人類。認知心理學家認為，對於促進持續性而言，人類所意識到的思考過程及信念，只要是沒有錯誤的，就會比增強作用的時程更為重要。因此，在他們進行了「後見之明偏誤」（hindsight bias），亦即一個影響許多賭客下注決定的一項歸因現象的研究之後（在下個章節即將討論），兩位認知理論學者達成這樣的結論：

不像其他較低等生物常常被行為學家所研究，人類對於每一次試驗的意涵是有想法的，這樣的試驗比起其他試驗，被認為更具意義，也因此對後續的行為產生較大的影響……人們通常會認為成功的結果比起不成功的結果更具診斷意義，即便這結果是任意下的斷語。這樣的偏見在評斷成功和失敗時，只會增加「拒絕消弱」（resistance to extinction），這是所有投入賭博過程中的間歇增強作用所製造出來的，這種偏見的影響是製造了某人先前表現

的印象，而這個印象比客觀記載所呈現出的印象更令人接
受，因此……對賭徒不屈不撓賭下去的認知解釋，遠遠早
於行為上的明確表述，人們的偏見比單純的（simple）拒
絕消弱產生更大的持續性[56]。

　　以不同增強程序設計來比較人類及動物的反應持續比率，其
研究結果被摻雜一起，某些研究已斷定人類行為與動物完全相同，
但其他研究卻找不到任何行為上的相似處[57]，人們同時也質疑，當
行為透過以食物丸或糖水報償的方式間歇性地加強，實驗室老鼠很
快地便被制約拉槓桿，但是這些動物並未如同吃角子老虎機的玩家
一般，遭遇相同連續性的懲罰，史金納實驗箱裡的動物按壓橫槓、
按鈕以及拉槓桿通常會以淨獲利作為結束；人類拉老虎機的控制桿
卻通常是以淨損失作為結束，既然越久的遊戲代表越大的損失，人
類拉槓桿的反應強度應該和實驗室動物的反應一樣，會隨著時間減
弱，但是這個現象在一般老虎機玩家中卻未發生。同樣地，就理論
上來說，在輪盤遊戲中投注紅色，應該會使得贏家持續對紅色下
注，而輸家的反應則會削弱[58]。相同的是，這個情況在現實生活中
並未發生，因為輪盤玩家實際上較有可能對之前剛剛輸掉的顏色下
注[59]，最後，操作制約亦未能說明彩券遊戲玩家在不曾中獎、缺乏
報償的情況下，投注的反應為何並未逐漸地減弱[60]。

　　針對增強理論最強烈的批判也許就是，它重視外部環境影響的
力量，卻未考慮到內部天生的心理或生理上的個體差異。因此，仍
然有其他的理論學家認為，儘管透過以關於可能的金錢回饋的行為
反應或許可以解釋像樂透這樣的賭博形式，史金納學習理論還是無
法說明其他形式的賭博行為上的轉變，特別是儘管人們可能置身於
相同的刺激之中，當某些人成為持久、重度或上癮的賭徒時，其他

人卻沒有[61]。兩者都不屬於增強效果的變動比率設計，也都無法解釋強迫性賭博中，已承受了龐大損失或故態復萌，亦即在維持一段長久的、「中止增強的連結」的節制時期之後，又恢復先前過度賭博的這些賭徒的行為[62]。因此，又有人主張，倘若強迫性賭博主要的原因來自於間歇性增強作用的「不可思議的力量」，那麼「只要充分置身於賭博情境，我們全都會變成強迫性賭徒」[63]，而既然這個說法顯然不成立，這個批判是相當站得住腳的。

　　大多數評論家的結論是，持續性及病態賭博的發展除了單純金錢上的回饋以及不同的增強程序設計以外，必定包含了其他原因，這些原因最常被認為是已轉變的情緒及生理上的狀態，或是巴甫洛夫或古典制約所產生的認知因素（對報償的期待）[64]，一位偏好較接近人性研究法的社會學家說道：

> 行為學習理論未提到任何玩家對遊戲認知的方式，該理論
> 強迫灌輸人們玩遊戲的基本理由就是輸贏的算術計算的假
> 設，而這些在遊戲中都已被正式的規定……。「遊戲」對
> 參與者而言，與科學所論述分析的「遊戲」，在性質上會
> 有所不同，行為學習理論並未證明人們去探索這個層面的
> 可能性[65]。

防禦性反應

　　為了反駁針對增強理論的部分批評，行為心理學家麥可．法蘭克（Michael Frank）[66]主張，倘若懲罰是為了消除某種行為，那麼它必須符合某些最低標準，首先，這個懲罰必須盡可能的劇烈，而且必須以最大強度出現，而不是漸進式地增加強度，史金納自己也堅

決主張「極端的損失……並未抵消掉增強設計的效果」[67]。其次，賭客很少將所有資產押注在一個賭物上，但他們卻會擴大某一賭博時段的損失，這代表每一次損失，包括第一次的損失，都恰巧低於最大強度。第三，為了達到行為消失的目的，懲罰應該盡可能頻繁地出現，當賭徒賭贏的機會有時和賭輸的機會幾乎差不多時，賭博行為就不可能完全消失。第四，處罰不可以成為報償的訊號，因為許多賭客相信每一次的損失提高了下一次嘗試賭贏的機會（請參考之後的**賭徒謬論**），賭客常常將損失視為獎金即將來臨的暗示。第五，對某一特定行為的懲罰不應該成為該行為的動機，賭客「追逐」或試著想補償損失，卻把老本都賠上，造成損失越大，對這些賭客而言，他們所受到的懲罰不但正好激發他們持續下注，每一次的損失事實上也成為繼續尋求補償的動機。第六，倘若一項反應未被懲罰，那麼，欲將某一種行為消除的話，獎賞的頻率就必須逐漸降低，對大多數賭場遊戲而言，回償的速度從頭到尾都維持在一個固定的百分比未曾降低。最後，要消除任一項行為，一個比潛在懲罰反應相同甚或更大的製造獎賞的替代反應必須存在，因為投資也算是某種形式的賭博，贏取（或賺取）比一筆賭金（或投資）還多的金額除了賭博以外別無他法，而唯一取代賭博損失或保本的可行替代方案不過是停止再賭。然而，許多賭客寧可相信他們的報償與損失決定於運氣或命運，同時也相信他們可以操縱及控制，卻不願相信機率法則，這些人顯然未意識到停止再賭也是一種選擇。

增強理論的科學測試

　　許多被設計用來測試增強理論的實驗都被批評是建構在方法論的基礎上，經常過於不切實際[68]大多數都是在大學校園實驗室的安全保障下進行，在那樣的保障之下，測試對象不需承擔自身金錢

損失的風險（不是不使用真錢，就是由實驗者提供真錢），而且也可以無限次地使用下注的籌碼。此外，可能的償付方式也很少類似真實的賭博情況，而挑選測試對象不一致也是另一個主要的考量，因為有些研究者以正常與強迫性或病態賭徒來做區分，有些則以測試對象的賭博次數來做分類。事實上，與認真的賭場賭客已準備好採用大範圍的遊戲選項不同，許多實驗室的實驗對象經常還是大學學生，他們通常沒在賭博，賭博遊戲的選擇也有限。一項比較學生與一般賭場賭客在實驗室假賭博的生理及行為反應發現，這兩個群體並無明顯不同[69]。但是，當賭客離開實驗室，被帶往真正的賭場時，他們的心跳速度、贏錢的期待心理及下注的行為都有戲劇性的轉變及顯著的不同。因此，某些研究者認為：

> 實驗室的實驗當場限制一個任務或一個問題應該如何呈現，並且經常需要從旁指導，這也許太複雜了……，含糊不清，甚至自相矛盾……在現實生活的情境下，實驗者試圖要發覺受試者的演出；但在實驗室內，受試者卻必須識別實驗所準備的演出。
>
> 另一個經常被提出的議題是：在做決定與判斷時，研究關注受試對象的動機，尤其是在現實生活的情況中，一旦涉及賭博，就不可能包含有其他引起興奮及激勵的替代品[70]。

而這樣的說法也因此引發爭論，「以學生為對象在模擬的賭博環境中為了假錢、小額獎金或課程學分數做實驗，將無法與真正的賭客在真實環境中的真實賭博產生任何關連」[71]，而且「不再能夠假定博奕的心理學決定因素可以推及到真實世界中。」[72]

更近期的心理學家馬克‧狄克森（Mark Dickerson）以及他的同僚透過調查澳洲賭場一般老虎機玩家的行為，著手進行了一連串

真實世界的增強理論測試，某一項研究發現，即便是重度的老虎機玩家在一直輸錢的情況下，也會放棄繼續下注[73]，然而另一項研究證實了賭博持續性與變動比率的增強設計的確存在強烈的關連[74]。其他的研究者發現獎賞的時間點對於賭博的持續性同樣具有爭議性，因為在一項反應之後，若獎賞越快發生，這項反應就會變得越強烈，這代表吃角子老虎機的立即償付同樣也會導致遊戲時間更持久；相反地，任何獎賞發送的延遲將會消弱反應，並且造成較慢的投注速度。

　　然而，狄克森認為應該為重度與持續性賭博負責的原因，與新的賭博階段開始的原因或許並不相同，因為吃角子老虎機的增強設計只有在遊戲開始之後才會造成影響，因此，他並不認為賭博的「程序控制」速率必然會導致控制能力的減弱或是病態性賭博，因為他並未觀察到預期的賭博頻率從低至高的發展過程。事實上，大部分的低、中及高頻率玩家的記錄顯示，他們投注的頻率在一年內甚至多年內皆維持不變。狄克森因此一再強調「從低至高的投注頻率並不必然發生」因為「透過機器支付彩金而驅動的遊戲，刻板的學習模式並不一定會導致越來越高的涉入程度」[75]，此外他斷定，「與史金納的假設相反，假如單單只有遊戲的學習模式，不大可能引起相同的受損控制能力」[76]。

　　就本質而言，他的研究發現提出了持續性賭博並不一定等同於病態性賭博或問題賭博，但是既然投注的頻率直接相當於控制力減弱所記載的的頻率，他也確實發現支付彩金的時程設計以及賭客本身的學習都是重要的，在發展過程中甚至可能是不可或缺的因素[77]，他同時也發現諸如遊戲機的特性，這類外在的影響，必須與先前的情緒及心態等似乎相關的內在心理因素區分開來。不過，很快就會看到，究竟哪一種心態被認為是最重要的因素，也出現了非常多的爭論。

<h1 style="text-align:center">◆ 本章註釋 ◆</h1>

1. Shaffer and Schneider 1984, pp. 39–41.
2. e.g., Dickerson 1989; 1991.
3. Cohen 1975, p. 268.
4. e.g., Marlatt and Gordon 1985; Miller, W. 1980; Miller and Hester 1980.
5. Dickerson 1989.
6. Marks 1990.
7. Marlatt 1985a.
8. Orford 1985.
9. Corless and Dickerson 1979; Dickerson 1989; 1991; 1993a; Dickerson, Hinchy, Legg England, Fabre, and Cunningham 1992; Shewan and Brown 1993.
10. Carnes 1983; Marks 1990; Miller 1980; Miller and Hester 1980; Orford 1978; 1985, p. 3.
11. Marlatt 1985b; cf. Peele 1989.
12. Marlatt 1985c; Miller, W. 1980; Miller and Hester 1980; Shiffman, Read, Maltese, Rapkin, and Jarvik 1985.
13. Orford 1985, p. 3.
14. Peele 1989; Peele and Brodsky 1975.
15. Lesieur 1988a.
16. American Psychiatric Association 1980.
17. Jacobs 1989, p. 41.
18. Marks 1990.
19. Skinner 1938; 1953; 1971; 1974.
20. Anderson and Brown 1984, p. 405; Bergler 1958; Blaszczynski and McConaghy 1989a, pp. 344, 345; Wagenaar, Keren, and Pleit-Kuiper 1984.
21. Dickerson, Cunningham, Legg England, and Hinchy 1991.
22. Ferster and Skinner 1957, p. 391.
23. Skinner 1953, pp. 104, 396–397; 1969, p. 119; 1971, p. 35; 1974, p. 60.
24. Frank 1979, pp. 80–81.
25. 「吃角子老虎機」在美國有時候可簡稱爲「老虎機」，在澳洲稱爲「撲克機」，在英國則稱爲「水果機」，它們都是公認的「賭博遊戲機」。在美國，這些三輪或五輪的「獨臂大盜」完全是靠運氣的遊戲。不過，在英國，Sue Fisher（1993）和Mark Griffiths（1990a）提出證據證
明，玩水果機要得大獎需要一些玩法技巧以及對特定機器有透徹的瞭解。在美國，「撲克機」或「電玩撲克」機是電子版的「換牌撲克」及「二十一點」遊戲，如此可以吸引更多玩家參與。由於每一次玩都需要在一連串的遊戲選項中做選擇和下決定，所以玩「電玩撲克」的玩家必須要對這些紙牌遊戲具備實用知識以及具有某種程度的遊戲技巧。
26. Reid 1986.
27. Gilovich 1983.
28. Skinner 1953, p. 397; cf. Gilovich 1983; Reid 1986; Scarne 1975; Strickland and Grote 1967.
29. Skinner 1953, p. 397.
30. Skinner 1969, p. 60.
31. e.g., Edwards, W. 1955; Frank 1979, p. 81; Griffiths 1993b; Knapp 1976; Rachlin 1990; Skinner 1953, p. 104; 1971, p. 35.
32. Skinner 1974, p. 61.
33. Lewis and Duncan 1956; 1957; 1958.
34. Cornish 1978, pp. 166–175.
35. Scott 1968.
36. see Fisher 1993; Griffiths 1993b; Fabian 1995.
37. Strickland and Grote 1967.
38. see also Rogers 1999.
39. Pavlov 1927.
40. Schachter 1971.
41. e.g., Bolles 1972; Brown 1987a, p. 112; Cummings, Gordon, and Marlatt 1980, pp. 292–293; Marlatt 1985c, pp. 139–142; Siegel 1983; 1988; Zinberg 1984.
42. Schachter 1971.
43. Miller, P. 1980.
44. Dickerson 1984.
45. Dickerson 1991, p. 324.
46. Lesieur 1992, p. 44; Lesieur and Blume 1993, p. 93.
47. Anderson and Brown 1984, p. 406; cf. Brown 1986; 1987a, p. 114; 1989, p. 110.
48. Dostoevsky 1914 [1866], pp. 124–125.
49. e.g., Brown 1993; Peele 1985; Siegel 1979; 1983.

50. Brown 1993, p. 255.
51. Blaszczynski and McConaghy 1989a, p. 339; Blaszczynski, Wilson, and McConaghy 1986, p. 116; McConaghy 1980; 1991; McConaghy, Armstrong, Blazczynski, and Allcock 1983.
52. McConaghy, Armstrong, Blaszczynski, and Allcock 1983.
53. Leary and Dickerson 1985, p. 639.
54. Symes and Nicki 1997.
55. Fuller 1974, p. 87.
56. Gilovich and Douglas 1986, pp. 239–240.
57. see Lea, Tarpy, and Webley 1987, pp. 286–288 for a brief review.
58. Walker, 1992c, p. 118.
59. Cohen 1972.
60. Walker 1985, p. 151.
61. Lea, Tarpy, and Webley 1987, pp. 288–289; Walker 1992c, p. 75.
62. Anderson and Brown 1984, p. 402; Blaszczynski, Winter, and McConaghy 1986, p. 5; Brown 1987c, p. 1056; 1988, p. 191; 1989, p. 110; Dickerson 1984, p. 14.
63. Brown 1986, p. 1004; cf. Corless and Dickerson 1989, p. 1535; Dickerson 1984, p. 14; Dickerson, Hinchy, and Fabre 1987, p. 674; Walker 1985, p. 151.
64. Anderson and Brown 1984, pp. 402, 406; Brown 1986, pp. 1004 ff.; 1987b, p. 1057; 1989, p. 110; Cornish 1978; Dickerson 1984, p. 90; 1991, p. 327; Saunders and Wookey 1980, pp. 2, 5; Walker 1985; 1992a, 1992b, 1992c.
65. Oldman 1974, p. 411.
66. Frank 1979, pp. 75–77.
67. Skinner 1969, p. 56.
68. Dickerson 1984, p. 84; 1989, p. 166; Dickerson and Adcock 1987, pp. 4–5; Kusyszyn 1976; Murray 1993, p. 797.
69. Anderson and Brown 1984, p. 405.
70. Kerren and Wagenaar 1985, p. 155.
71. Walker 1992c, p. 12.
72. Dickerson, Hinchy, Schaefer, Whitworth, and Fabre 1988, p. 93; see also Dickerson 1979; Dickerson, Walker, Legg England, and Hinchy 1990; Gilovich and Douglas 1986; Griffiths 1990b; 1990c for criticisms aof laboratory studies.
73. Dickerson, Cunningham, Legg England, and Hinchy 1991.
74. Dickerson, Hinchy, Legg England, Fabre, and Cunningham 1992.
75. Dickerson 1991, pp. 326–327; 1993a, p. 14 emphasis in original.
76. Dickerson 1991, p. 327.
77. Dickerson 1991, p. 327; 1993a, p. 14; Dickerson, Hinchy, Legg England, Fabre, and Cunningham 1992, p. 226.

125

第五章

需求狀態及驅力減低

作為遊戲形式的賭博

　　部分心理學家相信賭博滿足了某些人類需要遊戲或娛樂的基本驅力或需求狀態，這個理論的發展始於社會和行為科學的概念，一位二十世紀早期的心理學家克雷門‧法蘭斯（Clemens France）提出，既然遊戲是源自於古老的本能驅力，並且被集體潛意識深深隱藏著，那麼任何欲禁止賭博的企圖都注定會失敗[1]。

　　在一九五〇年代，遊戲理論學家約翰‧赫伊津哈（Johan Huizinga）形容遊戲是「一種自由的活動，刻意地為了使『普通』的生活『不要如此嚴肅』，但同時也強烈和深刻地吸引著玩家」[2]，他後來又補充說明，遊戲是「一種在時間和地點有固定限制的情況下，出於自願的活動或消遣，遊戲規則不一定能為人接受卻必須絕對遵守，擁有自己的目的，並且伴隨著與『普通生活』相當『不同』的緊張、歡樂及有意識的感覺」[3]。雖然將這些關於遊戲的多方面論點應用於賭博，赫伊津哈還是認為賭博是「一種與任何物質利益無關的活動，而且也不可能從中贏取任何好處」[4]，不過，他相信遊戲是「某種競賽或是某種表現」[5]，這個想法反映了許多賭博理論的著述。因為發覺遊戲含有哲學、藝術、法律、競賽、文學、美術、音樂以及許多其他社會文化的特徵，赫伊津哈同時也提出「遊戲本能」是一項重要的生物演化適應作用，它將我們的祖先推向文明階段，他認為安逸培育了遊戲的精神，而努力工作則扼殺了這種精神，這表示人類最高階的成就感應該是來自於娛樂而非辛勤工作。他主張賭博之外的保險、商務合約以及其他財務上的約定，全部起源於我們的祖先要為貿易航行、朝聖及其他無法預料的活動結果下賭注。

　　一個世紀之後，羅傑‧凱洛依斯（Roger Caillois）[6]反駁了現代的遊戲以及其他形式的娛樂僅僅只是遺留至現今的古老「本能」文化傳統的說法，或是猶如之後學者所發現的，是真實生活的替代品或學習上的演練。與赫伊津哈相同的是，凱洛依斯承認遊戲本身並無法產生任何價值，但是與他的前輩不同的是，凱洛依斯堅持遊戲能夠而且是經常性地，產生價值的交換，他因此糾正了赫伊津哈將遊戲的定義擴大至囊括所有遊戲形式的失誤，除了遊戲無生產性的特質之外，他同時也指出遊戲是自由意志而非強迫的、獨立的，且與日常生活區隔開來的活動，甚至是受規則所引導並且脫離現實或是「虛構的」。

　　根據凱洛依斯的理論，遊戲可劃分為四個基本類別，而這四個類別經常互相重疊且會逐漸轉變為另一範疇，agôn（競爭）是指包含技巧與策略的競賽性遊戲，（如撞球、西洋棋及體育競賽等等）；alea（機率）則指機運性遊戲（如擲骰子、俄羅斯輪盤及樂透等等）。凱洛依斯堅持，儘管它們明顯不同，agôn和alea卻都同樣為參與遊戲者製造了在「現實生活中無法給予他們的絕對公平的環境」[7]；mimicry（模仿）描繪了人類透過仿效、幻覺、假裝或掩飾來設定其他人的個性（如演戲、扮演海盜或士兵及角色扮演等等）；ilinx（眩暈）則是指透過造成頭昏眼花、暈眩、興奮、驚慌或其他可改變某人現實狀態的活動，尋求暈眩感（如快速旋轉、掉落、速度及戶外遊樂場等等），服用禁藥以及其他轉換心情的體驗也都屬於這個範疇。凱洛依斯強調，除了專業的表演者（例如演員和運動選手等等）以外，當某人對於任一項娛樂性質的休閒活動投入程度超過規範的標準，並且思考受其支配的時候，這項活動就不再是遊戲而是一種病態了，「過去曾經是樂趣現在卻變成一種擺脫不了的情感，曾經是一種逃避現在卻變成一種義務，而曾經是悠哉的消遣現在卻是激情、無法抗拒以及焦慮的來源。」[8]因此，任何形

式的遊戲都可能使人上癮。

與凱洛依斯近似的理念在各類賭博理論中顯而易見，由於遊戲的第一和第二個類別，agôn和alea，包含了所有的賭博遊戲，若干學者多半將賭博視為一種成人遊戲[9]。

馬文‧史考特（Marvin Scott）[10]在他關於賽馬場生涯詳盡的民族誌學描述中提到，賽馬如同一種戰略，它的勝利包含了對決定性資料的取得及運用，而玩家不只包括了正面看台上經常及偶爾出現的賭者，同時也包括了馬主人、訓練員、騎士、投注窗口的員工以及其他以賽馬場賴以維生的「幕後」演員。為了提高贏錢的機會，這些玩家試圖取得或隱瞞來自於他人的可靠消息，而同時他們也為了讓對手輸錢而試圖散播錯誤的消息，許多人甚至訴諸縱容、欺詐以及其他騙人的把戲來確保自身的成功，儘管史考特將賽馬的特性描述成一種「遊戲」，他還是很清楚地指出，重度玩家純粹是受到功利主義的金錢誘因所激勵，而這些將賽馬視為一種娛樂的人，都只是「偶爾」出現在馬場的人。根據史考特的說法，「經常造訪的賭者期待從他們每天的拜訪中獲利；而偶爾造訪者則是希望獲利，對經常造訪者而言，賽馬場是一種生活方式；對偶爾造訪者而言，則是一種休閒方式」[11]。其他的遊戲理論家對於賭博的動機抱持著與史考特顯然不同的看法。

許多遊戲理論的支持者認為遊戲本身是一種必須被滿足或削減的需求或慾望，部分學者認為我們依賴賭博來削弱這個慾望是自孩童時期即習得，方法是透過彈珠遊戲、紙牌遊戲及撲克牌遊戲這類不以金錢為賭注的遊戲[12]。模仿是讓遊戲者至少可以暫時地放下真實的自我，並假設自己是另一個角色，而眩暈遊戲則代表了「試圖暫時破壞感覺的穩定度，並且施加一股不同於清楚神智的感官上的驚恐」[13]。模仿是賭博的社會小團體互動理論的核心，而某些研究者則相信，眩暈遊戲是激發理論（arousal theory）的核心，它同

時也是吃角子老虎機遊戲的重要成分[14]。既然賭博提供了樂趣、享受、挑戰、從現實和每日規律生活中逃脫的方法，以及提供了顫動和興奮，它的存在被認為是一種心理上的慾望消減機制，可以滿足某些人類的基本需求，而其中一項就是對娛樂或遊戲的需求[15]。因此，某些支持遊戲理論的社會科學家便提出了遊戲之所以存在，其價值純粹是因為它具有樂趣，而不是因為具有功利目的。就賭博而言，這樣的價值與「行動」相關，它包含了興奮及逃避[16]。

　　針對賭博個人直接動機的研究，顯示出對這類假設的支持。針對澳洲私人俱樂部的吃角子老虎機玩家會員調查發現，55%的男性和65%的女性認為，「樂趣」是他們投注的主要原因，而只有35%的人指出他們是為了錢去賭[17]，將近一半（48%）的研究對象在第二份調查中，回答「娛樂」是他們玩老虎機的主因[18]，無獨有偶地，在針對蘇格蘭賭場經常性的二十一點玩家所做的關於賭博原因的調查發現，50%的人回答他們賭博是為了「娛樂或刺激」，而只有8.5%的人聲稱他們是「為了贏錢」；33%是為了「交際」賭博，而另外8.5%是為了「打發時間」[19]。

 緊張消除假設：賭博是情感的依靠

　　其他以史金納學習理論為基礎的研究，最初被藥物依賴專家用來解釋人們的酗酒及藥物濫用，在這些研究中，所討論的行為強化作用被認為是負面的，它是為了消除一種驅力，而這驅力經歷了「因需求無法獲得滿足而使得緊張情緒高漲的狀態」[20]。負向增強與懲罰不同，儘管它們兩者經常被混淆：以增強理論的說法，懲罰是指令人嫌惡的刺激，它是不舒服的、討厭的，或是在某方面令人覺得不快的；但負向增強是指任何成功移除或消減這類令人反感的

刺激的行為結果，以服用阿斯匹靈或是其他止痛劑來舒緩疼痛感覺的行為為例，既然負向增強具備有利的結果（消除疼痛），這個行為將會逐漸增強或是以較大的頻率不停重複出現，以回應這些令人嫌惡的刺激。

許多學習理論家以及其他上癮的學生相信飲酒及服用藥物是負向增強，因為它們舒緩了情緒緊張、焦慮和／或沮喪的狀態[21]。根據行為主義支持者普遍的思維模式，當焦慮或壓力這類令人不愉快的感覺產生一種令人反感的刺激時，飲酒或服用藥物的反應將立即且強烈地受到緊張消除的報償所強化[22]。

因為這個原因，許多行為學家將酒精及其他藥物的濫用視為一種「習得的動機」或「不良習慣」，個體學習到利用這種因應機制來減輕失望、沮喪、壓力、焦慮、內疚及其他不愉快的情緒狀態的強度[23]。在這種情況下，上癮行為受到酒精及藥物使用的負向增強，因為他們舒緩或減輕了討厭的煩躁心情，並且以快樂的愉悅心情取而代之。因此，飲酒及藥物使用的增強效果都可能先負向然後再正向的加強，因為它們先減弱了令人反感的情緒狀態，然後再製造了令人愉悅的情緒，而接受治療的酒癮及藥癮病患復發機率為何如此之高的原因，據稱是因為先前被強化的尋求藥物的行為未被完全斷絕的結果。

同樣地，既然賭博也被認為與止痛劑一樣，可以舒緩情緒或有助於脫離不愉快或不安全的環境，它因此也被視為是一種習得的動機或不良習慣。由於緊張消除長久以來就是許多人類行為心理學及生物學理論的核心假設[24]，一些早期心理分析學家先注意到賭博的緊張消除及放鬆效果並不令人感到意外[25]，後來許多晚期的學習理論學家也將焦慮、緊張、壓力減輕、內疚減輕，以及沮喪減輕的要素併入他們對於病態賭博的解釋之中[26]。事實上，在一項針對十九位已接受過治療的病態賭客的研究中顯示，一半（47%）的患者指

出，負面的情緒狀態是造成他們故態復萌的主要原因[27]。

　　一些研究已根據經驗測試這個主張，其中一項最早的研究指出，五十位承認正在接受病態賭博療程的受測病患中的三十八位（占了全部的76%）也同時被診斷出患有重度憂鬱症[28]。一位著名的治療專家說道：「賭博迎合了我們對於立刻感到放鬆及喜悅的需求」[29]；「它可以被用來調整影響、激勵或是自尊」[30]。他指出最近幾年全美合法博奕的擴張也許是對於整個社會普遍壓力源的一個集體反應，壓力的來源類似「核心家庭的分裂、熟悉及既定價值觀的遺失、毀滅社會及整個地球的威脅、對未來經濟情勢的不確定，以及……對於身為一個國民所扮演角色的不確定性」[31]。他堅稱當人類對於生活中無助及不確定的感覺不知所措時，他們從賭博中找到了一個現成的解決問題的辦法，因為賭博為他們提供了能夠控制不可控制情況的假象，使他們感覺自己無所不能[32]。無獨有偶地，某些專家也提出，「賭博吸引人的地方不是風險而是確定感；它逃進了有秩序的世界中」[33]。

　　由於賭博之前煩躁不安的情緒狀態已被認為與習慣性或高頻率賭客延長賭博持續性有關[34]，當賭博變成壓力、寂寞、焦慮或感情創傷所造成的慢性中度憂鬱症患者偏好的撫慰方式時，病態賭博也隨之發展。某位專家察覺許多患有賭癮的賭者「是在尋找立即的樂趣或是馬上解除壓力的方法」[35]。另一位專家則斷定某位對老虎機上癮的賭客，他的根本原因在於「無法溝通或參與社交活動，因此玩吃角子老虎機來躲避愚蠢的感覺，並且消除寂寞感」[36]。

　　這些賭客的自身狀態經常證實這些論述，舉例來說，一個包含十一位正在接受醫療的重度賭客的醫學研究顯示，其中八位（或73%）的受測者指出，他們賭博是為了驅逐寂寞感，或是為了一個「發展社交網路的需求」[37]，一個為了抒解壓力而賭博的賭客補充說明：「最終我打算逐步戒掉它，但是在現階段，我寧可為了賭博

花掉一磅也不願意承受挫折及緊張感；我必須解除這樣的需求，而賭博可以停止這個需求」[38]。根據某位治療專家的說法，「許多重度賭客的確顯示，在一段伴隨著可觀損失的重度賭博階段之後，他們覺得之前所認定的負擔已經解除，而緊張感也獲得舒緩」[39]。其他專家則提到「對許多受測者而言，賭博的確像是一種抗抑鬱的活動，根據描述，這些受測者除了賭博的時段之外，其他時間的情緒都非常低落」[40]。甚至有其他專家表示他們的一些病患聲稱「賭博是我的鎮靜劑、我的解悶良方及慰藉」[41]。因此，從賭博尋求逃離的賭客被認為是利用它來當做一種「施以催眠的『麻醉劑』」[42]。最近一份關於青少年賭博的研究提出了支持賭博提供逃避現實或現況的證據。在這些重度賭博的受測者當中，67.7%的人聲稱賭博使他們失去時間觀念，61.5%的人則認為賭博使他們感覺像是不同的人，53.8%的人感覺他們處於催眠狀態，41.5%的人覺得他們脫離了自我，而13.8%的人皆指出，在賭博的過程當中，他們都曾經歷過眼前突然昏黑的情況[43]。

假使環境壓力是習慣性賭博的最終原因，那麼消除壓力源經常被認為是解決這個問題最簡單的方式。然而，根據兩則簡短的青少年沈溺於水果拉霸機的病歷中所記載，這些青少年在專家的建議之下，被帶離原先不幸且充滿壓力的家庭環境之後，問題賭博的症狀就通通消失了，這位專家因此斷定兩個個案中，「過度投注於吃角子老虎機是因為對家庭環境的失控感這個潛在主因所引發的次要問題，透過主要問題的處理，次要問題的症狀便消失了」[44]。

但是，必須再次強調的是，並非所有的研究都支持壓力消除的假設。德國一連串的一般人口普查顯示，只有四分之一（26%）的重度吃角子老虎機玩家（每個星期至少玩五個鐘頭以上的老虎機）宣稱他們的賭博行為與壓力有關。研究者因此斷定「與賭博相關的個人壓力是重要的，但卻不是唯一的判斷標準」[45]。

共同成癮

　　一如在前言章節所提到的，針對住院治療病患以及康復自助團體會員的共同成癮（co-addiction）的研究已證實，對於心理及精神有顯著影響的藥物濫用及依賴常常與問題及病態賭博有關[46]，當學習理論學家將共同成癮的原因歸咎於近似外在環境影響的出現時，人格理論學家卻反而將其歸因於近似內在人格因素的顯現。不論哪一種說法，成癮的行為都被認為是一種情感的依靠，它使得上癮者能夠撐過嚴峻的另一天。因此，飲酒、吸毒、過食、賭博及其他「放縱的模式」[47]屢屢被視為是各種常見的適應不良問題的因應策略，它們是為了減緩長期壓力或焦慮。由於這些過度的行為時常相伴或交替出現，它們因此經常被認為具有「相同的功能」[48]。部分成癮專家堅稱「藥物或賭博當下的興奮感具備多重目的……它們被用來麻痺感覺」[49]。而專家們也相信，就是因為賭博與藥物濫用在這樣的場景之中同時發生，所以才會有共同成癮的情況產生：

　　賭場內提供免費的飲料；撲克牌遊戲總是伴隨著飲酒；賽馬場一定會有吧台；另外，地方性的投注站經常仰賴附近的酒吧，當一位正在「戒酒」的嗜酒者賭博時，賭博帶給他的緊張情緒加上輸錢的沮喪感以及因此日愈低落的自尊給了他更進一步失去節制的理由。安非他命及古柯鹼被賭徒用來保持清醒，而在某些遊戲中，賭徒在賭博之間抽空去吸食毒品，當下所營造出的氣氛步調是如此之快，以致於未吸食毒品的賭客很難專注於牌局上，而海洛因及古柯鹼的吸食者為了買毒品經常靠賭博來「拼命掙錢」。相反地，同樣經常吸食毒品的強迫性賭徒靠著交易毒品來金援賭博[50]。

　　某些專家結合了人格及學習理論來解釋這些現象。根據其中一位的說法，「這個不論是輕度或重度持續了一輩子的激發狀態，被認為使個體更容易只對一個減輕壓力的狹窄『窗口』有反應，而不是對潛在的上癮物質或經驗有反應」[51]，為了解釋之前所提及的病態賭博與藥物上癮之間的相互關係，其他專家已提出了這個可能，「倘若問題賭徒將賭博而非酗酒或吸毒，當做是逃避或提高自尊心的方法，這種情況一旦發生，賭博就可能加速產生促使賭徒回頭酗酒及吸毒的問題」[52]。

　　全美的強迫性賭博求助專線的電話記錄顯示，共同成癮的發生率正持續增加中。在一九八八年只有4%的來電者表示他們同時也有酗酒的問題，在隔年這個比例提高到6%，在一九九〇年則達到11%。而同時發生的藥物問題，儘管較不常見，也可能在持續增加中。在一九八八年及一九八九年，不到1%的來電者表示有藥物濫用的問題，在一九九〇年這個數據卻到達5% [53]。不過，雖然許多研究已調查並報導賭博與酒精或其他藥物的共同成癮現象，卻有出人意外之多的藥物依賴治療專家未察覺到它們的存在[54]。

 # 激發及感覺尋求

　　動機消除理論認為賭博就像是興奮劑或是欣快劑，但是接下來要探討的論點卻是認為，賭博是會製造而非減弱個人主觀的情緒察覺及自主感覺，而且這樣子的情緒察覺及自主感覺也會獎勵賭博行為。因此當個體覺得無聊、感受到低度激發（hypoarousal），或是想要得到更高的刺激時，他就會飲酒、使用藥物、賭博，或是尋求新奇的性經驗等等，想投入這些活動來引發激發、高興及興奮的情感狀態。一些早期的學者指出，對賭博的「熱情」並非只受到貪慾

同時也受到它所帶來的興奮感的激發[55]，這樣的觀點也被許多後來的權威人士所接受。

在伯格勒（Bergler）[56]的心理分析研究中，他將賭博的愉悅或「顫動」歸因於它所產生的「令人感到快樂又惱人的緊張狀態」及焦慮。這個總是伴隨著賭博的「效果循環」被描述如下：「這個循環以投注的決定為開始，之後接續的是逐漸上升的焦慮、擔心，以及期待隨之而來解放的喜悅，或是對下注結果失望的心情」[57]。伯格勒斷言，去除這份不確定感所引起的情緒壓力，賭博將不再令人感到愉悅，一如先前所提到的，部分伯格勒的同儕甚至將賭博所產生與釋放的緊張感與興奮感和性經驗做比較[58]。

越來越多近期的理論家接受許多人類活動的動機都是源自於樂趣[59]、激發[60]，或是感覺的尋求[61]，因此，儘管已捨棄傳統的心理分析觀點，許多當代的研究者仍相信賭博就如同搭乘高速的雲霄飛車一般，最主要或至少部分的原因是因為受到強烈的顫動、興奮，以及情緒的激發或它所提供的「功能」所刺激[62]。

舉例來說，心理學家麥克·沃克（Michael Walker）[63]將過度賭博與性慾過強、過度食用巧克力，或是任何其他受其所帶來的樂趣激發、強化，並以快樂為前提的放縱行為相提並論，均將其視為是一種習得的習慣，因為這個原因，他提議將上癮廣泛定義為包含除了藥物依賴以外的所有其他行為，沃克相信藥物依賴是一種基於生理需求的行為，過度賭博應該因此被視為只是許多可能成癮行為中的一種，這些成癮行為可被定義成一種持續性的行為模式，包括：

1. 渴望或需要繼續進行這個將它置於自主控制之外的活動。
2. 隨著時間傾向於增加活動頻率或次數。
3. 對活動的愉快效應產生心理上的依賴。
4. 對個體及社會產生不利的影響[64]。

137

　　沃克認為自己對於成癮行為的定義方式，在某些方面比其他的定義方式還要好，尤其是比那一些即將會討論到的醫療理論模式，是有過之而無不及。首先，它排除了區分是生理依賴還是心理依賴的需要。其次，它能夠確定行為是否決定於個體的自治控制，而不是決定於外來的作用力或標準。第三，這種定義方式清楚地將賭博行為界定為是被它自己產生的樂趣所維持的，這樣的定義方式自動地將賭博從持續性的強迫行為中排除在外，因為強迫行為是無法令人愉悅的，強迫行為是由一種恐懼的情緒所維持著，假如輕忽了這些強迫行為，將會感受到負面的結果而覺得害怕。第四，它強調這個行為同時威脅到個體和社會的福利，就本質而言，沃克認為在衡量它是否應該被視為是「上癮」時候，任何行為的結果比起它的原因來得更為重要。事實上，他覺得「對於從事這項活動到足以損害自己及社會的這種強烈渴望」[65]構成了許多各式各樣此類行為的其中一項重要的主體。

　　但是，沃克對於將「上癮」行為視為勢必對個人及社會都造成傷害的主張自動排除了許多未符合這項標準的癮者，特別是這些還在上癮初步階段的人。舉例來說，某些酗酒者能夠以「保留中的癮者」身分存在好些年，他們擁有穩定的工作、扶養家庭、準時還清所有帳單，並且從不酒醉駕車，對一般民眾也不構成任何形式的威脅。某些人只在他們自己的家中及指定的吸煙區等私下場合抽煙，因此除了自己以外不會危害到其他人，而且他們通常在好幾年的嚴重煙癮之後才這麼做。同樣地，並非所有的海洛因吸食者都覺得有必要為了滿足他們的癮頭去偷竊或危害其他人的安全。所以，相同的道理，許多重度賭徒在歷經行為的傷害作用前都會有一段延伸期。當這些個體對他們的行為明顯失去自律控制時，根據沃克的定義，在他們的行為對自己以及對社會未造成明確傷害之前，他們都不符合「上癮者」者的標準。因此，即使是這些可能因為癮頭而直

接導致死亡的抽煙者及酗酒者，因為在過程中未傷害其他人，因此也不能被認定是上癮，而那些在懷孕期間抽煙、喝酒或是吸食古柯鹼而導致生下畸形兒的孕婦也不符合上癮的標準，除非她們的行為為她們自身帶來了醫療及經濟上的問題。

歐文・高夫曼：「行動」假設

在社會學家歐文・高夫曼（Erving Goffman）的著作中可以發現許多凱洛依斯的論點，在他著名的關於「行動」的文章中，高夫曼使用這個詞來指稱高風險的「隨即發生的、有問題的，並且是為了自身的利益而承擔的活動」[66]，他引用這個用語在賭博中的用法，然後用它來隱喻許多生活經驗，包括各式各樣的休閒活動，例如爬山、鬥牛，以及幾乎所有新的努力。他主張：

> 這些都是社會所定義的，一旦某人開始從事便沒有義務
> 要繼續進行的重大活動，並沒有外來的因素強迫他在一開
> 始的時候就要面對結果；也沒有外在的目的提供他有利的
> 原因來繼續參與，他的行為被定義為自我終結、尋找、欣
> 然接受，並且是全然的自我……也就是在當下，個體在一
> 瞬間短暫地釋放自己，將他未來的財產投注在接下來即將
> 發生的碰運氣的這幾秒。在這樣的一瞬間，一種特殊的情
> 感狀態很有可能被激發，然後被轉換為新的刺激[67]。

「遊戲及比賽特有的屬性，」他堅稱：「是一旦賭注被決定，在經歷這一切的同時，結果就被決定，而且也獲得了報償。」[68]因此賭博的行為比其他經驗的激發要來得快，而且許多人自己承認

他們下注的最主要原因是因為它能夠激發樂趣及興奮[69]。但是，有其他學者指出高夫曼的「行動」假設包含了一種自相矛盾的說法，使得這個假設很難被測試，既然他假設大部分的人都是以冒險為目標，他預料那些從事隱含危險性職業（如尖塔修建工及礦工等等）的人將同時具有重度賭徒的傾向，因為他們追求冒險的傾向是如此的明顯。然而，那些從事較低危險性工作的人，例如會計師及銷售員，應該也同時具有重度賭徒的傾向，因為他們在日常生活中拒絕冒險[70]。

根據感覺尋求的假設，激發比任何其他原因更強化了賭博的行為，因為它緩和了類似無聊或輕度躁鬱等令人討厭的情感狀態，並且以一種類似激勵、振奮，甚至是愉快等令人渴望的情感狀態來取代它。某些學者主張這正是史金納所認為的，習慣性吃角子老虎機的玩家單純只是受到對金錢的渴望所激發的實例：

> ……玩家就算把所有贏來的錢全部再投注到吃角子老虎機裡面也在所不惜，他心中唯一想著的只是再次打中連線大獎（jackpots）的那種快樂。在他的每個日子裡面，他所在乎的並不是可以拿多少錢回家，而是他已經打中了多少的連線大獎，以及他身上的錢可以讓他下注多少次。換句話說，對這群投機客而言，他們只在乎他們能不能繼續賭博[71]。

遊戲、感覺、存在主義及自尊

因為賭博所提供的刺激經常被視為是遊戲不可或缺的組成要素，我們不難理解為何它與凱洛依斯的遊戲理論會結合在一起，

但是部分心理學遊戲理論家深信有另一方面——純粹心理學的部分——也同時包含在內的。該理論主張，人們受到強烈需求所驅動，欲確認身為人類的自我存在及自我價值，而這些目的必須透過他們對這個世界造成的影響才能被瞭解。無法造成任何改變會帶來失望、生氣、悲傷及低落的自尊心等令人不愉快的感覺；然而，若能成功製造任何改變，它將帶來自尊、有價值、急速激增的興奮感及快感，以及近似令人愉悅的「高峰經驗」。這個理論的支持者相信遊戲——特別是賭博——透過生理上的激發以及它所產生的不確定感，能夠精準地吻合這些更深層的心理需求：

> 賭博以及所有遊戲活動背後的真正動機是為了堅定自我存在的需求，以及體驗在確定存在的過程中不可或缺的遊戲樂趣的需求。當我們對所處的世界產生了影響，並接受了來自於這些影響的感官及認知上的刺激時，我們便確定了自己的存在[72]。

一位受歡迎的作家對賭博的描述如下：「行動證明我們還完全活著」[73]，當激發證實了我們的存在，賭博中的冒險行為增加了我們對自我價值的肯定[74]，就本質而言，遊戲理論的這個版本暗示了我們，賭博不只是因為它可以讓我們覺得好過，同時也因為它讓我們對自己感覺良好。

最佳激發強度及上癮

假使輕度激發或感覺尋求是「正常」賭博的動機，那麼它們也有可能是造成病態賭博的主要原因，這個論點經常是受到支持

的[75]。一如之前所提到的，針對這個論點的第一項經驗測試發現，五十位正在接受治療的病態賭徒受測者中，超過四分之三（76%）的人患有重度憂鬱，研究同時也發現，整整超過三分之一（38%）的受測者被診斷出同時患有輕度躁鬱症，而四分之一（26%）的受測者則同時患有輕度躁鬱及重度憂鬱[76]。一項較近期針對二十五位戒賭互助會成員的研究發現，除了出乎意料之高的恐慌症發生率（20%）外，重度憂鬱（72%）及週期性憂鬱（52%）個案的比率也非常高[77]。

病態賭博以及其他上癮行為因此被認為代表了一種不間斷的嘗試，它是為了維持個人的理想刺激水準，感覺尋求理論中「最佳強度的激發」的轉變是假設所有的人類都有他們自己自律神經或皮層激發的理想強度，在這個強度下，人們的快樂語調及表現都達到最大，並且他們會用盡各種方式來維持住這樣的強度[78]，這個最佳強度被定義為是一個倒U型曲線的頂點，在曲線內代表他們激勵不足，而在曲線之外代表他們被過度激勵。由於賭博及其他激勵活動提升了激發的效果，當某人的激發強度低落時，他便會尋求這些活動，而當強度高亢時，他便會避開這些活動。一個更進一步的假設是高度感覺尋求者的最佳強度點會比低度感覺尋求者來得高，高度感覺尋求者因此被認定較易為了達到或維持他們特定的激發最佳強度，而從事賭博、用藥，或某些他們發現有酬賞的刺激及潛在的上癮行為。結果，這些最有可能成為持續性或病態賭客，和／或成為吸毒者的人，便是高度感覺尋求者，他們經歷了長期的憂鬱、無聊，或是輕度躁鬱的精神狀態，而在這狀態過程中賭博或藥物被用來減輕這些症狀[79]。部分激發理論者因此將操縱及維持某人理想快樂狀態的動機視為「上癮過程的核心」[80]。為了這個理由，醫療模式的倡議者已開始調查病態賭博及藥物依賴是否因為先天遺傳的中樞神經系統中神經化學的失衡，而造成他們對於長期快樂狀態需求的可能性。

馬克‧狄克森：雙重增強假設

　　激發理論學家如馬克‧狄克森（Mark Dickerson）[81]主張，固定時距（FI）的增強設計，例如發生在場外的投注，在塑造賭博行為時，甚至可能比變動比率（VR）的時程設計更為重要。這讓我們想起史金納主張，既然賭博的主要增強作用來自於有形獎勵（例如，籌碼、代幣或獎金）的間歇性出現，那麼它將是偶發性的，且只發生在未知次數的試驗之後。相反的，狄克森在一項針對英國場外投注窗口的老顧客的延伸調查中指出，人們賭博是為了它所產生的悸動心情，而不是為了錢。因此他認為伴隨著風險不確定性的期待與興奮，比起偶爾贏錢更能強化行為。所以場外投注所附帶的快樂報酬並不是來自贏錢而是來自下注行為。可想而知，這個快樂報酬是規律的、在每次投注被決定時，甚至在比賽開始之前就感受得到的，也就是說，它與比賽的結果全然無關。

　　由於每項測試都被回報以情緒上的刺激，狄克森主張投注行為是在每個固定的時距中一再地被強化的。更進一步地說，投注頻率越高，投注金額越大，下注的時間點越接近比賽開始的時間或是俄羅斯輪盤開始轉動的時間（"late betting" phenomenon，即「後來下注」的現象），其激發的強度就會越大。換言之，賭博帶給他的真正報償就越大。然後狄克森推論，倘若激發在實際上是賭博的主要原因，而伴隨賭博而來的期待與興奮的建立假使真的比贏錢的滿足感來得重要，那麼最頻繁且持續最久的賭客，其賭博最大報償自然會有所提高。

　　但是，慢慢地賭客終將習慣於他們曾經感覺到的激發強度，並且必須增加他們的投注程度來持續體驗維持他們最佳快樂狀態所需的顫動及興奮的強度[82]。隨著他們涉入程度的逐步上升，他們在

重度賭徒的核心團體中有較親密的私人接觸，同時也開始為更重度的投注行為施加社會壓力，兩種影響——對投注的情緒激發效應的容忍，以及社會學習或同儕壓力——終究造成了日益增加的損失及「追逐」。狄克森因此斷言，透過鼓勵更加頻繁及更大賭注的投注，場外下注特有的固定時距（FI）連續增強設計被用來鼓勵或「訓練」參與者提高他們的涉入程度，直到他們變成過度或強迫性賭徒。

儘管狄克森的重點強調規律時間賭博的重要性，他顯然並未反對贏錢的重要性，相反地，他不只指明了在賭博歷程的最初階段，贏錢是最重要的因素，同時他也主張贏錢提升了賭博的增強效果，即使是在明顯需要最佳快樂刺激的稍晚階段，他因此認為激發也許只是問題賭博發展過程中的其中一項引發原因而已。狄克森面臨了「後來下注」現象，當他發現賭博次數較頻繁的賭徒比較不頻繁的賭徒更有可能等到比賽開始前的最後兩分鐘才下注，他提出了在開賽前一分鐘才下注的高漲緊張感及興奮感，以及對賽後的大筆金額獎金的期待，在問題賭博的發展過程中也許是同樣重要的。因此後來下注的固定時距設計以及贏注行動的變動比率設計都同樣強化了持續性：

> ……已被發現的證據明顯地支持固定時距（FI）設計以及變動比率（VR）設計在投注環境會同時發生的這個假設。顧客就像是在接受訓練一樣，他待在這個環境中越久，他所下注的頻率越高，而且投注的金額就越大。當這種訓練一直持續地進行，顧客的投注行為就如同預期般一再地被引發，而這個引發的刺激轉變成剛好發生在比賽即將開始之前。在此同時，賭客也覺得他漸漸地失去自我控

制的能力，一直到後來，他發現他自己已經無法再停止下
注了[83]。

　　但是某些賭客儘管經過多年的規律性參與，卻從未達到這個涉
入程度，為了說明這個現象，狄克森解釋大部分的人在他們賭博歷
程剛開始的時候，透過對於其他造成阻礙的興趣的追尋，是能夠躲
開這個圈套的。因此他主張，強迫性賭博在其一生當中，經由操作
制約所造成的影響與經由缺乏可以互相制衡力量所造成的影響是一
樣多的。

R. I. F. 布朗：變動比率情緒增強作用

　　相較於狄克森，激發理論學家如R. I. F. 布朗（R. I. F. Brown）
則認為，賭博行為以貼近傳統史金納理論的原理來解釋更為恰當。
與狄克森相同，布朗覺得賭博受到情緒上的強化多於金錢上的報
酬，但是如同史金納一般，他也覺得強化的效果在變動比率設計的
情況下可達到最大。因為並不是每一種賭博體驗都會有渴望的結果
（贏錢），布朗認為持續性是直接導因於賭博成功操縱一個人最佳
快樂狀態的反覆無常的特性。因此一如史金納堅稱賭博反應是受到
金錢報酬隨機出現的強化，布朗根據這個理論提出，賭博受到一種
情緒報酬的變動設計所強化：

　　　相較於業餘人士在正常引導下為了尋求高度正面的快樂
　　情緒所產生的混亂，被選擇的操縱方式所產生的極度不信
　　任感還是較占優勢的。它提升了增強效果的間歇性設計，
　　也製造了強大的拒絕消弱及等著重新犯癮的傾向，這不只

發生在眾所周知的賭博行為，同時也因其核心本質而發生於所有的成癮行為[84]。

布朗[85]同時主張，不規則的增強設計不只作用在加重刺激的需求，它在「增強連鎖效應」被一個長時距所中斷之後還是持續作用著。

在各種情況之下的激發

很少激發理論學家關心哪一種特定的增強設計可以解釋病態賭博：自從伯格勒的時代之後，大部分的人就只侷限於理解賭博的最終原因是追求刺激而不是追求金錢。例如有一位專家宣稱，「賭客在賭博中找到了刺激或作用，而其他的則無關緊要」[86]，另一位指出興奮感就如同「賭客的藥物」。專家則堅決主張，既然興奮是所有事件的源頭，贏和輸相對的就顯得不重要了：金錢被需要只因為它提供了接觸遊戲的方法；贏錢被期待只因為它維持了這個作用，由於賭博所帶來的快樂是如此短暫，這樣的體驗只好頻繁地被一再重複[87]。第三位專家則認為對病態賭客而言，輸錢和贏錢可以是同樣令人興奮的：

> 顫動和興奮的感覺是如此令人愉悅，以致於它們同樣令人沈迷，當某人輸錢時同樣也感受到對期待這個結果的悸動，身處於來自債權人的風險中，他們當中的某些人一心製造賭客物質上的傷害，如此更加重了興奮感。它是一種衝鋒陷陣的感覺，一種混和了超級自信、熱情、恐懼及罪惡感的感覺，它似乎驅策患者走向賭桌[88]。

其他專家主張，「問題賭徒的賭博從來不曾真正是以金錢考量為出發點的活動，儘管金錢是一張通往賭博行為的有形通行證。賭博似乎是一種讓心情愉快的方式，至少是暫時性的，而金錢只是一個工具，賭客的恐懼並不是來自於輸錢，而是來自於無法繼續賭博」[89]。五分之一的專家堅持，「以言語來表述這些賭客的行為是一種經常覺得無聊的感覺──一種強烈長久的、對幾近持續興奮及刺激的需求……賭博充分滿足了這些病態賭客的需求狀態」[90]。但是另外五分之一的人堅持，「倘若要說病態賭客有成癮的情形，那麼他們可能就是對於自己的激發成癮」[91]。

關於這個論點強而有力的證據來自於這些由直接體驗去理解什麼是賭博「作用」的人。再者，杜斯妥也夫斯基提供一個關於驅動強迫性賭徒情緒的絕佳例子：

接著──這是多麼奇怪的感覺啊！──我清楚記得一股對冒險的極度渴望是如何在一瞬間將我襲捲，現在我距離空虛無聊已相當遙遠了。也許是在經歷了如此多的感覺之後，心靈不但不覺得過度滿足，反而因受到這些感覺的刺激而將要求更多更強烈的感覺，直到完全筋疲力盡為止。而且，當我說：「假使遊戲規則可以允許我立刻下注五萬元的話，我當然早就這麼做了。」這句話的時候，我是非常認真的[92]。

當一位英國場外投注站常客被問及為何他以及其他強迫性賭客會察覺到賭博的需求時，他的回答同樣清楚地表達了類似的心情：

你問我為何要賭博，那麼我告訴你那是因為興奮。我知

道這場遊戲是個騙局，而我沒有任何機會，但是當我把錢壓在一匹馬身上，並且從播音員口中聽到了牠的名字，我的心跳幾乎靜止，我知道我還活著，你可能還剩最後幾毛錢壓在這匹馬身上，你知道要是你輸了，你甚至會失去你的娛樂，那是興奮的感覺，一股你每次都無法抗拒的刺激感[93]。

在較近期的資料中，一份關於女性病態賭客的研究發現，許多受訪者說她們賭博是為了它所激發的「作用」或興奮感，她們都有同樣的陳述：

當我需要一個數字，腎上腺素會決定，我全然麻木，盼望及祈禱這個數字會被喊出。（霍普·B——談論賓果遊戲）

我在賭場的時候是個瘋子……我的腎上腺素開始亢進，那表示我開始覺得興奮、開始覺得緊張、期待及無法控制地感到衝動。啊！走向第一張賭桌，在那兒我可以坐在正中央的位置，然後我會有足夠的空間將我的籌碼放在任何一個我覺得有可能的數字上。（蘇·M——一位俄羅斯輪盤的玩家）[94]

但是，如同一世紀以前伯格勒及其他心理分析師所提出的，承認人們對自身行為的口頭解釋經常會將其合理化，而不一定會反應出他們真正的動機是很重要的[95]，其他治療專家已發現，許多強迫性賭徒在被詢問時，他們並不知道為什麼要賭博[96]。

最後，某些研究者相信個體對刺激的需求是不同的，一如薩克

曼的感覺尋求量表（Zuckerman's Sensation Seeking Scale, SSS）[97] 以及其他心理測量工具，都是以生物學而不是以習得的人格現象為基礎[98]。

R. I. F. 布朗：沈迷的雙相效應

　　某些專家相信賭博具有顯著的能力，可以在同一時間降低完全不同的慾望，例如有這樣的一種說法，「賭博可以產生一種使人興奮、使人平靜，或是減輕痛苦的反應；時常可以聽到賭客說他們在賭博的時候可以同時感受到這三種效果」[99]。行為心理學家 R. I. F. 布朗[100]在最近的一項研究中，嘗試著去調和原本似乎是互相對立的緊張減緩及感覺尋求理論，他比較了賭博及酒精和其他藥物的使用，也提到了對於這些物質著名的雙相效應。舉例來說，酒精是一種鎮靜劑，但是許多酒徒將它當做興奮劑，布朗引用一些研究來解釋這個自相矛盾的現象，研究發現一位酒徒的個人激發及情緒狀態隨著血液中酒精濃度（BAC）的上升而升高，但是也隨著藥效退去及BAC值的下降而減弱，在一段時間過後，負面的效果對應到下降的BAC曲線會變得如此之大，以致於個體的心情及激發程度實際上變得比一開始更為沮喪，這個現象布朗稱之為「反彈效應」（rebound effect），其他人則稱為戒酒症候群。其他布朗未引用的酒精研究中發現，酒精的效用也與劑量有關，或視飲用的量而定：在以人類和動物為對象的研究中同時顯示，低劑量有興奮劑的作用，而較高劑量則有鎮靜劑的效用[101]。因此在一項針對未成癮對象所做的關於酒精對於冒險行為所產生效用的研究中發現，少劑量的酒精使得賭博的意願增加，而較大劑量則使意願降低[102]。

　　布朗宣稱所有的藥物——包含醫師所開的處方箋及尼古丁——都具有相同的作用，為了解釋這個觀點，他引用了一些研究，該研

究包括輕度煙癮者利用香煙來對抗疲勞及沮喪，以提高警覺性及激發，而重度煙癮者則用來降低激發，以對抗壓力和焦慮。他同時也指出許多善交際的飲酒者、酗酒者，以及抽煙者施行滴定法來維持一個相當固定強度的激發。也就是說，他們會依白天或是傍晚的時間點來調整使用量，以維持藥物的正面效果，然後盡可能地延後反彈效應。當這些藥物的負面作用累積到相當程度而侵襲到這些飲酒者（或是抽煙者）的時候，他們會為了避免感覺這些負面作用而選擇睡眠。布朗認為這類潛在的成癮或強迫性行為的活動，例如過食和過度賭博，和酒精及其他藥物一樣都具有相同的雙相效應，也因此它們同時為了調整激發及處理，或錯誤處理情緒的目的而被使用及濫用。

如同其他的行為理論者，布朗堅持所有的成癮都是習得的行為反應，成癮過程的核心就是渴望操縱及維持正面的「快樂調性」或快樂情緒。但是因為它們的雙相效應，大部分的人所採用的管理情緒的方式——喝酒、飲食、賭博、嗑藥等等——無可避免地造成了隨後擴大的負面情緒狀態的反彈，要緩和這種負面的感情狀態或戒除的症狀需要另外一劑藥物或是能夠促使它重複作用的活動。所以，持續性地採用情緒轉換藥物及行為，和總是接踵而來的反彈效應，最後終於提升為了避免消弱並用以維持成癮循環的增強效果的間歇性設計的強度。一如之前所討論的，舉例來說，有一份研究報告指出，規律但非病態的賭客以及病態賭客在賭博時都經歷了知覺的激發過程，而停止賭博時，也同樣都經歷了沮喪的感覺，這位作者因此斷言，儘管發生時間不同，兩種情緒狀態都是為了增強賭博的持久性[103]。

根據布朗[104]的說法，任何成癮行為的主要特性都近似於酒精依賴徵候群[105]及美國精神醫學學會[106]所描述的診斷標準（相關的醫學方法將在稍後的章節有更詳細的討論）。雖然不贊成醫學模式，布

朗還是採用了它的用語，他的計畫包括：(1) **凸顯**，或是全神貫注於成癮行為；(2) **衝突**，是成癮者及對成癮者有重大影響的長輩或平輩之間的衝突，以及成癮者自己內心之間的衝突；(3) **失去控制**，布朗認為是指明顯無法約束某人放縱程度的能力，以及他相信可以透過全神貫注及放鬆需求來解釋的行為；(4) **放鬆**，是一種成癮者暫時避免感受到他們成癮行為的反彈效應（戒除症候群）的因應策略，透過保持服用藥劑或重複上癮行為的方式（伴隨著實際上越來越專心的投入後果）；(5) **忍受力**，藥物或行為的初始效用，迫使其發展為需要更寬大的縱容才能達到慾望終點；(6) **戒除症候群**或令人沮喪的感覺在成癮行為中斷時，伴隨著生理上的徵兆出現；(7) 即使過了一段很長的戒除時間，成癮行為仍**故態復萌及回復原狀**至先前的嚴重程度。

布朗堅持他較新的成癮模式與逆轉理論（reversal theory）（接下來的章節將詳細討論）是不同的，因為認知和社會因素可能也包含在內。雖然認知因素的討論通常會受限於賭博行為的錯誤迷信和期望（接下來要討論的），布朗的研究設計為這類以社會學角度所裁定的認知（例如絕望和個人因道德淪喪所產生的失落感），所造成的影響保留了討論的空間。某些人在他們要完成「快樂調性」或幸福的長期目標被人生的世事變化所中斷或阻撓時，可能會求助於成癮行為，而某些人，由於出生背景的關係，即便是微乎其微的機會他們可能也無法想像任何長期計畫、目標及努力將會有所回饋。在這樣的情況下，個體調查的研究發現在追求成癮行為的過程中，他們較有可能為情緒快樂這個需求尋找立即的滿足，尤其是在這些可替代的選擇隨手可得的地方。而在絕望的狀態下，所有這些個體都失去了可能曾經有過的長期、目標導向的行為，以及其他情緒管理的技巧，而當這些替代行為攫取了較大的專注力，他們變得「被自己的特殊成癮活動及生活形態所關注或所奴役」[107]。

 # 檢測激發及感覺尋求假設

　　一個單純的行為激發模式假設賭博與藥物或性相同，會因為它所產生的愉快知覺而受到正向的增強作用。但是，由於這個解釋同時也包含了對需求快樂刺激的基本個體差異，它混合了人格理論的原理，並與醫學模式有某種牽連。然而，它可以被視為是感覺尋求假設實際上包含了兩個明顯的論點，第一個是「激發」假設，它是指某些賭客將賭博時所產生的情緒激動與他們服用某些藥物所感受到的那種「快感」做比較，第二個是真正的「感覺尋求」假設，它是指無聊或輕度的刺激——這些是對刺激和興奮的慾望——激發了賭博行為，因為賭博是有樂趣的。有一些研究已被用來測試這兩個論點。

激發是一項要素嗎？

　　關於第一種論點，「激發」假設的檢測已產生混合性的結果。在這些試驗當中，主觀的激發自陳報告及客觀的心跳速度增加的測量都被調查，他對於英國吃角子老虎機的年輕玩家的研究已經說服了心理學家馬克‧葛瑞菲斯（Mark Griffiths），「某些形式的激發，即使並不顯著，對規律性賭博而言也是主要的增強作用」[108]，在他和八位年輕的英國吃角子老虎機上癮者面談的結果中，葛瑞菲斯指出：

　　這個團體異口同聲的陳述他們遊戲過程中所體驗到的「快感」，他們宣稱那是生理性的（而非心理性的），因

為他們可以感覺到心跳越來越快，這個現象在玩家正在贏錢或「差一點就贏錢」的時候特別明顯，譬如在螢幕上顯示了兩個贏錢的圖案，可是第三個卻是輸錢的圖案時[109]。

儘管這些試驗對象無法描述「快感」的具體特性，其中兩位成員將這樣的感覺以性來做比喻。此外，他們更宣稱賭博的快感比酒精及其他軟性藥物所帶來的快感更好，因為它不需經過一段時間的等候就可以立即被感受到。某些人則敘述當他們自己沒有錢下注的時候，僅僅只是觀看其他人投注就可以感受到「次級的快感」。有鑑於部分研究者，包含葛瑞菲斯[110]，已主張賭客是利用錢而非為了錢去賭博，在這樣的情況下，金錢以及它的風險在產生激發作用方面，呈現了值得考慮的重要性，因為這個團體中沒有任何人會想要在家玩免費的吃角子老虎機[111]。

葛瑞菲斯[112]同時也調查了一份關於刺激所扮演角色的問卷，他提供了一個包含五十位吃角子老虎機年輕玩家的團體，其中九位（18%）符合《精神疾病診斷與統計手冊第三版》（*DSM-III-R*）關於病態賭博所列出的標準。他們所有人先被要求描述賭博之前、賭博中，及賭博之後的心情。大部分的人（60%）都聲稱他們在賭博之前是「好心情的」，部分則說他們是「感到厭煩」（14%）或是「心情不好」（4%），至於賭博過程中，44%的人聲稱他們覺得興奮，38%的人不想停止，而10%的人則承認他們無法停止。在賭博之後，他們的心情傾向於惡化：原先宣稱「好心情」的人數比率降至38%，覺得「心情不好」的人數比率增加到18%，而有28%的人覺得「厭煩」。雖然煩躁不安的情緒上升了，40%的人還是想繼續玩。將這些病態賭客的反應與團體中其他非病態賭客的成員反應比較起來，葛瑞菲斯在他們之間發現了顯著的不同：病態賭客中有11%會在賭博之前覺得興奮，而其他的賭客則只有2%的人會在賭博

之前覺得興奮；而100%的病態賭客會在賭博的過程之中覺得興奮，可是其他的賭客卻只有32%的人在賭博過程中會覺得興奮。不出所料地，顯然有較多的病態賭客針對以病態賭博的診斷標準為基礎所列出的問題給予肯定的答案。譬如說，當他們被問及「您是否需要更多次的賭博來得到更興奮的感覺？」時，非病態賭客的成員中只有少數人（10%）給予肯定的答案，但是病態賭客成員中卻有超過了一半（56%）的人給予肯定的答案。

葛瑞菲斯[113]之後複製了這項關於吃角子老虎機年輕玩家個人心緒狀態的研究，但是在該研究中，他將六十位研究對象分為三個不同的群體：無規律性賭客（50%）、規律性但非病態賭客（32%），以及病態賭客（18%）。因為發現規律性和病態性賭客在賭博時明顯較無規律性賭客更興奮，他斷言這個發現更進一步地確認興奮同時強化了規律性和病態賭博行為的想法。然而，他同時也發現規律性但非病態賭客和病態賭客在賭博之後，明顯比無規律性賭客更有可能覺得沮喪或心情不好，葛瑞菲斯因此推論規律性賭博行為和病態賭博行為在不同時間點同時受到興奮和沮喪的支持。此外，既然在賭博前和賭博過程中，規律性但非病態賭客的心情描述是與病態賭客的心情完全相同，那麼葛瑞菲斯也因此斷言這兩個群體唯一的不同就是涉入賭博的程度。

一項關於大學生以實驗者所提供的籌碼「下賭注」的實驗室研究也支持激發的假設。當這個研究發現受測者心跳速度的增加不只與在察覺冒更大風險的情況下做出決定的過程有關，同時也與賭注多寡有正向的關聯[114]。相反地，在稍後的一項研究中，同樣試圖要複製這些研究結果的研究者發現，儘管受測者的心跳速度在三種不同程度（低度、中度、高度）的激發之下的確有增加，各群組之間在統計數據上卻無顯著差異[115]。在第三項研究中也得到類似的結果，學生以及規律性二十一點玩家在擬真但同樣是人造實驗室的

場景下受測時，他們的平均心跳速率每分鐘分別只增加了4下和7下，同樣也未達到統計學上的顯著性差異。但是，當這群規律性的二十一點玩家被置於真實賭場再次受測時（學生因為「道德因素」被排除再次受測），他們的心跳速率有極顯著的上升，平均每分鐘增加24下，某些受測者甚至每分鐘增加了58下[116]，這研究產生了這樣的結論：

(1) 賭博是非常刺激的；(2) 某些形式的激發或興奮對規律性賭客的賭博行為而言，是一種明顯也有可能是主要的增強因素；(3) 感覺尋求中的個體差異也被包含在賭博行為的研究當中，因為它可能是決定因素之一[117]。

這些研究結果在之後的實驗室研究中被複製，用來探討低頻率和高頻率的吃角子老虎機玩家之間的差異。結果發現，雖然這兩群受試者的心跳速率同樣都會增加，但是高頻率玩家明顯比低頻率玩家增加更多（每分鐘分別增加13.5下和9.1下）[118]。這個激發假設在賽馬場投注行為的研究上面也同樣獲得支持。這些研究發現，場外投注站的常客的心跳速率及個人陳述的激發程度都有顯著的提升[119]。

這個領域的研究主張，不只客觀測量及主觀引述的刺激強度顯示它們至少與某些形式的賭博有固定關聯，類似調查的結果也顯示出人造的實驗室場景也許是毫無作用的。雖然有一些其他的研究似乎證實了賭博增加重度賭徒及治療中的病態賭徒的激發強度[120]，但還有其他研究對這項發現提出質疑。舉例來說，一項研究指出，非經常性及經常性的吃角子老虎機玩家在激發強度的部分都只顯示了不明顯的增加[121]，第二項比較非經常性及規律性玩家在一個擬真場景內的心跳速率的研究也發現，它並無法支持前者較後者更為容易被激發的假設[122]。第三項是關於英國病態及非病態吃角子老虎機的

年輕玩家，當他們在擬真的電子遊樂場環境中賭博時的血壓研究，研究者發現病態玩家的血壓無論是在賭博前、賭博中，還是賭博後，都一貫地比非病態玩家來得低[123]，第四項研究則是比較英國場外投注站低頻率賭客、高頻率賭客，以及「追逐者」的心跳速率，所有研究對象的心跳速率在遊戲過程中都有明顯的變化，但不同群體之間卻無顯著的差異[124]。

　　然而，大部分自律性的激發研究皆受到一項較為複雜的調查研究的質疑，該項調查研究比較三個不同吃角子老虎機玩家族群，伴隨著心跳速率的皮膚傳導及腦波的活動現象[125]，以賭博及激發的行為研究為基礎，研究者預測當他們被暴露在與賭博相關的暗示時，低頻率的賭客族群應展現最弱強度的激發，高頻率的賭客族群應該展現較大程度的激發，而病態賭客則應該展現最強程度的激發。雖然這三個不同族群的心跳速率在實驗的激發階段皆有增加，但是彼此間卻未出現明顯差異，因為這些增加幾乎都一樣。同樣地，三個族群之間的腦波活動也未顯示出任何顯著差異，皮膚傳導的測量在兩個賭客族群中也相當接近，在病態賭客中卻明顯較高。因為在其中兩個社交性賭客族群的任何測量當中，皆未出現明顯差異，而只有一項測量區別出病態賭客，研究者因此推論制約模式本身並無法解釋這些結果。他們同時也警告所有未來的研究應該要更廣泛，因為對於激發只做單一測量的調查研究將有可能產生偏頗的結果，並且會因此對於激發在賭博行為中所扮演的角色做出錯誤的推論。但是，最重要的是，既然他們的研究對象只暴露在與賭博相關的線索中，而非真實的賭博情境，研究者發現賭客即使在沒有賭博行為的情況下，也能夠被某些刺激所激發，他們同時也發現並非所有與賭博有關的線索對所有的賭客都可能是普遍相關，某些暗示可能只對某些賭客具有個人相關。因此他們強調應該要研究激發及個人認知因素之間的關係，並且探討它們在問題賭博的發展過程中所扮演的

角色，在接下來的章節裡面，這個主題將是討論的重點。

另外一個難題在於許多規律性賭客在賭博過程一開始之後，既未表現也未感覺任何情緒，儘管在賭博參與過程中或是剛開始的時候可能感受到些許興奮，這也不能用來證明這項激發持續了整個過程[126]，事實上，有一項研究顯示，激發實際上在遊戲過程中是減少的[127]。而另一項研究則發現，激發程度較高的賭客會比程度較低的賭客更容易去冒更大的風險，並且投注更高的金額，這個現象也與激發假設牴觸，且較偏向於緊張消減的觀點[128]。最後，第一份發現住院治療的病態賭客中有極高比率都患有輕度躁鬱症的研究，斷定這些病患「曾有心情受到振奮或感覺易怒的階段；但是這樣子的結果並沒有辦法以賭博本身的作用來合理的解釋」[129]，因為他們在治療過程中都拒絕了賭博的機會。

感覺尋求是一項要素嗎？

雖然許多賭客表示他們賭博是為了愉悅及興奮，同時也為了錢[130]，但是對於第二項論點，感覺尋求的動機驅使了人們去從事賭博或是其他冒險性的活動，這個論點的測試卻也是前後矛盾且因此不被確定的。在關於澳洲一家私人俱樂部裡吃角子老虎機玩家的調查研究中，只有2%的人認為「興奮」是他們賭博的最主要原因，較常被表達的原因是消遣（48%）、為了贏一點小錢（40%）、為了賺取大筆金額的開銷（18%）、為了交際（16%）、為了排遣無聊（10%），還有為了忘記他們的煩惱（6%）[131]，一份類似的研究是針對一百四十四位簽賭站（betting shop）賭客的調查，其研究結果也發現，有相對較少的賭客認為「興奮」（6%）或是「找個事情來打發時間」（6%）是他們下注的主要原因；大部分宣稱賭博是為了金錢（63%）或是消遣（22%）[132]。同樣的，在一份詢問青少

年的郵寄調查結果中，大部分的人聲稱吃角子老虎機賭博對他們最主要的吸引力是對贏錢的盼望（63.2%），而相當少數的人自稱是為了興奮（10.2%）或是為了躲避沮喪（15.8%）或無聊（15.8%）[133]。但是在一份較近期的青少年賭徒研究中發現，幾乎所有的重度賭徒都指出他們賭博是為了享樂（92.3%）及興奮（92.3%），只有相當少數的人聲稱他們賭博是為了逃避問題（20%）、減輕沮喪（10.8%）、為了放鬆（10.9%），或是為了躲避寂寞的感覺（4.6%）[134]。

採用標準心理測量工具來檢測非病態賭客在實驗室場景內投注選擇的人格測驗提供了一些研究結果來支持第二項論點——「感覺尋求」假設的研究結果。這些工具當中，最常被使用到的是薩克曼的感覺尋求量表或SSS[135]，一份包含四十項自我檢測及四種次量表的問卷：刺激與冒險的尋求（TAS）、經驗尋求（ES）、反抑制（Dis），和／或對厭倦的感受度（BS）。有兩份研究檢測人類對刺激需求的個體差異性之假設，一如他們的感覺尋求分數所測定的，應與他們對於冒險的偏愛程度相符合，而這可由他們下賭注的偏好得知。第一份研究包含了一連串關於二百五十二位大學生冒險行為的SSS分數的測驗，這些大學生由一副普通的遊戲紙牌中連續30次抽取一張牌，而透過這張牌的顏色、花色、面額或是這些變量的不同組合來檢測他們的投注選擇，所以贏的機率則是由1：2到1：52[136]。第二份研究則較為複雜，它以一百六十八位學生作為檢測樣本，大部分為女性，這些學生處於各式各樣的賭博場景，包括撲克牌、骰子、俄羅斯輪盤，以及從一個甕中選中某一特定顏色的彩球的機率，所有這些場景都囊括某一範圍的贏率[137]。這兩份研究的結果都發現，那些對於情緒刺激有較高需求的研究對象傾向於選擇風險較高的投注方式，也就是中獎機率較低但是中獎金額較高的賭注，而那些刺激需求分數較低的研究對象則是比較喜歡風險較低的投注方式。

在另一方面，那些針對臨床或正在接受其他治療的問題賭徒的感覺尋求分數的心理研究，並沒有一致性的結果，但是大多不支持如此的論點。其中一項這類研究發現，問題及病態賭客比起社交性賭客或其對照組，具有明顯較高的感覺尋求分數[138]。而第二項研究是關於病態賭客在連續三個關於工作上承擔風險的問題給予正面回應的測驗，其研究結果被謹慎地詮釋為提供了「選擇性」的感覺尋求[139]。不過，研究人員承認，承擔風險就其本身而言並不必然等同於感覺尋求。然而，這項研究以及其他大多數利用SSS量表的研究都無法支持感覺尋求的假設，因為不論是在娛樂性或病態性賭徒及其對照組之間[140]，或是在不受控制及受控制的賭客之間[141]，針對他們的感覺尋求或厭倦得分並未發現顯著的差異。一項特別有趣的研究利用了兩種不同的科學評估工具來比較病態賭客及對照組的無聊程度測量，分析結果顯示賭客的分數在法默及森德伯爾的「無聊感傾向量表」（Farmer and Sundberg Boredom Proneness Scale）[142]中明顯較高，但是在薩克曼的感覺尋求量表裡對「厭倦感受度次量表」（Boredom Susceptibility Subscale）中卻未較高。而令人意外地是，病態賭客表現在無聊感傾向及厭倦感受度分數上的些微不明顯的相關竟然是負向的結果[143]。最後一項研究對象是二百九十八位古柯鹼吸食者，而其中15%同時也是病態賭徒，這兩個群體的感覺尋求積分並無顯著差異[144]。

薩克曼與他的同事──「最佳激發強度」論點的創始者及擁護者──在他們的研究發現與他們所假設的預期結果不符時，終於還是被迫放棄了這個成癮模式，特別是當結果轉變為高刺激尋求者在被施予迷幻劑及刺激物（「興奮劑」）時，並未感覺較好或表現得較好，而低刺激尋求者在給予麻醉劑及安定劑（「鎮靜劑」）之後，感覺及表現也並未如假設所預期的變好，他們同時也發現高感覺尋求者較低感覺尋求者更為享受這兩種狀況，而且不管高或低感

159

覺尋求者的表現在興奮劑的影響下都會有所改善[145]。「最佳激發強度」的論點同時也被另一項研究反駁,這項研究與它所假設的「當激發程度很高時,人們將會躲避風險」的說法相牴觸。該研究發現,當三個研究對象群體的激發程度分別被操縱為低度、中度及高度的激發時,被施予最高度激發的這個群體承受了最大的賭博風險[146]。

針對「感覺尋求」的假設,生理學方面的研究結果也是眾說紛云。有一項研究發現,在賭博的時候,高頻率的吃角子老虎機玩家並沒有比低頻率的玩家更為興奮,而且在這項研究中同時也發現,這兩個群體當他們在休息或在面對吃角子老虎機的時候,心跳速率並無不同[147]。因此當這項研究為感覺尋求假設的第一個部分——賭博在高頻率賭徒中產生了較高程度的激發——提供了某種支持時,它卻使得假設的第二個部分——高頻率賭客因經歷了輕度激發而必須經由賭博來舒緩這個狀態——無法成立。事實上,某些研究已發現,那些賭場的常客以及病態性賭客的感覺尋求積分及激發經驗的程度,實際上是明顯低於一般大眾的[148]。

這些研究的結果產生幾種不同的說法。某些研究者認為,感覺尋求也許並未直接影響賭博最初的決定,但一旦開始賭博,它也許影響了涉入或持續的程度[149]。其他研究者則推論,「所提出的證據說明了激發並不是一個造成賭客長時間持續賭博的重要因素」[150],仍然有其他研究者建議感覺尋求在某些形式的賭博中也許是一項要素,例如賭場遊戲和非法投注,但在其他諸如吃角子老虎機的遊戲中則不是[151]。

許多研究本身存在的方法論的問題也許可以用來解釋這些矛盾。某些評論家推論部分的原因可能來自於所使用心理測量工具的不同。也就是說,不同的問卷被設計用來評估相同的人格特性,例如無聊的感受度或傾向,有可能實際上是正在測量兩個不同及無關的特性[152]。其他評論家則指向研究者的研究設計,舉例來說,因為

某一項研究[153]的主持人對年齡的控制錯誤，使得非賭客這個對照組的研究對象比賭客這個實驗組的對象來得年輕，而感覺尋求分數明顯隨著年紀漸漸減少，或許也因此解釋了這兩個群體之間感覺尋求積分是缺乏差異性的[154]。同樣的，男性與女性之間的感覺尋求積分也表現出明顯的不同[155]，這是另一項在心理測量學研究中，較少被控制的因素。

這些研究者對於他們研究發現所做的解釋或許就是難以達成共識的原因。更具體的來說，賭博活動在實際上的確是有可能可以滿足感覺尋求者的需要，也就是說，假使激發的需求或慾望的確驅使了賭博行為，而賭博也的確被用來降低這個慾望，那麼成功經由賭博來降低慾望的人，他們的感覺尋求積分應該比那些未因此降低慾望的人要低。因此我們會預期賭博行為和感覺尋求之間的關係應該呈現一個「U字形」，其中非賭客在感覺尋求的分數應該最低，一般賭客分數較高，而重度賭客的分數較低，但是換個角度想，這可能也表示重度賭客的賭博行為較一般賭客更加影響了他們感覺尋求的得分，而這也因此違背了感覺尋求的假設[156]。

針對這種不一致性的結果，另一種可能解釋是：賭客的感覺尋求分數可能與他們下注金額的多寡及下注的時間點有比較大的關聯，相較之下，跟他們賭博的頻率和持續賭博的時間反而沒有那麼相關。一項研究的確發現感覺尋求分數與賭場賭客的下注金額之間存在正向關聯[157]。但是它的研究者慎重地指出，他們所觀察到的高投注金額與高感覺尋求的激發強度之間的關聯，並無法繼續證明它們之間具有任何因果關係[158]。它一定也指出了一個單純介於下注多寡與激發之間的關聯並無法證明賭客有意識地（或不自覺地）投注更多的金額以刻意去激發他們的情緒的論點，而介於賽馬場後來投注或是投注的頻率與上升的激發強度[159]之間的關聯亦無法證明賭客故意延後下注或是更迅速地下注只是為了激發他們的情緒。這些關

聯通通都只代表了另一個「先有雞還是先有蛋」的兩難問題：也就是賭博也許會產生較強的激發程度，而較強的激發也可能製造了更劇烈的賭博行為。先前的賭博虧損可能造成可觀的負面影響，這影響可能依次為這些「追逐」或試著平衡損失的賭客帶來投注更多籌碼或更快速下注的後果。

此外，並非所有的研究結果都支持「投注習慣可以被詮釋為是對於感覺尋求」這樣的假設。一份關於場外下注賭客「後來投注」及「增加投注」現象的研究，特別被指導用來檢測固定時距（FI）的增強設計，以強化情緒激發的方式來「訓練」賭客符合這類型的投注[160]。在稍早的場外投注行為研究中，研究對象其實是英國格拉斯哥（Glasgow）港裡的投注站賭客。但是由於先前的研究無法區分老手賭客及新手賭客的賭博習慣，因此這個研究的對象後來被劃分為「規律性」或「高頻率」賭客，以及「偶發性」或「低頻率」賭客，倘若「後來投注」的假設是成立的，那麼應該會出現一個明顯的差異，那就是「老練的」規律性賭客下注的時間點應該傾向於最後一分鐘才下注，而「不熟練」的新手以及偶發性賭客的下注時間相對於比賽開始的時間應該含括更廣的時間區間。假使「增加投注」的假設是成立的，那麼規律性賭客應該也要比新手賭客有更多次的投注次數。這項研究發現，雖然老練賭客的確有下注時間逼近比賽開始時間的傾向，但這傾向卻未固定到足以支持「後來投注」假設的地步。另外，由於新手賭客同時也在接近比賽開始時投注了大部分的籌碼，因此這兩個研究對象在下注的時間點上並無顯著差異，這項研究同時也發現這兩個群體成員之間的投注金額並無明顯不同。由於研究結果發現他們的投注習慣是如此的相近，固定時距設計（FI）的「激發」假設因此被否定。

狄克森關於「後來投注現象」純粹是固定時距增強設計的作用的解釋因此已被其他認為也許包含其他因素的學者所質疑。它可以

很簡單地只是因為遲遲無法決定要押注在哪一匹馬身上，而這樣的遲疑本身在比賽逼近的賽馬開始時間就足以產生可觀的負面影響。換句話說，這也可以是一種理性的投注策略，它允許賭客等待「賭金」揭示牌上的任何一個最後機會，以獲得更大的賠率優勢[161]。最後，既然所有領域的研究對象都顯示後來投注現象的對象是非病態賭客，那麼這些研究的發現對於病態賭客的驅使動機便未展現任何具體的結果[162]。

　　總結來說，這些非一致性且經常互相矛盾的發現說明了病態性賭博，一如酗酒，也許並不是單一的現象。也就是說，既然不是所有參與賭博的人也不是所有形式的賭博都一樣，那麼不同的人對不同形式的賭博有不同的反應是絕對有可能發生的，也因此很有可能不同種類的賭客各自為了不同的原因而賭博。許多研究者因此認為病態賭博與酗酒或許代表了廣泛的、一般的成癮失控行為，這些行為包含幾種個別的子類型，而每一子類型擁有他們各自的病原[163]。舉例來說，低感覺尋求者也許偏好老虎機及場外投注這類產生相對較低激發的賭博類型，而高感覺尋求者則可能偏好較刺激以及有情節的遊戲，例如賽馬及賭場賭博，或可能受到許多不同形態的賭博所吸引[164]。它同時也使人聯想到對賽馬賭上癮的人也許是為了減少無聊的感覺而賭博，而對老虎機上癮的人則可能是為了減輕焦慮及壓力而賭博[165]。女性病態賭客的研究報導，針對這個假設提供了一些實證上的支持，不同的女性賭博是為了不同的原因：「尋求躲避的賭客」是為了避開不愉快的家庭狀況或其他私人問題而賭博，而「尋求作用的賭客」則是為了刺激感而賭博[166]。一份明尼蘇達大學關於病態賭徒的研究指出，「逃避現實」的賭博在女性賭客中較為常見，她們傾向於偏好吃角子老虎，而男性賭客中則較常見「戰慄尋求者」，他們較偏好賭牌桌遊戲[167]，但是其他關於這個假設的測試則並無發現任何玩吃角子老虎機及賭賽馬上癮者在心理測驗分數上的差異[168]。

　　最後，這些不一致且相互矛盾的發現結果至少已促使一位學者斷言，激發假設比起它真正的價值已引起了過多的注意[169]。儘管一些研究者已著手進行激發研究，但如果有的話也是極少被用來監測整個賭博過程的激發強度，所以我們唯一能下的結論是某些非常廣義的主張，譬如興奮感是在老虎機遊戲一開始時最強烈，或者在接近比賽結束時才逐漸增加。這位學者因此認為未來的研究者最好能被告知將研究鎖定在賭客信念及想法的形成過程（請看下一篇的認知行為心理學）。

 # 需求狀態或驅力減低模式的評論

　　根據遊戲假設、緊張消減假設、感覺尋求假設及雙重效應假設，不僅僅是一種潛在的金錢支付，同時也是一種立即的情緒支付，強化了逐漸發展為病態賭博之行為的持續性，在一位顯然對莫倫（Moran）[170]及富樂（Fuller）[171]的想法相當熟悉的驅力減低理論學家的文章中寫到關於，「金錢失去了它的經濟價值，因為賭客是利用它而不是為了它才賭博」[172]，這些未侷限於病態賭博的研究將所有的成癮行為解釋為是一種為了改善負面感情或情緒狀態的連續性需求，或是一種單純為了這類行為所賦予的愉快心情的正面狀態而對於快樂主義的追求[173]，它因此被解讀為「人們不會變得對藥物或改變心情的體驗上癮，而是會對透過它們可以達到的滿足、刺激或幻想的體驗上癮」[174]，彼得‧富樂（Peter Fuller）為回應這樣的主張寫到，當根本的心理歷程被忽略時，「這整個理論在當它必須為一個內在的心理報償比外在的有形刺激，例如金錢，來得更為可取的論點辯解時，整個理論即顯得搖搖欲墜瀕臨瓦解」[175]，部分研究者因此推論，情緒上及金錢上的考量都是同等重要的動機因素，

因為當賭徒已經歷了負面的情緒或已負債的時候，問題賭徒比起非問題賭徒在輸錢的時候更有可能繼續賭博[176]。

精神病學家湯瑪士・薩斯（Thomas Szasz）質疑整個心理學緊張消減觀點的有效性，他指出這個概念是直接源自於一個身體能量釋放的模式，更明確地說，緊張消除模式最初是由自然科學家所提出，他們利用它來說明及預測水壓的釋放。由於它似乎提供了一個良好的描述性類推，使得塑造這個模式的心理測驗學群的成員採用它來作為研究議題：

> 神經官能症「釋放緊張」的概念源於能量釋放的物理模式。根據這個系統，心理功能被建構在水力系統的模式上……一道水柱，代表了潛在的能量，受到障礙物的控制而尋求釋放，它可能會伴隨著一些不同的管道而釋放：(1) 隨著已為它安排好的路線——一般來講也就是言詞或恰當的外顯行為；(2) 隨著一個替代的路線，它代表一種裝置的「誤用」（例如，從水力系統滲漏出來，可能是從水壩的側邊而不是從安排好的排水道釋放出來），受到阻礙的緊張情緒藉由「轉換」為「身體症狀」而獲得釋放，這就是「轉移性歇斯底里」；(3) 還有隨著其他管道（例如從系統其他地方滲漏），而帶來了身體上的疾病，這就是所謂的「植物人狀態的」或是「器官神經官能症」[177]。

倘若心理學的緊張消除模式只不過是一種具體化的概念，這整個假設的有效性也許的確是令人質疑的。然而不論有效與否，緊張消除假設依舊是心理測驗學群中一個相當受歡迎的概念，同時它也已引起了可觀的研究。

如同先前所討論的，關於負面的情感狀態以及賭博行為之間存在關係的心理測量研究是混淆不清的。儘管許多研究者堅持諸如焦慮、緊張及沮喪等煩躁不安的心情是經常且一貫地與賭博及問題賭博相關[178]，另一位研究者卻認為「有少數幾份觀察報告顯示，某一時段的賭博或許是鎮靜的或麻木的」[179]。針對問題及高頻率非問題吃角子老虎機賭客在輸錢時的研究已推論，負面情緒狀態與較長時間的賭博及新賭博階段的開啟是有關聯的，這樣的情緒狀態對持續性及減弱的控制力而言是非常重要的決定因素，研究對象當中的許多人承認他們賭博是「為了忘記煩惱」[180]。但是這些研究同時也發現情緒上的煩躁不安事實上有可能抑制低頻率賭客的賭博行為或縮短賭博的延續時間[181]。在一群尋求治療的病態賭客中發現，他們的焦慮狀態（當下處境及過渡期）以及他們的焦慮特徵（穩定及持久的），在程度上都不高[182]，這個研究同樣受到之前針對吃角子老虎機上癮者的賭博惡化或引發，而非減輕負面情緒狀態的研究結果嚴重質疑[183]。

這項緊張消除假設在習慣性及病態賭客的主觀感受刺激的研究中獲得部分支持，但在低頻率及非病態賭客的研究中幾乎很少或不具任何支持。雖然大部分病態賭博的研究對象都是男性，不過仍然有一項研究是針對女性的病態賭客，這項研究是要探討對電動撲克上癮的女性病態賭客的賭博動機。根據部分這些女性玩家所表示，這些機器提供了一個逃避寂寞或逃避配偶虐待的方法[184]。明尼蘇達大學一項針對一個門診病人治療計畫中的四十位病態賭客（十五位女性；二十五位男性）的研究指出，許多受試者聲稱賭博是為了「試圖改變心情狀態，特別是無聊感或沮喪感、躲避，或是得到生理痛苦上的解除……某些對象描述對於社交處境的不適感，他們並且發現了賭博活動因為具備與其他人隔絕的特質而得以抗焦慮」[185]。有趣的是，這份研究的女性受試者傾向於偏好可與社會隔絕的老虎

機遊戲，而大部分的男性則偏好較具群聚性的二十一點遊戲。但是，一份由非臨床受試者，也就是澳洲一間私人賭博俱樂部的會員所描述的個人所屬動機的問卷調查發現，只有6%的受訪者承認他們賭博是為了「忘記煩惱」，而將近有一半的人（48%）宣稱賭博純粹是為了娛樂[186]。同樣地，另一份針對澳洲投注站主顧的非臨床群體的問卷調查指出，一百四十四位應答者當中幾乎沒有人（1%）是為了忘記他們的煩惱而賭博，大部分的人賭博最主要的原因是因為對金錢（63%）或娛樂（22%）的渴望[187]。一項針對八百一十七位高中青少年學生所做的較近期的研究也發現，幾乎所有的受測者都聲稱賭博是為了享樂、刺激，以及為了可以贏錢的機會，而極少數的人指稱他們賭博是為了躲避煩惱、放鬆，或是為了排遣沮喪感[188]。

因為缺乏更深入的調查及分析，某些研究者質疑這些自述性的辯解是否代表了賭博行為的根本理由，或者是一種文化上認可的合理化[189]。同時必須被強調的是，報導也指出了高比率的共同成癮結果，而它也已經被認為是成癮行為緊張及焦慮消滅作用的證據。該結果一如支持緊張消除模式般，立即被認定可以用來支持成癮的醫療模式。然而，有一項評論認為一個完全不同的研究方法是必要的：「這種強化作用的緊張消除理論，之前在酒精成癮的研究中並不受歡迎，而且在賭博行為方面的研究也是站不住腳的，因為比較常被發現的研究結果顯示，賭博行為具有提高精神緊張程度的效果。」[190]

許多被設計用來檢測慾望消除假設的心理研究僅僅只報導了一項關聯，通常是統計學上的顯著相關，這個關聯經由一份特定的問卷測得，是介於一項成癮的或潛在成癮行為，以及某種情緒、情緒障礙或人格特徵的消失或出現之間。因此，不同的人可能會為了完全不同的原因從事完全不同的行為，舉例來說，雖然大學生酗酒較多傾向於是為了尋求刺激而非減輕焦慮[191]，重要的是必須記住年

輕、無憂無慮、精力旺盛的狂飲者族群與年長、憂心忡忡的酗酒者
是不同的。對於後者而言，至少在某種程度上，可能為了減輕壓力
而喝酒，前者可能單純只是因為年輕氣盛想尋求刺激而喝酒，部分
研究者因此為賭博者假設了幾種不同的次類別：被歸為A類別的人
賭博是為了減輕沮喪感，而B類別的人則是為了減輕無聊感[192]。其
他的學者根據這個分類再加入了第三類，歸入這個類別的人是為了
同時減輕以上兩種情緒而賭博[193]。

　　一如之前的段落所提到的，因為大部分這類的研究後來被追
溯，在這個論點出現之後，那些治療中病態賭客的研究對象受到檢
測，他們因此提出了「先有雞還是先有蛋」的問題。也就是說，是
否一些已存在的情緒需求或人格特徵造成人們過度賭博？還是長期
性的賭博，隨著它所帶來的嚴重輸錢及大量贏錢的結果，產生了這
些研究所測得的情緒及人格量表？其他所有的成癮行為同樣也已被
應用且被問及一樣的問題：究竟是誰先出現？是負面的情緒或是行
為？或者，以行為心理學的說法，誰是刺激？誰是反應？另一項評
論提出，這些需求狀態的模型本身存在著有缺陷的論據，不同的賭
客對於金錢有不同的需求，為了地位與聲望、為了減緩沮喪、為了
寂寞、為了交誼、為了逃避私人問題等等，以上所有都被認定是他
們賭博的原因，從這個觀點看來，這個評論推斷，需求狀態模型可
被視為是迂迴且不具參考價值的[194]。

　　部分治療專家認為賭博與情緒之間的關係比我們所相信的慾望
消除理論學家的觀點還來得錯綜複雜，在某些情況之下，病態賭博
也許真的是因為負面的情緒狀態使然，但在其他情況，負面的情緒
狀態也許是來自於病態賭博，同時也有可能當負面的情緒狀態經常
與病態賭博牽扯在一塊時，雖然常常被認為有關係，但在很多情況
中，它們可能根本沒有任何因果關係。根據一些治療專家的說法：

在我們的經驗中，病患經常宣稱賭博是他們處理無聊及空虛的方式，這或許具有某些真實性。也就是說，覺得無聊或空虛可能觸發了賭博，而賭博也妥善處理了這些感覺，這些感覺追根究柢或許與賭博一點關係也沒有……根據「成癮的邏輯」，在早期復原狀態的賭徒可能會認為無聊是賭博的原因。但是在治療過程中，去正視賭博和無聊彼此之間可能真的存在著重要關聯的時候，卻又發現無聊並不是賭博行為的真正原因了。我們的病患時常相信某一種特定的心理因素可能必須要對賭博的困境負責，但是這不應該在未經過進一步研究的情況下，就對患者的陳述絕對地信以為真[195]。

顯然，進行更多關於賭博的緊張消除及激發影響力以及其他潛在的成癮行為的研究是必須的。在所有的案例之中，成癮者經常會面臨到懲罰性的後果，例如說可能會有被拘捕及監禁的恥辱、失去朋友、失去工作和家庭等等，以及在賭博中輸錢。抱持這些主張的學者將這種情形解釋為：成癮行為提供立即的、短期的緊張消除或是激發的回饋，這些回饋所包含的增強作用比任何後續金錢上的損失或社會的譴責更加強烈，而且也補償了這些金錢損失及社會譴責。

博奕心理學

<div align="center">◆ 本章註釋 ◆</div>

1. France 1902, p. 407.
2. Huizinga 1950, p. 13.
3. ibid., p. 28.
4. ibid., p. 13.
5. ibid., emphasis in original.
6. Caillois 1961.
7. ibid., p. 19.
8. ibid., p. 44.
9. e.g., Herman 1976a, p. 1; 1976b; Kusyszyn 1976; 1978; 1984; 1990; Kusyszyn and Rutter 1985, p. 63; Lester 1979; Smith and Abt 1984.
10. Scott 1968.
11. ibid., p. 81, emphasis in original.
12. Smith and Abt 1984; cf. Griffiths 1989.
13. Caillois 1961, p. 23.
14. Downes, Daviess, David, and Stone 1976, p. 185.
15. e.g., Kusyszyn 1976; 1984.
16. Abt, Smith, and Christiansen 1985, p. 39.
17. Caldwell 1985, p. 265.
18. Dickerson, Bayliss, and Head 1984, cited by Caldwell 1985, p. 265.
19. Anderson and Brown 1984, p. 405.
20. Conger 1951, p. 29.
21. e.g., Chafetz 1970, p. 1976; Dollard and Miller 1950, pp. 185–187; Krystal and Raskin 1970; Ludwig 1972; Marlatt and Gordon 1985; Masserman 1961; Miller, Hersen, Eisler, and Hilsman 1985; Moore 1968; Orford 1985.
22. e.g., Cappell and Herman 1972, pp. 33–34; Shipley 1987.
23. e.g., Armor, Polich, and Stambul 1978; Bandura 1969, p. 533; Cain 1964; Polich, Armor, and Braiker 1981; Sobell, M. 1978; Sobell and Sobell 1977; Volger and Bartz 1982.
24. Cofer and Appley 1964, p. 601.
25. e.g., Fenichel 1945; Greenson 1948; Israeli 1935; Kris 1938.
26. e.g., Blaszczynski and McConahghy 1987; 1988; 1989a; Blaszczynski and Silove 1995; Blaszczynski, Buhrich, and McConaghy

1985, pp. 317–318; Blaszczynski, McConaghy, and Frankova 1990; Blaszczynski, Wilson, and McConaghy 1986; Boyd 1976, p. 372; Corless and Dickerson 1989, p. 1535; Custer and Milt 1985, pp. 36 ff., 124 ff., 236–237; Ferrioli and Cimenero 1981; Galdston 1960; Griffiths 1995; Jacobs 1986; 1988; 1989; Linden, Pope, and Jonas 1986; Livingston 1974b, p. 55; McCormick 1987; McCormick, Taber, and Kruedelbach 1989; McCormick, Russo, Ramirez, and Taber 1984; Moran 1970d; 1993; Rosenthal 1986; 1989, p. 122; Taber, McCormick, and Ramirez 1987; Whitman-Raymond 1988.
27. Cummings, Gordon, and Marlatt 1980, p. 303.
28. McCormick, Russo, Ramirez, and Taber 1984, p. 216.
29. Rosenthal 1993, p. 143.
30. ibid., p. 144.
31. ibid., p. 143.
32. Rosenthal 1986; 1993.
33. Abt, Smith, and Christiansen 1985, p. 122.
34. Corless and Dickerson 1989; Dickerson 1993a, p. 17; Dickerson and Adcock 1987; Zimmerman, Meeland, and Krug 1963.
35. Griffiths 1994, p. 380.
36. ibid.
37. Orford and McCartney 1990, p. 149.
38. ibid., p. 150.
39. Allcock 1985, p. 165.
40. McCormick, Russo, Ramirez, and Taber 1984, p. 217.
41. Shaffer and Gambino 1989, p. 225.
42. Lesieur and Blume 1991, p. 186; Lesieur 1993, p. 505.
43. Gupta and Derevensky 1998, p. 33.
44. Griffiths 1991a, p. 465.
45. Bühringer and Konstanty 1992, p. 37.
46. 藥物依賴與藥物濫用並不相同，前者相當於成癮以及生理上的依賴，並且已經到了失控、渴望以及退縮的地步，然而後者卻不是，它被視爲是一種個人選擇。可是這兩個詞常常被隨意混用，因而導致研究結

果詮釋上的混淆。

47. Haberman 1969, p. 157.
48. Adler, J. 1966; Adler and Goleman 1969; Haberman 1969, p. 157.
49. McCormick, Taber, and Kruedelbach 1989, p. 484.
50. Lesieur and Heineman 1988, p. 766.
51. Jacobs 1986, p. 17.
52. Lesieur and Heineman 1988, p. 766.
53. Lorenz 1993, pp. 609–610.
54. Griffiths 1994.
55. e.g., France 1902; Steinmetz 1870, p. 24; Thomas 1901.
56. Bergler 1943, p. 382.
57. Bolen and Boyd 1968, p. 621.
58. ibid.; Greenson 1948, pp. 112–113; Laforgue 1930, p. 318; Lindner 1950, p. 107.
59. Campbell 1973.
60. Berlyne 1967.
61. Zuckerman 1974; 1978; 1979; 1983.
62. Anderson and Brown 1984; Blaszczynski, Wilson, and McConaghy 1986; Brown 1985; 1986; 1987a; 1987c; 1988; 1993; Carlton and Manowitz 1987; Coventry and Brown 1993; Custer 1982; Custer and Milt 1985, pp. 38, 236; Dickerson 1979; 1984; Dickerson and Adcock 1987; Dickerson, Hinchy, and Fabre 1987; Dumont and Ladouceur 1990; Goffman 1969, p. 137; Griffiths 1991b; Kuley and Jacobs 1988; Kusyszyn 1976; 1984; 1990; Lesieur 1993; Lesieur and Blume 1991, p. 181; Lewis and Duncan 1956; 1957; 1958; McCormick 1987; Martinez 1976; Moody 1985; Moskowitz 1980; Rosenthal 1993; Rule, Nutter, and Fisher 1971; Scarne 1975; Slovic 1964; Spanier 1994; Walker 1989; Wolfgang 1988.
63. Walker 1989.
64. ibid., p. 185.
65. ibid., p. 197.
66. Goffman 1967, p. 185; cf. Zuckerman 1979, p. 10.
67. Goffman 1967, pp. 184–185.
68. ibid., p. 156, emphasis in original.
69. Anderson and Brown 1984, p. 405; Dickerson and Adcock 1987; Kallick, Suits, Dielman, and Hybels 1976, p. 77.
70. Downes, Davies, David, and Stone 1976, pp. 82–83.
71. Campbell 1976, pp. 221–222.
72. Kusyszyn 1990, p. 162.
73. Spanier 1994, p. 168.
74. Kusyszyn 1984.
75. Abt, McGurrin, and Smith 1985; Graham and Lowenfeld 1986; Taber and McCormick 1987, p. 161.
76. McCormick, Russo, Ramirez, and Taber 1984, p. 216.
77. Linden, Pope, and Jonas 1986.
78. Zuckerman 1979; Brown 1986; 1987a.
79. e.g., Anderson and Brown 1984; Brown 1986; Leary and Dickerson 1985.
80. Brown 1987a, p. 117.
81. Dickerson 1977b; 1979; 1984.
82. cf. Lesieur 1992, p. 44.
83. Dickerson 1979, p. 297.
84. Brown 1987la, p. 117, emphasis in original.
85. Brown 1987a, p. 114.
86. Bolen 1976, p. 17, emphasis in original.
87. Boyd 1976, p. 372.
88. Moskowitz 1980, pp. 787–788.
89. Taber and McCormick 1987, p. 161.
90. McCormick 1987, p. 262.
91. Brown 1987a, p. 114; 1988, p. 191.
92. From *The Gambler* (p. 158), by Fyodor Dostoevsky, translated by V. Terras, 1972 [1866], Chicago: University of Chicago Press. Copyright 1973 by the University of Chicago Press. Reprinted with permission.
93. Newman 1972, p. 206.
94. Lesieur and Blume 1991, p. 186.
95. see also King 1990; Smith and Preston 1984.
96. Cohen 1975, p. 268.
97. Zuckerman 1979.
98. Blaszczynski, McConaghy, and Frankova 1990, p. 38.
99. Custer 1984, p. 35; cf. Peck 1986, p. 463.
100. Brown 1993.
101. see e.g., Freed 1978, Pihl and Smith 1983; Tucker, Vuchinich, and Sobell 1982 for reviews.
102. Sjoberg 1969.
103. Griffiths 1995.
104. Brown 1991; 1993.
105. Edwards and Gross 1976.
106. American Psychiatric Association 1987.
107. Brown 1933, p. 264.
108. Griffiths 1991b, p. 355.
109. Griffiths 1990a, p. 36; cf. 1991b; 1993c.
110. Griffiths 1990b.
111. Griffiths 1991b, p. 353.
112. Griffiths 1991b.

113. Griffiths 1995.
114. Rule and Fisher 1970.
115. Rule, Nutter, and Fischer 1971, p. 244.
116. Anderson and Brown 1984.
117. Brown 1987a, pp. 113–114.
118. Leary and Dickerson 1985.
119. Dickerson 1979; 1991, p. 329; 1993a, pp. 17, 20; Dickerson, Hinchy, and Fabre 1987.
120. e.g., Brown 1986, pp. 1001–1002; Carlton and Manowitz 1987; Dickerson and Adcock 1987, pp. 9–10; Kuley and Jacobs 1988; Meyer 1989; Rosenthal and Lesieur 1992; Roy, DeJong, and Linnoila 1989; Roy, Adinoff, Roehrich, Lamparski, Custer, Lorene, Barbaccia, Guidotti, Costa, and Linnoila 1988; Wray and Dickerson 1981.
121. Dickerson, Hinchy, Legg England, Fabre, and Cunningham 1992, p. 245.
122. Coulombe, Ladouceur, Desharnais, and Jobin 1992.
123. Carroll and Huxley 1994.
124. Coventry and Norman 1997.
125. Sharpe, Tarrier, Schotte, and Spence 1995.
126. Walker 1992c, p. 128.
127. Dickerson, Cunningham, Legg England, and Hinchy 1991, p. 537.
128. Rule, Nutter, and Fischer 1971, p. 243.
129. McCormick, Russo, Ramirez, and Taber 1984, p. 217.
130. Anderson and Brown 1984, p. 407; Bergler 1958; Dickerson and Adcock 1987; Dickerson, Hinchy, and Fabre 1987, p. 678; Gupta and Derevensky 1998; Wray and Dickerson 1981.
131. Dickerson, Bayliss, and Head 1984, cited by Caldwell 1985, p. 265.
132. Dickerson, Walker, Legg England, and Hinchy 1990, p. 174.
133. Griffiths 1993c, p. 36.
134. Gupta and Derevensky 1998, p. 33.
135. Zuckerman, Kolin, Price, and Zoob 1964; Zuckerman 1979.
136. Waters and Kirk 1968.
137. Kozlowski 1977.
138. Kuley and Jacobs 1988.
139. Martinez-Pina, Guirao de Parga, Fuste i Vallverdu, Planas, Mateo, and Moreno Auguado 1991, p. 287.
140. Allcock and Grace 1988; Anderson and Brown 1984, p. 404; Blaszczynski, Wilson, and McConaghy 1986; Coventry and Brown 1993, p. 549; Castellani and Rugle 1995; Dickerson 1993a, p. 10; Dickerson, Hinchy, and Fabre 1987; Dickerson, Cunningham, Legg England, and Hinchey 1991; Ladouceur and Mayrand 1986; Lyons 1985; Martinez-Pina, Guirao de Parga, Fuste i Vallverdu, Planas, Mateo, and Moreno Auguado 1991.
141. Blaszczynski, McConaghy, and Frankova 1991b, p. 302.
142. Farmer and Sundberg 1986.
143. Blaszczynski, McConaghy, and Frankova 1990, pp. 38–39.
144. Steinberg, Kosten, and Rounsaville 1992.
145. Carroll, Zuckerman, and Vogel 1982; cf; Carroll and Zuckerman 1977.
146. Rule, Nutter, and Fischer 1971, p. 245.
147. Dickerson and Adcock 1987.
148. Blaszczynski, Wilson, and McConaghy 1986, p. 115; Dickerson, Hinchy, and Fabre 1987, p. 677; Dickerson, Cunningham, Legg England, and Hinchy 1991, p. 536; Dickerson, Walker, Legg England, and Hinchy 1990; Kusyszyn and Kallai 1975.
149. Dickerson, Hinchy, and Fabre 1987.
150. Walker 1992c, p. 128.
151. Dickerson 1991, p. 330.
152. Blaszczynski, McConaghy, and Frankova 1990, p. 41.
153. Anderson and Brown 1984.
154. Kuley and Jacobs 1988.
155. Murray 1993, p. 796.
156. Walker 1992c, p. 96.
157. Anderson and Brown 1984, p. 405.
158. ibid., p. 406.
159. Dickerson 1977b; 1979; 1984.
160. Shewan and Brown 1993.
161. Saunders 1981, pp. 335–336; Saunders and Wookey 1980, p. 5; Shewan and Brown 1993, pp. 123–124.
162. Murray 1993, p. 797.
163. Blaszczynski, Wilson, and McConaghy 1986; Blaszczynski, Winter, and McConaghy 1986; Brown 1987d, p. 228; Coventry and Brown 1993, p. 543; Dickerson 1987; 1989; Dickerson, Hinchy, and Fabre 1987; Jellinek 1960, p. 35 ff.; Moran 1970a; Saunders and Wookey 1980, pp. 1–2.
164. Coventry and Brown 1993, p. 551; Dickerson, Hinchy, and Fabre 1987, p. 678.
165. Blaszczynski, Winter, and McConaghy 1986; Cocco, Sharpe, and Blaszczynski 1995.

166. Lesieur 1988a; 1993; cf. Fink 1961, p. 251; Kroeber 1992, pp. 90–91.
167. Specker, Carlson, Edmonson, Johnson, and Marcotte 1996, pp. 79–80.
168. Blaszczynski and McConaghy 1989a; Blaszczynski and Steel 1998; Blaszczynski, McConaghy, and Frankova 1990.
169. Walker 1992c, p. 240.
170. Moran 1970a, p. 594.
171. Fuller 1974, p. 73.
172. Kusyszyn 1990, p. 163 emphasis in original; cf. Kusyszyn 1976, p. 257; 1984, p. 134.
173. Cofer and Appley 1964, p. 583.
174. Milkman and Sunderwirth 1983, p. 38.
175. Fuller 1974, p. 88.
176. Dickerson 1991, p. 326.
177. Szasz 1961, p. 108.
178. Bolen, Caldwell, and Boyd 1975; Lesieur and Blume 1991; Lowenfeld 1979; Martinez-Pina, Guirao de Parga, Fuste i Vallverdu, Planas, Mateo, and Moreno Auguado 1991; Rosenthal 1993; Taber, McCormick, and Ramirez 1987.
179. Dickerson 1984, p. 93.
180. Corless and Dickerson 1989, p. 1535; Dickerson 1993a, p. 13; cf. Dickerson 1991, pp. 325, 329.
181. Corless and Dickerson 1989, p. 1535; Dickerson 1991, pp. 324, 329; 1993a, pp. 10, 12, 17; Dickerson and Adcock 1987; Dickerson, Hinchy, Legg England, Fabre, and Cunningham 1992.
182. Blaszczynski, Wilson, and McConaghy 1986, p. 115.
183. Griffiths 1993c, p. 39.
184. Lesieur, Blume, and Zoppa 1986, p. 37.
185. Specker, Carlson, Edmonson, Johnson, and Marcotte 1996, p. 73.
186. Dickerson, Bayliss, and Head 1984, cited by Caldwell 1985, p. 265.
187. Dickerson, Walker, Legg England, and Hinchy 1990, p. 174.
188. Gupta and Derevensky 1998.
189. Walker 1992c, p. 91.
190. Brown 1987a, p. 113.
191. Schwartz, Burkhart, and Green 1978.
192. McCormick 1987.
193. Blaszczynski, McConaghy, and Frankova 1990.
194. Walker 1992c, p. 107.
195. Levy and Feinberg 1991, pp. 45–46.

第三篇

認知行為心理學
期望及信念的作用

第六章

非理性思考

　　某些未全然否定精神分析理論的行為學家已在他們為持續性及病態性賭博的行為解釋中添加了重要的期望及信念的認知因素[1]。一些現代的心理學家已捨棄了強調外在環境影響的重要性，此為研究先驅所使用的傳統行為學研究方法所強調的，轉而贊成一再強調內在心理因素的研究方法；其他心理學家則試圖混合這兩種方法。認知、認知行為或社會認知理論因此回到強調個體內在心理歷程的說法。但是與早期假設動機是在潛意識且不被認可的精神分析理論家不同的是，認知心理學家堅持個體的動機是來自於全然有察覺到，而且經常是被高度重視的想法。

　　認知或期望理論的基本宗旨也許找不到比其中這位忠實擁護者的陳述更好的總結了：「規律性賭客持續地嘗試利用賭博來贏錢是因為他們對於賭博的本質、贏的可能性，以及他們自身的專業度存有錯誤的信念」[2]，因為這些錯誤的信念，「關於下賭決定的資訊被一貫地以偏差的方式傳送，它導致這位賭客做出了完全不理想的決定」[3]，某些認知理論學者更宣稱所有賭客的行為都取決於他們的認知[4]。

　　如同宗教、政治及其他時常未經懷疑便被接受及內化的信念，與賭博相關的信念可以是經由文化逐漸灌輸，或是經由學習及欲同化於這些受到尊敬、景仰及模仿的優秀可敬的個體。認知心理學家調查這些受到珍視卻是錯誤的，而且試圖以製造這些誤解及其後果的體認方式來幫助持續性賭客的這些信念，他們堅持許多賭客所懷抱的信念及對於贏錢的期待，即使輸了錢還是經常維持或強化了他們的賭博行為。舉例來說，某一位賭徒可能堅信某種賭博的策略或是某種分析判斷的方法最後一定會被證實是可以成功的，或是他／她不知怎麼地就是「會知道」何時機器準備要開出大獎了，或是何時某一匹馬就快要贏得比賽了。眾所周知地，一位屬於這類「憑直覺下注的玩家」是賭博業者最好的朋友。

　　簡單來說，認知理論家堅決主張賭博的持續性是培養自非現實或非理性的想法。認知論的擁護者提出了因為所有商業賭博遊戲的投注賠率都對賭場較有利的理由，「假使贏錢是唯一的考量，那麼，不會有任何一位有理智的人會去賭博」[5]。這表示「要不是人們是非理性的，不然就是贏錢並非唯一的考量」[6]。既然金錢是賭博的目的，那麼他們斷言賭客──至少是這些參與商業性賭博的賭客──不可能是理性的。

　　許多認知心理學家認為一旦遊戲開始，彩金的支付速度以及認知因素都會增強賭博的持續性，但是在新的賭博階段剛開始的時候，顯然是賭客既有的關於自身贏錢機會的信念的影響會比較重大。以行為學的術語來說，會影響隨後行為的事件被稱為「區別性刺激」，因為它們區別或引導行為朝某一方向而非另一方向進行。對於實驗室動物而言，對報酬的期待是按壓控制桿行為的一種區別性刺激。同樣地，老虎機玩家的研究已經發現，不管是高中獎頻率的玩家或是低中獎頻率的玩家，在賭博的持續力方面，期待能夠中大獎的玩家會比期待中小一點獎項的玩家有更長久的持續力[7]。因此，它使人聯想到「那是機器的增強設計，它驅動了這個行為，而認知的過程是提供玩家對於這個行為一個字面解釋的副產物」[8]。我們常常在錯誤推理、機率法則中的錯誤信念，或是其他非理性且往往只是迷信的信仰之中，發現影響眾多人對賭博行為的鑑別性刺激或期望行為[9]，各式各樣這類的影響，當中有許多是同時發生的，被認為是相關因素。

機率的偏誤估計

　　心理學家已發現一項關於一種非理性思考的好例子，他們研究人類的錯誤觀念是如何影響其關於機率及風險的信念與行為。因為

一九四〇年代末期對冒險行為有興趣的研究者已經比較過客觀的、數學式所運算出的某特定結果的機率,以及人們對這結果的主觀估計,這項研究清楚證明了不管特定結果的客觀數學運算機率為何,人們傾向於以自身主觀的估計且經常是錯誤的估計作為投注決定的依據。舉例來說,當數學機率很低時,例如賭樂透彩或一場幾乎不可能贏的賽馬,人們時常透過不切實際的巨額投注顯示出高估自身機會的傾向;當數學機率很高時,例如以較小的賠率贏得賽馬,他們則以較低的投注顯示出低估自身機會的傾向[10]。因此,「大部分的賭客高估了他們成功的機會,而低估了他們失敗的可能性」[11],這個普遍的結論在某些情況下是成立的,而在相反的情況下,反過來說也是成立的。

　　有一連串實驗檢測人類在兩個選項之間的決定,其中輸贏機率相同的[12]。在第一項檢測中,當受測者從一疊100張卡片中抽出1張,而其中包含10張中獎的卡片,或從10張卡片中抽出1張但只包含1張中獎卡片的機會,大部分的受測者選擇抽較大的一疊。顯然,儘管中獎的客觀機率是相同的,受測者對於他們的中獎機會產生了一個僅僅以所提供的中獎卡片的數量為依據的偏差觀念。在第二項實驗中,大部分受測者選擇從10張卡片且其中包含9張中獎卡片中抽取,而不從包含90張中獎卡片的100張卡片中抽取,這顯然是受到非中獎卡片的絕對數字所影響。第三項實驗則包括了100張十個中獎機會及50張五個中獎機會的選擇,受測者再度選擇數字較大的100張,這再度證實了機率的主觀估計可以是非常不理智的,如同任何曾經目睹過某種遊樂場遊戲的人可一眼識破其成功的操作手法一般,當外行人對於贏錢機會的偏誤估計受到鼓勵時,賭博行為及其持續性是很容易被養成的。

賭徒的謬誤推理

　　許多賭徒純粹只因為某些特定結果已許久未發生，而相信它有可能即將發生，因為這樣他們認為先前的損失增加了接下來贏的機率。所以不管進行的遊戲是哪一種，他們都將賭注放在下一場的投注，對機械式的吃角子老虎機及抽抽樂彩券這類賠率及付費比率都預先決定的遊戲而言，這或許是正確的，但對於電子式老虎機、擲硬幣、賭馬、俄羅斯輪盤、快骰遊戲，或是其他大部分任何一次投注結果都與任何其他次的結果無關的賭場遊戲而言，絕對不會是正確的，然而，許多賭客卻依賴這種錯誤的信念。這種信念一般被稱為「賭徒的謬誤推理」（the gambler's fallacy）[13]、「負時近效應」（the effect of negative recency）[14]，或「蒙特卡羅謬誤」（Monte Carlo fallacy）[15]，相信他們只是「延後收取」賭贏的彩金而已，因此在每一次賭輸之後就會增加他們下注的籌碼。「賭徒的謬誤推理」同時也被解釋為：(1)「以隨機程序發生的一連串結果（例如擲硬幣），即使結果非常短暫，對它的信念亦將表現出這個程序本質上的獨特性」[16]；(2) 機率或機會的概念是一種「自動調整的過程，在這過程中為了恢復平衡，一個方向的偏誤會引起相反方向的偏誤」[17]；(3) 獨立事件的治療一如從屬事件的治療[18]。

　　「賭徒的謬誤推理」是以尋求「模式」或「手上持有的牌」然後照著下注的這些賭客為範例。舉例來說，許多俄羅斯輪盤玩家推論假若紅色或黑色最近未曾中獎，那麼它同時也是「過期未兌現的」，因此非常有機會在下一局就中獎。但是這個信念顯然只會朝單一方向操作：已經歷過一連串失敗的賭客經常期待下一場就能夠贏，而已經歷過一連串贏錢過程的賭客卻很少期待會輸[19]。在現實生活中，理所當然地，輪盤的每一次運轉、骰子的每一次滾動，以

181

及錢幣的每一次投擲都是完全不受前一次結果或連續結果影響的獨立事件，因此紅或黑、奇數或偶數、硬幣正面或背面的機率在任何一場不同的遊戲中都是相同的。

較近期的賭徒謬誤的「第二型」已被提出用來彌補標準型或「第一型」的不足[20]。第一型的謬誤指出，事件倘若已以某種方式「運作」好一陣子，那麼它們必定會改變，就如同相信俄羅斯輪盤的「黑色」結果較有可能接續在一連串的「紅色」結果出現之後。相反地，第二型的謬誤指出，事情倘若以固定模式「運作」，它們將會傾向維持同樣的方式進行。更具體地說，它描述了某些賭徒會有根據以下這個偏誤的信念來下注的傾向，他們會期待類似俄羅斯輪盤這類遊戲中，一個或兩個較受偏愛的數字會比它所容許發生的機率還要更常發生。部分賭徒相信這樣的偏差也許會來自於溫度或濕度的差異，它會影響輪盤的運轉，或是來自於數字區間的金屬隔板的彎曲或磨損。事實上，即使這樣的情況真的發生，它們也是細微到難以察覺，除非是透過精細的精密儀器近距離檢查或是極大數量的檢測。然而，關於「行家」僅僅只靠留神觀察這類偏差並照著下注便賺取大筆財富的傳說，卻持續地在賭客之間流傳著。

賽馬場的賭客、樂透彩玩家，以及其他各種賭客也同樣容易受到這些謬誤的影響。許多賽馬賭客會持續對某一匹特定的馬下注，在每一次輸錢之後增加下注籌碼，他們誤以為，不論這一匹馬的狀況如何，牠下一次一定會贏，而且牠「欠了」他們之前睹在牠身上所輸掉的錢。其他賭客則相信每一次最有希望獲勝的馬的失敗都更進一步增加了他們贏的機會，因此他們一再地將賭注投注在這匹馬身上，並一場接著一場地逐漸增加賭金。某些人會持續下注於「熱門的騎師」，不論他將騎哪一匹馬，他們相信他將會繼續贏下去，而其他不看好他的人則認為這位騎師已瀕臨要失敗的時刻[21]。許多樂透彩玩家依據他們對於「熱門」以及「冷門」數字的信念來做選

擇，某些人會選擇最近未被開出的數字，因為他們相信這些數字已屆中獎的時機了。但是其他人則偏好最近容許機會還更常出現的「熱門」數字，他們相信中獎數字在不久的將來同樣有較多可能再次被抽中。他們避免最近很少出現的「冷門」數字，因為他們相信這些數字在不久的將來一樣也較不太可能被抽中[22]。同樣的，運動彩玩家也顯示出是依據這樣的信念來決定投注對策，他們認為擁有「一手好牌」的團體與持有「一手爛牌」會繼續輸的團體比起來，有更多贏的機會[23]。

持續性及翻本

　　許多賭徒相信當他們賭輸的時候，持續賭是唯一合理的對策：唯有繼續才有機會贏錢或至少保住本錢，但倘若停止就完全沒有機會了。當然每一次參與投注之後，過去贏得了大賭注的經驗——不論是自身的或他人的經驗——都有助於強化這個想法，即便這種情況只發生過一次。既然真實的可能性是他們將會繼續輸錢，那麼持續性將導致更大的損失以及更多試圖贏回本錢的「翻本」行為。根據一位研究者的說法，「『翻本』最主要是一群信念及行為的集合，它引導某個人儘管嚴重地輸錢仍繼續賭博，『因為連串的厄運終將結束』、『因為某台機器欠他們錢』、『因為這是唯一能把錢要回來的方法』等等」[24]。因此，「翻本以及控制的錯覺是兩種認知現象，它在撲克牌遊戲機或老虎機的持續性賭博中扮演了重要的角色」[25]。

　　然而，某些賭客以及少數的問題賭客並未抱持這樣的信念[26]，因為他們相當清楚知道翻本行為只會在極少數的個案中有效。賭場經營者也知道一名賭客在一個牌桌或機器的位子上占據越久的時間，他或她就有可能會輸得越多。舉例來說，根據機率法則所計算

出來的，平均在100次投注之後，所有輪盤玩家中最幸運的10%也只會贏得八個貨幣單位。在1,000次的投注之後他們將會輸掉十二個單位，在10,000次的投注後會輸掉四百個單位。而另外最不幸運的10%的人則將在100次的投注後損失二十個單位，在1,000次的投注後損失九十四個單位，在10,000次的投注之後損失六百五十四個單位[27]。這表示即使只是一般的下注方式，一輩子算下來也會賭輸不少錢。

從賭場的觀點看來，賭客的持續性實際上是成功經營的關鍵：人們賭博的時間越長，賭場的獲利就越大。舉例來說，所有輪盤玩家中，有67%在100次遊戲之後將輸錢，95%的玩家在1,000次的遊戲之後就會輸錢，而所有的玩家在投注10,000次之後全部都將輸錢[28]。類似的趨勢發生在所有諸如快骰賭博及二十一點的其他商業遊戲中，除了那些非常少數而且是被賭場管理部門視為騙子的那些會算牌的玩家之外。這表示少數幾個賭客連續賭上幾個小時，賭場所能獲得的利益，比一堆賭客但是每個人只賭個幾分鐘，還更有利。有越多的顧客在賭場裡面花更多的時間來賭博，賭場就能夠賺得更多的錢。

賭場經營者因此竭盡所能地延長每位顧客的賭博時間，大西洋城一間一流賭場的總裁說道：「我們的目標不是要在三個小時內從一位顧客身上撈更多錢，而是要想辦法讓他待到第四個小時」[29]，只要誘使他們的顧客比平常多玩五分鐘，就可以增加一間賭場百萬美金的年獲利，為了達到這個目的，部分賭場現在會在空氣循環系統中注入令人聞了會愉快的香味，誘使賭客在這個前提之下不知不覺地花更多的時間及更多金錢。在一項針對命名為1號香氣所做的週末實驗中，有一家拉斯維加斯的大型賭場，吃角子老虎機的收入比平常多出了45%，根據一位拉斯維加斯賭場業者的說法，「從顧客身上盡可能地榨取更多的錢是我們的責任，然後再讓他們滿懷笑

容地回家」[30]。大部分的賭場現在會藉助一些標準的心理戰術：新鮮的空氣、較寬的走道、較佳的燈光、改善色彩配置、在賭博的凳子上增加靠背、可接受紙鈔的遊戲機、兌現支票亭、賭場內部的自動櫃員機，以及免費的飲料都是為了增加賭客賭博的舒適度以及鼓勵他們繼續賭博而設置的。

歸因理論

　　人類動機及行為的歸因研究透過調查賭客所提供的關於成功及失敗的原因及合理化解釋，試圖發掘賭客為什麼持續賭博、會想要翻本，並且屈服於「賭客謬誤推理」以及其他形式的荒謬想法。歸因理論學家因此研究人們解釋賭博行為或將其合理化的方法，而這方面的研究已發現，人們通常將他們的成功歸因於內在因素或是在他們掌控之中的事情，但是卻把他們的失敗歸咎於外在因素或是無法掌控的事情，這個現象發生在許多賭客將贏錢視為自身優越的知識或明智的分析判斷技巧的見證——證明他們的「方式」是成功的——但是卻將他們的失敗解釋為是因為「運氣差」而不是因為個人的缺點。

控制觀導向

　　歸因理論學家特別感興趣的其中一個領域便是賭客的「歸因形式」或是「控制觀」的傾向，一種與他或她對人生的一般觀點有關的個人特徵，某些人顯示出一貫地偏向某一方向的控制傾向。具有強烈外控型（external）導向的人（據聞常見於匿名戒賭團體的會員中[31]，傾向於把人生的報償及懲罰看成是與運氣、機會或上天有關，而與個人的控制無關。即便是將分析判斷技巧視為比運氣還重要的賽馬賭客，也比非賭客更傾向於外在或運氣導向[32]，相反地，

那些具強烈內控（internal）傾向的人相信他們主宰自己的命運，因此將比賽結果視為自身行為選擇的後果[33]。歸因理論學家已發現具有強烈內在或外在導向特質的人傾向於依據特質解釋人生許多事件的發生，不管這些事件的發生是否與機會或技巧有關。

研究指出，個體內在與外在導向的控制觀對於風險有顯著不同的偏好，個人特定的控制觀導向也許會對他或她的賭博行為及持續性產生決定性的影響。儘管大部分的人都誇大了他們自身控制能力的重要性，並低估了運氣或機會在賭博過程中所扮演的角色[34]，內控型的人還是比外控型的人更有可能面臨這樣的情況。冒險行為的研究已發現，具有內在控制導向的受測者需要技巧的遊戲，而外在控制型導向的受測者則偏好需要運氣的遊戲[35]。在完全靠運氣的情況下，具有高度內控型導向的人同時也偏好較安全、較有希望的投注；而具有高度外控型導向，也就是傾向運氣導向的人，則較偏好風險性較高，「希望較渺茫的投注」，並且他們是基於「直覺」、先前的結果以及迷信的行為，而非基於客觀的機率評估，做出了下注的決定。內控導向的樂透玩家也較有可能選擇自己的號碼，而外控導向的玩家則較有可能允許機器選擇他們的號碼。然而，當他們真的參與機會遊戲時，內控型的受測者比外控型的受測者還願意冒較大金額的風險，而該遊戲提供了他們主動（而非被動）參與機會，並且也可事先知道賭客所希望獲得的結果。舉例來說，當賭客在下列這幾種情況之下，他們會在骰子及輪盤上投注更多的籌碼：(1) 當他們預先知道他們要投注哪一個號碼時；(2) 當他們被允許可以親自擲骰子或擲球，而非被動地觀看其他人投擲時；(3) 當他們是在投擲之前而非投擲之後下注時[36]。這些趨勢全都被認為是可以用來反應出對個人控制的渴望及主觀認知。

許多研究者因此相信幾乎任何形式的主動參與都給予賭客擁有某種程度個人控制的感覺，即使這樣的控制事實上並不存在。此

外，相對於外控型，具有較強烈內控型導向的人顯示出特別容易受到這種信念的影響，他們相信他們可以用某種方式控制結果，即使該結果純粹是由運氣決定而不可能是他們所能控制的[37]，他們也較外控型的人更有可能受到先前賭贏時刻或「新手好運氣」的增強作用所影響[38]。

對控制的幻覺

因果及預知

　　早期針對這些想法的實驗之一並未包含賭博本身，但的確包含了不確定且取決於運氣的條件。這項研究是由卡米爾·渥特門（Camille Wortman）[39]所主持，它被用來檢測當兩個條件——因果關係及預知——相遇時，控制知覺會受到誘發的假設。也就是說，假使人們主動地參與結果的產出，並且他們也可以預先知道他們所期望達到的目標為何，在這樣的情況下，渥特門預期人們將感覺到對結果具有更強的控制力。為了驗證這個結果，她安排受測者從一個罐子裡頭兩顆不同顏色的彈珠中取出一顆彈珠，而這兩顆彈珠各自對應不同的獎項，其中一個較具吸引力，由取出的彈珠決定她的受測者將贏得哪一個獎項。這些受測者共有六十五位男性大學生，被分為三個群組：第一組知道哪個顏色贏得哪個獎項，而且他們可以從罐子中揀取自己的彈珠（有預知及因果關係）；第二組也知道哪個顏色贏得哪個獎項，但他們的彈珠是由實驗者來揀取（有預知但無因果關係）；第三組則不知道哪個顏色贏得哪個獎項，可是他們可以自己揀取彈珠（有因果關係但無預知）。隨著這個實驗的進

行，每位受測者都收到一份被設計用來引發及衡量他們控制知覺的問卷。渥特門預測第一組的控制知覺會明顯高於其他兩組，她同時也預測其他兩組在察覺控制的出現上不會有顯著的差異。儘管所有的受測者都被特別預先告知他們的結果將完全取決於機會，渥特門的資料分析證實了她的預測，且支持了她的假設：同時面臨預知及因果關係的這一組經歷了明顯高於其他兩組的控制知覺，而另兩組彼此之間則無太大差異。

基於這個研究發現，渥特門做出以下兩點結論：(1) 因果關係和預知對控制知覺都同樣重要；(2) 既非因果關係也非預知本身能夠產生這類效果。遺憾的是，她的第二項結論是無效的，因為根據她的實驗無法引伸出這樣的結果。也就是說，雖然單一條件的這兩組彼此之間未存在明顯差異是事實，但是卻沒有辦法依此確定單一條件與兩個條件都不存在的情況是否會有顯著的差別。這個實驗在她也同時納入第四個不具任一條件的研究群組之後顯得更有意義了，這樣就能畫出一條底線，在與其他群組做比較時，免於受到任一條件的影響，這也因此提供了一個合理的方式來決定哪一項條件本身在具有影響力的情況下，可以引發控制知覺的程度[40]。就算沒有別的，她的研究也的確證實了，在由機會決定的事件中，包含越有潛力的引發控制條件，則控制知覺就會越強烈。令人感到慶幸的是，一如接下來即將討論的，其他研究者的確分析了在他們相信具有因果關係的條件被孤立時的情況。

競爭、選擇、熟悉度以及介入程度

早期在真實賭博場景中所做的歸因理論測驗裡面，其中一項便是由心理學家艾倫・藍格（Ellen J. Langer）[41]所執行的，這項較為詳盡的實驗提供了其他的證據，證明賭客真的會相信他們可以預

測或影響純屬機會狀況的結果，藍格將這種現象稱為「控制幻覺」（illusion of control），這個稱呼後來也被許多學者延用。她將控制幻覺定義為「對個人成功機率的預期不適切地高於客觀機率所能擔保的期望」[42]。她的研究目的是為了測試這個想法：透過鼓勵機會遊戲的參與者思考並表現得像是參與需要技巧的遊戲一般，她可以利用製造受測者實際上是能夠對遊戲結果施加某些影響力的錯誤印象，誘發這些受測者內在的控制或是「技術導向」。

為了測試她的假設，機會情境模擬技術情境可以對無法控制的結果產生控制幻覺，藍格策劃了一系列六間分開的實驗室以及真實世界場景的實驗，在這些實驗中，受測者被激勵去表現，就好像至少有一部分的結果可由他們自己的決定及行動來控制，每一個情境包含了至少一項與技巧性遊戲有關聯的條件，這些條件包括競爭、選擇、刺激熟悉度、反應熟悉度，以及主動或被動的個人介入程度。

這第一項實驗經由測試證實了藍格的預測，即使是在機會決定的遊戲中，競爭的概念能夠強化賭客的控制幻覺，在實驗室實驗中的每一位受測者都與研究團隊中的隊友配成對，受測者與冒充為受測者的隊友都受到指示，要針對誰會從一疊撲克牌中抽出最大的牌，做出一連串的下注決定，控制幻覺不只透過這種競賽的模仿，同時也透過個人的外表以及受測者所配對的競爭者為何而被期待會增加。因此，一半的受測者與一位「對手」相互「競爭」，這位對手不但打扮時髦，表現得也相當有自信且泰然自若──我們稱之為「精明幹練」的情境，而另一半的對手則穿著過時、表現笨拙、缺乏自信，且非常緊張──我們稱之為「愚笨遲鈍」的情境，這些受測者可以下注的金額是0美分到25美分之間，被期待在對付這些焦慮恐懼的「愚笨遲鈍」對手時，會比對付冷靜自信的「精明幹練」對手投注更多金額。事實上，藍格發現，受測者在對抗「精明幹

練」對手時所投注的平均籌碼（11.04美分）明顯低於對抗「愚笨遲鈍」的對手（16.25美分）時所下的籌碼。但是，在近期一項類似性質的研究中，卻無法複製這個結果，因為該研究發現，受測者對於競爭對手的印象完全不會影響受測者的下注行為[43]。

藍格的第二項實驗產生了顯著的證據，它證明了選擇這項條件增加了控制幻覺。真實生活實驗場景裡的這些受測者被分為兩組，分別參與兩個樂透投注站，該投注站只要花1美元買一張彩券，就有可能贏得大約50美元的獎項。在每一間投注站中，一半的參加者可以親自選擇自己的彩券，而另一半則不能選擇。在抽彩券之前，所有的參加者都被要求說出要花多少金額他們才願意出售他們手中的彩券，這些被允許自己選取彩券的人（8.67美元）比起無法自行選擇的人（1.96美元），對他們手中的彩券喊出了比平均售價還要高出許多的金額。

第三項實驗是要測試「刺激熟悉度」這項條件提升了控制幻覺的這項假設。跟第二項實驗相同，它包含了兩個近似的樂透情境，但是因為它同時也傾向於複製第二項研究的發現，因此也較為複雜。為了建立刺激熟悉度及非熟悉度的條件，其中一間投注站包含了以普通的英文字母做記號的彩券，而另一間則包含了對受測者而言較為陌生、以印刷符號標示的彩券。一如第二項研究，在每一間投注站有一半的參與者被允許自行選票，另一半則禁止。因此，這項實驗的受測者由四個不同的類型所組成：「可選擇並且熟悉」（彩券以英文字母標示）、「可選擇但不熟悉」（彩券以符號標示）、「不可選擇但熟悉」，以及「不可選擇也不熟悉」。在彩券售出之後，所有的參加者都被通知承辦人在同一時間運作兩組樂透彩，並被告知26張彩券在他們所參與的那組樂透中被售出，但是只有21張在他們未參與的那組中被售出，然後承辦人以賣出太多「他們的」彩券為理由，提供每位參加者可以與「另一組」交換他或她

手上現有彩券的機會。雖然經由交換，每一位參加者的客觀中獎機會將從1/26增加至1/22，「可選擇並且熟悉」這類型（被預期會產生最大控制幻覺的類型）中62%的參加者拒絕交換，而「可選擇但不熟悉」以及「不可選擇但熟悉」這兩個類型中，拒絕交換的比率則降至38%，「不可選擇也不熟悉」這類型（被預期產生最小控制幻覺的類型）中卻只有15%的人選擇保留他們原先的彩券。有趣的是，兩組「不熟悉」的類型中，任何一位選擇保留原先彩券的參加者可以提出拒絕交換的理由，但是一些「熟悉」類型中的人卻可以提出他們認為保留彩券的合理原因：其中五位說彩券上的字母是他們自己姓氏的第一個字母，一位說是他的妻子名字的第一個字母，而一位想要英文字母的第一個字元，另一位則想要最後一個字元，雖然以上的原因都與抽獎的結果毫無關聯，但這類非理性的想法甚至被陳述出來的事實證明了這類條件已到了足以誘發錯誤控制觀念的地步。

　　藍格的第四項實驗採用「控制幻覺儀器」來驗證具有特定反應的熟悉度伴隨主動的個人介入會引發強烈的控制幻覺。實驗室的受測者接受指令，必須預測一台儀器所隨機製造出來的三種結果中的一種，這些受測者同時在四種實驗條件下的其中一種接受檢測：「高熟悉度／高介入程度」、「 高熟悉度／低介入程度」、「低熟悉度／高介入程度」，以及「低熟悉度／低介入程度」。這些在「高熟悉度」條件下的受測者被允許在測試之前可以先「練習」這台儀器，而「低熟悉度」的受測者則被拒絕給予練習的機會；而「高介入程度」表示受測者可以親自操作這台機器，「低介入程度」則表示受測者只能被動地觀看調查者操作[44]，隨著受測者在儀器之前相繼出現，所有人都會收到一份問卷，問卷中主要的問題為了要誘發受測者的技術導向，在一人五個試驗之後，詢問他們認為自己的表現與一位西洋棋大師比較起來如何，這些「高熟悉度／高

介入程度」的受測者達到平均最高的信心積分，「高熟悉度／低介入程度」以及「低熟悉度／高介入程度」的受測者落在中間，而「低熟悉度／低介入程度」則最低[45]，這些結果在稍晚的實驗中被複製，這個實驗發現賭客對於自己熟悉的牌比起不熟悉的牌會投入較多賭金，也發現到賭客展現出較高的自信，因此他們會聽任於自己的控制幻覺[46]。

藍格的第五項實驗發現即便是被動的介入一個機會情境，也會增加賭客的控制幻覺。她這次所邀請的受測者全部都參與一場地方性賽馬摸彩活動，被要求在開獎之前三個不同的時間點，為自己中獎的信心指數評比。藍格發現對結果必須考慮越久的人，他們就越可能依照結果下注，而他們的信心指數也會變得較強，她因此預測他們的信心積分將會隨著時間增加。除此之外，因為實驗是發生在賽馬場的場景中，也因為男人比女人更為主動積極地介入賽馬活動，她也因此預期女人會比男人有較高的平均信心積分，因為她們會花較少的時間考慮比賽，花較多的時間考慮摸彩。如同預期的，受測者的信心積分隨著時間穩定地成長，而女性的分數同樣的亦高於男性的分數。

第六項，也就是最後一項實驗，則是再度測試先前實驗的結果，它發現被動介入程度越大，所誘發的控制幻覺就越大。這個實驗的受測者分為兩部分：「低介入程度」的這些人在購買當天一次給予彩券上的三個數字，「高介入程度」的人則在開獎前連續三天每天給予一個數字，「高介入程度」的這些人因此被迫在三個分開的時段考慮這個活動，「低介入程度」則不需要。與第三項實驗相同，每一位受測者都擁有與第二場摸彩參加者交換他或她手中原有彩券的機會，同樣也具有較高的中獎機率（由1/25增加至1/21）。在開獎的前幾分鐘，所有的參加者同樣被要求為他們中獎的信心評分，範圍從1到10，一如藍格所預測的，這些在「低介入程度」條

件的人遠遠地比「高介入程度」的人更有可能願意為了較好的中獎機會而交換他們的彩券。同樣的,「高介入程度」的平均信心積分也比「低介入程度」明顯高出許多(6.45:3.00),當單獨地個別分析這些選擇保留彩券的人的信心積分時,發現在這兩項介入程度之間也存在著顯著的差異(8.36:3.67)。

　　藍格根據這些實驗結果做出以下的結論:「當機會情境與技術情境越相似,人們就越有可能以技術導向的態度面對機會情境。」[47]因此,即便是身處機會情境,一位賭客主觀且不理性的思考過程會比他或她對客觀真實狀況的理性評估顯得更具影響力。控制幻覺讓一些參與者拒絕了明明是比較好的中獎機會,控制幻覺對某些受測者而言甚至會強烈到讓他們在現實中拒絕讓自己做出合理判斷的機會,而選擇做出荒謬的決定。個人介入程度以及熟悉度越大,或是「練習」儀器都產生了相似的結果。

　　藍格引用她所熟悉的心理學理論來解釋她的發現。首先,她提出一個與遊戲理論相關的解釋。她認為人們從控制自身環境的能力中獲得歡愉及滿足,而當他們自認為能夠控制不可控制之因素時,滿足感達到最大。接著她提供了一個緊張消減的解釋,她指出即使是一種控制假象,或許也能讓人們逃避因為領悟到自己完全無法控制而產生的焦慮感。第三種解釋則是,技巧與機會透過巴甫洛夫學習理論緊密的結合在一起:在大多數人的經驗中,「顯示出在每一個技術情境中都會有機會層面,而在每一個機會情境中都有技術層面」[48]。這個解釋特別適用於那些知道哪一種賭場遊戲擁有最佳的賠率組合以及哪一種吃角子老虎機被設定在最大報酬率的賭客。最後,她指出技術與機會彼此之間經由史基納的學習理論解釋也緊密相關:「使得技巧與機會情境之間的區別,因為正面結果最常被歸因於之前所採取的行動,而更形複雜。」[49]事實上,她強調:「正面結果的發生與實際種種情況完全無關,因為在現實生活中,大部

分的結果都是導因於當下的立即性行動。」[50]

　　然後藍格探討她的發現與商業性賭博之間可能的牽連，她指出了將技術相關因素與機會情境合併之後的顯著效果。但是她主張，假如這些改變也可以運用到像州樂透彩這類的合法賭博上面，對於降低類似地下彩券簽賭這種非法賭博的發生率將會有正面的效果。她因此建議，假使州樂透彩也能夠允許它的潛在顧客選擇他們自己所喜歡的號碼，便能夠如同地下彩券一般讓賭客們有「運作控制幻覺的機會」[51]。如此一來州樂透彩對他們而言將更具有吸引力。為了增加賭客的參與感，州樂透彩也應該要提供不同種類的彩券，如此才能夠允許人們從這些彩券之中選擇他們最熟悉的賭博項目。藍格再度重申她的發現，針對這些觀察她做出了下列的結論：

> 我們可以相當確定的說，當個體實際身處在情境中，機會情境在結果的獨立性上與技術情境越相似，對於控制的幻覺就越大。這個幻覺可能經由競爭方式的採用、選擇、刺激或反應熟悉度，或是被動或主動參與機會情境所引發。當這些因素出現時，人們就較有自信，也較有可能去承擔風險[52]。

內在歸因、中獎以及熟悉度

　　在嘗試複製藍格的結果時，某些晚近的研究者最初並無法發現任何控制幻覺現象的證據[53]。一開始這些無法支持的發現造成實驗心理學家羅伯特‧拉道舍（Robert Ladouceur）以及他的實驗團隊做出了這樣的結論，「這些結果對於解釋賭博行為養成及維持的控制幻覺之價值提出了質疑」[54]，他們反而主張個人控制或許應該被視

為「某人對某一種機會場合中所獲得成功的相信程度，這並不一定
是指他對成功機會的高估」[55]，但是在考量之後，拉道舍和他的同
事領悟到：

> 這些研究出現了一個令人困惑的事實；儘管這些受測者回
> 答出類似以各式各樣紙筆文具所計算出來的賭博形勢的客
> 觀概念，在遊戲之後的一場非正式訪談中，處處顯示了許
> 多非理性且主觀的看法，這些看法恰恰可被詮釋為是一種
> 控制幻覺[56]。

初級及次級的幻覺控制

依據最近發表的個人控制的「兩階段模型」[57]，拉道舍以及他
的研究夥伴[58]藉此推斷這個「令人困惑的事實」或許是來自於兩種
不同類型的控制幻覺，其中一種是藍格在早期的研究中沒有發現到
的。根據這個模型，初級控制幻覺（primary illusory control）是指
透過自身個人的行為，賭客能夠直接影響事件結果的一種信念；次
級控制幻覺（secondary illusory control）則是指他們對於有能力預測
這些結果的信念，拉道舍以及他的研究夥伴認為藍格的研究只屬於
前者。因此，當人們可能不會總是聽命於初級控制幻覺時，他們有
可能是屈服於次級控制幻覺。拉道舍以及他的研究夥伴因此推論，
某些人的控制慾望可能強烈到透過自身的人格特質或其他與機會無
關的因素，他們能夠享受浸身在相信自己足以預測某種結果的控制
幻覺之中，就本質而言，他們表現出有信心能夠控制自己所擁有的
運氣，研究者也推斷中獎的頻率可能也會影響賭客的控制幻覺。

為了測試他們的假設，研究者邀請了一些受測者來參與一連串
總計50次的線上輪盤試驗，這是一個他們從來沒經歷過的遊戲。在

實驗之前，他們根據是否相信遊戲結果多半取決於技巧或機會而被
分成兩組，這兩組中的每一組再被細分為兩小組，他們的結果都被
動了手腳，讓其中一半的中獎頻率比較高（50％），而另一半的中
獎頻率比較低（20％）。結果證明這些一開始相信他們的遊戲結果
能夠被自己的下注選擇所左右──也就是具有內在控制導向的受測
者，展現了初級控制幻覺，在一場測試之後所舉辦的面談當中，他
們將遊戲結果大大地歸因於技術而非機會。同樣地，這些一開始相
信他們的遊戲結果能夠被機會所左右──也就是外控型──的受測
者，展現了次級控制幻覺，這個實驗也證實了較高的中獎頻率比低
的中獎頻率更能夠引發受試者感受到這兩種類型的控制。

這些結果不只證實了藍格原先的發現，同時也暗示了：(1) 兩種
幻覺控制的類型可能影響賭博行為；(2) 這些控制幻覺在內控型導向
的人身上更為明顯； (3) 中獎強化了這些幻覺。他們同時也進行了
其他相當可觀的研究。在一項晚近的研究中，拉道舍和他的團隊利
用一個真正的輪盤，將它的數字和球孔都隱藏起來，這個研究發現
受測者在投擲之前所下注的籌碼比起投擲之後所下注的還要多，即
使遊戲結果對他們而言都是未知數[59]。這個發現歸因於次級幻覺控
制的影響，因為在投擲之前下注，受測者表明了相信自己能夠經由
預測中獎號碼來控制結果。這項研究同時也提供了主動參與提升了
控制幻覺的進一步證明，因為親自擲球的受測者比那些只能從旁觀
看的受測者明顯投注了更多的賭金，承擔了更大的風險，它同時也
證實了中獎強化了持續性，因為這些受測者在贏錢之後比在輸錢之
後有更強烈的持續下注慾望。

一些其他的研究也驗證了，與控制慾相較之下、較微弱的外控
型導向的人相比，擁有較強烈控制慾的內控型受測者事實上所表現
出的控制幻覺較為明顯[60]。舉例來說，一項針對英國青少年的近期
研究中發現，病態的吃角子老虎機賭客比起非病態賭客更有可能具

有強烈的內控型導向，也比較有可能展現技術傾向以及高估他們在不熟悉的遊戲機當中的中獎機會，這些非病態賭客傾向於較弱的內在導向、將成功歸因於運氣而非技術，並且表現出對中獎有較實際的期待[61]。如同接下來所描述的，較晚期的研究同樣驗證了中獎頻率，尤其是當它在一連串試驗剛開始即發生時，也會影響賭客的控制幻覺及其隨之而來的賭博行為。而這些能夠複製藍格最初調查結果的研究學者，並無法解釋其他關於控制幻覺在輕度憂鬱的受測者身上，比起在完全不憂鬱的受測者身上較為強烈的其他發現[62]。

熟悉度以及「風險移轉」

　　拉道舍以及他的研究夥伴們同時也證實了對賭博遊戲的熟悉度越大，就能促使受試者承擔越大的金錢風險，因為所有受測者的賭金金額都隨著實驗的進行逐漸增加[63]。根據報告顯示，二十一點玩家當中，這種「風險移轉」現象在群體性的玩家比獨自一人的玩家更為明顯。在實地場景及實驗室場景中都可以發現到，在這些場景中的某些情況下，投注金額同樣也會隨著時間而遞減。這些研究的設計人員因此將這種投注行為模式的轉變歸因於社會化的影響，或是個別玩家想要附和團體投注行為模式的轉變，避免讓自己表現得過度謹慎或過度自信[64]。拉道舍和他的夥伴，以及其他研究者[65]在稍晚的研究中提供了關於「熟悉度」或「容忍度」假設更進一步的證明，對賭博越熟練的人越會加重投注的籌碼，但也記錄了在任何情況之下投注金額都不會減少。

　　拉道舍以及他的研究團隊反覆地複製這些結果，他們觀察到，在輪盤遊戲一開始的時候，儘管老練的賭客投注的籌碼會比偶發性賭客或非賭客還要多，但隨著時間的過去，這兩組人馬的賭金都會穩定的增加。事實上，較無經驗的這組賭客的籌碼戲劇性地逐步升高，以致於僅僅在輪盤30轉之後，他們便追上了較有經驗的另一

組。除此之外，不論是有經驗或無經驗的賭客，他們的賭金都增加了，不管他們的輸贏賠率、不管他們是否察覺到遊戲較偏向技巧或是運氣，也不管他們是群體參與或是單獨參與遊戲。研究者同時也發現賭金的提高不止發生在單一的賭博階段當中，在兩個階段之間也會發生[66]。這些發現暗示了「風險移轉」既非源自於中獎，也並非來自某種特定的控制導向，更不是因為單純的社會影響，它表現得反而比較像是一種置身其中的熟悉感所帶來的結果。研究者相信「就養成和維持賭博這類習慣，以及觸發冒險行為來持續該習慣『不斷發揮作用』而言，置身其中是一項關鍵性的變數」[67]。

新手的好運氣：「新手贏錢」的假說

歸因理論學家相信人類早期的學習經驗造就了為他們之後的人格發展及相關行為。許多人認為某種特定的控制導向最主要是由於操作制約或是史基納的學習，會受到增強效果的存在與否所影響。他們因此聲稱，賭客贏了便歸功於內在控制，而輸了便怪罪於某些外在影響的傾向，特別有可能在他們賭博生涯初期便逐漸養成：

> 在機會情境中，初期試驗便僥倖成功的人，有可能會把成
> 功歸因於個人。換句話說，初期試驗卻失敗的人將會把結
> 果歸因於運氣差或某些其他外在因素[68]。

然而，既然歸因理論包含了強烈的認知成分，它的支持者堅信一位賭客對成功的期待，源自於早期的正向增強作用，能夠成為促進未來賭博歷程的差別刺激，最初的贏家也有可能將後來經歷的任何失敗歸因於外在因素。但是，由於一種內控型導向被建立，他們

同樣也有可能相信他們的壞運氣能夠被持續性及決心所克服。所以就算輸錢，賭客已確立的歸因形式或控制導向也必須為當下賭博過程的持續進行，以及新的賭博過程的開啟來負責。

一些研究已透過檢視輸贏原因來調查先前結果對隨後的投注行為所產生的影響，雖然這些研究一般來說與他們發現「先前經歷過一連串中獎過程的人有增加賭金的傾向」的結果一致，但對於經歷過一連串失敗的人所產生效應的結論卻莫衷一是。某些研究認為在一連串的失敗之後，賭客不是減少就是維持他們的介入程度[69]。某些研究卻發現輸家在輸錢之後，反而比贏家更加重他們的賭金[70]。其中一份研究還發現只有經歷同樣輸贏的人才會降低他們的籌碼[71]，而另一份研究則發現投注的決定與年齡有關：最年輕（十歲）以及最年長（大學生）的受測者傾向於輸錢之後降低賭金，贏錢後增加賭金，而青少年（十四歲）的反應則恰好相反[72]。

因為這些發現的差異，他們明確地指出先前經驗——至少最近剛剛發生不久的經驗——的確會影響之後的下注行為。但是，這些結果的說明卻充滿了疑問：籌碼的增加代表了隨同技術導向發展的信心指數的上升嗎？代表不顧一切地翻本嗎？代表興奮感上升嗎？代表熟悉度以及煩悶感嗎？抑或是，它代表了不同條件組合的所有可能性？一位評論家說明了不同年齡群組的不同投注型態，他指出某些選擇的決定是為了增加遊戲時間，而某些則是為了增加金錢獲利。因此，他暗示「在賭博中，先前的結果與隨之而來的行為之間並不存在著單純的關係，但是參加者會根據他們的期望與目標來鑑定先前的結果」[73]。

在機會事件中引發技術導向

為了闡明前輩的發現，艾倫・藍格（Ellen Langer）以及她的同

事珍‧羅斯（Jane Roth）進一步地探討這些觀念[74]。然而，比起強調輸贏的行為影響（對於之後賭注金額大小的影響），藍格及羅斯反而將研究焦點專注於增強作用的歷史或是過去的「運氣」在認知心理上的影響，特別是她們想確定早期成功的型態事實上是否會對她們的受測者造成內控或「技術」導向。藍格和羅斯認為：

> 既然人們受到激勵，把自己當做是導致自身得到成功結果的起因……，他們就有可能從周遭環境中掌握線索來支持這個屬性。……當某人期待或想要看到自己成為一段因果關係的起因，並且也開始有所成功的作為時，他將會產生內在的歸因屬性[75]。

她們預期一種內在的歸因屬性就算是在全然由機會來決定的情況下也應該會發生，而且「一連串的結果可能會變成發出信號的暗示，不論這項任務是否可控制，也不論某人是否具有控制權」[76]。

為了測試這些假設，藍格和羅斯要求九十位耶魯大學的男性大學生預測30次擲銅板的結果，所有的受測者應該都可以看得出來這完全是取決於機會的情況，但是，這些結果卻不是隨機的，它們已預先被研究者設定為各自包含三項不同條件的15次的「贏」和15次的「輸」，這些在「下降」（先贏）條件下的受測者首先經歷贏而非輸的過程，在一開始的15次丟擲中出現了10次的贏注，而在接下來的15次中只出現5次贏注，這個情況剛好與「上升」（先輸）條件的受測者相反，他們在前半階段先經歷了僅僅5次的贏注，在後半階段則有10次，而這些「隨機」條件下的受測者在整個過程中則被分配予相同次數的輸贏。另外，為了評估主動參與所產生的影響力，強加了兩個額外的條件：每一組條件內的受測者中的一半是主動參加者，就是所謂的「參與者」，而另一半則是被動參與者，也

就是「觀察者」，「參與者」在猜測投擲結果時，「觀察者」只能在旁觀看活動的進行。因此，包含十五位受測者的六個群組各自接受六種不同條件中其中一種的測試。在所有測試中，投擲硬幣的結果由研究小組中的一位成員「朗讀」出來，他同時也對受測者施加了應有的強化或回應作用。為了消除可能發生的任何疑慮，當受測者的反應剛好與安排好的銅板投擲結果相同的時候，每一次都會把銅板拿給受測者看。

　　這個實驗發現，實際上先贏條件比起先輸條件下的群組將控制幻覺的發展強化至更大的程度。隨著銅板的丟擲，所有的受測者都會收到一份問卷，它是用來確認研究者對於「下降」（先贏）及「參與者」條件下的受測者，認為他們具有最大的「技術」或內在控制導向，而「上升」（先輸）條件的受測者則較為外控或機會導向的預測，這份問卷除了詢問受測者是否相信他們的表現是由機會或技術所決定以外，同時也詢問他們如何看待在其他試驗中可能遭遇的情況，倘若他們相信較專注、較不會分心，或是額外的練習能夠改善他們的表現的話，此即象徵了「技術」導向。根據這些研究者的說法得知：

> 顯然，技術歸因在一連串結果剛發生時就確定了，在確定
> 是技術問題之後，結果的不一致也就顯得無足輕重了。一
> 項早期的、相當一致的成功型態造成了技術的歸因，接著
> 造成了受測者對未來成功的期待[77]。

　　藍格和羅斯同時也對她們的研究發現感到驚訝，無論是在哪一種檢測條件之下，這些耶魯大學學生受測者理應是既聰明又理性的，可是卻有那麼多的受測者顯然將由運氣決定的事件視為是可以由技術來決定：超過四分之一的受測者認為越分心，他們的表現

就會越退步，而將近一半（40％）的人則認為只要多練習就會有改善。藍格和羅斯推論，「看來將事件視為可控制的慾望是如此的強烈，以致於只要引進一個暗示、一連串相當一致的贏注，⋯⋯就足以誘發投擲銅板的控制幻覺，即便是高知識水準的受測者」[78]。

這些發現後來被複製於一項類似的研究，在該研究中有六十六所學校的幼童（年齡介於九至十一歲）同樣被要求來猜測30次銅板連續丟擲的結果[79]。如同之前的實驗，他們一樣被分為「上升」、「下降」、「隨機」三組不同條件，但省略了「參與者」及「觀察者」的條件。接下來，這些孩童一樣會收到一份問卷，要求他們為現在的表現評分，並且估計他們在其他試驗中的可能表現。大部分下降（先贏）條件下的小朋友認為他們表現得相當好，另外兩個條件的小朋友則覺得他們表現拙劣。同樣地，在下降群組中有較多的小朋友認為只要練習，他們就會在未來的試驗中，表現得比其他組要好。一如藍格與羅斯，這些研究者將他們的發現解釋為「先贏」假設的證據，並且暗示某種先贏模式很有可能會影響某人對於未來成功的期望，他們同時也將觀察到的現象歸因於「技術屬性」或是先前成功階段逐漸灌輸給人們的「控制幻覺」，並且斷言「這項研究的結果為一般的歸因理論在解釋『縱然是輸錢也還持續下去的賭博行為』這方面，提供了某些耐人尋味的支持及鼓勵」[80]。另一項研究發現，這種現象在具有高內控型導向的對象中比在外控導向的對象中更為明顯[81]。但是，第三項研究便無法證實投注的行為是受到先贏或是先輸情勢的影響[82]。

 # 結果的偏誤評估

一廂情願的想法

　　一廂情願的想法是一種自認有先見之明的偏差想法，它造成賭客對於某種特定結果的期望影響了他們的投注選擇，這個被認為在運動彩賭客中尤其普遍的現象，是艾莉莎‧巴貝德（Elisha Babad）和優西‧凱茲（Yosi Katz）[83]的研究主題。為了這個真實發生在以色列足球場及投注站的研究，研究者調查了六百三十位未投注的足球場球迷以及三百五十位投注站的賭客，他們認為這兩個不同的背景會產生兩種具有不同動機的研究對象：「足球場觀眾付費是為了享受氣氛、為了看他們支持的球隊打敗另一隊、為了能夠主觀且情緒化地表達，但賭客付費是為了贏錢。」[84]投注站與球迷以典型的熱情方式表現的運動場不同，被描述為是一個嚴肅、認真的場合，人們在那裡表現理智，而感情脆弱的展現是不被允許的。一廂情願的想法，他們定義為是「偏好及期望之間的連結」[85]的強度，是透過將受測者自我陳述的「入迷」或偏好程度，「死忠的」、「熱烈的」或是「適度的」與他們對於各類活動的預期結果相比較來測量。其中一半的受測者特別被囑咐要試著盡可能地客觀。

　　研究者預期這一廂情願的想法會根據兩個群體中「偏好」的強度而有所不同，而這想法在賭客之間也較不普遍，既然金錢上的風險被假定為是一種理性的經濟活動，他們因此推論冒險將金錢投注於比賽的這些人應該是較客觀、較無偏見，他們的預測比起未冒任何金錢風險的球迷應該也較為準確。

　　與他們的預測相反，巴貝德和凱茲發現所有的「偏好」程度都強烈地影響了受測者的預測，而高程度的一廂情願想法會同樣影響賭徒及非賭徒的預測，這個偏差甚至發生在特別被囑咐要客觀的受測者當中，巴貝德和凱茲引用克魯蘭斯基（A. W. Kruglanski）的「知識論的平民理論」[86]來解釋這些發現。根據這個理論的說法，當人們在尋求知識時，他們也正在投入一段分析及推論的過程，而這段過程會在他們認為已經找到所要的知識之後停止，若這段過程過早停止，在所有做出公正判斷所需要的資訊尚未吸收完全時，他們的評估是扭曲且偏差的，這種情形發生普遍因為「人們想要感覺到他們『知道』即使是在他們尚未完全擁有真相的情況下。」[87]

　　它甚至更有可能發生在當他們所吸收的這些有限的知識剛好與他們的期望符合的時候。任何這類在預測結果所產生的過度自信皆被認為對維持賭博行為具有關鍵性的影響力[88]。即使是對運氣和機率顯然不夠瞭解的樂透彩玩家，都對他們中獎的機會抱持著不切實際的樂觀態度[89]。

擦身而過、僥倖及後見之明的偏誤：失敗的合理化

　　當賭徒的預測錯誤，而且他們無法再抱持能夠控制運氣所決定的結果的幻覺時，他們會求助於其他扭曲真實情況的方式：他們可能會重新評估損失以降低它的重要性，並且重新以他們較喜好的方式來計算這些損失。因此，許多賭客具有制定一套「針對結果的偏誤計算方式」[90]，或是「後見之明的偏差想法」[91]的傾向，這些想法允許他們能夠將其虧損合理化。後見之明的偏見經常發生在虧損被巧辯為是因為隨機、不可控制的外在因素所導致的「僥倖」情況，而與賭徒自身的專門知識及直覺無關，賽馬場及運動彩玩家特別容易有後見之明的傾向，倘若他們的損失是因為「擦身而過」或「差

點就贏」——假使他們下注的那匹馬沒被絆倒的話；假使「他們的」球隊沒有漏接或是沒有在緊要關頭失去得分機會的話；假使裁判判定正確的話；假使這位明星球員沒有因為意外傷害而被換下場的話等等情況，他們應該且一定會贏。這些情況同時加強了贏家和輸家在評估他們自身知識及能力的信念：輸家總是將原因歸咎於他們所能影響範圍之外的環境，而贏家總將其視為是自己強烈預知能力及分析判斷技術的證明[92]。

　　在馬文·史考特（Marvin Scott）關於賽馬場的人種學研究中，他堅持馬場的下注者在沈溺於賭馬的過程中經歷了兩個不同的發展階段：第一個階段是精通競賽的形式，並且學習錯綜複雜賽事資訊的分析判斷技巧；第二個階段則是，「理性處理」意外結果的能力，這個能力明顯與偏差估計比賽結果的想法有關。對史考特而言，「理性處理」意料之外的結果代表了玩家分析以及解釋為什麼他的馬會輸，而另一匹馬會贏的能力：

> 很容易就能合理解釋他的馬——原本是一匹強健且具有萬全準備的馬——為何會輸：比賽的路程有點太長或有點太短；跑道的狀況不太好或是太高難度了；繫腹帶太緊或太鬆；馬蹄鐵鬆脫或是太緊；牠最近的訓練太吃力或不夠嚴厲；牠不喜歡警示燈的切換（開或關）；牠太快被勒緊馬繩或是被勒得不夠緊；牠不喜歡騎士騎乘他的方式；牠在生馬鞭的氣；牠被駕馭得太寬鬆、被迫偏離了跑道、跌倒或被其他馬的足後跟給絆倒；休息的時候被發現牠是扁平族；牠的馬鞍滑落了；牠被自己的影子嚇到並試著猛跳過去而因此亂了步伐；牠被人群的叫囂聲搞得心煩意亂等等。

要找出馬匹輸掉比賽的理由很容易；可是賭客對於他沒有下注的馬匹為何能夠獲勝卻只是輕輕地帶過……上癮者發現了一種兩相對立的說法，而這樣的說法就可以解釋了所有可能的比賽結果……所以，某一匹馬會贏是因為牠最近才剛剛比賽過……或是因為牠已經有好一陣子沒比賽了；是因為牠被密集訓練…或是被緩慢訓練……；是因為這匹馬變瘦了……或是因為牠變胖了……簡單地說，總是有某一個因素──或是剛好相反的原因──可能會被用來當做解釋比賽結果的理由[93]。

能夠讓賭客以他們最偏愛的方式看待過去的輸贏，後見之明的偏差想法被認為縱然是在輸的時候也可以促進賭博的持續性：它激勵了賭客嚴守有問題的投注「方式」，並因此持續增強了控制的幻覺。有偏誤的結果估計並不只侷限於運動及賽馬的投注者；他們同時也普遍存在於撲克牌聯賽的玩家[94]以及其他形式的賭徒身上。

「差點就贏」或是「擦身而過」的現象甚至適用於諸如吃角子老虎機及樂透彩這類純屬運氣的遊戲，之前就已經提到過史基納對於老虎機遊戲所具備的擦身而過的增強屬性的概念，因此，老虎機和及時樂的樂透彩經常「會被故意設計成玩家時常都會覺得他差一點點就能夠贏錢，而不是讓玩家只是一直期待著機會的到來」[95]，這誘使玩家以為「他們不是經常在輸錢，而是經常都差一點點就中獎了。也就是說，他們經歷了一段心理補償的階段，儘管沒有任何金錢上的回饋」[96]，樂透彩和地下彩券簽賭的玩家同樣容易受到差點就贏的影響，尤其是當他們具有占星家的身分、曾經研究過命理學、或是慎選與家人生日吻合的數字時，在這些情況下，「差點就贏的現象可能會被視為是一種鼓勵的象徵，它堅定了賭客的策略，

並提升了未來成功的希望」[97]。另外一種常常被用來解釋自己賭博輸錢的方式是，他們認為比賽的結果或是賭博遊戲的結果時常都是被做假的，玩家會覺得樂透彩、賽馬、賓果遊戲、俄羅斯輪盤、拳擊賽，以及其他技巧性的競賽或是靠運氣的賽事，它們的比賽結果根本就是在比賽之前就已經被決定好了，但是只有少數的一些特定人士才能夠知道這種內線消息。

關於技巧性遊戲的僥倖及後見之明的偏差想法

後見之明的偏差最初是由湯瑪斯·季洛維奇（Thomas Gilovich）在賭博情境之中發現到的[98]，他一開始執行一項分為三部分的研究來確定為什麼美式運動的投注者會持續進行這種很少有報償而且經常會遭受損失的行為。他特別想確定賭客是如何解釋他們自身過去的成功及失敗，這些或許會影響他們接下來的投注行為。季洛維奇強調他的研究目的只是為了探究已確立的賭客的持續性，而非探究為什麼一開始的時候人們要賭博。他對歸因文獻的重新探討顯示，人們在沒有賭博的狀態下經常以一貫性地偏差方式評估重要事件的結果，而且他們對於思考自己賭輸的時間比思考自己賭贏的時間還要多。因為他預期賭客應該會有這樣子的行為，他的第一份研究被設計用來測試幾個假設：他預期賭客會花更多的時間及心力來思考他們的損失而非獲利；賭客對於他們的損失投入越多的注意力，則周遭的情況就會越難忘；賭客在賭輸的時候的解釋會將他們的損失合理化，對於贏錢的解釋則是會再次印證了他們會贏錢的必然性。

在他第一個部分的實驗中，季洛維奇發現在美式足球比賽的簽賭裡面，就算比賽的輸贏關鍵是因為對方的球漏接而僥倖贏球，或是因為裁判的誤判，在比賽之後，不論是贏家或輸家都不會改變他們押注的隊伍。就算在比賽的時候發生「僥倖獲勝」的情況，而

且這樣的結果同時造成某些投注者賭輸，也同時造成某些投注者賭贏，可是所有的受測者都認為他們在第一時間都已經做出了唯一合理的選擇，並且他們也全部都會繼續賭他們原先押注的隊伍會在接下來的複賽中贏得比賽。季洛維奇錄下受測者對於他們所投注比賽的結果的想法及感覺，依此來得到這樣的瞭解。這些錄音的分析透露了，當輸家緊抓著這些隨機的「僥倖」事件來為他們的損失辯解時，贏家卻懷疑它們的關聯性，因為對贏家而言，結果正如他們之前所預期的。因此他的受測者傾向於針對他們的損失提出「失敗原因」的解釋（談論著要不是因為僥倖，結果應該而且一定會不一樣），而針對他們的贏錢提出「支持性」的解釋（不管是否有這種僥倖的情況，都會有同樣的輸贏結果）。然而，如他所預測的，受測者花在重新檢視並為賭輸「尋找原因」的時間，會比「支持」他們賭贏的時間多更多。而且過了幾個星期之後再聯絡這些受測者，比起贏錢的經驗，他們也比較能夠記起更多輸錢的經驗。季洛維奇因此推斷「人們顯然輕易地就能接受成功表面的價值，卻會詳細地檢查失敗」[99]。

他接下來的實驗則是透過驗證過去的僥倖經驗能夠影響運動彩賭客的歸因及後續行為的方式將這些發現更加延伸。在第二部分的實驗中針對以下的假設做測試：若運用（也就是增加）僥倖的特性，而這個僥倖也許就剛好決定了前一場比賽的勝負，這樣的僥倖事件應該會引發更強烈的偏差估計以及更大的後續效應。這項實驗被假裝成一場正式的面談，在該面談中季洛維奇「順口」提醒他的受測者他們最近才下注的冠軍盃籃球賽中關鍵卻僥倖的一局，他發現插話提醒他們這一局的貿然舉動使得「輸錢的受測者恢復了他們對押注球隊的信心，而贏錢的受測者則未減損他們對下注球隊的信心」[100]。他在最後一部分的實驗裡面測試僥倖結果這項條件的存在與否對輸贏的影響，結果他也得到了同樣的研究發現。季洛維奇發

現不論是否有僥倖條件存在的贏家，以及能夠將失敗結果歸咎於僥倖條件的輸家，在接下來的投注中，賭注金額都明顯比剛開始要增加許多。他認為比賽結果鼓舞了這些受測者，因為他們原先的信心完全未受到減損。但是，對於僥倖條件不存在的輸家——他們拒絕將損失怪罪於任何外來因素——在接下來的投注中，賭金的金額顯然比一開始要少得多。季洛維奇解釋，這個現象代表了這些受測者對他們原先的選擇失去了信心，因為他們已經對結果感到灰心。

　　季洛維奇的研究結果引導他推斷，運動簽注投注者並未客觀地評估他們過去的下注選擇，而且他們的偏見對未來的賭博行為也足以構成深刻的影響，他尤其認為這麼昂貴的努力會持續下去最主要是因為許多賭客無法分辨出他們的投注策略及對失敗的合理化是站不住腳的：

> 理所當然地接受成功，但卻將損失轉換為「差點就贏」的
> 這種想法趨勢，產生了某人對其賭博技巧及未來成功機會
> 過度樂觀的評估，受到這種誇張的預期心理的鼓舞，賭客
> 很有可能會繼續從事這類無報酬的賭博活動。所以，以偏
> 頗的態度評估結果的傾向可以被視為為什麼人們就算一直
> 輸也還持續賭博的一項重要決定因素[101]。

　　本質上，如同身處於其他環境中的許多人，賭客並不願意面對他們的失誤以及承認他們可能是錯的。

關於機會型遊戲的僥倖及後見之明的偏差想法

　　季洛維奇以及他的一位同事之後發現，後見之明並不一定侷限於技術性的事件，因為它也可能發生在倚靠運氣的遊戲中[102]。為了要確定是否發生在運動賭博中的相同偏見也同樣會存在於類似賓

果這種完全由運氣來決定的遊戲中，他們在兩個玩賓果遊戲的團體之間主持了一個相似的研究，透過引進一種實驗性質的僥倖情境至電腦化形式的賓果遊戲中（這些數字允許玩家一次可以蓋住兩個方塊，而非只有一個），他們能夠建制與存在於先前研究中相同的四種條件組合（贏／輸、有僥倖／無僥倖），雖然他們的受測者被誘使相信成功和失敗都是隨機決定的，實際上每一局遊戲的結果卻是預先決定好的，因此，其中一半的贏家及輸家會遭受到僥倖的情況，而另一半則沒有，這些研究者再次發現僥倖情境的操縱對於受測者後續的投注行為具有戲劇化的影響：一如先前的研究，無僥倖條件存在的輸家接下來的投注金額會減少，而其他三種條件組合下的受測者其賭注則會增加，這個發現再度被認為證實了以下的想法：這些無法將損失怪罪於外在條件的人會傾向於變得灰心，並且失去他們原有的信心。

在證實了賭客對結果的評估在仰賴技巧或運氣的情境中都會有所偏差之後，季洛維奇與他的研究夥伴從而確定，這個偏差的最終原因包含了許多賭博遊戲所引發的控制幻覺，根據他的發現，季洛維奇認為大部分的賭博遊戲都具備一種或更多種的特性，它們被用來製造對遊戲結果的控制幻覺。他自己的電動賓果遊戲便允許受測者選擇他們自己的卡片數字以及挑選出五個按鍵來產生必須將它們填滿的隨機數字，透過這種方式來產生受測者對控制的幻覺。為了測試這個假設，季洛維奇在他最後一個實驗中增加了「控制幻覺」以及「無控制」的條件，他透過研究者為一半的受測者決定所有的選擇，並因此而收回他們所有選擇機會的方式來達成條件的增加，除了這些總共能夠產生六種可能結果的附加因素外，最後這一項賓果實驗與之前的進行方式一模一樣。不過，這些結果並沒有達到統計上的顯著差異，一如預期的，他們發現在「控制幻覺」的情境下，僥倖的操縱對贏家的信心僅產生極少的影響，但是對輸家卻造

成非常顯著的影響，因為他們在無僥倖存在的條件下，後續投注的賭金比先前少了許多。

　　早期的研究者已指出後見之明的偏差促成了儘管損失慘重仍舊繼續下去的持久性，因為它使得賭客能夠持續具備充分的理由來相信這些錯誤的投注策略或「方式」[103]。與藍格和這些研究者相同，季洛維奇和他的同事以他們自身的研究為基礎推論，縱然輸錢還是繼續下注的行為最終可以被追溯至賭客的一個錯誤觀念，那就是即便是憑運氣的事件，某些部分還是屬於他們可影響範圍之內：

> 賭客們對他們未來的成功沒來由的抱持著樂觀的想法，這
> 是受到以偏差方式評估賭注的普遍趨勢的刺激，成功的結
> 果只看表面便被信以為真地欣然接受，而失敗的結果卻受
> 到仔細的審視、辯解並質疑，因為評估輸贏的角度是如此
> 不對稱，許多賭客顯露出對賭局無法客觀評估的困境，對
> 自己的技巧充滿信心，他們並且相信整個賭博策略需要的
> 只是一點小小的修正[104]。

　　許多賭徒在面對早期失敗時的持續力可能會因此變成他們「態度慣性」的後果，而這「態度慣性」對賭徒們而言，便是相信「成功就在不遠處」[105]。

選擇性記憶的偏差

　　除了僥倖輸贏之外，「擦身而過」以及「比賽作假」的認知也都是屬於選擇性記憶偏差的現象。在紐澤西州研究賭場未成年賭客的麥可‧法蘭克（Michael Frank）[106]描述了結果偏差的類型，他發現在大西洋城接受研究的賭客當中，三分之二（66%）的受測者表

示他們不是賭贏就是打平，但是法蘭克堅決認為這是不可能發生的
現象，因為所有的賭場遊戲都具備無法改變的賭場優勢，這些優勢
確保賭輸的玩家會比賭贏的玩家多更多。雖然也有可能是某部分的
受測者刻意地對採訪者說謊，但是法蘭克提出了另外的一種解釋。
不同於季洛維奇認為賭客對於輸錢比起贏錢會擁有更深刻的記憶，
法蘭克認為他的受測者較有可能是傾向於牢記贏的時候而忘記輸的
時候。在阿姆斯特丹的賭場，針對二十一點撲克牌遊戲的玩家曾經
進行了一項非常相近的選擇性記憶偏差的研究，這些玩家對於遊戲
產生符合他們預期結果的印象特別深刻，卻忽略了那些出乎意料之
外的結果[107]。這表示不論賭博的結果是輸是贏，即便是有所虧損，
選擇性記憶的偏差都可能有助於持久性的增強。

進退兩難的圈套

「進退兩難」（entrapment）的圈套發生在賭客已虧損過多導
致無法中止的情況，因為他們已錯過了能夠安全保本的停損點，就
本質而言，賭客在開始相信他們「現在已經無法再回頭」的時候，
便已陷入了這樣的圈套。然而，一般相信在早期贏錢的階段就已為
這樣的圈套種下禍根，賭客們變得

> 受到自己的「投注方式」（不論是什麼，總之沒有一個方
> 式能夠維持很久）實際上是有效的這樣的想法所催眠，目
> 前他所需要的便是要完全信賴自己所相信的「方式」，有
> 了這份信心，他可以持續下去直到打動這個世界獲得更大
> 的成功為止。賭博變成了一種信仰，但是卻是一種盲目的
> 信仰[108]。

　　損失不斷地伴隨著持續的賭博行為而來，直到賭徒發現他自己已經錯過了停損點了，因此他會認為，假如想要挽回他所有的損失，他就必須要繼續賭下去，甚至還要一直提升自己堅持一定要再繼續賭博的決心。這種不理智的想法無可避免地造成了越來越嚴重的損失和「翻本行為」，翻本這項特質在這些堅信某項特殊投注方式有效的賭客當中尤其常見，即便這個方式已不斷失效，它仍然能使這些賭客無法認清真實的狀況：他們只「知道」成功「遲早」會到來。

　　賭客在許多不同類型的遊戲中都會陷入這樣的圈套。一項實驗室研究顯示，人們即使是在能夠預測到失敗結果的遊戲中，他們還是會掉入這樣的陷阱並且一直想要翻本[109]。舉例來說，陷入這種圈套的樂透彩玩家經常持續地選擇特定的一組號碼，一次又一次地下注，他們相信這組號碼終將會中獎，而每一次的失敗只是將他們朝目標更拉近了一步[110]。然而，每一次的失敗也加強了他們對這種投注策略的信念，一直到這組被堅信一定會出現的珍貴號碼真的出現為止，他們是不會因為害怕失敗而中斷簽賭的。最後，某些玩家變得如此地無法自拔，以致於除非他們已經安排好有人來幫忙購買樂透彩券，否則他們是不會出遠門去渡假的[111]。賭場的賭博遊戲在設計的時候都會考慮莊家的優勢，所以它們在預定的回傳數值方面，基本上是沒有什麼不同的。在杜斯妥也夫斯基的《賭徒》（*The Gambler*）這本書當中，描述了一位輪盤遊戲玩家深陷於數字「0」的押注，而不願考慮其他投注選擇的例子。吃角子老虎機的玩家則時常深陷於某一台尚未中大獎的機器，可是該台機器的連線大獎卻總是「遲遲不肯出現」。同樣的，譬如某些賽馬場的賭客，會押注特定的某一匹馬，並且一再地輸掉賭注，直到該匹馬真的贏了為止。受到這種「穩贏的下注方式」[112]所奴役而盲從的賭客使得這樣的陷阱具體地呈現。亦如某位專家針對這種現象所做的解釋，「病

態賭客從此追逐著一個不可能實現的夢想，一個『長期的空想』，這使得他不太可能會放棄這份追求，不管在他身上發生了什麼事情。」[113]

運氣、技巧以及荒謬的信念

靠運氣的遊戲是指這些玩家無法掌控的遊戲，而靠技巧的遊戲則是指這些結果能受到某人的選擇及行動所影響，或至少有部分會受到影響的遊戲。某些研究顯示，正常的賭客較有可能將賭博視為同樣需要技巧和運氣的活動，不論這樣的看法是否理智。舉例來說，一項關於美國賭徒的大型調查研究發現[114]，有出乎意料之多的玩家相信，即使是像賓果、吃角子老虎機、樂透彩，以及純粹靠運氣的數字遊戲都至少需要一些技巧，某些玩家更確信這些遊戲需要更多的技巧甚於需要運氣。

為了判斷針對哪一種個人技巧的不理智想法及信念可能會影響到賭博行為及持久性，行為心理學家拉道舍、安・蓋鮑利（Anne Gaboury）以及他們的研究夥伴在一系列包含二十一點、輪盤遊戲、電視撲克機台，以及吃角子老虎機等仰賴運氣的遊戲的研究中，採用了「有聲思考」的方法[115]。他們提供錄音機給這些受測者，指導他們將賭博時所擁有的每一個看法及感想不斷地以言語表述出來，無須擔心遣詞用字是否恰當、理由是否充分，或是表達語句是否完整，這個方式的優點是不需要做問卷，也不需要中斷賭客的正常行為。然而，這些研究當中的某部分，在賭博過程中對受測者提供了問卷，該問卷的設計是為了誘導出受測者的動機及不切實際的控制慾望的訊息，在這個過程結束之後，這些受測者的言詞被謄寫成文字並歸類為理性或非理性。

　　這些研究顯示，大約有70%至85%以上的受測者所錄製的聲音內容是非理性的，與運氣有關的言詞記錄被認為是理性的；提及因果影響而非運氣，包括關於迷信性質的言論、擦身而過、無根據的歸咎原因，以及個人的控制力等，都被歸類為非理性。這些研究學者發現，受測者採用不同的策略來增加他們成功的機會，他們對於「賭客謬誤」表現出堅定的信念，並且將私人的決定歸咎於機器，認為它是刻意要阻撓他們的努力。儘管他們將自身的損失歸因於諸如運氣差這類外在因素，即使不可能運用任何個人的影響力，他們還是將贏錢歸功於自己的決定或技術。這些研究同時也涉及了喚起理論，因為他們發現喚起，透過心跳速度加快的測量，與非理性想法出現的頻率相符合[116]。

　　當這些創新的「有聲思考」的研究產生有價值的研究結果時，研究學者本身倒是謹慎地承認，「此研究並無法澄清非理性的想法是否直接影響了冒險的行為」[117]。但是他們的確認為非理性想法與對於控制的需求及幻覺有關，因為在擁有較強控制慾的受測者當中，有較多的人說出了非理性的想法[118]。

　　然而，一如先前所討論的，關於這類研究最大的批評來自於，它們多半在一個模擬的人造實驗場景內進行，實驗對象為大學生及職員，他們並非病態甚至也非規律性賭客。為了回應這些批評，拉道舍以及他的工作伙伴針對電視撲克機台的玩家，同時在實驗室以及真實場景，進行一項比較性的研究。由於發現分別在兩個場景裡受測的賭客的反應並無不同，他們因此推斷「在實驗室裡進行電視撲克機台產生了認知的、行為的以及動機的現象，這些現象與在真實場景裡所觀察到的相同」[119]。因為這個研究，他們堅決主張在某些情境之下，實驗室研究的結果與實境研究的結果是一樣有效的。

215

運氣與迷信

操縱運氣

關於賭徒認知過程的其他研究已證明，許多人將機會、運氣以及技巧視為完全不同的現象[120]，雖然機會與機率法則所描述的隨機結果的產生有關，運氣卻被視為是個人屬性，而這些屬性是早就注定好的，或是「被造成的」，因此它是可以改變的；或者是，類似幸運女神的魔力或神力，是一種個人對於超自然界神秘力量的信仰，它可以「造成」某些特定的結果。因此，一項針對位於阿姆斯特丹賭場內的二十一點玩家的研究指出：

> 所有的玩家都將運氣視為是個人的，而將機會視為是事件的或是結果的，也就是說，某些人可能會比其他人幸運，但機會對每一個人卻是均等的，不論是運氣或機會都會直接被人們所影響，但是一個人可以採取某些行動來設法獲得好運並且遠離壞運，卻無法用同樣的方式掌握機會[121]。

這項研究的受測者因而將他們的成功與失敗依序歸因於運氣、技巧以及機會的共同影響。

許多賭客將運氣的出現視為「波形」頻率，它無法被預測但是卻能夠被察覺出來：「一場遊戲的技巧在於抓住這個波動的最高點，也就是運氣最好的時候……能夠儘早察覺，也就是說，意識到自己正處於好運的階段，被視為是這場遊戲的技巧之一」[122]。同樣

的，部分輪盤玩家相信「運氣具有週期性」，或是在某些特定時段，紅色或黑色數字將較有可能獲勝[123]，在吃角子老虎機的玩家當中，也可以發現類似想法的報導，這些玩家相信他們能夠預測何時某一台機器即將要開出大獎[124]。相信運氣出沒無常的天性反應於賭客之間所流傳的格言當中：「你每天應該至少要下注一次，否則你可能會與幸運之神擦身而過卻不自知」。

　　賭客傾向於將他們對於全然隨機或決定於機會的結果的虛幻控制力或技巧誇大，這樣的事實經常顯現在他們的投注策略當中。舉例來說，骰子玩家經常將快骰遊戲視為技巧性的遊戲，比較像是競爭性的體育賽事。一位參與許多場非商業性骰子遊戲的觀察者指出，玩家在可以親自投擲骰子的情況下傾向於投注較大的金額，而在其他人擲骰的情況下，因為對投擲結果缺乏信心，所以傾向於投注較小金額。而當那些明顯地掌握最大控制能力的賭客投擲骰子的時候，他們也會傾向於維持原注，並且會避免跟那些賭客相互對賭。因為他們相信只要花時間努力，並在投擲之前全力集中注意力，就能夠改變結果。他們同時也相信，跟莊家要求更換一顆或是兩顆骰子，能夠深深改變他們的運氣[125]。

　　吃角子老虎機以及二十一點的玩家也有自己的一套操縱運氣的策略。老虎機玩家經常透過轉換機台的方式試圖轉換運氣[126]，而二十一點玩家則是透過更換位置或是轉換至另一張全新賭桌的方式。由於某些二十一點玩家同時也相信，一旦洗牌，他們的手氣便已決定，因此他們可能也會採取一些正常來講應該避免的玩法，來試圖轉換手氣，像是在不應該的情況之下還是要求拆牌或是繼續補牌。他們這麼做的原因是因為相信，這樣的「犧牲」將會中斷且改變預先決定好、「注定」發牌時會拿到的爛牌的順序。相對地，他們同時也相信缺乏經驗的新手玩家在賭桌上會因「拿了太多張牌」而阻斷其他人早就決定好的好運氣[127]。

　　輪盤以及快骰遊戲的玩家經常相信他們下注的時間點能夠或多或少增進他們賭贏的機會。明確地說，就是在投擲之前押注的賭注會比較大，因此所要冒的風險也會比較大，假如是在投擲之後與結果出現的時間點之間投注的話，就會比較穩當。所以在投擲之前就會比投擲之後有更強的控制幻覺[128]。當然，在真實的情況中，不論賭金是什麼時候被押注上去的，輸贏的客觀數學機率仍舊維持相同。有趣的是，在英國的運動彩玩家裡面，賭注數目越小的越有可能將中獎歸因於運氣；賭注數目越大的，則越有可能歸因於技術[129]。部分研究學者深信當控制假象本身成為賭徒追求的獎賞時，賭博行為會轉變為病態行為：「病態賭博基本上是對於一種誤以為真的上癮」[130]。

奇幻想法及儀式操作

　　許多賭客相信各式各樣的迷信行為及儀式操作同樣也會影響他們現存的運氣，並增強他們贏錢的力量。雖然迷信的信仰經常是社會學習的產物，許多新奇的儀式活動卻會在它們意外地與一股龐大的強化力量結合時形成。關於這個領域最早也是最著名的研究便是行為學家史基納的研究[131]。在他以鴿子為實驗對象所進行的刺激──反應制約的典型研究當中，發現在置放一個飼料槽的同時，也能夠碰巧強化鴿子的某一種行為，不論該行為是什麼。所以該研究表現出這種行為與飼料的出現之間似乎存在著某種因果關聯：

> 制約過程通常是明顯的，這隻鳥在飼料槽出現時做出某些反應；因此牠為了食物會傾向於不停重複這些反應。假使在下一次出現前中間相隔的時間並不是那麼長，以至於產生了破滅，那麼第二次的「偶發反應」是可能發生的。這

更進一步地強化了反應，而隨後的增強作用也變得更有可能發生。的確是有某些反應並未受到強化，而某些強化作用在還來不及反應的時候就發生了，但是，最終的結果都產生了相當程度的影響力[132]。

當強化作用連續隨機產生時，這些鴿子實際上是將自己制約於種種怪異行為的表現，盡牠們的努力來使飼料槽再次出現，不同的鴿子會單腳交替跳躍、打躬作揖、昂首闊步、以逆時針方向繞著籠子走三圈、把頭塞到籠子角落、舉起頭像是舉起一根看得見的橫槓、來回地搖擺牠們的頭和身體，或是對籠子的門做出不完整的輕啄動作，儘管每一項特殊行為反應都被認定只是單純的偶發事件，但一經養成便會持續下去，即使這些行為只是偶爾被強化。在某些例子當中，制約作用是如此的強大，以致於未受到獎賞的行為在完全消失之前，重複出現了10,000次以上，史基納將這類學習歸類為迷信，也是一種人類同樣容易受到影響的現象。

無庸置疑的，賭徒是這個現代化的世界裡最迷信的族群之一。可想而知的是，當某人認為既然在這麼多種不同形式的賭博遊戲當中要能夠賭贏是如此隨機的出現，那麼就算是和好運全然無關的任何事件，也會變得有關聯了。最令人捧腹的關於賭博特殊魔力的普遍形容雖然將近在五十年前就已出現，這樣的形容卻適用於任何世代的忠實賭客：

在這高度科技化且現實主義充斥的二十世紀的美國，賭徒是迷信最後的實踐者。他往左肩後方撒鹽、敲木頭、避開黑貓，並在前往賽馬或快骰遊戲的途中施捨金錢給乞丐。他戴著一頂可以帶來好運的舊帽子、一條領帶或是一個領

帶夾，假使壞運到來，他便追著它繞著椅子走三圈。他乞求、誘騙並懇求骰子，用比跟妻子說話更溫柔的語調對著骰子說話。他從骨子裡可以感受到一台吃角子老虎機就快開大獎了，或是一場輪盤遊戲快開出紅字了，而當結果證明感覺錯誤的時候，他以像是被最好的朋友所背叛的忿怒表情看著機器，他夢到了贏得比賽的那匹馬的數目字，在街角和他擦身而過的計程車車牌上面看見了樂透彩的明牌。不論他失敗了多少次，今天永遠是他的幸運日[133]。

最早也最吸引人的關於賭博魔力的學術界解釋之一是來自於詹姆士·漢斯林（James Henslin）[134]，他參與觀察了針對一群聖路易的計程車司機的快骰遊戲所進行的研究。縱然遊戲的結果完全沒有任何規則，這些玩家卻仍舊堅定地相信他們的個人行動足以影響結果，快骰遊戲的玩家利用指令式的魔法「與骰子對話」，告訴它們必須落在哪個點數，並在投擲之後發出響亮的彈指聲以促成想要的結果，當他們想要小的點數時會小心翼翼地輕丟骰子，想要大的點數時則會重重地甩出骰子，並且露出充滿自信的誇張表情。舉例來說，這樣的自信會展現在擲骰之前宣布結果的時候，或是在押注金額異常龐大以及押注那些點數不容易出現的一賠一賭注的時候（像4點和10點就是屬於較不容易出現的點數，因此通常會給予比較高的賠率）。有渲染效果的魔法、玩家個人的精神「力量」或是神力，以及他當下的需求都被相信能夠影響骰子。

有一次一位特別幸運的玩家被形容為「店面傳教士」，他的好運氣被歸因於他與聖經的緊密結合，由於這本人造冊子被視為是蘊含並傳遞神力的寶庫，幾位其他的玩家便聲稱他們也將開始閱讀聖經並藉以改善他們的運氣。另外，某人把他的好運氣歸因於他說他

需要贏得一大筆錢來支付隔天就到期的房租這個事實：「啊！」另一位玩家說道：「難怪你會贏。」[135]

　　因為賭客相信不同的玩家對於骰子會具有不同程度的神力或「力量」，其他人的投注金額便因此經常受到當時是由哪位玩家擲骰的影響。遇到與被認為擁有較多神力的玩家對賭時，賭注金額會較小，而與神力較少的玩家對賭時，賭金則較大。當擲骰者感覺到他們對於骰子漸漸失去控制時，有時候他們會在每一次擲完骰之後提高他們的賭注金額，因為他們相信這樣子做可以恢復他們對骰子的控制力，並且讓他們擲出想要的點數。某些玩家則相信「奇數金額」的賭注，像是1美元外加1美分，將可以產生較有利的結果。

　　不小心掉落一顆或兩顆骰子是不好的預兆，因為那表示「把好運都給丟掉了」，如此一來會出現不利的擲骰結果，除非把骰子放在桌面毛氈上、或是在與你對賭的玩家身上磨擦幾下，好運才會恢復。擲骰者一直無法擲出他想要的結果也是一個不好的兆頭，這代表骰子的表現違背他的心願。因為這些擲骰者沒有「再贏一把」的話是不能放棄這個點數的，所以他們可能會以「保證」下次會押注更多賭金的承諾來賄賂這些骰子，以重新取回對它們的控制權。

　　正如同擲骰者會利用魔法協助其獲得成功一般，他的對手也同樣會使用防禦魔法來對抗他。「抓住骰子」，也就是在骰子依然滾動的時候將其中止，據說這能「阻斷擲骰者的控制力」，並使其輸掉下一輪的投擲。這個策略是受到許可的，而且被認為在擲骰者正處於連續好運的時候特別有效，因為中斷了骰子也就如同中斷了他的氣勢，這使得他「猛然一驚」而失去對骰子的控制。有時候某個對手會抓住骰子，然後在將它們歸還之前，先往自己身上磨擦幾下，藉此「讓骰子冷卻一下」，以結束一位氣勢如虹的擲骰者的「好運勢」。

　　漢斯林將其受測者對迷信觀念及行為的執著，一部分歸因於

史基納的隨機增強作用，而一部分則歸因於布羅尼斯洛·馬林諾夫斯基（Bronislaw Malinowski）[136]以及阿弗烈·克魯伯（Alfred Kroeber）[137]的反人類學解釋。身為功能主義學家，馬林諾夫斯基認為，人類在不確定的環境下，會體驗到減輕焦慮及緊張的神奇「功能」，而身為文化決定論者，克魯伯主張我們永遠無法得知人類對魔法及宗教信仰的起源，但是一旦碰觸之後，他們經常會將其儀式化，並且在社會化的過程中透過文化持續地傳遞及灌輸。漢斯林認為，與史基納的實驗室動物在孤立情況下習得迷信行為不同，人類是群居動物，他們當中大部分的行為都是在社會環境裡習得的，許多人類行為──包括迷信及儀式化的表現──都因此傳承自其他人，並經由其他人對他們的反應而塑造或強化該行為。

然而，漢斯林同時也主張，因為同樣接收到消除緊張的報償，史基納的增強理論與馬林諾夫斯基的緊張消除理論的論點相符合，更進一步的說，文化學習在受到獎勵的情況下也能夠被強化。漢斯林因此推斷，某部分迷信的信仰及行為是透過學習榜樣而習得的，某部分則是意外習得的，不論是經由哪一種途徑，這樣的學習在偶爾受到強化的情況下，將會持續保留下去：

> 神秘的魔法行為偶然地發生；在一個社會情境中因為受到非正式的教導及社會成員的接受而更為根深蒂固；同時也因為非固定比率增強時制的間歇性強化作用而得以繼續維持[138]。

所以，一如所有其他的迷信，漢斯林認為他所觀察到的賭客對魔法的信仰及行為來自於三種過程：(1) 因為對這兩種毫無關連的奇蹟產生了暫時性的聯想，而引發了個人的學習；(2) 由其他人所設立的榜樣而引發的群體學習；(3) 因為社會的認同與接受，以及因為信

仰的力量而減輕了賭博的不確定性所造成的緊張及焦慮，這些行為
受到了強化。

　　只要在任何一間賭場閒逛並偶爾觀察一下，便不難證實許多
已發表的近似於非理性人類行為及信仰的言論。舉例來說，不難看
見賓果遊戲的玩家在他們的賓果卡四周堆滿了玩具象，而每一隻象
的象鼻都朝上，以便為他們「抓住好運」而增加中獎的機會。某些
賓果玩家相信坐得離先前的贏家近一點可以增加他們贏的機會，因
為他們可以感染部分的運氣。其他人則不停地更換賭桌以「追逐運
氣」，希望能找到一個「幸運位子」。許多人會穿上「幸運」襯衫並
使用特殊的「幸運」記號筆，一直到這些東西的運氣被用光為止[139]。
一些吃角子老虎機的玩家拒絕玩一整捲的銅板，除非這捲未拆封的
硬幣兩端出現某個特定的「人頭」與「數字」的組合，整捲銅板未
具備這個適當組合將被視為「不幸運」，倘若利用它來玩遊戲則必
定會輸。某些認真的玩家覺得投注於一台機器內的金額數目，至少
應該維持在某一個特定的「基本」水準之上，或是當他們投注時，
手上必定要握有特定數目的銅板。許多玩家會情有獨鍾地想要玩特
定的某一台「幸運」機器而不去玩其它的機台，他們會謹慎地看
守著它[140]。賭性堅強的抽抽樂彩券玩家則仰賴各式各樣的「抽牌魔
法」，例如親吻彩券、在身體的某部位（頭髮、臀部、胸部等等）
摩擦，或是以他們相信會奇蹟似地帶來大獎的「特別」方式整理
並打開它們[141]。樂透彩券的攤販已表示，某些特定場所的「幸運機
器」及「幸運彩券亭」在某一大獎由該處開出之後的幾個星期，彩
券銷售額會異常地飆高：衝勁十足的樂透彩玩家相信該台彩券機或
該銷售亭本身就充滿著好運[142]。

　　當一位賭徒遵循某些贏錢的「法則」時，與這些迷信相關的聯
想也同時較有可能發生。有人說：「透過在許多情況下，反應與增
強作用的偶然並置，變動比率（VR）的設計可能會增強某些特定的

223

賭博策略,雖然這些策略操作的結果,與其真實價值比較起來,是不成比例的⋯⋯。」[143]在這種情況下,賭徒對於這套「必勝方法」的效力變得更加確信,例如賭客謬誤、在一天的第三場賽局做出最大膽的押注,以及普遍的口頭告誡「當你正在輸的時候要下注更多才行」。

　　誠如精神分析學家在他們的自我陶醉以及願望實現幻想的討論中所暗示的,這些相信某些事件及結果能夠完全受到思想掌控的賭客,或許會擁有最極端的荒謬信仰以及控制幻覺。某些賭客堅決相信「心靈」力量的存在,每個能夠行使特有內心修練的人都能夠擁有這股力量。因此,他們相信銅板的丟擲、骰子的投擲、切牌、輪盤遊戲裡滾動的球的位置、下一個賓果號碼,以及中獎的樂透彩號碼都不只是亂數或隨機的結果,而是(並且經常是)受到看不見的精神力量影響的結果。雖然心靈學家幾個世紀以來都無法證明意志力以及其他心靈現象的存在,可是這些非人間的、屬於另一個世界的力量是真實的而且是能夠被掌控的信念仍舊廣泛散布[144]。

　　對於某些善意的、全知的超自然力量試圖將未來事件的結果傳達給賭客的預兆、神秘徵象、夢境以及其他跡象的信念,與一廂情願的想法相去不遠。許多賽馬場賭客的選擇受到他們在前往賽馬場途中,所看見或聽見的車牌、報紙以及廣播節目中偶然遭遇到的「預兆」所影響;許多樂透彩玩家依據占星術、解夢書、電話號碼、郵遞區號、電腦程式、所愛的人的生日、週年紀念日以及在他們人生當中的其他重要事件來選擇他們的「幸運號碼」,就好像是這些數字將會影響開獎的結果一般[145]。某一群樂透贏家中,超過三分之一以上的人將他們的好運歸功於心靈傳達及超自然的影響力[146]。根據某位心理學家的說法,「對於念力的信賴⋯⋯是支持賭徒繼續參與賭局或買樂透彩的原因,因為大家都知道這些賭博遊戲的輸贏都是被指定好的,所以大家才都沒有辦法贏錢。賭客也許都很清楚地

知道，絕大多數的賭徒都是註定要輸錢的，但是他們認為自身的特殊力量或許能夠使他們成為少數贏錢的那一些人。」[147]

事實上，這些想法有時候是經由科學研究所醞釀出來。舉例來說，一個研究團體在進行了四年嚴謹的現場研究之後發現，某家位於拉斯維加斯的賭場，它的支付比例與月球運轉週期及潮汐引力正相關，但是與地球的地磁場變化量成負相關[148]。理所當然地，該研究清楚的含意即是，賭客應該因此選擇他們造訪賭場的時間點。無關乎這些信念及行為的實用價值，這些研究的發現增強並擴大了許多賭客所抱持的控制幻想，這些非理性的、神奇的想法也被認為應該對於問題賭客的持續性賭博負責[149]。

諷刺的是，在賭場裡的這些賭客並不是唯一仰賴魔法及迷信的人：採取手段來改變自身運氣的賭場經營者及管理人，與他們的顧客一樣，容易受到非理性想法及控制幻覺的影響。對賭場員工進行參與觀察研究的社會學家已經注意到，在當班的時候運氣不好且輸了太多錢給玩家的發牌員以及工作人員，很有可能就會被換掉，甚至有可能就會直接丟掉工作[150]。在一篇熱門週刊雜誌的訪問中，一家位於拉斯維加斯的大型賭場的經營者承認：「倘若我的快骰遊戲賭區連續二十天都虧錢，五天之後我就會換掉骰子的製造業者，十八天後我會買進新的賭桌並把舊的燒掉，用全新的桌子、新的骰子、新的桿子及新的發牌員。光只是在那裡祈禱是沒有辦法幫你改運的。」[151]

◆ 本章註釋 ◆

1. e.g., Brown 1993; Dickerson 1991; 1993b; Dickerson and Adcock 1987; Griffiths 1990a; 1993a; Ladouceur 1993; Sharpe and Tarrier 1993; Walker 1992a, 1992b, 1992c; 1992d.
2. Walker 1992d, p. 245.
3. Frank 1993, p. 393.
4. Wagenaar 1988.
5. Walker 1992d, p. 245.
6. ibid., p. 246.
7. Dickerson 1991, p. 325; 1993a, p. 12.
8. Dickerson 1991, p. 328; Dickerson 1993a, p. 15 emphasis in original.
9. Frank 1979, pp. 809–81; Edwards 1955; Moran 1970d; Orford 1985, pp. 176–177; Tonneatto, Blitz-Miller, Calderwood, Dragonetti, and Tsanos 1997; Walker 1985; 1988; 1992a; 1992b; 1992c.
10. Attneave 1953; Griffith 1949; Preston and Baratta 1948; Sprowls 1953.
11. Moran 1970d, p. 64.
12. Cohen 1964, 1975.
13. Anderson and Brown 1984, p. 403; Oldman 1974, p. 417; Orford 1985, p. 177; Rogers 1999, p. 120; Shewan and Brown 1993, p. 124.
14. Allcock 1985, p. 164; Cohen, Boyle, and Schubsachs 1969.
15. Moran 1970d, p. 63.
16. Spanier 1994, p. 152.
17. ibid., p. 153.
18. Scott 1968, p. 119; see also Ladouceur and Dubé 1997.
19. Cohen 1964.
20. Keren and Lewis 1994.
21. Scott 1968, p. 120.
22. Clotfelter and Cook 1989; Rogers 1999, p. 121.
23. Camerer 1989; Paulson 1994; Wood 1992.
24. Dickerson 1989, p. 160.
25. Dickerson 1993a, p. 14.
26. ibid., p. 14.
27. Spanier 1994, p. 150; cf. Wilson 1965, pp. 6–7.

28. Spanier 1994, p. 149.
29. Popkin 1994, p. 48.
30. ibid., p. 49.
31. Burger and Smith 1985.
32. Kusyszyn and Rubenstein 1985, p. 107.
33. Rotter 1954; 1966.
34. e.g., Langer 1975; Wortman 1975; 1976.
35. 相關的自我決定理論也做出類似的預測：測試這個研究方法的研究人員發現，擁有自我決定或內在博奕動機的人將會對需要技巧的遊戲感興趣，而那些不具有自我決定動機或是受外在規範的人則會被需要運氣的遊戲所吸引（Chantal and Vallerand 1996; Chantal, Vallerand, and Valliéres 1995）。
36. Burger 1991; Burger and Cooper 1979; Ladouceur and Mayrand 1987; Liverant and Scodel 1960; Schneider 1968; 1972; Strickland, Lewicki, and Katz 1966; Wortman 1975.
37. Burger 1986; Burger and Cooper 1979; Burger and Schnerring 1982.
38. Frank 1979, pp. 81–82.
39. Wortman 1975.
40. 由於渥特門只針對兩種條件 —— 預知及因果關係 —— 做檢驗，她主張她的研究設計中所包含的三個小群組，剛好可以證明這兩種條件都是引發控制知覺的必要條件。她納入了對照用的單一條件群組，只為了要駁斥某一條件可能比另一條件更具影響力。雖然她所得到的結果支持這些特殊的預期，但是她只挑選三個受測群組的決定卻是不適當的。
41. Langer 1975.
42. ibid., p. 313.
43. Breen and Frank 1993.
44. 藍格的「控制幻覺」儀器是一個電線箱，有三條波浪狀彎彎曲曲的銅線路徑嵌在箱子的表面上。有一根棒針連接著這個電線箱，當棒針放在「正確」的路徑上，就能走完一圈迴路，並聽見蜂鳴聲。這三條路徑中哪一條才「正確」，是以箱子側面的一排開關隨機決定。這些開關不只能夠同時間開通一條線路，也能夠一次開通或關

閉全部三條的線路。有一個內部發動的開關也可以設定成針對這三條路徑跑完及中斷迴路，即使棒針碰觸到正確的路徑，也只讓蜂鳴器在十秒鐘內響二秒，剩下的八秒鐘不響。那些「高介入程度」的受測者被要求在這三條路徑中選擇他們認為會讓蜂鳴器響的路徑，然後拿起棒針，慢慢跟著路徑走，看看他們的選擇是否正確。那些「低介入程度」的受測者被要求在這三條路徑中選擇他們認為「正確」的路徑，但是不讓他們移動棒針。「高熟悉度」的受測者在實驗可以進行之前被告知電線插頭壞了必須修理。在「修理」機器所需要的二分鐘內，研究人員讓他們「練習」以便熟悉這台機器。「低熟悉度」的受測者則被拒絕給予練習的機會。

45. 事實上，每個受測者都有兩個評估值要被分析。在實驗開始之前，所有的受測者都被要求先評估他們對於成功有多少信心，量尺從1（沒有信心）到10（非常有信心）。受測者在做完一項單獨的「成功」試驗（在試驗中，所有的路徑都是開通的）之後，要填寫第二份問卷，如此才能夠比較他們試驗前與試驗後的信心水準。兩者的評估產生的結果相去不遠。

46. Burger 1986.
47. Langer 1975, p. 323.
48. ibid., p. 324.
49. ibid.
50. ibid., emphasis in original.
51. ibid.
52. ibid., p. 327.
53. Ladouceur and Mayrand 1984; 1986; Ladouceur, Mayrand, Dussault, Letarte, and Tremblay 1984; Reid 1986, p. 36.
54. Ladouceur, Mayrand, Dussault, Letarte, and Tremblay 1984, p. 47.
55. ibid., p. 51.
56. Letarte, Ladouceur, and Mayrand 1986, p. 299.
57. Rothbaum, Weitz, and Snyder 1982.
58. Letarte, Ladouceur, and Mayrand 1986.
59. Ladouceur and Mayrand 1987.
60. Burger 1986; 1991; Burger and Cooper 1979; Burger and Schnerring 1982; Burger and Smith 1985.
61. Carroll and Huxley 1994.
62. Dykstra and Dollinger 1990.
63. Letarte, Ladouceur, and Mayrand 1986.
64. Blascovich and Ginsberg 1974; Blascovich, Ginsberg and Howe 1976; Blascovich, Ginsberg and Veach 1975; Blascovich, Veach, and Ginsberg 1973.

65. e.g., Breen and Frank 1993.
66. Ladoceur and Gaboury 1988; Ladouceur and Mayrand 1986; 1987; Ladouceur, Mayrand, and Tourigny 1987; Ladouceur, Tourigny, and Mayrand 1986.
67. Ladouceur and Gaboury 1988, p. 125.
68. Frank and Smith 1989, p. 130.
69. Blascovich, Veach, and Ginsberg 1973; Cohen, Boyle, and Shubachs 1969; Hochauer 1970; Levitz 1973.
70. Greenberg and Weiner 1966; McGlothlin 1956.
71. Greenberg and Weiner 1966.
72. Cohen, Boyle, and Shubachs 1969.
73. Cornish 1978, p. 178.
74. Langer and Roth 1975.
75. ibid., p. 952.
76. ibid
77. ibid., p. 954.
78. ibid., p. 955.
79. Frank and Smith 1989.
80. ibid., p. 135.
81. Burger 1986.
82. Breen and Frank 1993.
83. Babad and Katz 1991; cf. Babad 1987.
84. ibid., p. 1924.
85. ibid., p. 1922.
86. Kruglanski 1980; Kruglanski and Ajzen 1983.
87. Babad and Katz 1991, p. 1922.
88. e.g., Wood 1992.
89. Rogers 1999, pp. 122–123.
90. Gilovich 1983.
91. Shewan and Brown 1993, p. 124.
92. Gilovich 1983, Gilovich and Douglas 1986; Griffiths 1993a.
93. Scott 1968, pp. 91–92.
94. Corney and Cummings 1992.
95. Reid 1986, p. 32; see also Scarne 1975; Strickland and Grote 1967.
96. Griffiths 1993c, p. 43.
97. Reid 1986, p. 32.
98. Gilovich 1983.
99. ibid., p. 1111.
100. ibid., p. 1119.
101. ibid., p. 1122.
102. Gilovich and Douglas 1986.
103. Kallick, Suits, Dielman, and Hybels 1979, p. 85; Cohen 1972.
104. Gilovich and Douglas 1986, p. 229.
105. Gilovich 1983, p. 1111.
106. Frank 1993.
107. Keren and Wagenaar 1985, p. 154.

108. Fink 1961, p. 255.
109. Brockner, Shaw, and Rubin 1979.
110. Rogers 1999, p. 120.
111. Walker 1992c, p. 66.
112. McCormick and Taber 1987, pp. 20.
113. Fink 1961, p. 255.
114. Kallick, Suits, Dielman, and Hybels 1979, p. 86.
115. Dumont and Ladouceur 1990; Gaboury and Ladouceur 1988; 1989; Ladouceur 1993; Ladouceur and Gaboury 1988; Ladouceur, Gaboury, and Duval 1988; Ladouceur, Gaboury, Dumont, and Rochette 1988; Ladouceur, Gaboury, Bujold, Lachance, and Tremblay 1991.
116. Coulombe, Ladouceur, Desharnais, and Jobin 1992; Ladouceur 1993, p. 335.
117. Ladouceur and Gaboury 1988, p. 122.
118. e.g., Gaboury and Ladouceur 1989.
119. Ladouceur, Gaboury, Bujold, Lachance, and Tremblay 1991, p. 115.
120. Wagenaar 1970; 1988.
121. Keren and Wagenaar 1985, p. 152.
122. ibid.
123. Oldman 1974, pp. 417–418.
124. Dickerson 1993a, p. 15.
125. Henslin 1967; cf. Burger and Cooper 1979; Strickland, Lewicki, and Katz 1966.
126. Griffiths 1990a; 1990d.
127. Keren and Wagenaar 1985.
128. Ladouceur and Mayrand 1986; 1987; Strickland, Lewicki, and Katz 1966.
129. Downes, Davies, David, and Stone 1976, p. 114.
130. Rosenthal 1993, p. 145, emphasis in original.
131. Skinner 1948.
132. ibid., pp. 168–169.
133. Havemann 1952, p. 10.
134. Henslin 1967.
135. ibid., p. 325.
136. Malinowski 1948.
137. Kroeber 1963.
138. Henslin 1967, p. 329; emphasis in original.
139. King 1990.
140. Walker 1992c, pp. 72–73.
141. Aasved and Schaefer 1995, p. 334.
142. Aasved and Schaefer 1992, p. 21; Walker 1992c, p. 139.
143. Cornish 1978, p. 192.
144. see e.g., King 1990.
145. Clotfelter and Cook 1989, pp. 77–82.
146. Kaplan 1978, cited by Kaplan 1988, p. 176.
147. Maze 1987, p. 211.
148. Radin and Rebman 1998.
149. Burger 1991; Dickerson 1993a, p. 15; Gabory and Ladouceur 1988; Walker 1992c, pp. 65–67.
150. Goffman 1967; Oldman 1974.
151. Popkin 1994, p. 49.

第七章

認知行為理論學家

認知行為（或是行為認知）理論學家相信單純利用行為學來解釋持續及病態的賭博行為是不夠的，這些解釋方法只專注於金錢或情緒上的報償，而忽略了同等重要的、亦強化了賭博行為的認知及背景的影響，他們同樣也忽略了，依照學習理論的說法，連續損失的懲罰應該會促使賭博的中斷。

為了克服這些缺點，認知行為方法經常將史金納及巴甫洛夫的學習歷程理論與認知因素結合在一起──賭客的信念、想法以及關於賭博的假定。一般說來，操作及古典制約機制被認為在維持賭博的持續性方面同時起作用。根據這個觀點，兩項史金納最主要的賭博強化因子便是贏錢的可能性，以及賭博同時間帶來的刺激感。一如馬克‧狄克森（Mark Dickerson）[1] 所提出的，既然金錢的酬償是間歇性的（依每次贏錢的變動比率時序），而快樂感的喚醒或「行動」是連續性的（依每次下注的固定間隔時序），賭博的持續性有可能同時受到兩種不同酬償時序的強化。假使由史金納增強因素所引起的持續性夠長久，伴隨著贏錢的喚起，透過古典制約便會變得更容易識別，於是巴甫洛夫將喚起與贏錢聯想在一起，被視為增加了強化作用的價值。其他相關的刺激信號例如特定的地點以及銅板、籌碼、紙牌、輪盤、跑道宣布、賭桌工作人員叫牌等等的聲音，隨著賭博型式的不同而有所差異。賭客的心情、銅板掉在金屬托盤上的聲音，或是任何其他制約的刺激也許因此都被視為是開啟一場新賭局的啟動裝置。認知行為理論學家相信認知因素扮演了一個重要的角色，使得史金納和巴甫洛夫的強化刺激與賭客非理性的信念及期望結合之後，促成了賭博反應的快速出現及緩慢消失[2]。但是大部分的認知行為理論學家都傾向著重於問題賭博的認知範圍。

大衛·歐德曼：機會與輪盤

　　最早進行關於賭客在一場機會遊戲中，其認知對投注行為之影響的田野察，社會學家大衛·歐德曼（David Oldman）[3]是其中一人，他曾在一間賭場以輪盤遊戲工作人員的身分工作了幾年。這個經驗使他確信，賭博行為的持續往往是因為賭客相信自己有能力預測遊戲的結果，而在現實生活中是不可能預測的。歐德曼強調輪盤純粹是一種機會遊戲，而轉輪僅僅只是一個亂數產生器，這個裝置及其賭桌的設立不單是為了確保每一次的轉動結果完全是隨機的，還同時不斷地產生大約2.5%的賭場優勢。因此，「根本沒有所謂的『打敗莊家』的方法」[4]，對輪盤轉動者而言也不可能決定或甚至稍微影響任何一輪賭局的結果。不過，許多經常性的賭客則是持完全相反的看法，他們的投注策略仍舊受到他們堅定信念的影響。

　　歐德曼發現，大部分玩家所選擇的號碼以及所投注的金額，普遍決定於他們所認同的兩種錯誤及矛盾的投注理論。第一種是「賭客謬誤」，它造成玩家在押注時會相信，未來賭盤的結果會與先前的結果不同。以輪盤遊戲的情況來說，這個投注策略是基於他們相信，某個顏色、數字或數字組合上次出現的時間距離現在越久，在接下來的賭盤中則越有可能再次出現。所以，許多玩家一再地選擇某些特定的數字，因為他們相信這些數字「早就應該要出現了」。第二種策略的根據則是相信，未來賭盤的結果將與先前所開出來的結果相仿。

　　許多輪盤玩家如此堅持固守這些理論的一個原因是，他們也確信每一次的賭局都受到輪盤轉動者有意或無意的控制，他決定了球最後落下的位置。那些相信轉動者不是故意影響輪盤結果的玩家不

斷地尋找中獎數字的改變「模式」，因為這個模式時常被認為與轉輪上某些區塊的數字相對應，於是這些玩家將賭金押注於「模式中所出現的數字」[5]。而相信球被刻意控制的玩家則同時也相信技術高明的轉動者有能力選擇對賭場較有利的數字，因為他們相信轉動者會故意挑選未被押注的數字及輪盤上的區塊，所以這些玩家在球已掉落時才急忙下注，當中有許多是押注在空著的數字上，即便是利用這種策略，某些玩家還是會繼續押注於他們所習慣的數字，其他玩家則視當下所察覺的情況從一個策略轉換至另一個策略。

　　同樣地，關於賭客確信輪盤遊戲的結果並非全然無規則，而是具有不同模式的這一方面，杜斯妥也夫斯基也提供了一個絕佳的真實例子：

　　我得到了一個我認為是正確的結論：事實上，存在的不是一個方法，而是一連串幸運機會的某種順序──當然，這真的很奇怪。舉例來說，在第二組十二個連續數字之後，第三組才終於出現；比方說，這組會擊中兩次，然後才會回到第一組，而在第一組只被開中一次之後，它又會回到第二組，又連續擊中三或四次之後，隨之又回到第三組的連續兩個數字，然後又輪到第一組一次、第二組三次……以相同的方式不停地重複一個半或兩個小時，一次、三次、兩次；再接著一次、三次、兩次[6]。

　　因此，從許多玩家的觀點來看，輪盤遊戲不僅僅是一種機會遊戲，它同樣也是一場技術競賽，是輪盤轉動者對上玩家技術的競賽，由於輪盤轉動者被視為是賭場的忠實員工，他必須試著避開所有須償付賭金的號碼，以機智取勝就成了玩家的任務，而隨時能夠

洞察及利用轉盤者模式及意圖的人便成了技巧高明的玩家[7]。這些錯誤的認知受到某些賭桌工作人員的鼓舞，他們刻意營造一種自信及有效率的氛圍，以促使賭客認為他們的行動的確是會照顧賭場利益的想法。賭桌的工作人員這麼做是為了要使賭客不要來他們的賭桌賭博，如此賭桌的工作人員才可以避免計算及堆疊大筆數量籌碼的單調工作，因此這是一項會占據他們大部分當班時間的吃力工作。當賭場管理者非必要地更換玩家正在贏錢的那張賭桌的賭桌工作人員時，他同時也在加強這些信念。

歐德曼據理反對純粹的經濟學理論認為人們賭博只是希望能增加財富的假設，他認為大多數的賭客將賭博視為是一種大眾娛樂的方式。因為這項娛樂是由賭場所提供的，而賭場是一個營利機構，玩家的損失一般會被當做是賭場的入場費。更進一步地，大部分的經常性玩家都能成功地按照原先預定的金額來限制他們的損失。由於他們很少會超過這些自我設定的上限，歐德曼推斷賭客與賭桌工作人員的競爭並不是為了要獲取財富，而只是想將入場費減至最低。經常性玩家往往可以成功守住他們的上限，至少足以讓他們返回賭場，以尋求更多的消遣。

馬克・葛瑞菲斯：英式水果拉霸機玩家的非理性思考及技巧

英國遊樂場裡的吃角子老虎機，在那兒被稱為水果機，具有一些標準美式吃角子老虎機玩家也許不甚熟悉的特性及選項。舉例來說，現代美式吃角子老虎機的畫面純粹呈現隨機、電子化的電動影像，而英式的水果機則有三個自然轉動的捲軸，每個捲軸上都有二十個順序固定的符號。這些英式機器的機械特性允許玩家可以某

種程度地減慢捲軸滾動的速度，或者也可能只是覺得可以減慢捲軸的幻覺而已，這種機械設計是美式的老虎機所沒有的，這個特性也使得經驗老到的玩家估計何時哪一台機器有可能會開出大獎。此外，在英國許多水果機都同時具有「推進」按鈕，它被用來改變任一捲軸的目前位置，以及「保留」按鈕，它能夠在接下來的遊戲中，保留任一捲軸的目前位置。當任何一個中獎組合開出時，「賭博」按鈕允許場邊加注，它能夠為玩家成倍數增加該場賭局所贏得的賭金。這個選項的可能結果，以不規則的燈號閃爍明顯呈現，範圍從「盡輸」到贏得賭金的十倍之多。最有經驗的玩家普遍聲稱他們對於水果機賭盤擁有廣泛的知識、精通於某些特殊機台的習性，並且耍弄一些他們相信能夠明顯優於其他玩家的策略[8]。

一項問卷調查

心理學家馬克‧葛瑞菲斯已進行一系列針對英國電動遊樂場內的青少年水果機玩家的研究。他的早期研究之一包括一份針對六十九位青少年玩家所做的問卷調查，其中有九位被評定為病態賭客[9]。他的樣本當中，超過四分之一（28%）表示，他們是「為了挑戰」而賭，這個回答意味著他們相信這種賭博形式與技巧有關[10]。當被特別問及他們是否認為有任何技巧牽涉其中，只有12%的人回答沒有。雖然有40%的受測者相信這是一種「大部分取決於運氣」的活動，卻有將近一半（48%）的人，包括所有九位病態賭徒都認為它多少需要某些程度的技巧。當他們被要求說出某種特殊的投注技巧時，大部分的回答都落在九種類別當中的一種，其中六位提到了遊戲特性的普通常識，例如適當運用按鈕以及適當運用每一台機器的個別特性，例如要知道它何時「滿載銅板」，其他技巧包括快速的反射動作及決定、好的手眼協調能力，以及瞭解機台賠錢的可能性。一位受訪者強調練習的重要。當他們被問及他們的損失時，

不由自主地加上解釋，表明他們最大的損失是起因於類似「壞運氣」或「倒楣日」等外在因素，可是其中有幾位則是歸咎於像是不夠專心等的內在原因。一個由十九位自認是水果機上癮者所組成的類似團體也提供了近似的回答[11]。

　　葛瑞菲斯認為英式水果機獨特的選擇按鈕以及其他專業的投注特性有利於「透過個人參與及對特定機器的熟悉感，激發對控制的幻覺」[12]，並且大大地促成了遊戲中包含技巧因素的看法，他的受測者在表達未中獎的結果及在歸咎原因時的偏差評估中，凸顯的不只是技巧看法，在其樣本中的病態賭客同時也顯現出比其他人更高的技巧導向[13]。他詮釋他的發現支持認知因素或許是賭博行為持續的主因。他同時也指出，玩水果機的技巧到底是「真實存在」或是「個人感受」仍未獲得證實，所以他也建議未來的研究可以探討這個問題。他本身在之後的研究便是如此。

「有聲思考法」

　　葛瑞菲斯接著在結合觀察記錄以及半結構性的訪談中，採用「有聲思考法」。他的目標是要確定在水果機遊戲中，技巧元素是否是真的或者是幻想的，並更深入研究哪一種非理性的想法會在賭博的時候發生。其中某一個研究[14]的受測者是六十位大學生（四十四位是男性；十六位是女性），他們也在電子遊樂場的真實賭博環境中接受觀察。其中一半是經常性玩家，而另一半則是非經常性、所以是較無經驗的玩家。所有的受測者都會收到足夠賭30把的賭資，但是他們都被指示必須嘗試去多贏一點錢，以便讓他們自己可以玩到60把。關於他們的賭博行為、輸贏的次數以及輸贏的金額都被精確地觀察記錄並保存，用以比較有經驗玩家與無經驗玩家的成功率。每個群組當中一半的成員還會收到一個手提式錄音機和別在翻領上的麥克風，如此一來在遊戲當中，他們口述的想法便能

夠被錄製起來，以便於之後的分析。基於拉道舍及其研究伙伴早期
的發現[15]，葛瑞菲斯預料經常性玩家，被認為比非經常性玩家懷抱
更強烈的技巧及控制幻覺，將會展現出較大程度的非理性思考。而
隨著賭博的進行，所有的受測者都會收到一份問卷，這與他早期研
究所採用的方式相仿。

　　觀察記錄的分析顯示，將近有一半（十四位）的經常性玩家達
到了60場遊戲的目標，而非經常性玩家只有少於四分之一（七位）
的人達到目標。此外，非經常性玩家群組的平均中獎率稍微高於經
常性玩家（7.2：7.0），而經常性玩家平均說來則比非經常性玩家
實際上更能達到較高的賭博總局數（60.9局：51.7局）。這個結果
的產生是因為他們比較懂得運用「賭博」按鈕，將贏得的較小金額
的錢，連本帶利地繼續押注以獲得較大的彩金。但是，因為他們下
注的速度較快，所以實際上他們花在機器上的時間也比非經常性
玩家稍微少一點（9.2分鐘：9.9分鐘）。最後，超過三分之二（十
位）達到60場遊戲的經常性玩家繼續投注直到全部輸光為止，而只
有少於三分之一（二位）的非經常性玩家會繼續投注。然而，有七
位經常性玩家很快地對原先被指派給他們的機器感到不滿意，因此
離開然後去玩其他的機台。某些人甚至換了三次機台。

　　錄音帶的分析則顯示了，經常性賭客對於他們的失敗表述出較
為非理性的解釋，並且傾向於將他們的成功歸因於技巧而非運氣。
但是，在這樣的情況下，與技巧有關的敘述出現卻並不一定顯示出
非理性的想法，因為觀察資料證實了技巧這項要素是被包含在內
的。雖然非理性的想法只占了經常性玩家14%的口頭表述，這個比
例仍然比口頭表述中只包含2.5%的非理性想法的非經常性玩家所表
達的多出了5.5倍。這個比率與拉道舍及其研究伙伴所報導的不同，
他們發現在自己的「有聲思考」研究中，80%受測者的口語表達內
容都是非理性的，與葛瑞菲斯的研究相比較，可以找到幾種可能的

解釋，例如，拉道舍的研究是在實驗室場景內進行，而葛瑞菲斯則是在真實的場景。但是，葛瑞菲斯則認為是他較為「嚴謹的」口述類型辨識系統造成了這樣的差異。也就是說，葛瑞菲斯考量了賭博過程中所有錄製下來的言語表達，不論它們是否直接與遊戲有關，而拉道舍卻只考慮與遊戲直接相關的部分[16]。因此，不同的「有聲思考」研究的結果與其他研究結果比較起來，實際上也許比它們單獨呈現的數值資料更為一致。

　　葛瑞菲斯的訪談資料再一次使他得以區別受測者所表達的不同種類的非理性想法。比方說，經常性賭客比起非經常性賭客更傾向於將機器擬人化，他們時常責難、咒罵並與這些機器談話。雖然他在這一次的研究結果中並沒有舉出實例，但是在他之前的一項問卷調查的研究中，有一位受測者便聲稱，「每一台機器有它自己的個性，而且你必須掌控它，你必須與它相處並知道它下一步會怎麼走」[17]。一如他早期的問卷調查研究，大部分描述特殊技巧的回答都與特定機器及遊戲特性（例如，「推進」、「保留」、「賭博」按鈕）的知識有關。

　　葛瑞菲斯的發現不僅確認了經常性賭客比非經常性賭客更有可能表達非理性的想法，以及更重視技巧，研究結果同時也證明了技巧在英式吃角子老虎機或水果機的遊戲中的確是一項要素。在英國的老虎機遊戲中能夠發展或練習遊戲技巧，但在標準的北美及澳洲吃角子老虎機遊戲中則沒有這樣的機會。類似「推進」和「保留」按鈕、以及具有固定符號順序的機械捲軸的水果機特性，在美式及澳洲式的機器上是看不到的。所以，當葛瑞菲斯詢問他的受測者，是否認為在遊戲過程中需要任何技術，大部分的非經常性玩家指出，他們認為它主要是一種依賴運氣的遊戲，而經常性玩家則傾向於相信技巧是必然的因素。此外，大部分的非經常性玩家認為自己的技巧是拙劣的，而大部分的經常性玩家則認為自己的技巧在水

準之上。雖然所有的受測者剛開始遊戲時,手邊都持有相同數量的籌碼,事實上經常性玩家卻比非經常性玩家贏得更多的錢並達成更多場遊戲。這個結果清楚證明技巧成分在英式吃角子老虎機遊戲當中,不應該被視為是非理性思考的產物而完全被漠視,它應該被視為是一種能夠透過經驗養成的絕對真實的特性。然而,葛瑞菲斯卻將這個發現的重要性降低,他強調,據他看來經常性賭客認為自己的技巧比他實際擁有的技巧來得高,因為唯一明顯的差別是,在損失相同金額的情況下,這些技巧只幫他們多撐了幾局[18]。他說明了這七位拋棄他們原先被指定的機器轉而選擇他們較熟悉機器的事實,透過這個熟悉假設證實了藍格的控制幻覺理論。他也說明了經常性賭客傾向於繼續投注直到一無所有,並明知會輸還開始另一場新賭局的發現,這也證實了早期研究者的理論,賭客是「利用」金錢賭博而非「為了」金錢賭博。

水果機的結構性特性

除了作為賭博行為的操作增強因子的變動比率增強時序及常見的「擦身而過」情境外,葛瑞菲斯[19]認為水果機擁有其他固有的結構或物理特性,可能也有助於持續性。例如,既然水果機的第一個捲軸比起第二個捲軸的符號擁有較多的中獎次數,而第二個又比第三個多,那麼這些機器的符號比率部分便製造了許多「擦身而過」的機會,這些機會延長了玩家的遊戲時間[20]。他所列示的其他特性在許多其他不同形式的賭博遊戲中都可以被發現,包括:

1. **倍數潛力**:操縱一個或一連串遊戲結果的賠率。透過押注大筆籌碼於水果機以及透過賽馬場的雙寶或三寶等等的投注方式來達成,先進的美式吃角子老虎機允許玩家每一局以一個至五個銅板做賭注,一些美國賭場所提供的平面廣

告單便激勵他們的顧客下重注，廣告上會出現類似 「記住，下注金額越少，當你贏的時候損失就越多」的忠告。

2. **賭局頻率**：對賽馬場的投注者而言，每場賭局之間的時間都相當長，但對水果機玩家而言則非常短，賭局頻率越短，考慮財務狀況的時間就越短。

3. **彩金支付間距**：這是指賭盤結果出現以及贏家收到彩金之間所花費的時間。對水果機玩家而言，正面的增強作用是立即性的。

4. **投注者涉入**：這是指賭客自認在一場博奕遊戲中積極參與的程度。這個想法受到「推進」、「保留」及「賭博」按鈕的鼓勵，它提升了控制幻覺，如同允許某人可以自行選擇樂透號碼一般。

5. **對技巧的看法**：是指賭客對於某項遊戲需要技巧的相信程度，不論在事實上該項賭博遊戲是真的需要技巧，或是就像輪盤遊戲一樣完全不需要技巧。同樣地，水果機的控制按鈕助長了這個看法。

6. **中獎機率**：中獎的真實賠率。英國的水果機有固定的報酬比率，從70%至90%，但是，中獎機率對水果機玩家而言並不是那麼重要，就像電子遊樂器的玩家，他們的主要目的是花最少的錢，盡可能地玩最長的時間。

7. **支付比率**：獎金數目與賭金數目的比例。水果機的最高可能中獎金額及樂透彩中獎金額比一次的投注金額多出了好幾倍。

8. **聲光效果**：諸如機器的閃燈、音樂以及其他音效等感官刺激，透過產生消遣、娛樂及興奮的感覺，營造了一個有助於賭博的氣氛。不只運用了某些會與特定心情和情緒相連結的顏色，還改變圖案以影響與提升喚起相結合的類似心

跳及呼吸速率等生理反應，許多機器在每次開獎後發出響亮的唧唧聲或播放音樂的副歌，這些聲音再加上硬幣掉落金屬托盤的噹啷聲，暗示著贏錢比輸錢更常發生。他們同時也製造了贏錢的金額比實際支付金額多很多的印象。一如先前所提及的，部分賭場目前正進行試驗，在他們的吃角子老虎遊戲區釋放某些能夠增加這些效果的香氣[21]。

9. **機器命名**：各式各樣機器的名字被選擇用來引發某些特定的情緒反應。舉例來說，第一台吃角子老虎機的名字叫做「自由之鐘」，是為了喚起獨立及愛國主義的心情，許多水果機以金錢（"Cashline"）、撲滿銀行（"Piggy Bank"）、技巧（"Fruitskill"）及捲軸（"Reel Money"）等等來命名。

10. **暫停判斷**：利用手段來妨礙賭客的正常經濟評估系統，例如使用小面額的銅板，引導賭客相信能輸的不多。在某些例子當中，贏得的機台帳面額度或是代幣並不能被兌換成現金，如此一來便迫使玩家將贏得的金額又重新投注回機器當中。

11. **內在的聯想**：將投注與其他活動聯想在一起的程度。葛瑞菲斯認為這一項特性比較適用於類似運動賽事的投注，而比較不適用於水果機的賭博遊戲。

所有這些結構性影響能夠同時於一個賭博的過程中起作用，以及當它被開啟之後，延長它進行的時間。這些機器以及其他的環境特性，不論個人的心理或生理狀態如何，都具有影響賭博行為的潛力，葛瑞菲斯認為對所有這類特性的全盤瞭解能夠容許「賭博行為心理上的情境特質解釋，而非類似『成癮人格』的廣泛解釋」[22]，這樣的瞭解若能產生作用，或許也有助於降低上癮的可能性。

麥可・沃克：社會認知理論

澳洲自動撲克機玩家的非理性及技巧

　　根據拉道舍及葛瑞菲斯的發現，認知心理學家麥可・沃克（Michael Walker）[23]測試了老虎機玩家比其他種類的機台遊戲玩家要表現出更多非理性想法、更容易特別偏愛某台機器，以及吃角子老虎機本身比其他機器更能引發玩家的非理性想法的論點。沃克為此針對九位吃角子老虎機、八位自動撲克機以及九位遊藝場（非賭博性質的）電子遊戲機的玩家進行了與「有聲思考」方法近似的研究。但是，與拉道舍不同的是，沃克採用了幾項消除所有人為因素的措施。他在澳洲的遊樂場內進行他的研究，而不是在心理學實驗室獲取他要的資料。雖然他的二十六位受測者都是大學生，但他只針對已經是經常性（一個禮拜兩次）玩家的這些人做研究，最後，所有的受測者都必須使用他們自己的錢。

　　沃克的發現證實了全部的三項假設。他發現當受測者進行他們偏好的遊戲時，經常性的老虎機玩家所描述的內容當中，有37.9%是非理性的，而自動撲克機玩家當中有11.8%，遊藝場電子遊戲的玩家當中則只有1.2%是非理性的。比方說在描述內容中會包含「是你欠我的！」這類盤問語句，以及類似「你先讓我中獎，我再付給你更多」的協議；有位受測者提到，他能夠透過「跟上機器的『節奏』並看見開獎組合而中獎」[24]。他同時也發現吃角子老虎機玩家的遊戲策略陳述（與中獎有關的）當中有80.3%、自動撲克機玩家有57.6%、遊樂場遊戲玩家有8.3%是非理性的。此外，所有受測者的口述想法在他們進行一些不是平常喜歡的遊戲時被錄製下來，在進行吃角子老虎機時，比起另外兩種遊戲，三個群組全部表達了較

無理性的想法。然而,沃克審慎地主張,既然他的研究結果是單純的統計數據,那麼這些資料便不足以證明非理性的想法是否造成了持續性或重度賭博,其他非認知影響例如增強效果時序、喚起、先前的情緒狀態,以及人格因素或許也是成因。另外,既然他的樣本當中只包含了九位老虎機玩家,而他們全都是大學生,因此他堅決主張,在他的最初發現能夠被廣義地應用於所有老虎機玩家之前,必須再以更大規模、更多不同群組為樣本的大規模研究予以再次確認。

對中獎的期待

沃克主張,雖然有許多因素可能或多或少牽涉其中,但賭博主要的動機既不是喚起、消除緊張、社會互動,也不是娛樂,而是金錢。對他而言,甚至「問題賭博就是金錢輸贏的問題,和其他原因沒有什麼相關」[25]。不過,撇開金錢動機不提,他所開發的社會認知方法[26]稍微不同於其他學者的認知解釋;它是建立在持續性賭博是透過「非理性思考」以及前面章節已略述的其他認知過程來維持的前提之上。所以,更準確地說,既然極端的賭客傾向於輸的比贏的多,那麼他們的行為受到贏錢期待心理的激勵與強化會比其他實質的回饋多更多。根據沃克的描述:

重度賭徒相信他們能夠「打敗體制」贏得金錢,他們相信透過邏輯或特殊的洞察力,便能夠擁有比其他賭客更多的優勢。他們相信有比實際上更多機會使用技巧或特殊知識來選擇結果。他們低估損失,視其為不可控制因素所造成的結果,卻將贏錢視為自己的方法或特殊知識奏效的證據。所以,即使輸了一大筆錢,賭客仍舊會持續下去,因

為他們堅定地期待賭金的投資很快就會獲得報償、損失將
會消除、即將發一筆小小的橫財[27]。

在現實生活中，商業性遊戲的真正本質指明了「任何人賭博都
應該要預期自己會輸錢」[28]，除了賭場的莊家之外。沃克指出"賭
場不是賭客……因為它投注在一個必然性之上；賭場為他的遊戲佈
局，使它自己能夠占盡優勢」[29]。所有賭場遊戲的既定賠率優勢確
保莊家支付的彩金絕對不會比獲得的賭金還多。沃克因此堅決主張
「假使賭客致力於對賭博理性的評估，那麼該活動就不會這麼受歡
迎」[30]，賭場老闆當然清楚地瞭解很少有賭客會如此地評估。

在沃克尚未明確指出認知方法的時候，他的確收集了許多前
輩及同事的觀察資料及想法，並將它們整合成一個一致的理論，該
理論著重在討論激勵賭博行為的無根據信念。雖然他堅信認知心理
才是最重要的大原則，但他也在他的解釋當中併入了一些精神分析
學、行為學以及社會學習理論的觀點。

非經常性與經常性賭徒

為了發展他的理論，沃克發現必須區別非經常性賭客與經常
性賭客，對非經常性賭客而言，賭博是一個有趣的新奇事物，而經
常性賭客將賭博視為一種挑戰。根據社會認知理論，這兩個群組對
賭博損失抱持著截然不同的態度：損失的錢對非經常性賭客而言只
是「無法回收的賭注，是屬於娛樂的一部分」，但是對認真參與的
賭客而言則是「暫時性的損失，而且是一定可以再要回來的」[31]。
因此，非經常性賭客賭博是為了娛樂，而經常性賭客賭博是為了金
錢。沃克承認這個結論若要普遍適用必定會遭遇一些例外，因為許
多避免或只是偶爾參與其他種賭博遊戲的樂透彩玩家，他們同樣也
會受到利用最小投資賺取大筆橫財的想法所鼓舞。他同時也承認心

理分析及學習因素，例如早期童年的創傷或是賭博所提供的興奮感，可能或至少有一部分也牽涉其中，不過，他仍認為他對於金錢動機的觀察結果是普遍適用的。此外，非經常性賭客並不會追逐他們的虧損，反之忠實賭客卻貪婪地追逐。

雖然將非經常性及經常性賭客區分開來，沃克仍堅持相信，只要涉及到社會認知理論，各範疇之間的差異是不定性且未接受規範的。他始終認為不同的賭博程度並不代表不同種類的賭客，它代表的只是單一連續過程中，由淺至深的涉入程度上不同的各點。他猛烈抨擊病態賭博的醫學模式，爭辯著被用來區隔賭博不同涉入程度的各種標籤（例如社交的、問題的、逃避現實的、興奮的、病態的等等），已引導部分治療專家相信的確存在著不同類型的賭博。隱含在這種類型學當中的概念即是，普通賭客在心理上是正常的，而強迫性賭客則是先天失調的。接著，這個概念也引導了形形色色的診斷領域的構想，這些診斷被規劃用來區分「健康的」及只能透過勒戒「治療」的「生病的」賭客。相對地，社會認知理論則是堅持某些特定的社會及認知過程能夠誘使任何人增加他或她的賭博涉入程度，甚至到產生問題的地步[32]。

賭博的挑戰

沃克認為賭博代表的就是一種挑戰，而且不同的人會遭遇到不同的挑戰。經歷過輸多於贏的非經常性賭客時常會發覺賭博這項挑戰太大了，而且以他們剛開始的低涉入程度根本就不可能進行下去，他們甚至會暫停所有的賭博行為。相反地，重度賭客時常會發現賭博是他們所無法抗拒的挑戰。舉例來說，沃克將賭博這項挑戰與爬山或馬拉松賽跑做比較，因為致力於這些挑戰的所有投入者都需要天分、足智多謀、參與及持續力。然而，賭博這項挑戰的不同點在於他同時也提供可能的金錢獎賞，隨著第一次下注成功的經驗

到來，某些人開始相信在其他人可能會輸的情況之下，他們是少數
被挑中擁有特殊知識、洞察力、技巧及在賭博過程中，能夠贏錢中
大獎的好運氣的人，所以忠實賭客會賭博的可能原因，假如不是為
了「打敗現存制度」，就是為了賺取金錢。無論是哪一種目的，既
然金錢是成功的唯一標記，那麼金錢便成為他們努力的目標。

經常性賭客的一套核心信念

那麼，究竟是什麼原因誘使人們對賭博越陷越深呢？根據沃克
的說法，有三種核心信念是成因：(1) 相信持續力、知識及技巧足以
讓賭客贏錢；(2) 相信自己與其他經常輸的賭客不同，他們具有獨一
無二的贏錢能力；(3) 相信只要持之以恆，最終必定會獲得報酬[33]。
雖然，賭博不斷地測試並挑戰個人的核心信念，重度賭客卻否定或
美化任何可能與信念相牴觸的對立證據。

這些信念並非全都是無憑無據的，因為其他學者已證明藉由賭
博的確是有可能賺錢的，少數知名的職業賭客已根據他們的學識、
技巧及持續力贏得大筆財富，而百萬樂透彩得主也時有所聞，賭客
對於其他人成功的體認，以及認為成功能夠透過模仿被複製的想
法，表現出了社會認知理論當中的社會學習觀點，但是，這些事實
本身並不足以引發每個人更深的涉入程度：一位忠實賭客必定同時
還發狂地相信自己的技巧及天分超越其他人。

早期贏錢的經驗往往更加肯定個人的能力，一些研究者相信這
樣的經驗在發展病態賭博的過程中非常重要。早期獲得的大獎或贏
錢一般被認為應該是產生這種自我陶醉感的原因，許多精神分析師
及治療專家已在他們的患者當中發現了這種感覺。然而，某些賭客
就算缺乏第一次的中獎經驗，還是能夠發展並維持這些相同的自我
陶醉信念。沃克主張，某些賭客的強烈動機是來自於早期虧損的挑
戰，驅使他們要去戰勝這個挑戰。即便損失了大筆金額，他們仍堅

持相信這些損失只是暫時的，能夠持之以恆才是關鍵，尤其是在他們覺得自己具備了聰明的優勢時：

> 假使你明顯地占有優勢，那麼你一定要堅持下去直到獲利為止。不論是否已輸掉了數十萬元：停止堅持獲得成功回報，是一項不智的決定。輸錢無須感到意外，而意志不堅則絕對不可能贏得勝利的[34]。

當然，在現實生活中，一個人之前的賭博經驗或「運氣」，不論是好是壞，都和未來的輸贏結果沒有關係。不過，一個人相信自己有能力贏似乎是促成更大涉入程度的決定性因素，而這個信念越強，涉入程度就越深。

非理性思考

除了自我陶醉及對運氣的信念之外，其他許多賭客所抱持的非理性信念還包括高估他們贏錢的機會、幻想自己或多或少可以控制機會遊戲的結果、當他們輸錢時對結果的偏差估計，以及陷入圈套當中。沃克以樂透彩玩家的例子來說明這些觀點，儘管一定會有人中大獎，許多玩家卻對天文數字般的賠率渾然不覺——基本上中獎機會是幾十萬分之一，對頭獎而言甚至是幾千萬分之一。此外，許多玩家相信，只要他們向某間特定的「幸運」彩券行購買彩券就能夠提高他們中獎的機會。沃克提出許多其他的例子，包括早期研究發現獎券的玩家偏好選擇他們自己的獎券甚於讓彩券行幫他們做選擇，因為他們也相信如此將能提升中獎機會[35]。在樂透彩及基諾遊戲中，當玩家能夠自行挑選他們自己的「幸運」號碼，類似家人的生日時，控制幻覺會更為強烈，而在現實生活中，當然所謂最有利的選擇方式並不存在。

　　雖然所有未中獎彩票的價值都是相同的，正如同史金納在[36]在吃角子老虎機玩家中所發現的，「擦身而過」的想法也強化了樂透彩投注的迷信及持續力，「差點就贏」百萬大樂透獎似乎說服了許多玩家，他們在將來有比平均更高的機會中獎。一如先前所提及的，吃角子老虎機、電動撲克、俄羅斯輪盤，以及二十一點玩家也被報導出現近似的非理性想法及控制幻覺[37]。在現實生活中，樂透彩、獎券、美式吃角子老虎機，以及俄羅斯輪盤都是機會遊戲而非技巧性遊戲，儘管他們賦予玩家控制幻覺，但迷信及持續力對完全隨機的結果卻不具任何影響力，因為在每一次的樂透簽注或輪盤轉動中，所有的號碼都擁有相同的輸贏機會。而在賽馬場的投注中，「擦身而過」對持續力也許比在樂透彩中甚至具有更大的影響力，投注於「跑第二名的馬匹」而未獲勝玩家很容易就為他們的結果找到藉口，並幾乎會如同像中大獎一般受到鼓舞，因為他們會認為比賽結果證實了某人選擇馬匹的下注策略奏效。

猶如誘捕圈套的問題賭博

　　認知理論學家傾向於將問題賭博視為只不過是正常賭博的延伸，因為它被認為受到相同非理性想法過程的驅使。然而，不同的認知被認為在助長不同賭博類型的過程中是較具影響力的。所以，在技巧性遊戲當中，對結果的偏誤評估將會促進持續力，而誘捕圈套則較有可能促進機會遊戲的持續力。一如先前所提及的，圈套係指賭客對已經失效、但為了平衡損失而仍堅持到底的策略或下決定的方法越陷越深，樂透、基諾遊戲及俄羅斯輪盤對圈套的設置提供了絕佳的例子。不過，沃克仍認為：

> 所有的賭博都是一場騙局，它使你持續地相信總有一天會贏。經常性賽馬賭客深陷於他們自己的方法及策略當中、

二十一點玩家則受到基本策略及算牌技巧的誘騙、吃角子
老虎機的玩家知道要如何避免「飢餓的」機器、樂透玩家
對於中獎號碼組合擁有神奇的洞察力，所有騙局所需要的
就是持續力。但是持續力產生虧損，而這些虧損增加了繼
續待在遊戲當中、直到所有損失都獲得補償的重要性。過
去的損失越大，受困於騙局的現象便越嚴重[38]。

　　然而根據社會認知學理論，問題賭博並不是由賭博本身所衍生
出來的，它是來自於不斷的虧損及大筆債款的累積。因此，輸掉的
錢是造成問題賭博的禍根，即使面臨最嚴重的損失，問題賭客仍然
堅持相信他們的核心信念，他們確定大獎必然就在不遠處，而他們
必須堅持不懈，否則等到他們轉運的時候，又會失去中獎機會。所
以，有人說，「賭博賭到無法自拔的人，會以不切實際的信念，認
為命運之神將眷顧他／她，來取代戒絕賭博的想法」[39]。但是，因
為持續需要金錢，所以他們被迫用各種方式獲取金錢，通常是透過
不假思索地借款行為，對於任何一位篤信自己信念的賭客而言，在
輸錢的時候停住是不可能的，因為他們「知道」他們的致勝方法是
不可能會失敗的[40]。

　　沃克列出幾項在賭運差的時候，所發生的行為改變，其中有
許多項已經被其他學者報導過。首先，受陷的賭客會在每一次的投
注金額上逐步加碼，因為他們相信近來的壞運氣不久必定會結束，
而過去如此有用的方法在將來也會再度發揮功效，隨著不斷地損失
及上漲的賭債，賭客也越來越沮喪，當他們試圖要對自己的配偶及
其他家庭成員隱瞞輸錢的程度時，賭客同時也會變得較沈默寡言及
神秘兮兮，保持配偶及家人的一無所知是非常重要的，因為倘若讓
他們知道真實狀況，他們只會強迫賭客終止賭博，這樣他們就更沒

機會將損失打平了，如此一來，失敗的賭客便必須要承認自己的失敗，隨著賭客在哪裡以及如何打發他們時間及花費他們金錢的謊言及欺瞞與日遽增，秘密也接連而來，賭客同時也會對可能妨礙他們目標的任何事情變得越來越煩躁及易怒。最後，他們開始為了籌措賭博需要的資金而做出魯莽的金融交易，他們經歷存款、房屋抵押、透過任何管道借錢，並且甚至可能會開始行竊，由於堅決相信所有的賭客主要都是受到期待賺錢的心理所驅使，沃克堅信該為意志消沈及關係分裂這類問題負責的不應該是賭博，與賭博相關的這類及所有其他問題只能被歸因於它所帶來的債務，而非賭博行為本身[41]。

　　儘管許多這些行為上的改變已被醫學模式的擁護者所提及，沃克仍依據認知心理學的觀點來解釋這些改變，將其視為是許多重度賭客信奉非理性信念的直接後果。因此，社會認知理論並未將問題賭客認定為有病的、上癮的、強迫的或是病態的，因為他們的賭博從他們錯誤的認知定位看來是完全理性的：「沒有所謂的病態，只有金錢上的損失所造成的傷害；也沒有所謂的上癮，只有錯誤的信念及非理性思考」[42]，沃克認為「病態性」或「強迫性」賭博較接近時間安排是否恰當的問題而不是程度上的問題，因為某些人無論如何頻繁地賭博，他們卻從未被歸類於這些標籤當中，直到他們損失及負債的程度已迫使他們尋求外界協助為止。此外，他主張，「這些治療機構，無論是匿名戒賭團體或是一間賭博治療診所，都是以採用這些標籤為出發點，因為賭博疾病是它們存在的原因，如此一來，精神科醫師才能著手治療這種強迫症或矯正這些病態行為」[43]。

　　但是，這當中存在了一個觀點，沃克針對此觀點特別軟化了他原本堅定的支持立場，那就是他的計畫不應被誤解為沒有病態的成癮賭博行為存在，因為他一開始是要關切賭博的涉入程度，而且不

認同賭博的主要成因[44]。這可以被用來暗示社會認知理論並不是意圖要解釋強迫性或病態性賭博的臨床本質，它只是想解釋重度但非強迫性的正常賭客的持續性。然而，在沃克任何其他的論著當中，他從未做出讓步、也未曾減輕他對醫學模式的敵意。他堅決主張無論一個人是多麼強烈地想去賭博，只要他贏得的錢比輸的還多，一位職業賭徒永遠也不可能被印上病態賭徒的標籤。同樣地，那些經常性的樂透玩家，除非能以他們的幸運號碼來簽注，否則便會坐立不安的，亦不可能被歸類為病態賭客，因為他們的賭博從來就不會造成任何財務上的困擾。

綜述

總而言之，沃克的社會認知研究法認為持續的重度賭博、嚴重損失以及「翻本」的行為並不是由潛意識的慾望所引起的，而罪惡感、人格失調、增強時序，或是情緒喚起的提升或降低則是經由非理性、一廂情願的想法及人們相信其錯誤信念的強度所造成。具體來說，賭客對於自身的智慧或運氣優於他人的自我陶醉信念、高估自己的中獎機會、幻想自己或多或少可控制全然隨機事件的結果、對先前事件發生結果的錯誤評估，以及相信失敗的投注方式的效用，以上這些原因都被視為對賭博行為產生增強作用。

沃克因此聲稱，將重度但「正常」的賭客，以及「強迫性」或「病態性」賭客區分開來是沒有必要的，因為性質上他們並沒有不同，他所看到的唯一的不同點是，「前者手中持有必須堅持下去的賭資，因此他們仍然緊握不放，而後者已無任何賭資留下，因此他們沒有機會再繼續下去」[45]，他同時也堅持非理性想法本身並不會構成賭博的動機，儘管它們強烈地影響了賭博下注的方向，卻不會產生賭博的行為，如同史金納一般，沃克堅信所有賭客的最初動機是對金錢的貪慾。但是他問道，「為什麼即使重度賭客已輸了一大

筆錢，他仍會持續下去？因為他相信從長遠觀點來看，他一定會贏
錢」[46]。

馬克・狄克森：行為及認知主義的結合

　　並非所有的現代心理學家都完全否定學習理論而贊成認知理
論的原則：某些學者已融合這兩者。其中一位便是馬克・狄克森
（Mark Dickerson）[47]，他在進行了各領域的研究之後，做出了一個
結論：行為及認知因素同時促進了持續力及受損的控制力。然而，
他堅決主張這些因素相對的影響力因賭博類型的不同而有所差異。

　　狄克森透過對照每項賭博遊戲中，特定的情境及心理變數的方
式，挑戰在所有不同類型的賭博遊戲中，存在著形成持續力及受損
控制力的相同因素的假設。首先，他提到，有些賭博的類型是「間
斷性的」而有些是「連續性的」，間斷性的類型。例如樂透彩簽注
及獎券，因為在下注及開獎的過程當中存在著相當大的延遲時間而
被區分出來。而「連續性」的類型，例如賽馬場投注、老虎機或電
動撲克遊戲機、二十一點以及撲克遊戲，則在單一的賭博時段過程
中，提供了許多下注、進行遊戲及公布結果週期的快速重複機會。
一如在先前章節所看到的，其他依賭博類型的不同而有不同的遊戲
情境或結構變數，包含了各個遊戲所囊括的技巧及機會的相對程
度、每場賭局的持續時間、連續賭局之間的時間安排、增強作用的
時序、賠率及投注金額的變化性，以及與賭博相關的外在刺激的出
現或消失。心理變數包括與不同賭博類型的技巧及興奮感程度相關
的主觀看法、先前的情緒狀態、對喚起的需求、介於賭客及他／她
的對手之間，所存在關係的性質：這對手是一台機器、一位賭博業
者、一位發牌員或是賭桌工作人員，或是另一位撲克牌玩家。根據
狄克森的說法，這些變數每一項都會對賭徒的持續性及自我控制力

產生重要的影響。

狄克森大大地以他自己的研究為基礎，因為在這個領域極少有其他已完成的研究，他認為我們現有對於在吃角子老虎機及賽馬場投注之間，與遊戲相關的心理及情境差異的瞭解已足夠說明這個觀點，這兩種遊戲都明顯屬於連續性的賭博類型，但是它們在其他方面卻相當不同。舉例來說，吃角子老虎機不需要技術，而成功的賽馬場簽賭通常被認為需要許多的技巧。因此，吃角子老虎機遊戲的玩家所抱持的關於技巧重要性的信念遠遠比賽馬場裡分析賽馬資訊的玩家來得薄弱。因此，狄克森根據這個理由表示，「倘若電動撲克遊戲玩家微弱的信念在輸錢的時候，都能夠促成了持續力的發展，那麼，在賽馬場投注中，對於技巧的信念也許會對控制力造成更大的影響」[48]。相同地，粗劣的資訊處理手法幾乎與一般吃角子老虎遊戲機的玩家無關，但對於失敗的賽馬場賭徒的持續力、控制力及負債程度卻可能造成深遠的影響。在這樣的情況下，其他問題便浮上了檯面：這位在賽馬場裡分析賽馬資訊的玩家從來不曾學過任何處理資訊的技巧嗎？或是，失去控制是否完全是賽馬場簽注本身存在的增強時序的問題？最後，對經歷了極小喚起的吃角子老虎機玩家幾乎不構成影響的興奮感，看來似乎對賽馬場場內及場外的投注而言都是不可或缺的，它同時也可能為持續投注提供了大大的增強效果，而這持續的投注或許會導致控制力喪失以及在該情況下的翻本行為。

狄克森認為這些簡單的例子說明了，假設相同的心理模型及原則能夠用來解釋所有不同類型的賭博，以及所有過度行為的受損控制力的謬誤[49]，藉此他斷定，「未全盤挖掘出各個不同類型賭博之間的重要差異，便發展廣泛及資訊性的研究脈絡，不只太過於天真，還冒了相當大的風險」[50]。

R. I. F. 布朗：社會學習或模仿行為理論

社會學習理論是社會心理學的產物，它同時融合了認知心理學及行為主義的宗旨來解釋某些人類行為，它同時也與社會互動理論有一點關係，社會互動理論是一種社會學的研究方法，在接下來的章節中將有更詳細的討論。社會學習，亦被稱為模仿學習、替代性學習，或是仿效，係指人們透過效法他們心目中的角色與典範的例子及標準，而習得某些特定行為的過程。對幼兒來講，這些楷模角色包括雙親、兄弟姊妹、同輩，以及生活當中其他具有影響力的任何人，幼兒對語言的學習便是社會學習其中一個最明顯的例子，年輕的棒球迷仿效他們球隊聯盟當中的英雄人物嚼煙草，以及有抱負的音樂家模仿他的偶像服用精神作用性的藥物都同樣是顯而易見的例子。

社會學習理論與操作及古典制約理論有兩個重要的假設並不相同。第一個不同點是相信僅僅只需要觀察，不需要任何直接的獎勵或處罰作用便可習得某些特定行為。部分成癮專家[51]因此在討論社會學習理論時，強調認知過程的影響力大於其他所有的影響力，這個觀念在某一項研究中獲得強烈支持，該研究發現置身於一個進行冒險遊戲的同輩群體中且贏得勝利的學齡前兒童，他們自己會冒更多的險以贏得高價值的獎品，相對地，置身在遊戲受到控制的群體中且未贏得任何獎品的學齡前兒童，願意承擔的風險便較小。研究學者因此斷言「在年幼的兒童當中，楷模能夠增加冒險的／類似賭博的行為」[52]。然而，其他的權威人士認為，在激發這些行為時，楷模發生的社會及其他環境背景，也許比認知因素甚至具有更大的影響力，這是因為社會學習理論同時也假設了這些行為及其發生的

環境之間所存在的關係是相互的而非單方面的，這是第二個差別較大的假設。根據社會學習理論的的重要創始者之一阿爾伯特・班度拉（Albert Bandura）的說法，「人們透過他們自己的行為，積極創造了會影響他們的增強性偶發事件……行為有部分創造了環境，而環境以一種互動模式影響了行為」[53]。換句話說，班度拉認為人類行為既未受到心理動力的強迫，也未受制於外在環境的影響，個體與環境之間反而彼此行動一致：人類行為不只能夠隨著環境改變而更改，某一特定環境亦能透過人類行為的改變而變化，以下這項事實便可證明，抽煙已不再如同過去般，被普遍認為是時尚的。一些成癮專家已發現社會學習理論在解釋精神作用性藥物的服用、化學藥物的依賴、舊疾復發及其治療之後的預防方法的時候特別有用[54]。

　　儘管某些學者相信，一般而言，社會學習理論能夠為所有的成癮行為提供一個適當的解釋[55]，R. I. F. 布朗（R. I. F. Brown）[56]卻觀察到它很少被特別用來解釋賭博行為，他因此發展出一套賭博的假設性社會學習模型。布朗建議這樣的理論認為人是因為模仿學習或是模仿楷模才開始賭博的，「或許在青少年時期會模仿某位英雄人物，但較普遍的是學習自社會同儕」[57]。的確，一位精神分析學家發現，若非全部也是大部分的強迫性賭博案例，「在患者早期的生活當中，曾經存在著一位傳奇的男性賭博名人」[58]。認知心理學家麥可・沃克以較廣義的方式定義社會學習，他認為一個人剛開始涉入賭博的行為是學習而來，之後則被觀察他人的賭博經驗的強化作用所取代[59]。他同時也指出，大部分的社會學習發生於家庭環境或是主要參考團體當中，而一位賭博新手學習最多的就是──如何進行一項遊戲、如何獲取獎金、如何利用社交禮儀，以及包含如何優雅地表現輸贏的適切行為──這些通常與社會學習相關[60]。心理學家馬克・葛瑞菲斯[61]建議在所有年齡層的研究當中，由於社會學習而產生的性別顯著差異已被觀察到且報導出來，因為賭博使男性

能夠展現膽量、獨立及勇氣——這些是被社會定義為「具有男子氣概」的特徵。

　　當杜司妥也夫斯基將富有的歐洲貴族的賭博舉動與他們的小孩的賭博舉動並列在一起時，他提供了一個絕佳的社會學習例子。在杜司妥也夫斯基的年代——如同在我們的年代——這些特權階層的基本規則就是，不論輸贏，都一副事不關己的模樣，鮮少會公開表露內心的情緒：

> 我們的將軍威嚴穩健地走向賭桌，一位侍者立即提供座椅，但是將軍並未注意到他，花很長的時間掏出皮夾，然後花同樣長的時間拿出300法朗的金幣，將它們押注於黑色，然後贏得賭注，他並未將贏得的賭金收回，而是將它們留在桌上，黑色又中獎了，他接著又持續下注，而當下一局開出紅色時，他一下子損失了1,200法朗，他面帶微笑離開，保持一貫的鎮靜，我確定他的內心一定相當受傷，而假使賭金有兩倍或三倍之高，他將無法再保持如此地鎮定，而會洩露出內心的激動。然而，當我還在那邊的時候，有一位法國人贏了，之後又輸了，金額高達30,000法朗之多，可是卻一點點激動的表情都沒有。一位真正的紳士即使輸了全部家產也不會激動，而在紳士的尊嚴之下，金錢是一點都不值得去煩惱的[62]。

經由長輩的榜樣，這個階層的孩子學習如何表現正規的舉止：

> 我已看見許多母親故意讓別人注意到她們天真而高雅的女兒，十五或十六歲的小姑娘，給她們少許金幣並教導她們

如何遊戲，不論小姑娘贏或輸，臉上總是不變的掛著一抹
微笑，留給滿桌非常喜悦的氛圍[63]。

　　很久以前，人們已注意到一個人早期對賭博的接觸經驗——經
常是透過對父母親的仿效——影響晚期發展為病態賭博的過程[64]，
而部分的現代研究學者仍然相信這個影響是最重要的原因之一。
比方說，在西班牙，病態賭博通常是指對吃角子老虎機的上癮，在
許多不同類型的公共場所之中，包括酒吧、餐廳及飯店，都能夠發
現老虎機的蹤影，父母親在家庭聚會中使用老虎機，被認為要對尚
未學習財務責任的孩子及青少年，呈現極大冒險行為之中的一種方
式。雖然賭博對兒童及青少年而言是非法的，法律上卻很少強制施
行。根據一組研究團隊表示，在西班牙，傳統上整個家族會一起去
酒吧及餐廳，然後故意去感受這條律法制訂的目的就是為了要讓人
踐踏的。因為父母親希望他們的孩子能夠享受與他們相同的娛樂，
也因為這些公共場所的經營者不想讓他們的顧客感到失望，當權者
通常會對未成年賭客視而不見。因此，

　　不同的因素在未成年群體間似乎促成了上癮行為的形成，
　　第一個因素便是楷模效應，如果西班牙家庭造訪酒吧及餐
　　廳的次數夠頻繁的話，父母親的吃角子老虎機賭博遊戲製
　　造了一個特別具有影響力的行為楷模效應。另一方面，社
　　會對賭博的接受度也讓我們經常會看到父母親告知他們的
　　孩子應該按老虎機上的哪一個按鈕，或是甚至給他們硬幣
　　讓他們也可以押注[65]。

青少年的賭博行為能夠追溯至社會學習過程，是由一項針對蒙

特妻學校中九歲至十四歲共四百七十七位孩童所做的研究支持這項觀點[66]。研究者發現其中有81%的孩童在過去的生活當中至少賭博過一次，而52%的孩童則是一週一次，許多（75%）孩童與朋友一起賭，而更多孩童（81%）是與家人一塊兒賭：40%與父母、53%與兄弟姊妹、46%與其他的親戚（祖父母、阿姨、舅舅），相當少（18%）的孩童是獨自或是與陌生人（8%）一起賭，雖然部分孩童是在學校賭，但最常進行賭博的場所是在他們父母的家或朋友的家。結果，只有20%的孩童表示害怕可能會被他們的父母親或其他一些當權人士發現他們在賭博。這些孩童當中某些人似乎已經經歷了一些賭博問題：19%的人為了賭博已向他人借錢、27%的人指出他們其實並不那麼想賭博，而10%的人則認為他們賭的太過分了。研究者於是推斷，「父母親及同輩在賭博行為的接觸及堅持上扮演了一個決定性的角色」[67]，因為他們傳遞了賭博是不可能會帶來負面結果的、可被接受的社會活動的訊息。

布朗認為一旦某人學習了賭博的基本知識，之後他陷入的程度將會受到他所處的社會環境當中各種因素的影響，包括職業及經濟狀況、朋友或親戚及他們的習性，他自己閒暇時的消遣，以及賭博機會的可得性。倘若賭博不只被視為是一項休閒娛樂活動，而是變成了一項舒緩煩躁情緒的必需品，那麼賭徒的歲月將會如同亨利・雷卻爾（Henry Lesieur）在《追逐》（*The Chase*）[68]這本書中所描述的那樣度過：賭博將導致損失，而損失將造成更多的賭博、翻本、運用各種手段來獲取更多的賭資，以及一連串的生活危機而導致更多的賭博及更嚴重的損失。布朗同時也在他的解釋當中加入了巴甫洛夫的元素：隨著賭博的增加，它與周圍各式各樣的環境線索的連結也變得更為緊密，當遭遇到這些線索時，賭博反應便會一觸即發。

較近代的精神病學家理察・羅森索（Richard Rosenthal）[69]已將

病態賭博的發展歸因於心理動力學、習得的無助狀態以及社會學習
因子的綜合原因，包括：(1) 無法忍受的情緒煩躁狀態及低落的自尊
心，經常伴隨著罪惡感，起因是由於缺乏愛及孩童時期的認同感；
(2) 因為非理性信念及控制幻覺而表現出的全能感；(3) 置身於賭博
的環境中 —— 通常是一個家庭環境，是被高度重視的。羅森索認
為「強迫性賭博似乎為一家人所共有」[70]，因為在孩提時期，賭徒
經常是經由父母而認識該項活動的，好多次他都堅持家庭式的撲克
遊戲提供了病態賭徒唯一能感受到被接受的環境，無論是做為一個
成年人或是身為家庭的一份子。然而有時候，一位賭徒離開家庭之
後，在遊戲中的早期贏錢階段提供了他在家中所欠缺的、來自於他
人的極度被需要狀態、尊重以及認同。依據羅森索的觀點，任何一
個環境都會促進病態賭博的發展，因為他堅決認為，「我從來沒有
看過一位病態賭徒在開始他／她的賭博生涯之前，在自尊心上沒有
出現過嚴重問題的」[71]。

　　就本質而言，社會學習理論代表了行為的、認知的，甚至一
些社會學原理的綜合體，社會學習、楷模或是模仿也許能夠清楚說
明在許多情況下，抽煙、喝酒、賭博及其他可能有害的行為開始的
原因，一旦這些行為被啟動，持續力被認為主要是因為相信及期待
這個行為將帶來某些社交的，甚至可能是金錢上的回饋，就像賭博
一樣，而得以維持下去。一如布朗所觀察到的，或許在賭博的社會
學習理論尚未被完全提出時，一些研究其實已經相當接近了，其中
一個便是已被討論過的，麥可‧沃克的社會認知理論，其他的包括
詹姆士‧史密斯（James Smith）及維奇‧艾伯特（Vicki Abt）的遊
戲理論，以及約翰‧羅斯克蘭斯（John Rosecrance）的社會互動理
論，還有其他在接下來的單元中即將被探討的觀點。

葛倫‧渥特：賭博生活型態理論

　　葛倫‧渥特（Glenn Walters）[72]堅決主張病態賭博是一種在有意識的情況下，所挑選出來的生活方式，他在他的賭博生活型態理論當中，加入了幾種新的認知範圍。在規劃研究方法時。聯邦懲戒所的心理學家渥特，試圖要將行為理論、社會學習理論、存在主義以及認知互動理論結合在一起。一如先前所提及的，社會學習或楷模理論的中心思想是，幼童在他們的生活當中，透過模仿成人而習得許多行為，而學習理論的主要貢獻則是變動比率增強時序以及巴甫洛夫或聯想制約。根據存在主義，它的原理與精神分析理論的原理近似，賭博的生活型態是進一步地受到低自尊的驅使，特別是以恐懼和與不安全感、不適感及無力感有關的焦慮形式呈現出來。

　　渥特同時也將當下情境條件與歷史發展條件區分開來，這些條件在賭博生活形態的發展當中都可以成為危機因子或是保護因子。前者包含類似家人及同儕壓力等因素，後者則包括一個人的天賦遺傳及基本的人格類型。他強調發展賭博生活型態的風險大部分是取決於個人對這些條件的看法，而非取決於條件本身。舉例來說，一般而言，一個穩定的家庭生活都會具有保護作用，但是假如是和會賭博的同儕在一起便會構成一個危機因子。不過，若是這個穩定的家庭環境正面地鼓勵過度的賭博行為，那麼對於模仿公然賭博的父母親行為的孩童而言，便構成了一個危機因子。這些環境上的影響沒有一項能夠直接決定一個人的行為，但是這些影響能夠擴大或限制一個人對於身旁有多少可供選擇之行為模式的認知，所以它們的確有助於引導個體的行為。

認知因素

透過降低人們的存在恐懼及不安全感，賭博不只讓他們感覺好些，還造成他們自我認識的扭曲。這些增強人們選擇要再繼續維持賭博生活型態的認知因素，是渥特的理論當中最新的要素，渥特堅持這些認知型態並不代表相對永久的人格特徵，它們代表的只是會不斷隨著情境改變的暫時性思考過程。一旦賭博生活型態被堅固的建立，這些因素就會開始運作，幫助賭徒來原諒、合理化及正當化他們的行為，儘管這些行為會造成有害的後果。渥特提出許多認知可以被視為具有與心理防衛機制相同的功效，這個機制有助於賭徒否定任何問題。

1. **自我安慰**：指為了將一個人深陷賭博生活型態的嚴重性減至最低所做的努力。比方說，一位賭徒或許會爭辯賓果與其他形式的慈善性質賭博是無害的，因為賭注被用於好的地方，或是因為他們賭博僅僅只是為了抒解壓力或排遣無聊，渥特[73]引用了一個例子，一個男人去賽馬場的正當理由是因為那是一個與客戶見面的好方法。

2. **截斷**：指試圖讓自己與賭博後果的現實狀況產生疏離，因為這些賭博的後果通常會阻斷他再繼續賭博。某些人可能會利用酒精或其他藥物來使得自己對某些威脅失去感覺，像是大發雷霆的配偶或是尚未繳交的帳單等；其他人可能會說服自己，自己既然已經都輸那麼多了，再多輸一點也不會有任何差別的。根據渥特的說法，被用來表達這種態度最常見的句子就是「去它的」[74]。

3. **應得權利**：指許多病態賭徒相信他們與其他人是不同的，因此他們有權可以享受特殊的待遇。舉例來說，盜用公款可能

會被正當化，因為他們有意將錢償還，所以不算真正的偷竊。渥特同時也主張，將病態賭博視為是一種不可控制的疾病的想法（一如匿名戒賭團體所堅信的），也是另一個應得權利的例子，因為它允許賭徒認為自己無力去控制他們的「成癮行為」，也因此它成為他們允許自己繼續賭博的一種理由。

4. **權力導向**：指許多賭徒為了想擁有正面的自我形象，而必須感覺到自己仍在「控制中」的需要。當他們輸錢的時候，這種感覺會消失，而他們的自我價值也會受到威脅，為了努力減輕無能為力的感覺，許多賭徒會試圖取得對其他人或其他情況的控制權。

5. **多愁善感**：指為其他人做好事的行為，如此一來他們便能否認自己的生活型態，並維持一個正面的自我形象。舉例來說，經由做公益或在配偶及其他人身上揮霍金錢或貴重禮物，他們可以保存及呈現自己是為其他人做好事的好人形象。

6. **過度樂觀**：指賭徒相信能夠無限期地逃避他們的行為所造成的後果。它來自於賭徒在一開始的時候，得以渡過各種與賭博相關危機的成功經驗。他們也許會著了魔似的竭盡所能地學習他們偏好的賭博型式，或是會發展出一套「絕對見效」的贏錢方法，藉此來增強這個想法。一直想要翻本是過度樂觀較常見的其中一種結果。

7. **認知怠惰**：指賭徒為了解決他們的問題及達到他們的目的而尋找捷徑的傾向。他們找出似乎是最快也最容易到達成功的路徑，而不是以實際且理性的方式評估他們的規劃。不幸的是，這經常是最危險的選擇，因為它造成了很糟糕的金錢管理方式，也為即將到來的失敗埋下禍根。

8. **不連貫性**：指許多賭客能夠將他們的生活及行為分割成兩個截然不同的人。其中一面可能是正直可敬的社會中流砥柱；另一面他們同時也可能會藉助犯罪行為來維持他們的賭博習慣，前後矛盾或不尋常的行為是不連貫性的主要指標。

行為型態

根據渥特的理論，賭博生活型態具有四種行為型態的特徵，賭徒的認知、個人狀況或是賭博的危機因子（例如遺傳學、人格及其他心理因素、家庭、朋友、經濟狀況等等），以及個人的選擇都將決定其中任何一種行為型態被接受的程度。

1. **假責任感**：形容許多賭徒都能夠持續地假裝自己是有責任感的；比方說，他們保有穩定的工作、繳清大部分的帳款，以及避免被拘留，但是這些外在的表面跡象都是虛假的，因為在現實生活中，他們並沒有辦法滿足他們的家人、朋友及其他重要他人的需要。渥特將這種行為型態與完全無責任感的犯罪生活型態作對照，就如同染上毒癮一樣，賭徒維持一個假責任感的行為型態的能力會隨著賭博問題的越來越嚴重而逐漸消減。渥特毒品濫用、犯罪以及賭博會如此頻繁地同時發生的原因，是因為他們有部分的生活型態是相同的。所以，當一個人越來越奉行於其中任一種生活型態的時候，他同時陷入另一種或另外兩種生活型態的機會也就越高。

2. **自我提升**：特徵是意志堅定的賭徒會想要持續經歷快速且戲劇化的情緒轉移，以尋求自我認同及自我覺知的改變。根據渥特的說法，從輸錢的絕望到贏錢的興高采烈，如此不斷地讓心情重複快速來回擺動，是賭徒逐漸依賴賭博活動並且讓自己深陷於賭博的情境，藉此來解決所有生活問題的主因。

3. **高度競爭力**：指必須要摧毀他們的對手，不論這些對手是牌桌上的其他玩家、運動競賽賭博業者、發牌員、賭桌工作人員、吃角子老虎機、或是電動遊戲機。依渥特所言，贏錢所誘發的權力、支配及滿足的強烈感覺提供了賭徒所渴望的「情節」。對賭徒而言，贏錢的「瘋狂」與吸毒者覺得神智恍惚以及罪犯在犯了罪之後脫逃成功的快感是一樣的。

4. **社會規範的違反／竄改／曲解**：那些沈溺於賭博而無視於其他所有義務及責任的人所具有的典型行為模式。賭博對他們而言是如此地重要，以致於他們願意為了賭博做任何事情，即便是要他們擱置社會行為的基準規範也在所不惜。他們是精於說謊及欺騙的高手，他們將典型自私自利的詐騙大師具體展現出來。

賭博涉入的進展階段

　　根據渥特的理論，已選擇賭博生活型態的個人基本上會經歷過四個涉入賭博的連續階段：

1. **涉賭的前生活型態階段**：其特徵是指，非經常性賭徒受到心理上、社會上或是生理上的影響，像是好奇心、同儕壓力、相信賭博能夠提供樂趣，和／或感覺尋求。在這個階段，賭博是提供消遣及刺激的眾多可能娛樂活動當中的一種，大部分的人若不是停止賭博、適度並有所節制地學習賭博，便是推進至涉賭的下一個階段。

2. **涉賭早期階段**：其特徵是逐漸提升對於賭博的關注，它伴隨著發生的是逐漸浸淫於賭博的生活型態之中。根據渥特的說法，這個階段是經由第一筆的意外之財、一大筆的損失、或是一連串的大獎及損失所促成。

3. **涉賭進階階段**：其特徵是完全地深陷於賭博之中、幾乎全神貫注於賭博，以及無節制地賭博。賭徒的想法及認知只專注在賭博正面的、立即滿足的部分，一如吸毒的「快感」般，將任何的負面衝擊或理性的部分排除在外，像是金錢的損失等。

4. **耗竭或成熟階段**：代表賭徒對於奉行賭博生活型態的力量開始減少的時間點。渥特相信隨著年齡以及負面經驗的累積，所有的衝動失調生活型態——包括藥物濫用、犯罪及賭博——最終都會遵從大社會的行為規範而開始改變。這種改變的發生是因為這個行為不再帶來它曾經有過的刺激感，因此人們的心智狀態開始轉趨成熟，並且對專注於賭博及過去的賭博行為感到厭惡及後悔，渥特曾經把這個階段和眾所周知的「中年危機」現象一起比較，許多中年人都會面臨到「中年危機」而開始重新審視他們的職業及其他的生活選擇。這個階段有時候能夠透過干預而加速到來，也能透過諸如壓力管理訓練、從事其他的娛樂活動以替換賭博，以及迴避與賭博相關的訊息、賭友及賭博機會而維持下去。

 ## 關於認知行為理論的評論

　　關於賭徒的認知影響其賭博行為的試驗已產生了繁雜的結果。一項調查發現，時常賭博的人以及問題賭徒都確實表述了他們對於運氣的信念，而且他們認為翻本的效用是賭博的重要原因[75]。另一項調查則發現大部分的賭場賭客都會希望他們可以贏錢，而且至少可以把他們輸掉的錢都贏回來，而重度的、陷入最深且爛賭成性

的賭客則一貫地都會期待要大贏特贏一番，並且深深地相信他們有能力可以辦得到[76]。一如先前所提到的，某些研究學者無法沿用藍格在「控制幻覺」方面的發現，原因是因為，藍格無法區分初級的（直接的）以及次級的（預測的）幻覺控制。然而，其他的學者已質疑整個「控制觀」在解釋賭博階段的開始及延續時的有效性。部分研究者已發現，當人們一旦致力於賭博行為，其對控制的需求及幻覺上的個別差異可能會影響他們的行為，「對於控制結果的渴望並不足以驅使人們去開始或維持過度的賭博行為」[77]，因為重度賭客（賭博成癮者）傾向於外控型導向。其他人則聲稱控制型的導向大多決定於逐漸灌輸的文化層級，以及對性別角色的期許，而非個體的人格因素[78]，其他研究者仍舊無法在治療中的病態賭徒及他們舊病復發的可能性當中，發現任何顯著的關係[79]。同樣地，「賭徒謬誤」已在某些研究中得到證實，但有些則不然。部分研究已發現在每一次的失敗之後，對中獎的期待心理以及賭注金額都有提高的傾向，直到真的中獎為止[80]，在某一項研究當中也看得到這個現象，該研究發現，大部分的輪盤玩家，當他們只對紅色或黑色下注時，假使剛剛開出的是紅色，接下來他們必押注黑色，而假使黑色剛剛才贏，他們則押注紅色[81]，但是「賭徒謬誤」在一項實驗中卻無法被證實，該實驗發現學生在贏錢之後，會傾向於增加他們的籌碼，而輸了之後則會減少籌碼[82]。

　　麥可‧沃克[83]在比較了非經常性及經常性場外下注的賭客之後發現，重度賭客認為他們能夠較準確地預測下一場賽局的結果、認為他們自己是技巧較好的賽事分析玩家、會在最後一分鐘改變他們的選擇以取得最佳的賠率優勢，並且會持續想要翻本以至於又輸錢輸得更嚴重。他將這些結果加以詮釋並藉以大力支持他的社會認知理論。有些研究是要探討賭徒對於他們贏錢的可能性的主觀想法及感覺，但是這一些研究都無法支持認知或「期望」的假設[84]。甚至

是沃克本身，一位社會認知取向的專家，也承認「現有的電動撲克（吃角子老虎機）賭博的研究資料一點都無法符合認知理論的解釋」[85]。

在利用「有聲思考」的研究中時常被指出來的非理性思考，也許不應該只照著字面來解釋，因為表達非理性思考的人本身並不一定能夠正確表達這些想法。舉例來說，一如許多研究學者所指出的，只因為某些玩家可能會與吃角子老虎機對話，以及哀求它中獎或在失敗的時候咒罵它，並不能夠代表他們真的相信機器是擁有自我意識的生命體，並且相信它能因此選擇是否要遵照這些哀求及警告來開獎。許多這類的言辭也許比字面的原義更具象徵意義；即便是無神論者在咒罵及發誓時都會喊出神的名字。不過，既然有那麼多的賭徒都抱持著信念、期望及偏見，這種情況就可以確認，至少有些部分是可以用來解釋賭博的持續力，以及即使虧損嚴重還是會繼續想要翻本的行為，所以認知理論在未來應該會繼續帶來相當多的研究。然而，因為認知解釋同樣引起了「先有雞還是先有蛋」的問題，所以這些錯誤的信念到底是導致賭博的基本原因還是賭徒用來將賭博的行為合理化的藉口，要如何釐清這些論點也將會是很重要的議題。

部分被認知理論學家用來反擊對立觀點的理論本身便對非理性思考有清楚的說明。比方說，某些心理學家堅持採用「病態性」這個字眼來形容一個人的賭博行為，並不是一個程度的問題，而是時間點的問題。然而，人們除非已損失足夠的金錢且面臨了充分的社會或法律問題，迫使他們必須加入某個表明他們是病態賭徒的治療計畫，否則不論他們的賭博行為多嚴重或多頻繁，都不能稱之為「病態」賭徒，像這樣的論點是不切實際的。這些論點的明顯指稱，人們在這些情況下，會欣然地採用這些標籤只不過是心理上的防衛機制的說法，是因為要逃避他們先前行為所造成的有害結果。

這個論點就如同下列的說法一樣令人質疑，堅持習慣性、長期處於酒醉狀態的重度飲君子不能被視為「酒鬼」，除非他們加入了某個認定他們便是酒精中毒者的治療計畫；而習慣性抽煙者也不是真的尼古丁「成癮者」，除非他們因為肺癌或肺氣腫而必須住院治療；或是毒品販子、連續強暴犯、職業殺手以及黑幫老大都不能算是「罪犯」，除非他們經由法律程序被判定有罪。難道這些將家人生平積蓄賭光、盜用公款或是利用持械搶劫的方式獲取賭博資金的人，不應該被視為病態性賭徒，只因為他們還未加入匿名戒賭團體嗎？那些在尋求協助之前就自殺成功的賭徒，只因為他們從未加入治療計畫，所以也可以被視為是「正常的」嗎？顯然，許多重度賭徒在他們尋求協助之前，有好長一段時間他們所表現出的行為就已經被認定是有問題或是「病態的」。

那些偏愛醫學模式的學者使用「強迫性」以及「疾病」等字眼來談論問題賭博，這樣子的作法被指控是違反了邏輯上的基本原則。任何針對人們本身價值、而非瞄準他們所持想法的價值所做的批判都呈現出**人身攻擊**的謬誤。在試圖要毀謗對手的言論及想法的時候，意識型態及黨派性強的政客，以及宗教狂熱份子所發表的聲明當中，這些人身（字面上的解釋是，「針對個人」）攻擊的例子尤其明顯：「嗯，好吧！當然他會說一些類似像他是一位自由主義者／保守份子／天主教徒／新教徒／回教徒／猶太教徒／無神論者的話！」。顯然，任何試圖要透過敗壞傳信者的名聲來達到敗壞這個信息目的的行為都是不足採信的，因為持有信息的這個人，他的角色與信息本身的正確性完全無關。然而，在這樣的背景條件下出現這樣的論點，事實上一點也不讓人意外。因為，在成癮研究的領域中，關於賭癮、酗酒以及吸毒是「疾病」或是「學習而來的行為反應」的爭論，是當前極可能引起激烈討論的政治話題，在另一個陣營的學者或許可能只會試圖採用相同的計謀（而且可能某些人已

經這麼做了）：「嗯，好吧！當然他會說他是一位行為論者！說服其他人上癮行為是學習而來的，這是他存在的理由，如此一來，因為自稱能夠將強迫性賭徒轉變為正常賭徒、酒精中毒者轉變為正常飲者，他就能夠繼續過他非常愜意的生活」。在這個論點上，當然也一樣與手邊的爭議一點關係也沒有。有人認為那些擁護某個理論或是另一個理論的人，只不過是那個理論的傭兵，只是試著要為他們自己的存在辯護而已，可是這樣的爭論及控訴是無益的、無知的而且完全無根據的。儘管它們或許有助於揭露這些「理論家」表達這些論點的動機，但在使我們更進一步瞭解我們所真正關心的「成癮者」的動機這方面，卻一點幫助也沒有。

最後，身為監獄心理學家，葛倫‧渥特承認他的賭博生活型態是依據「少數的、有偏差的男性受刑人為樣本」[86]，他也承認耗竭／成熟階段是他的理論當中最具爭議的特點。不同於醫學或疾病模式堅持病態賭博、酗酒及其他毒癮是持久的、永遠不變的失控行為，渥特堅決主張這些都是暫時性的、反覆無常的症狀。就算的確有可能有賭徒並未到達最後的耗竭與成熟階段，但是他也承認他的理論在被接納以及被廣泛適用於所有問題賭徒之前，需要更多的實證研究。不過，他所附加的認知因素——當中有許多被視為是為了將持續賭博合理化——為我們對賭博行為的理解提供了獨特的貢獻。

◆ 本章註釋 ◆

1. Dickerson 1977b; 1979; 1984.
2. Corless and Dickerson 1989, p. 1535; Dickerson 1979; 1984, pp. 90–91; Sharpe and Tarrier 1993; Shewan and Brown 1993, p. 123.
3. Oldman 1974.
4. ibid., p. 415, emphasis in original.
5. ibid., p. 418.
6. From *The Gambler* (p. 31), by Fyodor Dostoevsky, translated by V. Terras, 1972 [1866], Chicago: University of Chicago Press. Copyright 1973 by the University of Chicago Press. Reprinted with permission.
7. cf. Ladouceur and Mayrand 1986; 1987; Letarte, Ladouceur, and Mayrand 1986.
8. Fisher 1993a; 1993b; Griffiths 1990a.
9. Griffiths 1990a.
10 其他理由包括：「好玩」（84%）、「因為朋友也賭」（58%）、「無事可做」（50%）、「贏錢」（48%）、「跟朋友聚聚」（30%）、「如果不能玩，心會癢」（20%）、「欲罷不能」（10%）、「讓朋友印象深刻」（2%）。
11. Griffiths 1993c, p. 38.
12. Griffiths 1990a, p. 40.
13. cf. Griffiths 1990c.
14. Griffiths 1990a.
15. Ladouceur and Gaboury 1988; Ladouceur, Gaboury, Dumont, and Rochette 1988.
16. Walker 1992c, p. 83.
17. Griffiths 1990a, pp. 37–38.
18. Griffiths 1990d, p. 239.
19. Griffiths 1993b.
20. cf. Strickland and Grote 1967.
21. Popkin 1994.
22. Griffiths 1993b, p. 116.
23. Walker 1992d; see also Walker 1992c, pp. 74–75.
24. Walker 1992d, p. 259.
25. ibid., p. 246.
26. Walker 1985; 1988; 1992a; 1992b; 1992c.
27. Walker 1992d, pp. 249–250; see also Walker 1992c, pp. 72–73.
28. Walker 1992c, p. 129.
29. ibid., p. 131.
30. ibid., p. 129.
31. ibid., p. 134.
32. ibid.
33. ibid., p. 136.
34. ibid., p. 138.
35. Langer 1975.
36. Skinner 1953, p. 397.
37. Gaboury and Ladouceur 1988; 1989; Ladouceur and Gaboury 1988; Walker 1992b.
38. Walker 1992c, pp. 146–147.
39. Victor 1981, p. 273.
40. Walker 1992c, p. 29.
41. ibid., p. 241.
42. ibid., p. 150.
43. ibid.
44. ibid., p. 135.
45. Walker 1985, p. 159.
46. Walker 1992a, p. 391.
47. Dickerson 1991; 1993a; Dickerson and Adcock 1987.
48. Dickerson 1991, p. 331.
49. cf. Saunders and Wookey 1980, pp. 1–2.
50. Dickerson 1991, pp. 331–332.
51. e.g., Shaffer and Schneider 1984, p. 46.
52. Kearney and Drabman 1992.
53. Bandura 1977, p. 203.
54. Marlatt and Gordon 1979; 1985; Zinberg 1984.
55. e.g., Orford 1985.
56. Brown 1987d.
57. ibid., p. 227.
58. Rabow, Comess, Donovan, and Hollos 1994, p. 198.
59. Walker 1992c, p. 8.
60. ibid., p. 125.
61. Griffiths 1989, p. 74.
62. From *The Gambler* (pp. 18–19), by Fyodor Dostoevsky, translated by V. Terras, 1972 [1866], Chicago: University of Chicago Press. Copyright 1973 by the University of Chicago Press. Reprinted with permission.
63. From *The Gambler* (p. 18), by Fyodor

Dostoevsky, translated by V. Terra, 1972 [1866]. Copyright 1973 by the University of Chicago Press. Reprinted with permission.

64. Livingston 1974b.

65. Becoña, Labrador, Echeburúa, Ochoa, and Vallejo 1995, p. 283.

66. Gupta and Derevensky 1997.

67. ibid., p. 188.

68. Lesieur 1984.

69. Rosenthal 1993.

70. ibid., p. 145.

71. ibid.

72. Walters 1994a; 1994b.

73. Walters 1994b, p. 220.

74. Walters 1994a, p. 168; 1994b, p. 228.

75. Corless and Dickerson 1989, p. 1535.

76. Lowenhar and Boykin 1985.

77. Burger and Smith 1985, p. 151.

78. Hong and Chiu 1988; Zenker and Wolfgang 1982.

79. Johnson, Nora, and Bustos 1992.

80. Leopard 1978; Rule and Fischer 1970.

81. Cohen 1972.

82. Cohen 1970, p. 453.

83. Walker 1988.

84. Dickerson and Adcock 1987; Dickerson, Cunningham, Legg England, and Hinchy 1991, pp. 537, 543; Dickerson, Hinchy, Legg England, Fabre, and Cunningham, 1992, pp. 245–246.

85. Walker 1992b, p. 489; cf. Walker 1988.

86. Walters 1994a, p. 177.

第八章

總結

本書回顧了最具影響力的心理動力學及心理學理論，這些理論被進一步用來解釋為什麼人們要賭博，而且在他們輸的比贏的還多的時候仍舊持續這樣的行為，心理動力學的解釋包括精神分析以及人格理論：前者將過度的賭博行為解釋為是某些深層情緒創傷的結果，後者將他們解釋為是一個人基本人格類型的結果。心理學的解釋則包含了行為或學習理論，以及認知或認知行為理論：前者將所有不同程度的賭博解釋為是學習而來的反應模式，它經由間歇性的金錢和／或情緒上的報酬而獲得加強；後者則將賭博持續性解釋為是賭徒對於賭博以及他們贏錢能力的非理性信念的後果。

賭博行為的精神分析研究方法

精神分析理論是基於一些無法被檢驗的，且因而無法論證，同時也站不住腳的假設，這些假設全部都被併入各式各樣強迫性賭博的解釋當中，其中被包括的是以下這些假定：(1) 大量的人類心理活動都是潛藏的，它們發生於潛意識的狀態之中；(2) 我們的行為很多都是出於本能、受到潛藏動機的驅使，而這些動機深植於普遍共有的「集體潛意識」當中，它保留了所有生物遺傳較根本的直覺，以及我們早期祖先的「種族記憶」；(3) 在嬰兒時期甚至已經歷包含於集體潛意識當中的性驅力及戀母情結的衝動；(4) 所有人類在成長過程中，都經歷過相同的性心理人格發展階段（口腔期、肛門期、性器期、兩性期），而成人時期各式各樣的恐懼感便是來自於在這些階段所體驗到的罪惡感，孩提時期顯露出的性渴望有時候會強烈到造成人格在這些階段滯留定型；(5) 所有的人類天生都是雙性戀的，之後由於他們所經歷的成長過程中的環境影響，而形成了異性戀或同性戀的差別；(6) 昇華的現象，是以比較可以被接受的行為，例如

飲酒及賭博，來取代對其他人而言雖是潛意識的渴望，但是卻不為社會及／或道德所接受的無法被公開表達的行為，例如一個人戀母情結的慾望的滿足。

這些假設在所有精神分析理論家的著述中是顯而易見的，他們已試圖解釋潛藏於賭博行為之下的動機：

1. 漢斯‧馮‧哈汀伯格認為強迫性賭博意味著尋求對雙親的愛，是替代嬰兒時期不受限制的愉悅排便行為，以及一種受虐狂對懲罰的需求。

2. 恩斯特‧西梅爾同意賭博象徵一種肛門時期的人格滯留，但它同時也意味著未獲滿足的依賴需求，以及受虐狂對自我懲罰的需求及施虐狂對懲罰他人的需求。

3. 威廉‧史德喀爾將強迫性賭博視為對遊戲的喜愛以及從嚴酷的成人世界回歸孩童的幻想世界的逃避現實的行為，對他而言，賭博是一種潛在的施虐性質的同性之愛，它的存在是為了減緩緊張以及激勵激發。

4. 佛洛依德將強迫性賭博視為性心理發展過程中性器期的人格滯留，它同時是一種自慰行為的替代品，也是針對亂倫的戀母幻想及伴隨這種禁忌行為的弒父期望所產生的內疚感而形成的一種自我懲罰。

5. 奧托‧費尼切爾也將賭博解釋為是將自淫行為純淨化，它來自性器期的人格滯留，但是他補充了另一個概念，普遍公認的如同父親一般的命運之神，它代表了一種神諭，藉由這個神諭，賭徒希望確定他的潛意識亂倫幻想是否將會被諒解或被懲罰。

6. 艾德蒙‧伯格勒將強迫性賭博視為是一種為了試圖重新拾回嬰兒期的全能感，以及賭徒因為對其父母親感覺憤怒及

厭惡而心生罪惡感，尤其是在斷奶及訓練如廁的階段，因此出現「精神受虐」或是自我懲罰的一種表達方式，所以對伯格勒而言，強迫性賭博主要起因於性心理發展階段的口腔期及肛門期的人格滯留。

7. 對拉爾夫・格林森而言，強迫性賭博合併了性心理人格發展所有階段的要素，他推想命運同時代表了母親及父親的形象。

8. 達瑞爾・波倫與威廉・波伊德原先接受他們前輩的概念，但在發現了賭博的家庭觀點，認清它可以滿足社會及心理需求，並暗示它能夠提供一種情緒防禦以對抗其他精神問題之後，終於破除了精神分析的傳統思想，他們的觀察資料使其摒棄了賭博是一種性慾的潛意識替代品的概念。

9. 彼得・富勒的解釋當中，合併了人類學及馬克斯主義的理論，將賭博的源頭追溯至我們祖先的薩滿占卜儀式，他認為宗教表達的需求，一如其他潛意識的前性徵時期的本能需求，都是出於天性的，而賭博及宗教表達同樣都受到弒父母的衝動念頭的內疚感所驅使。反對賭博的新教徒的創立並不是因為賭博在傳統上是傷風敗俗的原因，而是為了反應出對只是表面上與資本主義不同的賭博所暗藏的強烈吸引力的抗拒。資本家、反對賭博的道德家，以及強迫性賭徒的性格全部都滯留於肛門時期。

10. 理查・羅森索爾是位當代的精神分析家，他將病態賭博的起源歸因於肛門時期的人格滯留，然而，它的維持卻是透過一系列的情緒防衛機制，這些機制支撐著賭徒對於賭博的幻覺及幻想，使其能夠矇騙自己及其他人。

11. 大衛・紐馬克將賭博不只視為是一種在宗教上由上天安排命運的工具，同時它也是一種賭徒逃避現實生活的途徑，

使其得以產生具備任何欲投射至其他人的正面人格特質的
幻覺（例如權力、控制力、自信等等）。

精神分析理論在許多研究領域當中已遭受批評，認為它是不
科學的，因為它所依據的假設無法被驗證，因而也不具效用。許多
精神分析理論學家只根據一小部分無法普遍適用的個案研究記錄的
結果就做出結論。而針對賭博替代了自慰行為及其所伴隨的戀母幻
想，或賭徒是潛意識裡希望彌補罪惡感的受虐狂這類說法，並不存
在著任何支持這類論點的真實證據，同時也不存在任何具體證據支
持強迫性賭徒的人格是被滯留在任何發展階段的觀點：只存在著被
引用來證明任何這類滯留不僅僅是幻覺，同時對許多解釋也尚未確
定的「象徵性證據」。這類側重於男性的解釋並無法說明女性的賭
博行為，而精神分析側重於不正常的賭博行為的解釋，同樣也無法
說明較常發生的正常賭博行為。他們對內在心理動力機制的偏重，
也使其忽略了任何可能會影響賭博行為的外在社會及其他環境因
素。最後，以治療的觀點看來，精神分析是花費時間、花費金錢，
而且是不具任何效果的。

人格與賭博

人格理論假設個體行為是一個人基本人格類型的結果。大多數
強烈受到精神分析理論影響的早期人格理論學家，贊成所有的異常
行為是一個人童年經驗的結果，這些行為一般被認為包含了某些放
縱或是嚴重的剝奪性創傷。但是，其他的學者則相信每個人的基本
人格以遺傳學的角度看來，在一出生時便已決定，不管經歷過何種
經驗皆得以隨著生命存續下去。不論是哪一種論點，人格理論家堅
稱適應不良的行為是一種基本人格缺陷的直接結果。病態賭徒及毒

癮患者因此被視為是同一種族群，他們以具有相同的人格結構為特徵，因此人格研究的目的是為了辨識哪一種人格特點或是哪一種特徵群組必須對這些行為負責。

兩種最常見的成癮行為研究方法是權力理論以及依賴衝突理論，這兩種理論都將適應不良的行為追溯至自我貶低的意識。權力理論將所有的成癮失控行為歸因於由於缺乏成就、物質財富及自我生活的控制力而產生的自卑感。當某位賭徒贏錢的時候，這些感覺被經由持續賭博而試圖永遠保有的成功、權力及自我價值的幻覺所取代；而當他輸錢的時候，所感受到的高漲的自卑感及無力感使他的賭博慾望更為強烈，不只是為了彌補他的損失，同時也是為了重新拾回他所渴望獲得的支配感及權力。

依賴衝突理論將成癮行為追溯至被滯留的人格發展階段，它來自於對雙親的支持及依賴需求的未獲滿足。在成人時期，這些不成熟的依賴需求與自主性及獨立性的社會需求相衝突。這種潛意識的情緒衝突製造了極大的壓力及焦慮感，而這些感覺能夠經由賭博、酒精及其他藥物暫時獲得舒緩。當成癮者變得更加喜好成熟的人際關係更甚於這些成癮行為時，這些行為便顯得不適應。

與精神分析理論相同，人格理論在缺乏實證研究證據的支持也遭受批評。儘管已在無數的病態賭徒及成癮者身上進行了無數次的心理測量試驗，卻沒有任何一種人格類型或描述能夠顯示出他們的獨特性，或是能夠將他們與其他類型區隔開來。事實上，極少數的心理測量試驗結果是互補的，甚至有許多結果是相互矛盾的。雖然他們經常表示賭徒是焦慮或沮喪的，但是他們卻無法確定這些狀況究竟是賭博的原因或是結果。某些研究已推斷賭徒事實上比起非賭徒，在情緒上是較為健康且適應能力也是較好的。最後，人格研究同時也因抽樣偏差而感到苦惱，因為大部分這些試驗的受測者並非招募自一般大眾，而是來自於匿名戒賭團體及其他治療團體，他們

大多是白種人、中產階級、中年的富裕男性，因此，女性以及其他來自不同年齡、收入及族群的樣本在代表性方面是明顯不足的。

賭博的行為心理研究

　　學習或增強理論近似於精神分析理論，它們同樣把賭博歸因於環境影響。但是，不同於精神分析理論學家的是，精神分析學家將強迫性賭博視為是由嬰幼兒時期所經歷的一些潛意識的情緒創傷所造成的人格滯留的結果，學習理論學家將過度的賭博行為視為是對於出現在人生任何階段的立即外在刺激之有意識的、學習而來的慣常反應。此外，精神分析理論觀察到學習理論所忽略的強迫性賭徒及正常賭徒之間性質上的差異：前者將強迫性賭徒視為是心理上的病態或神經病患，而後者僅僅將重度賭博視為是賭博涉入程度的續譜上的一個點，在那個點上重度賭徒開始遭遇財務及社會問題。最後，精神分析理論是基於推論、臆測及演繹推理，也就是哲學方法，而學習理論則是基於觀察、測量、實驗及歸納推理，也就是實證科學方法。

　　造成重複行為模式的兩種基本學習類型是史金納學派或是操作制約，以及巴甫洛夫學派或是古典制約。前者的基本假設是，任何刺激所引發的習慣自發性反應代表了一種學習而來的行為，而任何學習而來的行為也可以是天生的，重複性行為透過經歷這些行為的報償結果而得以獲得強化。以賭博為例，這些報償可以是金錢上、情緒上或者兩者都有，報償以規律的頻率發生，例如每三次投注便發生一次，稱為固定間隔或FI增強時序，而出現頻率隨機且無法預測的報償則稱為變動比率或VR增強時序，在固定時序之下學習而來的制約反應在酬賞中斷之後，會迅速地消失，而在變動時序之下學習而來的制約反應在酬賞停止之後，還會持續一段很長的時間。

　　根據行為心理學家B. F. 史金納的說法，重度賭徒是存在於所有機會遊戲當中的變動增強時序的受害者，他發現職業賭徒經常透過在遊戲剛開始時，允許他的對手較頻繁地贏錢，之後漸漸地「拉長」獲得酬賞的時間間隔，使其持續越贏越少的方式，藉以制約他們的對手，其他能夠加強賭博持續性的操縱因素包括可能贏得報酬的金額大小、賭博機會的可得性、賠率及籌碼的條件範圍、涉及技巧的程度、贏的機率、賭場賠付比率、兩次投注之間的間隔時間，以及中獎及支付彩金之間的間隔時間。

　　某些特定賭博遊戲在設計上的特徵亦能夠促進持續性，這些特徵包括了該項賭注與其他活動，例如運動賽事的相關程度、以籌碼或代幣來代替真正的貨幣、某些機械上的特性，例如在一台吃角子老虎機裡的各式捲軸上，中獎和未中獎符號的比率，以及這個遊戲是否包含了連續或非連續的投注，連續形式的遊戲類似吃角子老虎以及二十一點，在每一個賭博時段中包含了一連串快速的遊戲；而非連續形式則類似樂透彩，在決定一次押注及其結果揭曉之間需要較長的時間。

　　古典或巴甫洛夫制約模式的基本假設是，某一項環境線索能夠引發某一特定刺激的非自願性反射反應，而該項環境線索伴隨著該項刺激規律地出現。所以，在遞送食物時，搭配某一聽覺上的刺激之後，行為心理學家I. P. 巴甫洛夫僅僅只需提供聽覺刺激，便能夠引發狗的唾液分泌反應，因為牠們已非自願地學習到將該刺激與餵食聯想在一塊兒。他因此發現一項刺激能夠製造出對另一項刺激的期待，而稍後的這項刺激則能夠引發行為上的反應。這項研究的擁護者認為新的賭博時段能夠被外在的環境線索所開啟，因為賭徒已學習到將這些線索與賭博的酬賞聯結在一起。所以，賭桌工作人員的吆喝聲、籌碼或銅板影像或聲音、遊戲輪盤的旋轉，或是撲克牌的洗牌都能夠引發激發、興奮、緊張或焦慮的狀態，而這些狀態能

夠強化賭博的反應，甚至可能造成對遊戲上癮的開端。

　　部分賭博的行為理論是根據史金納所持的論點，其他則根據巴甫洛夫的論點，而仍然有部分學者同時採用兩者的解釋方式。有一些行為心理學家則各自提出不同的增強理論，以解釋促成持續性賭博的原因。

　　需求狀態理論將賭博解釋為是針對某些經由賭博使生理上及情緒上的慾望及需求獲得滿足的一種反應。這些令人嫌惡的情緒需求狀態可能是本能的或是學習而來的，其中一項本能的驅力被認為是對於娛樂或遊戲的需求，賭博是一種成人型態的遊戲，它提供了樂趣、享受、挑戰，以及從平淡無味的現實生活方式中逃脫的方法。賭博的「功用」包含了它製造出令人愉悅的興奮感，以及它提供了逃避現實的方法，當我們對於賭博及其所製造的幻想世界涉入程度大到足以開始支配我們的想法時，賭博便不再只是一種遊戲，而是一種迷戀或是病態。

　　支持壓力解除模型的行為學家堅稱，賭博及其他成癮行為降低情緒上的驅力，這些驅力來自壓力、焦慮和／或沮喪等。因為賭博、酒精以及其他藥物就如同止痛劑一般，它們減輕了這些令人不快的情緒狀態並將其替換為愉悅的狀態，它們以緊張或焦慮解除為酬賞，持續力則被認為是受到負增強。因此酗酒、吸毒以及賭博行為由於經常互相伴隨或相互替代，被部分學者認為是「功能相當的」，也被稱為是類似因應機制般學習而來的「習得的驅力」或「壞習慣」。而酗酒者、吸毒者及強迫性賭徒的高復發率被認為是導因於他們所偏好的因應反應未完全消失，某些調查研究支持緊張消除理論，而其他則不然。

　　感覺尋求或激發研究的擁護者認為，成癮行為是受其所引發的令人愉悅的心情狀態所鼓舞。長期處於無聊或刺激需求狀態的人因此會尋求方法，以體驗更強烈的興奮感及快樂感，而這些對刺激有

最大需求的人則最有可能成為上癮者，病態賭博及其他成癮行為因此被視為是自我醫療的表現方式，透過這些方式成癮者嘗試將情緒激發維持在最理想的狀態。

馬克‧狄克森提出了一種雙重增強假設，他認為賽馬場的賭客之所以會持續地投注，是受到兩方面的增強。情緒上的回饋或是「效用」並非來自於賭贏賽局，而是來自於投注本身，押下賭注的時間越接近比賽開始的時間點，它所引起的刺激程度就越強烈。因為每一場比賽開始的時間都是固定的，而且每一場比賽的投注都是同等的刺激，因此情緒激發的報償是依據固定增強時序來傳送，而由於並非每一場投注都會獲勝，所以間歇性發生的金錢酬賞，則是依據變動比率增強時序來傳送。

R. I. F. 布朗同樣也認為賭博行為受到情緒酬賞所強化的程度，大過於金錢上的酬賞，但是他同時也爭論這些情緒酬賞的發生是依據變動比率的增強時序，因為要藉由賭博來維持一個穩定的快樂狀態是不可靠的。斷斷續續的情緒增強作用不只加重了對刺激的需求，同時也說明了在酬賞的「強化連鎖鍊」斷裂之後，成癮行為再度復發的狀況。

在之後試圖使緊張消除及感覺尋求的解釋一致的嘗試中，布朗同樣主張賭博就像酒精及其他藥物一般具有雙相效應，因為它能夠同時具有興奮劑及鎮定劑的作用，因此能被用來同時或連續地滿足這兩項需求。一如其他成癮者，賭徒在從事上癮行為時經歷了激發的過程，而當他們停止時則會變得沮喪。布朗將戒除過程中所產生的症狀解釋為是一種負面情緒狀態的反彈，而他們試圖透過賭博、飲酒或服用藥物來降低這種情緒狀態，同時他們也透過不斷重複無論是哪種學習而來的行為反應來減輕這個狀態。因此，成癮行為不但引發了愉悅的情緒狀態，同時也抒解了不快。根據布朗的說法，這些效應同樣是依變動比率的增強時序來傳送。

少數的激發理論學家雖提及某些特定的增強時序，但他們仍堅決主張賭博的「行為」本身，無論是規則或不規則的，都是造成持續性賭博的主因。因此部分學者認為輸贏本身其實並不重要，重要的是輸贏在延續賭博「行為」上面所扮演的角色。其他學者則認為輸錢事實上對於賭博的「行為」是有幫助的，因為有些賭徒在期望以及在應付輸錢可能造成的不利後果時，體驗到了興奮的快感。

史金納的增強理論以及理論中所強調的操作制約，已經被批評存在著一些缺點。它的擁護者堅信呈現於賭徒之前的間歇性金錢酬賞強化了賭博的持續性；但是批評者則爭辯，由於行為心理學家的研究對象通常是實驗室的動物，牠們的研究發現並無法廣泛擴及思考過程遠比動物複雜的人類。此外，受到制約為了獲得食物的酬賞而拉橫槓或啄食按鈕的實驗室動物，並未受到如同經常性賭場賭客及老虎機玩家遭遇到延續的連續失敗時序。因此在這方面，這個研究也被批評未反映出真實的賭博情境，因為持續的失敗應該會澆熄賭博的反應，然而這樣的情況在強迫性賭徒中卻未發生。以人類為對象的實驗室實驗同樣也被批評為不切實際，因為實驗的設計及可能的賭金支付與真實的賭博情境並不相同：他們通常包含了可能是偶發性或甚至不賭博的大學生，而不是經常性的賭徒，這些實驗對象並不需要承擔任何損失自身錢財的風險，而且研究者也未將娛樂性質的賭徒與問題賭徒區分開來。

操作制約模式同樣具有幾項其他的缺點：它無法解釋從來不曾中獎的樂透彩玩家的持續性，也無法解釋當「增強連鎖鍊」斷裂之後，經過一段長時間的戒賭，重度的賭博行為還是故態復萌的現象。增強理論同時也無法解釋為什麼有些人會成為重度賭徒，而有些人卻不會，即使他們接觸到的是相同的增強時序。增強理論的反對者爭論，假使強迫性賭博的確是間歇性增強作用的結果，那麼每一位曾經賭博的人都應該是強迫性賭徒。這些評論家因此堅決主張

重度或強迫性賭博一定還包含了除了金錢報酬及間歇性增強時序以外的其他因素，他們認為實際的酬賞或連續的增強作用非但沒有助長人類的持續性，反而是人類希望及期待一項酬賞的能力，以及賭博所產生的情緒及生理狀態的改變促成了持續性。

認為過度賭博是受到情緒而非金錢酬賞所強化的激發或感覺尋求模式，實際上包含了兩種不同的論點。第一種是關於賭博產生了情緒上的興奮感的激發假設。第二種則是關於賭博是受到無聊或低度反應所激發的感覺尋求假設，針對第一種論點的測試已產生了混雜的結果。許多重度賭徒聲稱在賭博時，個人能夠體驗到「快感」，但其他人卻聲稱感覺不到任何情緒上的變化。此外，這類自發性反應的客觀測量，例如受測者的心跳速度、血壓、腦波活動以及皮膚導電度並未一貫地支持這些主張：一些研究已發現在開啟了一段賭博過程之後，這些生理上的活動力顯著增加，一些研究則發現無顯著增加，還有一些發現沒有任何差別，其他一些則發現剛開始的增加並沒有在整個賭博的過程之中持續下去，甚至還有一些研究報導指出，實際上受測者的自發性反應在他們開始賭博之後是退減的。針對第二種論點的測試，也就是關於激發的需求引發賭博的論點，同樣是不一致且無法達成相同結論的：只有極小比例的受測者聲稱他們賭博是為了尋求刺激，而大部分衡量受測者無聊及刺激需求程度的心理測量工具，其研究結果混雜，但大多不支持該假設。關於被認為甚至能夠產生更強烈興奮感的「延後下注」現象的研究，同樣也無法支持這個假設。

雖然缺乏實驗證明來支持感覺尋求假設，它的擁護者還是不願意摒棄這個假設，他們反而暗示個體差異可能被牽涉其中：不同的人對不同類型的賭博遊戲會有不同的反應，因此他們會受到較適合自身情緒需求的賭博類型所吸引。所以低感覺尋求的人可能會偏好吃角子老虎機，以減輕焦慮及壓力，而高感覺尋求者則可能偏好賽

馬場的投注或賭場遊戲，以減輕無聊的感覺。近期的研究已將為了躲避不愉快狀態而賭博的「逃避尋求者」，以及為了刺激而賭博的「行動尋求者」區分開來。在這些動機當中或許還存在著性別的差異，因為根據描述，在女性賭徒當中逃避尋求較為普遍，而行動尋求則以男性較為常見。

緊張消除假設也同樣被批評是站不住腳的。某位評論家主張這個論點純粹只是一個以能量釋出模式為基礎的具體化概念，而這個模式被採用於物理科學的領域，因此將它運用於行為科學領域是無效的。其他的評論家則主張，實際上幾乎沒有實驗研究顯示出賭博具有鎮定情緒的效果。相反的，某些研究已發現事實上負面的情緒狀態透過賭博非但沒有獲得抒解，反而還更加惡化，因此負面的情緒狀態將賭博過程的持續時間縮短了，並且抑制了新的賭博過程的開始。同樣的，當部分研究發現逃避經常是個人所提出的賭博主觀理由時，更多的研究卻發現最常被受測者本身提及的動機是為了金錢及娛樂。

其他的需求狀態模式評論家同樣提出了「先有雞還是先有蛋」的疑問，因為支持這些模式的研究通常只報導賭博以及這些情緒狀態之間的關聯性。它們無法確定是否這些關聯性具備因果關係，或是倘若它們具有因果關係的話，誰是原因誰又是結果，也就是說，這些預先存在的煩躁不安的心情狀態是過度賭博的原因，或者它們是過度賭博所發展出來的結果？顯然，尚須其他研究來解答這個問題以及過度賭博是如何被強化的相關議題。

賭博的認知行為研究

認知行為心理學家認為，賭博的持續性是賭徒對於賭博的本質以及他們對於贏錢的能力抱持的不切實際想法及非理性信念的結

果。重度賭徒會受到各式各樣的非理性信念及思考過程所影響，當中有許多想法是同時間發生的。

　　賭徒時常依據有偏差的判斷來做出下注決定，其中一個例子便是他們對機率的偏誤估計，研究已經證實，賭徒非但不根據客觀的、數學方法計算出的贏錢機率來做決定，他們反而經常高估自己成功的機會。這個現象在成功率特別低的經常性樂透玩家及機會渺茫的投注者當中特別明顯。他們同時會傾向於對結果做出符合他們期待的偏誤估算。這種非理性的過度自信在運動狂熱份子中尤其常見，他們傾向於將賭注押注於自己偏好的運動選手或球隊身上，而非押注於實際上較有可能贏的對象。研究已證實運動迷較有可能根據他們的希望及期望來下注，而非依據其他的判斷標準。

　　參與某些特定投注方式的賭徒經常求助於與後見之明偏差有關的否認方式，透過這個方式他們對過去賭局的結果做出了偏差的評估，使其能夠將失敗合理化。因此，與其承認他們的方法有問題，以及承認真的無法掌控運氣的好壞，他們寧可以較討喜的觀點來重新評估損失。這類後見之明的偏見通常發生在失敗的原因能夠被解釋為是隨機的、不可控制的、外在的因素所意外造成的結果的情況，在這情況下他們不會承認失敗是由於在選擇獲勝者時，本身技術或專業知識不足的原因，所以經常會聽到賭徒透過這類陳述來解釋他們的失敗：因為跑道是濕的導致馬匹被絆倒、球員因為風向轉變而漏接致勝的一球、裁判做出錯誤的判決、比賽結果已內定等等。輸家將這些意外視為是賽事最重要的決定因素，並且緊抓著它們來為其失敗辯護，而贏家則將這些意外視為無關緊要，因為比賽結果與他們一開始的預測完全吻合。

　　選擇性記憶的偏誤與賭徒傾向記住過去贏的經驗而忘記過去輸的經驗相類似，這種否定方式允許他們能夠將自身的涉入程度及他們賭博的後果減到最低。

　　比方說，賭徒押注的馬以些微的優勢取勝，或是偏好的球隊只輸一點點分數的情況下的差點就輸或是差點就贏的偏誤，特別有可能造成偏差的估算。這類偏誤鼓勵了賭博持續性，不只是因為它們允許賭徒無須對自身的錯誤負任何責任，同時也因為它們強化了賭徒認為自己優於其他人的方法、技巧及知識，將繼續使他們得以控制及預測未來結果的幻覺。差點就贏的現象同樣也激勵了老虎機及樂透玩家的持續性，因為「就快要贏了」的想法進一步地強化了這些行為。為了這個理由，吃角子老虎機與及時樂的樂透彩經常被設計用來製造出比真正的隨機結果發生機率還要高的差點就贏的機會。因為僥倖的意外能夠將輸錢轉變為差點就能夠贏到錢，並且也因為差點就贏使得賭徒的投注方法變得有效，偏差估算在為錯誤的下注技巧辯護，或是在即使嚴重損失也鼓勵輸家繼續賭博的時候，被視為是重要的因素。

　　「賭徒謬誤」所指的是，賭徒相信過去的結果預言了未來的結果。許多賭徒找尋模式或運勢，然後依據它們做出下注的決定，所以經常可以看見賭徒在每一次的失敗之後增加他們的投注金額，因為他們相信連續的每一次失敗增加了下一場贏的機會。在現實生活中，每一場賭局裡硬幣的正反面、輪盤的紅色或黑色、奇數或偶數等等出現的可能性都是相同的，它們與所有先前出現過的結果完全無關。然而許多賭徒卻是如此容易受到相反信念的影響，認為過去一連串的結果有可能會繼續下去。因此某些人將只簽注「熱門的」樂透號碼、馬匹或是騎師，因為他們期待他們能夠繼續贏下去，而其他人則是完全反其道而行，因為他們相信這些號碼、馬匹或騎師就快要輸了。

　　歸因理論學家調查了賭徒為自己的成功及失敗所提出的原因與合理化說明。他們的研究發現，賭徒經常將他們的成功歸因於某些內在特質，例如較優秀的技巧或知識，但卻將他們的失敗歸因於外

在的因素，例如壞運氣、機會或是超出他們掌控範圍的神明力量。外在控制導向的人較有可能將他們的成功及失敗歸因於這些不可控制因素，而內在控制導向的人則較有可能將其歸因於自身的行為選擇，歸因理論學家已發現具有外在控制導向的人偏好機會遊戲，而內在控制導向的人則偏好技巧性遊戲。

　　一開始的認知行為研究顯示，引發對於全憑運氣的結果的控制幻覺，能夠促進賭博行為的參與及維持。對於營利導向的賭博業者而言，他們熟知賭場顧客任何形式的主動參與，例如選擇自己的基諾牌及輪盤數字，或是自己丟擲骰子，都能促使其相信自己多少能控制賭局的結果，並藉此提高贏的機會，當然實際上這些結果都是不可控制的。許多全憑機會的遊戲因此結合了一些元素，這些元素被設計用來引發認為遊戲是需要技巧的假象。較近代的研究顯示出兩種控制幻覺的存在：初級控制幻覺是指賭徒相信透過他們自身的行為能夠直接影響結果；次級控制幻覺則是指賭徒相信自己能夠預測未來的結果。前者在具有內在控制導向的研究對象中較為強烈，後者則在外在控制導向中較為強烈。

　　風險的移轉現象是指對某一特定賭博遊戲的熟悉度促進了持續性，並與更大的風險事實有關。因此賭徒參與某種特定型式的時間越長，他們投注的賭金就越大，這與他們的控制導向或是過程中可能的輸贏金額無關。風險移轉現象在群體的賭博情境下特別明顯，但是單獨的賭客在經過一段相當短的時間之後，在投注金額上同樣有顯著的增加。除此之外，賭注金額不只在個別的賭博過程中會增加，在不同的時段之間也會增加。

　　早期勝利的假設將過度賭博歸因於具有正向增強效果的早期經歷，以及相信最初的好運氣將會持續下去。因此在早期的賭博生涯中，已經歷過一連串贏錢的經驗或是曾經中過一次超級大獎的賭徒變得相信自己後來所經歷的失敗只是暫時性的，只要持之以恆必

能被克服，雖然這個假設在最初被設計用來檢測這個假設的研究當中，無法發現確實的證明，在稍後的研究中卻發現有力的證據。

當賭徒輸錢的時候，持續賭博及想要翻本經常被視為是唯一合理的解決方法。因為如果他們停止的話，他們將會失去任何彌補損失以及可能會中大獎的機會，他們將持續下注視為是將損失與收益打平的唯一機會。因此他們會持續想要翻本來贏回他們輸掉的錢、經常加重賭金以努力挽回虧損。但是，在現實生活中，由於莊家永遠占有賠率優勢，因此追逐一個人過去的損失最有可能的後果就是，他會繼續輸下去，賭場管理者熟知箇中道理，所以他們會竭盡最大的力量來延長每位賭客的遊戲時間。

陷入進退兩難的圈套是持續性及翻本常見的原因。這個情況發生在賭徒已如此深陷其中，以致於他們覺得他們已錯過了回頭的機會，並且已經無法再停止賭博了。賭徒在許多方面可能會覺得進退維谷：不但未停止投注以中止損失，樂透彩及輪盤玩家仍將持續重複地押注於相同的號碼、賽馬場玩家仍將持續押注於某一匹特定的馬或某一位特定的騎師，吃角子老虎機的玩家也仍將專注於某一台特定的機器，因為他相信這台機器最終必會開出大獎。

賭徒普遍相信運氣是能夠被預測以及被操縱的個人特性。許多人相信運氣是一種週期性的循環現象，因此他們會經歷比別人更為好運的階段。其中一個目標就是要發覺他們的好運階段何時會開始，如此一來，他們才能夠照著下注。骰子遊戲及賭馬玩家時常會與其他他們相信當下正處於好運階段的其他賭徒做出相同的投注決定。其他的目標包含了對運氣較直接的操控方式，舉例來說，投擲骰子的玩家在輪到他們丟骰子時，經常會押注較多的籌碼，因為他們相信經由他們親自接觸，他們能夠驅使骰子掉落在他們希望的點數上，許多賭徒相信只要變換骰子、紙牌、賭桌或機器便能改變運氣。

因為相信運氣能夠被操縱，許多賭徒忙著訴諸於神秘力量及種種迷信行為，藉此增加他們贏錢的機會。當他們贏的時候，在這之前剛剛發生的某項無關緊要的特殊行為、他們穿在身上的某款衣著，或是當下他們手中正持有的東西，也都變得跟贏錢有關。因此賭徒經常會做出某些類似特殊儀式的行為，例如摸鼻子或和骰子、紙牌、機器說話，不是為了在投注前能夠帶來好運，便是為了要排除厄運；賭博時他們經常會虔誠地穿戴幸運的領帶、帽子、襪子、珠寶或其他吉祥物；在選擇樂透號碼或賽馬場的馬匹時，他們時常相信來自於車牌、電台廣播以及生日所顯示的徵兆。這類的古典或巴甫洛夫制約特別有可能發生在增強作用不規則的情況下，許多賭徒同樣相信全憑運氣的賭局結果能夠經由超自然力量或鬼神的干預而受到影響，他們不斷地為了自身的利益而試著操控這些力量。

認知行為理論學家

認知行為理論學家經常將史金納及巴甫洛夫的學習過程與認知因素結合在一起。兩項關於賭博主要的史金納式增強因子是金錢酬賞以及情緒激發。巴甫洛夫效應則是將興奮感與贏錢互相連結，同時也強化了賭博行為。而銅板撞擊金屬托盤的聲音、賭桌工作人員的吆喝聲、賽馬場的賽局播報、輪盤轉動的影像、整齊排列的籌碼等等，皆引發了能夠開啟一個新的賭博時段的興奮感。上述這些學習而來的連結、先前的心情狀態，以及錯誤的信念、想法和與賭博相關的假設，全都被認為對賭博反應的迅速取得以及緩慢消除有所貢獻。

1. 大衛・歐德曼是一位曾經當過俄羅斯輪盤賭桌工作人員的社會學家，他觀察到大部分輪盤玩家的投注策略都根據賭

徒謬誤來做決定。許多人同時相信俄羅斯輪盤並非真正靠
運氣的遊戲，因為他們相信每一場賭局的結果能夠受到輪
盤轉動員所控制，為此他們採取投注策略以克服他們所察
覺到的這種影響。歐德曼認為因為大部分的經常性賭徒將
賭博視為是一種以輸錢來付費的娛樂方式，所以他們賭博
的主要目的並不是那麼在乎會不會贏錢，而是要如何以機
智取勝於輪盤轉動者，以及如何將遊戲的付費減至最低。

2. 馬克‧葛瑞菲斯是在英國研究水果機或老虎機玩家的心理
學家，發現認知因素及這些機器固有的結構性特徵同時發
揮作用以引誘賭客開啟新的賭博時段並且延長既存的賭博
時段，葛瑞菲斯認為大部分玩家的最終目標都是為了延續
他們的賭博時間，而不是為了贏錢。

3. 根據麥克‧沃克的社會認知理論，賭博的主要動機是金錢
而不是刺激、壓力消除或是娛樂。持續及過度的賭博是經
由與賭徒的贏錢期望相關的非理性信念所維持，而不是透
過實際上可能獲得的任何金錢報酬來維持。除了激勵持續
性的標準認知因素之外，沃克還添加了社會學習理論的因
素，他指出賭徒的持續性會受到其他人中大獎的成功案例
所激勵，同時也受到經由模仿可以複製這些成功案例的信
念所鼓舞，賭博問題的最終原因並不是賭博行為本身，而
是它所造成的虧損及負債的嚴重程度。

4. 馬克‧狄克森結合了學習理論與認知理論，並用以解釋持
續性及受損的控制力，但是他非但未訴諸相同的動機理論
來解釋各種型式的賭博，反而認為不同型式的賭博有可能
具有不同的刺激。因此，增強理論的論點也許較適合用來
說明吃角子老虎機的賭博遊戲，而認知理論的論點則較適
用於賽馬場的投注。

5. R. I. F. 布朗結合了社會學習理論、增強理論及認知理論的論點來解釋持續性。社會學習理論或模式描述了某種過程，經由這個過程人們透過模仿同儕或是他們視為楷模而試圖效法的其他人等方式習得某些行為，布朗認為一旦賭博的基本原理被透過這種方式習得，則持續力將會受到各式各樣與賭博相關的環境及認知因素所影響。

6. 葛倫‧渥特是一位懲戒所的心理學家，結合了學習理論、社會學習理論、認知理論，以及存在主義的哲學理論的要素，提出了病態賭博是一種在有意識的情況下被選擇的生活方式，賭徒利用這種生活方式來與焦慮感、不安全感、低落的自尊心以及無力感奮戰，賭博不只帶給一個人較愉悅的感覺，同時也造成了自我形象的扭曲，使其將他們的涉入程度及自身的行為後果減至最小。

認知行為理論的測試已產生混雜的結果，因為非理性信念及控制導向強烈影響賭博行為的觀念雖受到某些研究的支持，但在其他研究中卻未受贊同。不過，因為認知理論極有希望能夠針對過度或病態賭博提供至少是部分的解釋，它應該能夠繼續產生可觀的研究。部分學習及認知理論學家在譴責與他們意見相左的理論性解釋時，經常是基於有問題的或是以個人偏見為出發點的人身攻擊的立場。

一些行為理論科學家比較希望我們相信只有他們才真正握有瞭解賭博及其動機的關鍵，而且在他們當中有某些人也希望能推翻其他人的論點，可是這些其他領域的貢獻不能因此立即地被消滅，除非這些行為理論的各個面向以及他們所列舉的證據都能夠支持他們的論點。社會及醫療科學的專家們採用自己的計畫及研究方法，已帶領了數量龐大的研究，而這些研究對於我們認識與理解這個複雜

的現象同樣貢獻良多。他們的成就與說明將會成為其他同系列叢書
的探討焦點。

附錄A

心理測量研究發現摘要

心理測量的特色說明由下列研究人員所提供。

Achievement Motivation (Need for Achievement), High
Moravec and Munley 1983
Custer, Meeland, and Krug 1984

Achievement Motivation, Low or Absent
Taber, Russo, Adkins, and McCormick 1986

Aggression
Dell, Ruzicka, and Palisi 1981
Kusyszyn and Rutter 1985
McCormick 1993

Passive-Aggression, High
Lowenfeld 1979
Glen 1979
Graham and Lowenfeld 1986

Passive-Aggression, Low or Absent
Specker, Carlson, Edmonson, Johnson, and Marcotte 1996

Agoraphobia
Linden, Pope, and Jonas 1986
Bland, Newman, Orn, and Stebelsky 1993

Alienation, Social
Roston 1965
Bolen, Caldwell, and Boyd 1975
Ciarrocchi, Kirschner, and Fallik 1991

Bipolar Disorder/Manic-Depression
McCormick, Russo, Ramirez, and Taber 1984
Linden, Pope, and Jonas 1986
Lesieur and Blume 1990
Kroeber 1992

Boredom/Aversive Unipolar Resting State
Blaszczynski, McConaghy, and Frankova 1990
Martinez-Pina, Guirao de Parga, Fuste i Vallverdu, Planas, et al. 1991
Carroll and Huxley 1994
Steel and Blaszczynski 1996

Borderline Personality
Blaszczynski and Steel 1998

Co-Addiction with Substance Abuse, High
Greenson 1948
Galdston 1951
Tyndel 1963
Harris 1964
Adler, J. 1966
Haberman 1969
Moran 1970a
Moran 1970b
Glen 1979
Miller, P. 1980
Dell, Ruzicka and Palisi 1981
Ramirez, McCormick, Russo, and Taber 1983
McCormick, Russo, Ramirez, and Taber 1984
Robins, Helzer, Weissman, Orvaschel et al. 1984
Adkins, Rugle, and Taber 1985
Blaszczynski, Buhrich, and McConaghy 1985
Custer and Milt 1985
Marty, Zoppa, and Lesieur 1985
Orford 1985
Peele 1985
Blaszczynski, Wilson, and McConaghy 1986
Linden, Pope, and Jonas 1986
Graham and Lowenfeld 1986
Lesieur, Blume and Zoppa 1986
Taber, Russo, Adkins, and McCormick 1986
Lesieur and Klein 1987
Blume and Lesieur 1987
Ciarrocchi 1987
Galski 1987
Kagan 1987

Taber, McCormick, and Ramirez 1987
Lesieur 1988a
Lesieur 1988b
Blaszczynski and McConaghy 1989a
Ciarrocchi and Richardson 1989
McCormick, Taber, and Kruedelbach 1989
Coyle and Kinney 1990
Lesieur and Blume 1990
Ciarrocchi, Kirschner, and Fallik 1991
Elia and Jacobs 1991
Lesieur and Blume 1991
Lesieur and Rosenthal 1991
Martinez-Pina, Guirao de Parga, Fuste i Vallverdu, Planas, et al. 1991
Ibàñez, Mercadé, Aymami Sanromà, and Cordero 1992
Kroeber 1992
Steinberg, Kosten, and Rounsaville 1992
Schwarz and Lindner 1992
Gambino, Fitzgerald, Shaffer, Renner, and Courtnage 1993
Templer, Kaiser, and Siscoe 1993
McCormick 1993
Bland, Newman, Orn, and Stebelsky 1993
Lesieur 1993
Yafee, Lorenz, and Politzer 1993
Bergh and Külhorn 1994
Feigelman, Kleinman, Lesieur, Millman, and Lesser 1995
Spunt, Lesieur, Hunt, and Cahill 1995
Daghestani, Elenz, and Crayton 1996
Miller and Westermeyer 1996
Roy, Smelsen, and Lindeken 1996
Shepherd 1996
Specker, Carlson, Edmonson, Johnson, and Marcotte 1996
Spunt, Lesieur, Liberty, and Hunt 1996
Feigelman, Wallisch, and Lesieur 1998
Gupta and Derevensky 1998
Black and Moyer 1998
Spunt, Dupont, Lesieur, Liberty, and Hunt 1998
Vitaro, Ferland, Jacques, and Ladouceur 1998

Co-Addiction with Substance Abuse, Low or Absent
Briggs, Goodin, and Nelson 1996

Competitiveness
Hraba and Lee 1995

Defensiveness
Galski 1987

Depression/Dysthymia

Greenson 1948
Niederland 1967
Moran 1969
Moran 1970a
Livingston 1974a
Bolen, Caldwell, and Boyd 1975
Custer and Custer 1978
Glen 1979
Lowenfeld 1979
Lorenz 1981
Moravec and Munly 1983
Custer, Meeland, and Krug 1984
McCormick, Russo, Ramirez, and Taber 1984
Lyons 1985
Zimmerman, Meeland, and Krug 1985
Blaszczynski, Buhrich, and McConaghy 1985
Blaszczynski, Wilson, and McConaghy 1986
Lorenz and Yaffee 1986
Linden, Pope, and Jonas 1986
Graham and Lowenfeld 1986
Blaszczynski and McConaghy 1987
Galski 1987
Taber, McCormick, and Ramirez 1987
McCormick and Taber 1988
Blaszczynski and McConaghy 1988
Roy, Custer, Lorenz, and Linnoila 1988
Blaszczynski and McConaghy 1989a
Ciarrocchi and Richardson 1989
Blaszczynski, McConaghy, and Frankova 1990
Lesieur and Blume 1990
Martinez-Pina, Guirao de Parga, Fuste i Vallverdu, Planas, et al. 1991
Ciarrocchi, Kirschner, and Fallik 1991
Kroeber 1992
Raviv 1993
Rugle and Melamed 1993
Taber 1993
Templer, Kaiser, and Siscoe 1993
Bland, Newman, Orn, and Stebelsky 1993
Bergh and Külhorn 1994
Lumley and Roby 1995
Steel and Blaszczynski 1996
Specker, Carlson, Edmonson, Johnson, and Marcotte 1996
Becoña, Del Carmen Lorenzo, and Fuentes 1996
Gupta and Derevensky 1998
Blaszczynski and Steel 1998

Depression and Anxiety (Negative Affectivity)
Tyndel 1963
Bolen and Boyd 1968
Glen 1979
Graham and Lowenfeld 1986
Blaszczynski and McConaghy 1989a
Lyons 1985
Ciarrocchi, Kirschner, and Fallik 1991
McCormick 1993
Törne and Konstanty 1992

Depression, Low or Absent
Tepperman 1977
Dell, Ruzicka and Palisi 1981
Kusyszyn and Rutter 1985
Ladouceur and Mayrand 1986
Ciarroicchi 1987
Steinberg, Kosten, and Rounseville 1992
Thorson, Powell, and Hilt 1994

Dominance
Morris 1957
Moravec and Munley 1983

Egocentric
Hraba and Lee 1995

Ego Strength, Weak
Taber, Russo, Adkins, and McCormick 1986
Taber, McCormick, and Ramirez 1987

Exhibition Needs, High
Cameron and Myers 1966
Livingston 1974a
Moravec and Munley 1983

Extroversion, High
Seager 1970
Graham and Lowenfeld 1986
Malkin and Syme 1986
Kagan 1987
Roy, De Jong, and Linnoila 1989

Extroversion, Low or Absent
Moran 1970c
Koller 1972

Glen 1979
McConaghy, Armstrong, Blaszczynski, and Allcock 1983
Blaszczinski, Wilson, and McConaghy 1986
Roy, Custer, Lorenz, and Linnoila 1989
Carlton and Manowitz 1994

Family Instability/Dysfunction
Lorenz 1981
Lorenz and Yaffee 1986
Martinez-Pina, Guirao de Parga, Fuste i Vallverdu, Planas, et al. 1991

Fear
Galski 1987

Femininity, Low
Morris 1957

Gregariousness
Dell, Ruzicka and Palisi 1981

Happiness, High
Morris 1957

Happiness, Normal
Gupta and Derevensky 1998

Histrionic
Blaszczynski and Steel 1998

Hostility
Lindner 1950
Roston 1965
Graham and Lowenfeld 1986
Glen 1987
Roy, Custer, Lorenz, and Linnoila 1989

Hypersensitivity
Glen 1987

Hypomania
McCormick, Russo, Ramirez, and Taber 1984
Templer, Kaiser, and Siscoe 1993
Bland, Newman, Orn, and Stebelsky 1993

Hysteria
Lowenfeld 1979

Impulsivity/Attention Deficit Hyperactivity Disorder (ADHD)

Bolen, Caldwell, and Boyd 1975
Glen 1979
Zimmerman, Meeland, and Krug 1985
Goldstein, Manowitz, Nora, Swartzburg, and Carlton 1985
Graham and Lowenfeld 1986
Carlton and Goldstein 1987
Carlton and Manowitz 1987
Carlton, Manowitz, McBride, Nora, et al. 1987
Goldstein and Carlton 1988
Hraba, Mok, and Huff 1990
Ciarrocchi, Kirschner, and Fallik 1991
Gonzalez-Ibanez, Mercade, Ayman, Saldana, and Vallejo-Ruiloba 1991
Carlton and Manowitz 1992
McCormick 1993
Rugle and Melamed 1993
Templer, Kaiser, and Siscoe 1993
Carlton and Manowitz 1994
Castellani and Rugle 1995
Hraba and Lee 1995
Steel and Blaszczynski 1996
Blaszczynski and Steel 1998
Blaszczynski, Steel, and McConaghy 1997
Vitaro, Arseneault, and Tremblay 1997
Vitaro, Ferland, Jacques, and Ladouceur 1998
Black and Moyer 1998

Impulsivity, Low or Absent

Swyhart 1976
Allcock and Grace 1988

Immaturity

Glen 1979
Taber 1993
Livingston 1974b
Graham and Lowenfeld 1986

Inferiority, Inadequacy, Rejection, Low Self-Esteem

Glen 1979
Custer 1984
Rosenthal 1985
Graham and Lowenfeld 1986
Martinez-Pina, Guirao de Parga, Fuste i Vallverdu, Planas, et al. 1991
Kroeber 1992
Volberg, Reitzes, and Boles 1997

Inferiority, Inadequacy, Low Self-Esteem, Absent
Gupta and Derevensky 1998

Intelligence/IQ, Average
Bolen, Caldwell, and Boyd 1975
Custer and Custer 1978
Moravec and Munley 1983

Intelligence/IQ, Above Average
Reagan 1987
Detterman and Spry 1988

Intelligence/IQ, Below Average
Martinez-Pina, Guirao de Parga, Fuste i Vallverdu, Planas, et al. 1991
Templer, Kaiser, and Siscoe 1993

Intelligence not Related to Gambling Success
Ceci and Liker 1986
Ceci and Liker 1987
Liker and Ceci 1987

Interpersonal Sensitivity, High
Boyd and Bolen 1970
Jacobs 1982
McCormick, Russo, Ramirez and Taber 1984
McCormick, Taber, Kruedelbach, and Russo 1987

Interpersonal Sensitivity, Normal
Raviv 1993

Locus of Control Orientation, High External
Kusyszyn and Rubenstein 1985
Hong and Chiu 1988
Moran 1970c
Devinney 1979
Kweitel and Felicity 1998

Locus of Control Orientation, High Internal
McCormick and Taber 1988
McCormick, Taber, and Kruedelbach 1989
Carroll and Huxley 1994
Browne and Brown 1994

Locus of Control Orientation, No Significant Differences
Kusyszyn and Rutter 1985
Ladouceur and Mayrand 1986

Malkin and Syme 1986
Conrad 1978

Narcissism
Livingston 1974a
Greenberg 1980
Dell, Ruzicka and Palisi
Rosenthal 1985
Taber, Russo, Adkins, and McCormick 1986
Galski 1987
Martinez-Pina, Guirao de Parga, Fuste i Vallverdu, Planas, et al. 1991
Kroeber 1992
Blaszczynski and Steel 1998

Narcissism, Absent
Specker, Carlson, Edmonson, Johnson, and Marcotte 1996

Hypersensitivity
Taber, McCormick, and Ramirez 1987
Galski 1987
Lowenfeld 1979
Galski 1987
Bland, Newman, Orn, and Stebelsky 1993

Obsessive-Compulsive Disorder
Roston 1965
Glen 1979
Linden, Pope, and Jonas 1986
Bland, Newman, Orn, and Stebelsky 1993
Black and Moyer 1998

Obsessive-Compulsive Disorder, Absent
Raviv 1993
Specker, Carlson, Edmonson, Johnson, and Marcotte 1996

Occupational Instability
Martinez-Pina, Guirao de Parga, Fuste i Vallverdu, Planas, et al. 1991

Panic Disorder
Linden, Pope, and Jonas 1986
Bland, Newman, Orn, and Stebelsky 1993
Specker, Carlson, Edmonson, Johnson, and Marcotte 1996

Paranoia
Lowenfeld 1979
Graham and Lowenfeld 1986

Templer, Kaiser, and Siscoe 1993
Kroeber 1992
Black and Moyer 1998

Paranoia, Absent
Specker, Carlson, Edmonson, Johnson, and Marcotte 1996

Post Traumatic Stress Disorder
Taber, McCormick, and Ramirez 1987

Psychasthenia
Lowenfeld 1979
Glen 1979
Galski 1987
Templer, Kaiser, and Siscoe 1993

Psychopathy/Sociopathy
Roston 1965
Bolen, Caldwell, and Boyd 1975
Glen 1979
Lowenfeld 1979
Moravec and Munley 1983
Graham and Lowenfeld 1986
Hickey, Haertzen, and Henningfield 1986
Galski 1987
Blaszczynski and McConaghy 1988
Blaszczynski, McConaghy, and Frankova 1989
Templer, Kaiser, and Siscoe 1993

Psychoticism and/or Neuroticism (Anxiety and Depression)
Moran 1970c
Steel and Blaszczynski 1996
Blaszczynski, Buhrich, and McConaghy 1985
Blaszczynski, Wilson, and McConaghy 1986
Roy, Custer, Lorenz, and Linnoila 1989
Carroll and Huxley 1994

Schizophrenic/Schizoid
Glen 1979
Graham and Lowenfeld 1986
Galski 1987
Lesieur and Blume 1990
Templer, Kaiser, and Siscoe 1993
Kroeber 1992
Black and Moyer 1998

Schizophrenia/Schizoid, Absent
Bland, Newman, Orn, and Stebelsky 1993
Specker, Carlson, Edmonson, Johnson, and Marcotte 1996

Security, High
Morris 1957

Self-Defeating Personality Disorder, No Significant Differences
Raviv 1993

Sensation-Seeking/Boredom Proneness, High
Steel and Blaszczynski 1996
Kuley and Jacobs 1988
Gupta and Derevensky 1998

Sensation-Seeking/Boredom Proneness, Low to Normal/No Significant Differences
Anderson and Brown 1984
Lyons 1985
Blaszczynski, Wilson and McConaghy 1986
Ladouceur and Mayrand 1986
Dickerson, Hinchy, and Fabre 1987
Blaszczynski, McConaghy, and Frankova 1990
Blaszczynski, McConaghy, and Frankova 1991a
Dickerson, Walker, Legg England, and Hinchy 1990
Dickerson, Cunningham, Legg England, and Hinchey 1991
Allcock and Grace 1988
Martinez-Pina, Guirao de Parga, Fuste i Vallverdu, Planas, et al. 1991
Gonzalez-Ibanez, Mercade, Ayman, Saldana, and Vallejo-Ruiloba 1991
Coventry and Brown 1993
Dickerson 1993a
Raviv 1993
Castellani and Rugle 1995

Social Responsibility, High
Morris 1957

附錄B
博奕病因學摘要

心理動力學研究方法

◆ **精神分析學理論**（Psychoanalytic Theory）：對於賭博的任何偏好是人格滯留在性心理發展過程當中的某個早期階段所產生的症狀。

◆ **人格理論**（Personality Theory）：賭博是某一種特殊人格基本類型的表現。早期的人格理論學家假設環境因素決定了個體的基本人格；較近代的理論學家則是把焦點放在神經化學及其他的生理失衡上面，他們已經開始探索生物學上的差異。

◆ **權力理論**（Power Theory）：假設賭博是受到低落的自尊以及對成就感的需求所驅使的人格理論。

◆ **依賴衝突理論**（Dependency Conflict Theory）：假設賭博是受到潛意識中獨立需求所驅使的人格理論。

行為心理學研究方法

◆ **學習或增強理論**（Learning or Reinforcement Theory）：所有的行為代表了對各種環境刺激的學習反應；成癮是經由這些行為的重複增強而養成的習慣。

◆ **連續式模型**（The Continuous Form Model）：連續式賭博，就像是賭場及機台的賭博遊戲，包括下注、公布結果、然後再重新下

注的快速重複循環，這類遊戲會比不連續式賭博（譬如無法在投注之後立即出現輸贏結果的樂透彩）更容易令人上癮。

◆ 史金納或操作制約模式（The Skinnerian or Operant Conditioning Model）：所有獲得獎賞的行為反應都將會受到增強；而不再獲得獎賞或是遭受懲罰的行為反應則將銷聲匿跡。

◆ 巴甫洛夫或古典制約模式（The Pavlovian or Classical Conditioning Model）：透過聯結性的學習，對某一種線索或刺激的反射反應都能夠不經意地被一項無關的刺激所引發。賭博反應能夠受到某些經常會被聯結在一起的線索所引發，例如賭桌工作人員的吆喝聲或是賽馬場的賽況報導。

◆ 慾望消除或需求狀態理論（Drive-Reduction or Need-State Theories）：賭博減低了某些慾望或需求的強度。

1. 遊戲理論（Play Theory）：賭徒不是為了錢而是為了樂趣而賭博。部分理論學家將遊戲視為是本能的原動力或是基本的生存需求，而其他人則將其視為是後天學習而來的。不論是哪種說法，這些需要都經由賭博獲得滿足。有些人將賭博視為是一種社會化機制，透過這個機制，文化價值觀得以被傳遞給下一代，並得以更加強化。

2. 緊張消除、焦慮消除或逃避假設（The Tension-Reduction, Dysphoria-Reduction, or Escape Hypothesis）：賭博減低或舒緩了不適或是情緒狀態。

3. 激發或感覺尋求假設（The Arousal or Sensation-Seeking Hypothesis）：賭博是受到賭博本身所提供的強烈悸動及興奮感或是「賭博行為」所驅使。

4. 雙重效應假設（The Dual-Effect Hypothesis）：成癮行為能夠同時降低緊張及提升刺激。

5. 雙重增強假設（The Dual-Reinforcement Hypothesis）：賭博

受到「賭博行為」的情緒報酬強化，發生於固定時距的下賭注；賭博行為也會受到金錢報酬所強化，這種報酬則是賭贏的時候才會發生，所以是變動比例時序的。

6. **行為完成機制假設**（Behavior Completion Mechanism Theory）：結合了緊張消除及古典制約模式。因為暴露在一個與賭博有關的強烈線索之下，若因而激發了賭博的動機；通常隨之而來的一連串行為受到阻礙後，將會產生緊張及焦慮感高漲的狀態，而這些感覺只能透過賭博來紓解。

◆ **認知方法**（Cognitive Approaches）：由於對贏錢抱持著錯誤的信念，以及將輸錢合理化，賭徒即使是賭輸卻仍然會持續下去。

1. **歸因理論**（Attribution Theory）：調查賭徒為其賭贏及賭輸所提供的理由及藉口。將賭博的結果歸因於類似運氣或命運等作用的這些人是屬於外在控制導向；而將其歸因於自身技術的人則是屬於內在控制導向。

2. **控制幻覺假設**（The Illusion of Control Hypothesis）：當賭徒被引導而相信他們自己本身的行動及選擇能夠影響與運氣相關的輸贏結果時，他們就會變得較為自信，並且也願意承擔較大的風險。

3. **「中大獎」或「早期中獎」假設**（The "Big Win" or "Early Win" Hypothesis）：假如賭徒在他們早期的賭博生涯曾經贏過大獎或是可以一直贏得小金額的獎項，賭徒會將他們的贏錢歸因於自身的天分，而這天分使得他們也期待在未來能夠同樣地贏錢。當這些賭徒輸錢或剛開啟一段新的賭博時段的時候，這樣的導向將鼓勵他們持續地賭下去。

4. **迷信假設**（The Superstition Hypothesis）：賭徒之所以會持續地一直賭博，是因為他們相信好運氣能夠受到神秘思想及執行儀式的影響。

5. 社會學習或楷模（Social Learning or Modeling）：人們透過模仿他們所崇拜及視為楷模的對象而養成了某些行為。

6. 挫折理論（Frustration Theory）：賭博的持續力來自於無法達成似乎可以達到的目標所經歷的挫折感。

社會科學方法

◆ 社會結構模式（Social Structural Models）：賭博或多或少都和社會階層相關。

1. 休閒階級或富足理論（Leisure Class or Affluence Theory）：賭博被視為是一種炫耀性消費，它代表著上流階層一種引人注目的社會地位象徵。

2. 偏差理論（Deviance Theory）：賭博受到龐大的犯罪體系所控制，是典型不道德的低下階層許多傷風敗俗及擾亂社會的行為當中的一種。

3. 結構功能模式（Structural-Functional Models）：賭博提供了某些正面的社會效用，通常是消除緊張和／或提升社會的凝聚力。

 (1) 疏離／決策理論（Alienation/Decision-Making Theory）：賭博容許那些無權力的藍領階層至少可以為他們自己做一些決定，以及對他們自身的生活行使某種程度的控制權。

 (2) 脫序、剝奪或地位不平等理論（Anomie, Deprivation, or Status Inequality Theory）：賭博為貧困的低下階層份子提供了一種提升社會及經濟地位的選擇方案。

 (3) 城鄉居住／社區規模假設（Rural-Urban Residence/Community Size Hypothesis）：比起在鄉村地區及較小的市鎮，賭博行為在城市及都市地區相對較為普遍。

(4) 宗教信仰假設（The Religion Hypothesis）：信奉新教徒的倫理標準，以及定期做禮拜的人，比起無宗教信仰的人較不太可能去賭博，新教徒因此也比天主教或猶太教徒更不可能去賭博。宗教信仰的假設同時被用來解釋社區規模假設，因為新教徒的教義在較小的農村鄉鎮被認為比在較大的城市地區更具有約束力。

(5) 少數民族及族群特性假設（The Ethnic Minority or Ethnicity Hypothesis）：少數民族比佔優勢的多數族群更有可能賭博，並衍生賭博問題。

◆ 經濟學理論（Economic Theory）：人們以某些有價值的東西作為賭注以獲取某些具有更高價值的東西。

1. 價值最大化或效用理論（Value-Maximizational or Utility Theory）：賭徒是理性的決策者，他們只承擔最少可能代價以及最高報酬機率的風險。

2. 遞減假設（The Regressivity Hypothesis）：賭博稅及賭博輸錢的損失對於幾乎無法承受的低收入族群來說是完全不成比例的沈重負擔。

3. 消費理論（Consumption Theory）：賭博是一種必須購買的消費服務。類似於遊戲理論，消費理論堅持賭博真正的報償是在於它所給予消費者的喜悅及滿足。因為經常出入營利賭場的賭徒預期他們本來就會輸，所以他們的損失代表了這項娛樂活動的代價，而賭徒的目標便是將這個代價減至最小。

4. 馬克斯主義理論（Marxian Theory）：賭博只是中產管理階級持續剝削無產階級勞工的另一種方式。

◆ 小群體理論（Small Group Theory）：賭博提供了一種角色扮演的氛圍，在這個氛圍當中，賭徒能夠透過扮演其他足以表現理想行為及人格特點的身分，將他們的幻想付諸實現，賭博的主要目的

不是為了獲得財富，而是為了獲得「角色」及聲望。

◆ 互動理論（Interactional Theory）：賭博發生的地點構成了一個社會世界，隨著賭徒越加頻繁地參與賭博，他們的社交生活也越加以賭博夥伴為中心，即便遭受損失，賭徒還是會為了與其他共同參與的伙伴之間的社會互動酬賞而持續下去。

◆ 溝通或家族系統理論（Transactional or Family Systems Theory）：賭博是由緊張的、不正常的家庭關係所引起。

　　1. 溝通腳本理論（Transactional Script Theory）：儘管虧損，賭徒為了達成父母親的負面期待仍持續賭博。因為在早期的孩提時代，由於父母親嚴厲譴責他們的失敗，且不斷重複提醒他們長大也會是個失敗者，所以他們採納了失敗者的「生活腳本」。

　　2. 家族系統理論（Family Systems Theory）：賭博是家庭失和的結果而非原因。賭徒以及他們的重要他人各自扮演不同的角色，一起玩適應不良的社會互動遊戲，而且他們也發現這個遊戲是有益的。

◆ 「翹翹板」理論（"On Tilt" Theories）：問題賭博是一種暫時性的、而且經常是短期的情況，這種情況是因為意料之外的輸掉了一大筆驚人的鉅款所造成的，而且這筆嚴重的損失又引發了情緒失調的狀態。這種暫時失去正常情緒控制的狀態造成了判斷力的缺乏、不理智的下注以及更大的損失。由於這種情況是暫時的，因此它是能夠被改正的。失控的投注行為會隨著正常情緒控制的恢復而終止。

◆ 翻本（Chasing）：問題賭博是一種為了彌補過去所有的損失，而必須維持賭博行為的狀態所造成的長期情況，當賭徒追逐他們先前的損失時，他們會逐漸增加賭注的金額及賭博的次數，經常假借其他名義下注及輸錢，並且借錢或偷錢來持續賭博的行為，他

們賭越多就輸越多，然後就需要越多的錢來償付舊債，並且不停地在毫無希望的追求過程中追逐損益平衡的機會。

以統計學為基礎的模式

一般是基於問卷調查數據的量化研究，找尋賭博及各種社會人口統計、環境以及其他行為變數之間的關聯性，統計學上的顯著相關被認為是具有因果關係的。

◆ 挫折／希望／勵志狀態假設（The Status Frustration/Hope/Aspiration Hypothesis）：與疏離感或狀態失調理論相關，狀態挫折是假設賭博不只受到貪念所驅使，而且是對於當下社會經濟環境不滿所驅使，以及對於更美好未來的希望所驅使。這種情況在較高的社會階層份子當中最為普遍，他們希望自己能提升至更高的社會層級。

◆ 次文化假設（The Subcultural Hypothesis）：會賭博或是遠離賭博大都決定於家庭、次文化或是人們已內化的文化價值觀。在賭博被賦予高度評價的文化脈絡裡，它將受到激發，以便能夠滿足與主要參考群體表現「一致」的需求。

◆ 生命週期假設（The Life Cycle Hypothesis）：由於對刺激需求的減少，較年長的人較不可能去賭博。

◆ 連續性理論（Continuity Theory）：與生命週期假設相關，這項研究顯示一個人對賭博的態度在青少年時期即已內化，並一輩子隱藏在心裡。與年齡相關的賭博行為的減少反映出一種「族群效應」，而且較年長的世代賭得比較少，因為他們內化了他們年輕時普遍存在反對賭博的觀點，而較年輕的世代則是賭得比較多，因為反對賭博的道德約束力及觀點已經隨著時間的演進而逐漸式微了。

◆ 成人的年齡假設（The Age of Majority Hypothesis）：預測青少年達到法定許可的賭博年齡時，他們之間會參與賭博活動的比率將會有快速而且顯著的增加。

◆ 以家庭為中心的假設（The Home Centeredness Hypothesis）：預期「夫妻角色分擔」的情況，像是丈夫積極參與類似日常家事以及陪妻子購物的家庭活動；在賭博行為方面，這種情況將會倒轉過來。

◆ 以工作為中心的休閒假設（The Work Centered Leisure Hypothesis）：預期那些休閒活動與他們的工作最相近的人，在他們身上應該最不常看見賭博的行為。

◆ 雙親賭博行為假設（The Parental Gambling Hypothesis）：預期人類與賭博相關的態度及行為將會反映出他們父母的態度與行為，父母親當中，倘若至少有一位是病態賭徒，則他們變成病態賭徒的風險相對也較大。

◆ 可得性或是可得性與外在環境假設（The Availability or Availability and Exposure Hypothesis）：這個假設預期，對於賭博活動的認可與可得性假若有任何的增加，將會導致賭博支出、問題賭博的發生率以及與賭博業相關的犯罪活動增加。

◆ 性別假設（The Gender Hypothesis）：預期正常及病態賭博的比例在男性當中都將比女性為高。

◆ 婚姻狀態假設（The Marital Status Hypothesis）：已婚者比起單身、離婚或鰥寡者較不可能從事賭博活動及衍生賭博問題。

◆ 啟蒙或「最早開始」的年齡假設（The Age of Initiation or "Early Start" Hypothesis）：人們賭博生涯開始的時間越早，就越有可能產生賭博問題。

◆ 入口或前導假設（The Gateway or Precursor Hypothesis）：孩提時期對電動遊戲的沈迷是長大之後對機台遊戲上癮的「跳板」。

◆ 風險因素模型（The Risk Factor Model）：那些曾經經歷過或顯現出某些風險因素的人，比起未經歷過的人更有可能對賭博上癮。

◆ 社會控制假設（The Social Control Hypothesis）：已婚狀態與病態賭博呈現負相關，而單身或鰥寡狀態則呈現正相關。因此，潛在問題賭徒的自然傾向若是配偶在場時會受到壓抑，但配偶不在時則會表露出來。

◆ 共同成癮假設（The Co-Addiction Hypothesis）：對某一種行為或某一種藥物上癮的人比起未上癮的人更有可能會對於其他事物上癮。

醫學或疾病模式

　　病態賭博在醫學上是一種可診斷以及可治療的失調行為，它的起源可能來自於心理或生物的因素。

◆ 進化理論（Evolutionary Theory）：賭博所引發的冒險追尋以及情緒激發都是本能的需求。它們是由我們前人類的祖先在不斷地鬥爭當中，所遭遇到危及性命的危險所引起。一再置身於會引發非自願「非戰即逃」反應的情境當中，最後這樣的經驗終於製造出一種生物的需求。現今賭博成為一種我們祖先為了滿足生存需求，而必須去找出並克服的生理衝突及風險，是一種有智慧的替代品。

◆ 視為一種醫學症候群的病態賭博（Pathological Gambling as a Medical Syndrome）：病態賭博能夠經由同時發生的一種或多種伴隨現象而得以辨識：擔心賭博太過度、強烈的賭博衝動、對賭博失去控制以及干擾家庭運作。

◆ 視為心理疾病的強迫性賭博（Compulsive Gambling as a Psychological Illness）：所有的成癮現象及有時候會伴隨著這些

現象的戒癮病症全然都是心理上的,來自於它們所帶來的極度滿足、放鬆或是逃避,任憑表面上表現得如何外向,強迫性賭徒的內在是寂寞、焦慮、沮喪、不安以及缺乏自尊的。

◆ **遺傳性假設**（The Heritability Hypothesis）：病態賭博在本質上具有遺傳決定的特性,因此它能夠從父母親身上傳至後代子孫身上。

多因素理論

病態賭博以及其他成癮現象是由各式各樣的影響力所造成,同時包含了遺傳生物以及環境學習因素。

◆ **感覺尋求或激發假設**（The Sensation-Seeking or Arousal Hypothesis）：潛在的成癮者天生就對興奮感具有比一般人還要更加強烈的生物需求,他們透過類似吸毒及賭博的刺激行為來學習滿足這些需求。

◆ **相對歷程理論**（Opponent-Process Theory）：如同高空跳傘一般,病態賭徒並未對他們的行為一開始所引起的不快情緒上癮,而是對自動尾隨而來消減或對抗這些情緒的、極度愉悅的相反情緒反應上癮。

◆ **逆轉理論**（Reversal Theory）：壓力緊繃或焦慮的人賭博是為了放鬆;而無聊的人賭博是為了刺激。他們對賭博的動機在賭博階段進行的過程當中,會經歷快速的反轉。當焦慮感本身變成一種內在的強大聯結線索,並且進一步地刺激賭博反應時,病態賭博便會隨之發展出來。

◆ **成癮人格症候群**（The Addictive Personality Syndrome）：某些人天生就是過度激發的或是激發程度不夠的,不論是哪一種,他們都會覺得不愉悅,因此會試圖去緩和這些症候。那些覺得被否

定、低下以及自尊心低落的人，在這樣的環境情況底下，將會求助於賭博以及其他上癮行為，藉以逃入一個虛幻的夢想得以獲得實現的世界。

◆ **精簡的需求狀態模式**（A Parsimonious Need-State Model）：能夠被生物或心理影響所激發的病態賭徒具有兩種基本類型：長期感覺沮喪的人為了抒解這種情況而賭博，以及長期缺乏刺激的人為了興奮感而賭博。而在賭博所提供的短暫放鬆之後，隨之而來的甚至是更強烈反彈的需求狀態，它使得賭徒透過更進一步的賭博行為來再度嘗試放鬆。

◆ **習得無助感的理論**（Learned Helplessness Theory）：成癮是一種長期負面情感（低自尊、沮喪、罪惡感、焦慮等等）的直接後果，這種負面情感是自責的直接後果，而自責是習得的內控型導向的直接後果，習得的內控型導向又是一個人過去生活經驗及創傷的直接後果。習得無助的感覺，同時也被稱為創傷後壓力症候群或是「砲彈驚恐」（shell shock），只會影響這些先天上具有這類內在傾向的人。

◆ **綜觀模式**（The Synoptic Model）：賭博是一種正常的社會活動，而不是違反道德的、脫序的、或是生病的行為。一如任何一種娛樂活動，它是經由內在的心理因素、外在的社會因素或是某種遊戲的特殊結構及其所提供的挑戰所引發，不正常或過度的賭博是因為個人無法遵循正常賭博的規則及慣例。

參考書目

Aasved, M. J., and Schaefer, J. M. (1992). *Who needs Las Vegas? Gambling and its impacts in a southwestern Minnesota agricultural community.* St. Paul: Minnesota Department of Human Services, Mental Health Division.

Aasved, M. J., and Schaefer, J. M. (1995). "Minnesota Slots": An observational study of pull tab gambling. *Journal of Gambling Studies 11*(3), 311–341.

Abraham, K. (1960). The psychological relation between sexuality and alcoholism. In Bryan, D., and Strachey, A. (Trans). *Selected papers of Karl Abraham.* New York: Basic Books.

Abt, V., Smith, J. F., and Christiansen, E. M. (1985). *The business of risk: Commercial gambling in mainstream America.* Lawrence, KS: University of Kansas Press.

Abt, V., McGurrin, M. C., and Smith, J. F. (1985). Toward a synoptic model of gambling behavior. *Journal of Gambling Behavior 1*(2), 79–88.

Adkins, B., Kreudelbach, N., and Toomig, W. (1987). The relationship of gaming preferences to MMPI personality variables. In Eadington, W. R. (Ed.) *Gambling Research: Proceedings of the Seventh International Conference on Gambling and Risk Taking, Vol. 5.* Reno, Nevada: Bureau of Business and Economic Research, College of Business Administration, University of Nevada.

Adkins, B., Rugle, L., and Taber, J. (1985, November). *A note on sexual addiction among compulsive gamblers.* Paper presented at the First National Conference on Gambling Behavior, National Council on Compulsive Gambling, New York.

Adler, A. (1917). *A study of organ inferiority and its psychical compensation.* New York: Nervous and Mental Diseases Publishing Co.

Adler, A. (1927). *The practice and theory of individual psychology.* New York: Harcourt.

Adler, A. (1930). Individual psychology. In Murchison, C. (Ed.) *Psychologies of 1930.* Worcester, Mass.: Clark University Press.

Adler, A. (1969). *The science of living.* Garden City, NY: Anchor Books.

Adler, J. (1966). Gambling, drugs, and alcohol; A note on functional equivalents. *Issues in Criminality 2,* 111–117.

Adler, N., and Goleman, D. (1969). Gambling and alcoholism: Symptom substitution and functional equivalents. *Quarterly Journal of Studies on Alcohol 30*(3), 733–736.

Allcock, C. (1985). Psychiatry and gambling. In Caldwell, G., Haig, B., Dickerson, M., and Sylvan, L. (Eds.) *Gambling in Australia* (pp. 163–171). Sydney: Croom Helm.

Allcock, C. C., and Grace, D. N. (1988). Pathological gamblers are neither impulsive nor sensation-seekers. *Australia and New Zealand Journal of Psychiatry 22,* 301–311.

American Psychiatric Association (1980). *Diagnostic and statistical manual of mental disorders, third edition (DSM-III).* Washington, D.C.: American Psychiatric Association.

American Psychiatric Association (1987). *Diagnostic and statistical manual of mental disorders, third edition, revised (DSM-III-R).* Washington, D.C.: American Psychiatric Association.

American Psychiatric Association (1994). *Diagnostic and statistical manual of mental disorders, fourth edition (DSM-IV).* Washington, D.C.: American Psychiatric Association.

Anderson, G., and Brown, R. I. F. (1984). Real

and laboratory gambling, sensation seeking, and arousal. *British Journal of Psychology 75*(3), 401–410.

Aristotle. (1953). *The ethics of Aristotle*, Thompson, J. A. K. (Ed. and Trans.) London: Allen and Unwin.

Armor, D. J., Polich, J. M., and Stambul, H. B. (1978). *Alcoholism and treatment*. New York: John Wiley and Sons.

Armstrong, J. D. (1958). The search for the alcoholic personality. *Annals of the American Academy of Political and Social Science 315*, 40–47.

Ashton, N. (1979). Gamblers, disturbed or healthy? In Lester, D. (Ed.) *Gambling today* (pp. 53–70). Springfield, IL: Charles C Thomas.

Atlas, G. D., and Peterson, C. (1990). Explanatory style and gambling: How pessimists respond to losing wagers. *Behaviour Research and Therapy 28*, 523–529.

Attneave, F. (1953). Psychological probability as a function of experienced frequency. *Journal of Experimental Psychology 46*(2), 81–86.

Aubry, W. E. (1975). Altering the gambler's maladaptive life goals. *International Journal of the Addictions 10*(1), 29–33.

Babad, E. (1987). Wishful thinking and objectivity among sports fans. *Social Behaviour 2*, 231–240.

Babad, E., and Katz, Y. (1991). Wishful thinking: Against all odds. *Journal of Applied Social Psychology 21*(23), 1921–1938.

Bacon, M. K. (1974). The dependency-conflict hypothesis and the frequency of drunkenness; Further evidence from a cross-cultural study. *Quarterly Journal of Studies on Alcohol 35*(3), 863–876.

Bacon, M. K., Barry, H., III, and Child, I. L. (1965). A cross-cultural study of drinking. *Quarterly Journal of Studies on Alcohol, Supplement No. 3*.

Bandura, A. (1969). *Principles of behavior modification*. New York: Holt, Reinhart, and Winston.

Bandura, A. (1977). *Social learning theory*. Englewood Cliffs, NJ: Prentice-Hall.

Barker, J. C., and Miller, M. (1968). Aversion therapy for compulsive gambling. *Journal of Nervous and Mental Disease 146*, 285–302.

Barry, H., III (1976). Cross-cultural evidence that dependency conflict motivates drunkenness. In Everett, M. W., Waddell, J. O., and Heath, D. B. (Eds.) *Cross-cultural approaches to the study of alcohol: An interdisciplinary perspective*. The Hague: Mouton.

Becker, G. S., and Murphy, K. V. (1988). A theory of rational addiction. *Journal of Political Economy 96*(4), 675–700.

Becoña, E. (1993). The prevalence of pathological gambling in Galicia (Spain). *Journal of Gambling Studies 9*(4), 353–369.

Becoña, E., Del Carmen Lorenzo, M., Fuentes, M. J. (1996). Pathological gambling and depression. *Psychological Reports 78*(2), 635–640.

Becoña, E., Labrador, F., Echeburúa, E., Ochoa, E., and Vallejo, M. A. (1995). Slot machine gambling in Spain: An important new social problem. *Journal of Gambling Studies 11*(3), 265–286.

Bedi, A., and Halikas, J. A. (1985). Alcoholism and affective disorder. *Alcoholism: Clinical and Experimental Research 9*, 133–134.

Bell, R. C. (1976). Moral views on gambling promulgated by major American religious bodies. In Commission on the review of the national policy toward gambling (Eds.) *Gambling in America*, Appendix 1. Washington, D.C.: U.S. Government Printing Office.

Bergh, C., and Külhorn, E. (1994). Social, psychological and physical consequences of pathological gambling in Sweden. *Journal of Gambling Studies 10*(3), 275–285.

Bergler, E. (1936). On the psychology of the gambler. *American Imago 22*, 404–441.

Bergler, E. (1943). The gambler: a misunderstood neurotic. *Journal of Criminal Psychopathology 4*, 370–393.

Bergler, E. (1949). *The basic neuroses: Oral regression and psychic masochism*. New York: Grune and Stratton.

Bergler, E. (1958). *The psychology of gambling*. New York: International University Press.

Berlyne, D. E. (1967). Arousal and reinforcement. In Levine, D. (Ed.) *Nebraska symposium on motivation* (pp. 1–110). Lincoln, Neb.: University of Nebraska Press.

Black, D. W., and Moyer, T. (1998). Clinical fea-

tures and psychiatric comorbidity of subjects with pathological gambling behavior. *Psychiatric Services 49*(11), 1434–1439.

Bland, R. C., Newman, S. C., Orn, H., and Stebelsky, G. (1993). Epidemiology of pathological gambling in Edmonton. *Canadian Journal of Psychiatry 38*(2), 108–112.

Blane, H. T., and Barry, H., III (1973). Birth order and alcoholism: A review. *Quarterly Journal of Studies on Alcohol 34*(3), 837–852.

Blane, H. T., and Chafetz, M. E. (1971). Dependency conflict and sex-role identity in drinking delinquents. *Quarterly Journal of Studies on Alcohol 32*(4), 1025–1039.

Blascovich, J., and Ginsburg, G. P. (1974). Emergent norms and choice shifts involving risk. *Sociometry 37*, 205–218.

Blascovich, J., Ginsburg, G. P., and Howe, R. C. (1976). Blackjack, choice shifts in the field. *Sociometry 39*(3), 274–276.

Blascovich, J., Ginsburg, G. P., and Veach, T. L. (1975). A pluralistic explanation of choice shifts on the risk dimension. *Journal of Personality and Social Psychology 31*, 422–429.

Blascovich, J., Veach, T. L., and Ginsburg, G. P. (1973). Blackjack and the risky shift. *Sociometry 36*(1), 42–55.

Blaszczynski, A. P. (1996, April). *Impulsivity, SOGS scores, and impaired control.* Paper presented at the 1996 National Conference on Gambling, Crime and Gaming Enforcement. Illinois State University, Normal, Illinois.

Blaszczynski, A. P., and McConaghy, N. (1987). Demographic and clinical data on compulsive gambling. In Walker, M. (Ed.) *Faces of gambling: Proceedings of the Second National Conference of the National Association for Gambling Studies (1986).* Sydney, Australia: National Association for Gambling Studies.

Blaszczynski, A. P., and McConaghy, N. (1988). SCL-90 assessed psychopathology in pathological gamblers. *Psychological Reports 62*(2), 547–552.

Blaszczynski, A. P., and McConaghy, N. (1989a). Anxiety and/or depression in the pathogenesis of addictive gambling. *International Journal of the Addictions 24*(4), 337–350.

Blaszczynski, A. P., and McConaghy, N. (1989b). The medical model of pathological gambling: Current shortcomings. *Journal of Gambling Behavior 5*(1), 42–52.

Blaszczynski, A. P., and McConaghy, N. (1993). A two to nine year treatment follow-up study of pathological gambling. In Eadington, W. R., and Cornelius, J. (Eds.) *Gambling behavior and problem gambling* (pp. 215–234). Reno, Nevada: Bureau of Business and Economic Research, College of Business Administration, University of Nevada.

Blaszczynski, A. P., and McConaghy, N. (1994). Antisocial personality disorder and pathological gambling. *Journal of Gambling Studies 10*(2), 129–145.

Blaszczynski, A., and Silove, D. (1995). Cognitive and behavioral therapies for pathological gambling. *Journal of Gambling Studies 11*(2), 195–220.

Blaszczynski, A., and Steel, D. (1998). Personality disorders among pathological gamblers. *Journal of Gambling Studies 14*(1), 51–71.

Blaszczynski, A. P., Buhrich, N., and McConaghy, N. (1985). Pathological gamblers, heroin addicts and controls compared on the EPQ "addiction scale." *British Journal of Addiction 80*(3), 315–319.

Blaszczynski, A. P., McConaghy, N., and Frankova, A. (1989). Crime, antisocial personality and pathological gambling. *Journal of Gambling Behavior 5*(2), 137–152.

Blaszczynski, A. P., McConaghy, N., and Frankova, A. (1990). Boredom proneness in pathological gamblers. *Psychological Reports 67*(1), 35–42.

Blaszczynski, A. P., McConaghy, N., and Frankova, A. (1991a). A comparison of relapsed and non-relapsed abstinent pathological gamblers following behavioral treatment. *British Journal of Addiction 86*(11), 1485–1489.

Blaszczynski, A. P., McConaghy, N., and Frankova, A. (1991b). Control versus abstinence in the treatment of pathological gambling: A two to nine year follow-up. *British Journal of Addiction 86*(11), 299–306.

Blaszczynski, A., Steel, Z., and McConaghy, N. (1997). Impulsivity in pathological gambling: The antisocial impulsivist. *Addictions 92*(1), 75–87.

Blaszczynski, A. P., Wilson, A. C., and McConaghy, N. (1986). Sensation seeking and pathological gambling. *British Journal of Addiction 81*(1), 109–113.

Blaszczynski, A. P., Winter, S. W., and McConaghy, N. (1986). Plasma endorphin levels in pathological gambling. *Journal of Gambling Behavior 2*(1), 3–14.

Blume, S. B. (1994). Pathological gambling and switching addictions: Report of a case. *Journal of Gambling Studies 10*(1), 87–96.

Blume, S. B., and Lesieur, H. R. (1987). Pathological gambling in cocaine abusers. In Washton, A. M. and Gold, M. S. (Eds.) *Cocaine: A clinician's handbook.* New York: The Guilford Press.

Bolen, D. W. (1976). Gambling: Historical highlights and trends and their implications for contemporary society. In Eadington, W. R. (Ed.) *Gambling and society: Interdisciplinary studies on the subject of gambling* (pp. 7–38). Springfield, IL: Charles C Thomas.

Bolen, E. W., and Boyd, W. H. (1968). Gambling and the gambler: A review and preliminary findings. *Archives of General Psychiatry 18*(5), 617–630.

Bolen, D. W., Caldwell, A. B., and Boyd, W. H. (1975). Personality traits of pathological gamblers. In Eadington, W. R. (Ed.) *The gambling papers: Proceedings of the 1975 Conference on Gambling.* Reno, Nevada: Bureau of Business and Economic Research, College of Business Administration, University of Nevada.

Bolles, R. C. (1972). Reinforcement, expectancy, and learning. *Psychological Review 79*, 394–409.

Boyd, W. H. (1976). Excitement: The gambler's drug. In Eadington, W. R. (Ed.) *Gambling and society: Interdisciplinary studies on the subject of gambling* (pp. 371–375). Springfield, IL: Charles C Thomas.

Boyd, W,. and Bolen, D. (1970). The compulsive gambler and spouse in group psychotherapy. *International Journal of Group Psychotherapy 20*(1), 77–90.

Boyatzis, R. E. (1974). The effect of alcohol consumption on the aggressive behavior of men. *Quarterly Journal of Studies on Alcohol 35*(3), 959–972.

Breen, R. B., and Frank, M. L. (1993). The effects of statistical fluctuations and perceived status of a competitor on the illusion of control in experienced gamblers. *Journal of Gambling Studies 9*(3), 265–276.

Briggs, J. R., Goodin, B. J., and Nelson, T. (1996). Pathological gamblers and alcoholics: Do they share the same additions? *Addictive Behaviors 21*(4), 515-519.

Brockner, H. M., Shaw, M. C., and Rubin, J. Z. (1979). Factors affecting withdrawal from an escalating conflict: Quitting before it's too late. *Journal of Experimental Social Psychology 7*, 492–503.

Brown, R. I. F. (1985). The effectiveness of gamblers anonymous. In W. R. Eadington (Ed.) *The gambling studies: Proceedings of the Sixth National Conference on Gambling and Risk Taking, Vol 5* (pp. 258–284). Reno, NV: University of Nevada, Reno.

Brown, R. I. F. (1986). Arousal and sensation-seeking components in the general explanation of gambling and gambling addictions. *International Journal of the Addictions 21*(9 & 10), 1001–1016.

Brown, R. I. F. (1987a). Classical and operant paradigms in the management of compulsive gamblers. *Behavioural Psychotherapy 15*, 111–122.

Brown, R. I. F. (1987b). Dropouts and continuers in Gamblers Anonymous: Part 3. Some possible specific reasons for dropout. *Journal of Gambling Behavior 3*(2), 137–151.

Brown, R. I. F. (1987c). Gambling addictions, arousal, and an affective/decision-making explanation of behavioral reversions or relapses. *International Journal of the Addictions 22*(11), 1053–1067.

Brown, R. I. F. (1987d). Models of gambling and gambling addictions as perceptual filters. *Journal of Gambling Behavior 3*(4), 224–236.

Brown, R. I. F. (1987e). Pathological gambling and associated patterns of crime: Comparisons with alcohol and drug addiction. *Journal of Gambling Behavior 3*(2), 98–114.

Brown, R. I. F. (1988). Reversal theory and subjective experience in the explanation of addiction and relapse. In Apter, M. J., Kerr,

J. H., and Cowles, M. P. (Eds.) *Progress in reversal theory* (pp. 191–211). Amsterdam: North-Holland.

Brown, R. I. F. (1989). Relapses from a gambling perspective. In Gossop, M. (Ed.) *Relapse and addictive behaviour* (pp. 107–132). London: Tavistock/Routledge.

Brown, R. I. F. (1991). Gaming, gambling, and other addictive play. In Kerr, J. and Apter, M. (Eds.). *Adult play: A reversal theory approach* (pp. 101–118). Amsterdam: Swets and Zeitlinger.

Brown, R. I. F. (1993). Some contributions of the study of gambling to other addictions. In William R. Eadington and Judy Cornelius (Eds.) *Gambling behavior and problem gambling* (pp. 241–272). Reno, Nevada: Bureau of Business and Economic Research, College of Business Administration, University of Nevada.

Browne, B. (1989). Going on tilt: Frequent poker players and control. *Journal of Gambling Behavior 5*(1), 3–21.

Browne, B. A., and Brown, D. J. (1994). Predictors of lottery gambling among American college students. *Journal of Social Psychology 134*(3), 339–347.

Bühringer, G., and Konstanty, R. (1992). Intensive gamblers on German-style slot machines. *Journal of Gambling Studies 8*(1), 21–38.

Burger, J. M. (1986). Desire for control and the illusion of control: The effects of familiarity and sequence of outcomes. *Journal of Research in Personality 20*(1), 66–76.

Burger, J. M. (1991). The effects of desire for control in situations with chance-determined outcomes: Gambling behavior in lotto and bingo players. *Journal of Research in Personality 25*(2), 196–204.

Burger, J. M., and Cooper, H. M. (1979). The desirability of control. *Motivation and Emotion 3*(4), 381–393.

Burger, J. M., and Schnerring, D. A. (1982). The effects of desire for control and extrinsic rewards on the illusion of control and gambling. *Motivation and Emotion 6*, 329–335.

Burger, J. M., and Smith, N. G. (1985). Desire for control and gambling behavior among prob-lem gamblers. *Personality and Social Psychology Bulletin 11*(2), 145–152.

Burglass, M. E. (1989). Compulsive gambling: Forensic update and commentary. In Shaffer, H. J., Stein, A., Gambino, B., and Cummings, J. N. (Eds.) *Compulsive gambling: Theory, research, and practice* (pp. 205–222). Lexington, MA: Lexington Books.

Caillois, R. (1961). *Man, games, and play*, Barash, M. (Trans.) New York: The Free Press.

Cain, A. H. (1964). *The cured alcoholic: New concepts in alcoholism treatment and research.* New York: John Day.

Caldwell, G. (1985). Poker machine playing in NSW and ACT clubs. In Caldwell, G., Haig, B., Dickerson, M., and Sylvan, L. (Eds.) *Gambling in Australia* (pp. 261–268). Sydney: Croom Helm.

Camerer, C. (1989). Does the basketball market believe in the "hot hand"? *American Economic Review 79*, 1257–1261.

Cameron, B., and Myers, J. (1966). Some person-ality correlates of risktaking. *The Journal of General Psychology 74*, 51–60.

Campbell, F. F. (1976). Gambling: A positive view. In Eadington, W. R. (Ed.) *Gambling and society: Interdisciplinary studies on the subject of gambling* (pp. 218–228). Springfield, IL: Charles C Thomas.

Campbell, H. J. (1973). *The pleasure areas.* London: Methuen.

Cappell, H., and Herman, C. P. (1972) Alcohol and tension reduction: A review. *Quarterly Journal of Studies on Alcohol 33*(1), 33–64.

Carlton, P. L., and Goldstein, L. (1987). Physiological determinants of pathological gambling. In Galski, T. (Ed.) *The handbook of pathological gambling* (pp. 111–122). Spring-field, IL: Charles C Thomas.

Carlton, P. L., and Manowitz, P. (1987). Physiological factors as determinants of pathological gambling. *Journal of Gambling Behavior 3*(4), 274–285.

Carlton, P. L., and Manowitz, P. (1992). Behavioral restraint and symptoms of atten-tion deficit disorder in alcoholics and patho-logical gamblers. *Neuropsychology 25*(1), 44–48.

Carlton, P. L., and Manowitz, P. (1994). Factors

determining the severity of pathological gambling in males. *Journal of Gambling Studies* 10(2), 147–157.

Carlton, P. L., Manowitz, P., McBride, H., Nora, R., Swartzburg, M., and Goldstein, L. (1987). Attention deficit disorder and pathological gambling. *Journal of Clinical Psychiatry* 48(12), 487–488.

Carnes, P. (1983). *The sexual addiction.* Minneapolis: Comp Care.

Carroll, D., and Huxley, J. A. A. (1994). Cognitive, dispositional, and psychophysiological correlates of dependent slot machine gambling in young people. *Journal of Applied Social Psychology* 24(12), 1070–1083.

Carroll, E. N., and Zuckerman, M. (1977). Psychopathology and sensation seeking in "downers," "speeders" and "trippers": A study of the relationship between personality and drug choice. *International Journal of the Addictions* 12(4), 591–601.

Carroll, E. N., Zuckerman, M., and Vogel, W. H. (1982). A test of the optimal level of arousal theory of sensation seeking. *Journal of Personality and Social Psychology* 42(3), 572–575.

Castellani, B., and Rugle, L. (1995). A comparison of pathological gamblers to alcoholics and cocaine misusers on Impulsivity, sensation seeking, and craving. *International Journal of the Addictions* 30(3), 275–289.

Ceci, S. J., and Liker, J. K. (1986). A day at the races: A study of IQ, expertise, and cognitive complexity. *Journal of Experimental Psychology: General* 115(3), 255–266.

Ceci, S. J., and Liker, J. K. (1987). Correction to Ceci and Liker (1986). *Journal of Experimental Psychology: General* 116(2), 90.

Chafetz, M. (1970). The alcoholic symptom and its therapeutic relevance. *Quarterly Journal of Studies on Alcohol* 31(2), 441–445.

Chantal, Y,. and Vallerand, R. J. (1996). Skill versus luck: A motivational analysis of gambling involvement. *Journal of Gambling Studies* 12(4), 407–418.

Chantal, Y., Vallerand, R. J., and Valliéres, E. F. (1995). Motivation and gambling involvement. *Journal of Social Psychology* 125, 755–763.

Ciarrocchi, J. (1987). Severity of impairment in dually addicted gamblers. *Journal of Gambling Behavior* 3(1), 16–26.

Ciarrocchi, J., and Richardson, R. (1989). Profile of compulsive gamblers in treatment: Update and comparisons. *Journal of Gambling Behavior* 5(1), 53–65.

Ciarrocchi, J. W., Kirschner, N. M., and Fallik, F. (1991). Personality dimensions of male pathological gamblers, alcoholics, and dually addicted gamblers. *Journal of Gambling studies* 7(2), 133–141.

Clotfelter, C. T., and Cook, P. J. (1989). *Selling hope: State lotteries in America.* Cambridge, Mass.: Harvard University Press.

Cocco, N., Sharpe, L., and Blaszczynski, A. (1995). Differences in preferred level of arousal in two sub-groups of problem gamblers: A preliminary report. *Journal of Gambling Studies* 11(2), 221–229.

Cofer, C. N., and Appley, M. H. (1964). *Motivation: Theory and research.* New York: John Wiley and Sons.

Cohen, J. (1964). *Behavior in uncertainty and its social implications.* London: Allen and Unwin.

Cohen, J. (1970). The nature of gambling. *Scientia* 105, 445–469.

Cohen, J. (1972). *Psychological probability.* London: Allen and Unwin.

Cohen, J. (1975). The psychology of gambling. *New Scientist* 68(973), 266–268.

Cohen, J., Boyle, L. E., and Shubsachs, A. P. (1969). Rouge et noir: Influence of previous play on choice of binary event outcome and size of stake in a gambling situation. *Acta Psychologica* 31, 340–352.

Conger, J. (1951). The effects of alcohol on conflict behavior in the albino rat. *Quarterly Journal of Studies on Alcohol* 12(1), 1–29.

Conrad, E. L. (1978). *The identification of three types of gamblers and related personality characteristics and gambling experiences.* Doctoral dissertation, Loyola University of Chicago. Dissertation Abstracts International 38, 5561B.

Coopersmith, S. (1964). Adaptive reactions of alcoholics and non-alcoholics. *Quarterly Journal of Studies on Alcohol* 25, 262–278.

Corless, T., and Dickerson, M. G. (1989).

Gamblers' self-perceptions of the determinants of impaired control. *British Journal of Addiction 84*(12), 1527–1537.

Corney, W. J., and Cummings, W. T. (1992). Poker tournament attributions. In Eadington, W. R., and Cornelius, J. A. (Eds.) *Gambling and commercial gaming: Essays in business, economics, philosophy, and science* (pp. 499–504). Reno, Nevada: Bureau of Business and Economic Research, College of Business Administration, University of Nevada.

Cornish, D. B. (1978). *Gambling: A review of the literature and its implications for policy and research.* London: Home Office Research Study 42.

Coulombe, A., Ladouceur, R., Desharnais, R., and Jobin, J. (1992). Erroneous perceptions and arousal among regular and occasional video poker players. *Journal of Gambling Studies 8*(3), 235–244.

Coventry, K. R., and Brown, R. I. F. (1993). Sensation seeking, gambling and gambling addictions. *Addiction 88*(4), 541–554. Reprinted (1993) as, Sensation seeking in gamblers and non-gamblers and its relation to preference for gambling activities, chasing, arousal and loss of control in regular gamblers. In Eadington, W. R., and Cornelius, J. (Eds.) *Gambling behavior and problem gambling* (pp. 25–49). Reno, Nevada: Bureau of Business and Economic Research, College of Business Administration, University of Nevada.

Coventry, K., and Norman, A. C. (1997). Arousal, sensation seeking and frequency of gambling in off-course horse racing bettors. *British Journal of Psychology 88*(4), 671–681.

Cox, W. M. (1985). Personality correlates of substance abuse. In Galizio, M. and Maisto, S. A. (Eds.) *Determinants of substance abuse. Biological, psychological, and environmental factors.* New York: Plenum Press.

Cox, W. M. (1987). Personality theory and research. In Blane, H. T. and Leonard, K. E. (Eds.) *Psychological theories of drinking and alcoholism.* New York: Guilford Press.

Coyle, C., and Kinney, W. (1990). A comparison of leisure and gambling motives of compulsive gamblers. *Therapeutic Recreation Journal 24*(1), 32–39.

Cressey, D. (1971). *Other people's money.* Belmont, CA: Wadsworth Publishing.

Cummings, C., Gordon, J. R., and Marlatt, G. A. (1980). Relapse: prevention and prediction. In Miller, W. R. (Ed.) *The addictive behaviors* (pp. 291–321). Oxford: Pergamon Press.

Custer, R. L. (1982). An overview of compulsive gambling. In Carone, P. A., Yolles, S. F., Kieffer, S. N., and Krinsky, L. W. (Eds.) *Addictive disorders update: Alcoholism/drug abuse/gambling* (pp. 107–124). New York: Human Sciences Press.

Custer, R. L. (1984). Profile of the pathological gambler. *Journal of Clinical Psychiatry 45*, 35–38.

Custer, R. L., and Custer, L. F. (1978, December). *Characteristics of the recovering compulsive gambler: A survey of 150 members of Gamblers Anonymous.* Paper presented at the fourth annual Conference on Gambling, Reno, Nevada.

Custer, R. L., and Milt, H. (1985). *When luck runs out.* New York: Warner Books.

Custer, R. L., Meeland, T., and Krug, S. E. (1984). Differences between social gamblers and pathological gamblers. In Eadington, W. R. (Ed.) *The gambling papers: Proceedings of the 1984 Conference on Gambling.* Reno, Nevada: Bureau of Business and Economic Research, College of Business Administration, University of Nevada.

Cutter, H. S. G., Boyatzis, R. E., and Clancy, D. D. (1977). Effectiveness of power motivation training in rehabilitating alcoholics. *Quarterly Journal of Studies of Alcohol 38*, 131–141.

Daghestani, A. N., Elenz, E., and Crayton, J. W. (1996). Pathological gambling in hospitalized substance abusing veterans. *Journal of Clinical Psychiatry 57*(8), 360–363.

Davis, G., and Brissett, D. (1995). *Comparing the pathological and recreational gambler: An exploratory study.* St. Paul: Minnesota Department of Human Services, Mental Health Division.

Dell, L. J., Ruzicka, M. F., and Palisi, A. T. (1981). Personality and other factors associated with the gambling addiction. *International Journal of the Addictions 16*, 149–151.

Detterman, D. K., and Spry, K. M. (1988). Is it smart to play the horses? Comment on "A day at the races: A study of IQ, expertise, and cognitive complexity." (Ceci and Liker, 1986). *Journal of Experimental Psychology: General 117*(1), 91–95.

Devereux, E. C. (1949). *Gambling and the social structure: A sociological study of lotteries and horseracing in contemporary America.* Doctoral dissertation, Harvard University.

Devereux, G. (1947). Mojave orality: An analysis of nursing and weaning customs. *Psychoanalytic Quarterly 16*, 519–546.

Devereux, G. (1950). Psychodynamics of Mohave gambling. *American Imago 7*(1), 55–64.

Devereux, G. (1961). *Mojave ethnopsychiatry and suicide: The psychiatric knowledge and the psychic disturbances of an Indian tribe.* Washington, D.C.: United States Government Printing Office.

Devinney, R. B. (1979). Gamblers: A personality study. *Dissertation Abstracts International, 40*(1-B), 429–430.

Dickerson, M. G. (1977a). "Compulsive" gambling as an addiction: Dilemmas. *Scottish Medical Journal 22*, 251–252.

Dickerson, M. G. (1977b). The role of the betting shop environment in the training of compulsive gamblers. *Behavioural Psychotherapy 5*, 3–8.

Dickerson, M. G. (1979). FI schedules and persistence at gambling in the UK Betting Office. *Journal of Applied Behavioral Analysis 12*, 315–323.

Dickerson, M. G. (1984). *Compulsive gamblers.* London: Longman.

Dickerson, M. G. (1985). The characteristics of the compulsive gambler: A rejection of a typology. In Caldwell, G., Haig, B., Dickerson, M., and Sylvan, L. (Eds.) *Gambling in Australia* (pp. 139–145). Sydney: Croom Helm.

Dickerson, M. G. (1987). The future of gambling research—Learning from the lessons of alcoholism. *Journal of Gambling Behavior 3*(4), 248–256.

Dickerson, M. G. (1989). Gambling: A dependence without a drug. *International Review Journal of Psychiatry 1*, 157–171.

Dickerson, M. G. (1991). Internal and external determinants of persistent gambling: Implications for treatment. In Heather, N., Miller, W. R., and Greeley, J. (Eds.) *Self-control and the addictive behaviors* (pp. 317–328). Australia: Maxwell Macmillan Publishing.

Dickerson, M. G. (1993a). Internal and external determinants of persistent gambling: Problems in generalizing from one form of gambling to another. In Eadington, W. R., and Cornelius, J. A. (Eds.) *Gambling behavior and problem gambling* (pp. 3–24). Reno, Nevada: Institute for the Study of Gambling and Commercial Gaming, College of Business Administration, University of Nevada.

Dickerson, M. (1993b). A preliminary exploration of a two-stage methodology in the assessment of the extent and degree of gambling related problems in the Australian population. In Eadington, W. R., and Cornelius, J. A. (Eds.) *Gambling behavior and problem gambling* (pp. 347–363). Reno, Nevada: Bureau of Business and Economic Research, College of Business Administration, University of Nevada.

Dickerson, M. and Adcock, S. (1987). Mood, Arousal and cognitions in persistent gambling: Preliminary investigation of a theoretical model. *Journal of Gambling Behavior 3*(1), 3–15.

Dickerson, M. G., Bayliss, D. and Head, P. (1984). *Survey of a social club population of poker machine players.* Unpublished research paper.

Dickerson, M., Hinchy, J., and Fabre, J. (1987). Chasing, arousal and sensation seeking in off-course gamblers. *British Journal of Addiction 82*, 673–680.

Dickerson, M., Cunningham, R., Legg England, S., and Hinchy, J. (1991). On the determinants of persistent gambling. III. Personality, prior mood, and poker machine play. *International Journal of the Addictions 26*(5), 531–548.

Dickerson, M., Walker, M., Legg England, S., and Hinchy, J. (1990). Demographic, personality, cognitive and behavioral correlates of off-course betting involvement. *Journal of Gambling Studies 6*(2), 165–182.

Dickerson, M., Hinchy, J., Legg England, S.,

Fabre, J., and Cunningham, R. (1992). On the determinants of persistent gambling behaviour. I. High-frequency poker machine players. *British Journal of Psychology 83*, 237–248.

Dickerson, M., Hinchy, J., Schaefer, M., Whitworth, N., and Fabre, J. (1988). The use of hand-held microcomputer in the collection of physiological, subjective and behavioral data in ecologically valid gambling settings. *Journal of Gambling Behavior 4*(2), 92–98.

Dollard, J., and Miller, N. E. (1950). *Personality and psychotherapy.* New York: McGraw-Hill.

Dostoevsky, F. (1914 [1866]). *The gambler and other short stories.* Garnett, C. (Trans.). London: Heinemann and Zsolnay.

Dostoevsky, F. (1972 [1866]). *The gambler*, Terras, V. (Trans.) Chicago: University of Chicago Press.

Downes, D. M., Davies, B. P., David, M., and Stone, P. (1976). *Gambling, work and leisure: A study across three areas.* London: Routledge and Kegan Paul.

Dumont, M., and Ladouceur, R. (1990). Evaluation of motivation among video-poker players. *Psychological Reports 66*, 95–98.

Dykstra, S. P., and Dollinger, S. J. (1990). Model competence, depression, and the illusion of control. *Bulletin of the Psychonomic Society 28*(3), 235–238.

Edwards, G., and Gross, M. (1976). Alcohol dependence: Provisional description of a clinical syndrome. *British Medical Journal 1*, 1058–1061.

Edwards, W. (1955). The prediction of decisions among bets. *Journal of Experimental Psychology 51*(3), 201–214.

Elia, C., and Jacobs, D. F. (1993). The incidence of pathological gambling among Native Americans treated for alcohol dependence. *International Journal of the Addictions, 28*(7), 659–666.

Fabian, T. (1995). Pathological gambling: A comparison of gambling at German-style slot machines and "classical" gambling. *Journal of Gambling Studies 11*(3), 249–263.

Fachinelli, E. (1974 [1965]). Anal money-time. In Halliday, J. and Fuller, P. (Eds.) *The psycholo-gy of gambling* (pp. 273–296). New York: Harper and Row.

Farmer, R., and Sundberg, N. D. (1986). Boredom proneness: The development of a new scale. *Journal of Personality Assessment 50*, 4–17.

Feigelman, W., Wallisch, L., and Lesieur, H. R. (1998). Problem gamblers, Problem substance users, and dual-problem individuals: An epidemiological study. *American Journal of Public Health 88*(3), 467–470.

Feigelman, W., Kleinman, P. H., Lesieur, H. R., Millman, R. B., Lesser, M. L. (1995). Pathological gambling among methadone patients. *Drug and Alcohol Dependence 39*(2), 75–81.

Fenichel, O. (1945). *The psychoanalytic theory of neurosis.* New York: Norton.

Ferenczi, S. (1952 [1914]). The ontogenesis of the interest in money. In Jones, E. (Trans.) *First contributions to psycho-analysis* (pp. 319–331). London: Hogarth Press. Reprinted (1974) In Halliday, J., and Fuller, P. (Eds.) *The psycholo-gy of gambling* (pp. 264–272). New York: Harper and Row.

Ferrioli, M., and Ciminero, A. R. (1981). The treatment of pathological gambling as an addictive behavior. In Eadington, W. R. (Ed.) *The gambling papers: Proceedings of the Fifth National Conference on Gambling and Risk Taking.* Reno, Nevada: Bureau of Business and Economic Research, College of Business Administration, University of Nevada.

Ferster, C. B., and Skinner, B. F. (1957). *Schedules of reinforcement.* New York: Appleton-Century-Crofts.

Fink, H. K. (1961). Compulsive gambling. *Acta Psychotherapeutica 9*(4), 251–261.

Fisher, S. (1993a). The pull of the fruit machine: A sociological typology of young players. *The Sociological Review 41*(3), 446–474.

Fisher, S. (1993b). Towards a sociological understanding of slot machine gambling in young people. In Eadington, W. R., and Cornelius, J. (Eds.) *Gambling behavior and problem gambling* (pp. 395–403). Reno, Nevada: Bureau of Business and Economic Research, College of Business Administration, University of Nevada.

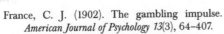

France, C. J. (1902). The gambling impulse. *American Journal of Psychology 13*(3), 64–407.

Frank, M. L. (1979). Why people gamble: A behavioral perspective. In Lester, D. (Ed.) *Gambling today* (pp. 71–83). Springfield, IL: Charles C Thomas.

Frank, M. L. (1993). Underage gambling in New Jersey. In Eadington, W. R., and Cornelius, J. (Eds.) *Gambling behavior and problem gambling* (pp. 387–394). Reno, Nevada: Bureau of Business and Economic Research, College of Business Administration, University of Nevada.

Frank, M. L., and Smith, C. (1989). Illusion of control and gambling in children. *Journal of Gambling Behavior 5*(2), 127–136.

Freed, E. X. (1978). Alcohol and mood: An updated review. *International Journal of the Addictions 13*, 173–200.

Freud, S. (1905). Infantile sexuality. In Strachey, J. (Ed.) *Three essays on the theory of sexuality*. The complete works of Sigmund Freud, standard edition. London: Hogarth Press.

Freud, S. (1907). Obsessive actions and religious practices. In Strachey, J. (Ed.) *The standard edition of the complete works of Sigmund Freud, Vol. 9*. London: Hogarth Press.

Freud, S. (1913). Totem and taboo. In Strachey, J. (Ed.) *The standard edition of the complete works of Sigmund Freud, Vol. 13*. London: Hogarth Press.

Freud, S. (1917). On transformations of instinct as exemplified in anal eroticism. In Strachey, J. (Ed.) *The standard edition of the complete works of Sigmund Freud, Vol. 17*. London: Hogarth Press.

Freud, S. (1927). The future of an illusion. In Strachey, J. (Ed.) *The standard edition of the complete works of Sigmund Freud, Vol. 21*. London: Hogarth Press.

Freud, S. (1938). *The basic writings of Sigmund Freud*, Brill, D. A. (Trans.) New York: The Modern Library.

Freud, S. (1943 [1920]). *A general introduction to psychoanalysis*, Riviere, J. (Trans.) Garden City, N.Y.: Garden City Publishing.

Freud, S. (1949). *An outline of psychoanalysis*, Strachey, J. (Trans.) New York: Norton.

Freud, S. (1950 [1928]). Dostoevsky and parricide. In Strachey, J. (Ed.) *Collected papers, Vol. 5: Miscellaneous papers 1888–1938* (pp. 222–242). London: Hogarth Press and The Institute of Psychoanalysis.

Freud, S. (1954 [1897]). Letter no. 79, dated Dec. 22, 1897. In Bonaparte, M., Freud, A., and Kris, E. (Eds.) *The origins of psychoanalysis: Letters to Wilhelm Fleiss, drafts and notes: 1887–1902*. New York: Basic Books.

Freud, S. (1959 [1908]). Character and anal eroticism. In Strachey, J. (Ed.) *The standard edition of the complete works of Sigmund Freud, Vol. 9*. London: Hogarth Press.

Fuller, P. (1974). Introduction. In Halliday, J., and Fuller, P. (Eds.) *The psychology of gambling*. New York: Harper and Row.

Gaboury, A., and Ladouceur R. (1988). Irrational thinking and gambling. In Eadington, W. R. (Ed.) *Gambling research: Proceedings of the Seventh International Conference on Gambling and Risk Taking, Volume. 3* (pp. 142–163). Reno, Nevada: Bureau of Business and Economic Research, College of Business Administration, University of Nevada.

Gaboury, A., and Ladouceur, R. (1989). Erroneous perceptions and gambling. *Journal of Social Behavior and Personality 4*, 411–420.

Gaboury, A., and Ladouceur, R. (1993). Preventing pathological gambling among teenagers. In Eadington, W. R. and Cornelius, J. (Eds.) *Gambling behavior and problem gambling* (pp. 443–450). Reno, Nevada: Bureau of Business and Economic Research, College of Business Administration, University of Nevada.

Galdston, I. (1951). The psychodynamics of the triad: Alcoholism, gambling, and superstition. *Mental Hygiene 35*, 589–598.

Galdston, I. (1960). The gambler and his love. *American Journal of Psychiatry 35*, 553–555.

Galski, T. (1987). Psychological testing of pathological gamblers: Research, uses and new directions. In Galski, T. (Ed.) *The handbook of pathological gambling* (pp. 123–135). Springfield, IL: Charles C Thomas.

Gambino, B., Fitzgerald, R., Shaffer, H., Renner, J., and Courtnage, P. (1993). Perceived family history of problem gambling and scores on SOGS. *Journal of Gambling Studies 9*(2),

169–184.

Geha, R. (1970). Dostoevsky and "The Gambler": A contribution to the psychogenics of gambling. *Psychoanalytic Review 57*(1), 298–302.

Gendreau, P., and Gendreau, L. P. (1970). The "addiction-prone" personality: A study of Canadian heroin addicts. *Canadian Journal of Behavior Science 2*(1), 18–25.

Gilovich, T. (1983). Biased evaluation and persistence in gambling. *Journal of Personality and Social Psychology 44*(6), 1110–1126.

Gilovich, T., and Douglas, C. (1986). Biased evaluations of randomly determined gambling outcomes. *Journal of Experimental and Social Psychology 22*(3), 228–241.

Glasser, W. (1976). *Positive addictions.* New York: Harper and Row.

Glen, A. (1979, September). *Psychometric analysis of the compulsive gambler.* Paper presented at The 87th Annual Convention of the American Psychological Association, New York.

Goddard, L. L. (1993). Alcohol and other drug abuse literature, 1980-1989: Selected abstracts. In Goddard, Lawford L. (Ed.) *An African-centered model of prevention for African-American youth at high risk* (pp. 47–56). Center for Substance Abuse Prevention (CSAP) Technical Report No. 6. Rockville, MD.: U.S. Department of Health and Human Services, Public Health Services, Substance Abuse and Mental Health Services Administration.

Goffman, E. (1967). *Interaction ritual: Essays on face-to-face behavior.* New York: Anchor Books.

Goffman, E. (1969). *Where the action is.* London: Allen Lane.

Goldstein, L., and Carlton, P. L. (1988). Hemispheric EEG correlates of compulsive behavior: The case of pathological gamblers. *Research Communications in Psychology, Psychiatry and Behavior 13*(1 & 2), 103–111.

Goldstein, L, Manowitz, P., Nora, R., Swartzburg, M., and Carlton, P. (1985). Differential EEG activation and pathological gambling. *Biological psychiatry 20*(11), 1232–1234.

Gonzalez-Ibanez, A., Mercade, P. V., Ayman, N., Saldana, C., and Vallejo-Ruiloba, J. (1991, July). *Pathological gambling and impulsivity.*

Paper presented at the 5th National Conference on Gambling Behavior. Duluth, Minnesota.

Goodman, A. (1990). Addiction: Definition and implications. *British Journal of Addiction, 85*, 1403–1408.

Graham, J. R., and Lowenfeld, B. H. (1986). Personality dimensions of the pathological gambler. *Journal of Gambling Behavior 2*(1), 58–66.

Greenberg, H. R. (1980). Psychology of gambling. In Kaplan, H. I., Freeman, A. M., and Sadock, B. J. (Eds.) *Comprehensive textbook of psychiatry, Third edition, Vol. 3* (pp. 3274–3283). New York: Williams and Wilkins.

Greenberg, M., and Weiner, B. (1966). Effects of reinforcement history upon risk-taking behavior. *Journal of Experimental Psychology 71*, 587–592.

Greene, J. (1982). The gambling trap. *Psychology Today 16*, 50–55.

Greenson, R. R. (1948). On gambling. *The Yearbook of Psychoanalysis 4*, 110–123. Orig. *American Imago 4*, 61–77.

Griffith, R. M. (1949). Odds adjustments by American horse-race bettors. *American Journal of Psychology 62*(2), 290–294.

Griffiths, M. D. (1989). Gambling in children and adolescents. *Journal of Gambling Behavior 5*(1), 66–83.

Griffiths, M. D. (1990a). The cognitive psychology of gambling. *Journal of Gambling Studies 6*(1), 31–42.

Griffiths, M. D. (1990b). Addiction to fruit machines: A preliminary study among young males. *Journal of Gambling Studies 6*(2), 113–126.

Griffiths, M. D. (1990c). The acquisition, development and maintenance of fruit machine gambling in adolescence. *Journal of Gambling Studies 6*(3), 193–204.

Griffiths, M. D. (1990d). The role of cognitive bias and skill in fruit machine gambling. In Lea, S. E. G., Webley, P., and Young, B. M. (Eds.) *Applied economic psychology in the 1990s, Vol 1* (pp. 228–253). Exeter: Washington Singer Press.

Griffiths, M. (1991a). Fruit machine addiction: Two brief case studies. *British Journal of*

Addiction 86(4), 465.

Griffiths, M. (1991b). Psychobiology of the near-miss in fruit machine gambling. *Journal of Psychology 125*(3), 347–357.

Griffiths, M. (1993a). A study of the cognitive activity of fruit machine players. In Eadington, W. R., and Cornelius, J. (Eds.) *Gambling behavior and problem gambling* (pp. 85–109). Reno, Nevada: Bureau of Business and Economic Research, College of Business Administration, University of Nevada.

Griffiths, M. (1993b). Fruit machine gambling: The importance of structural characteristics. *Journal of Gambling Studies 9*(2), 101–120.

Griffiths, M. (1993c). Factors in problem adolescent fruit machine gambling: Results of a small postal survey. *Journal of Gambling Studies 9*(1), 31–45.

Griffiths, M. (1994). An exploratory study of gambling cross addictions. *Journal of Gambling Studies 10*(4), 371–383.

Griffiths, M. (1995). The role of subjective mood states in the maintenance of fruit machine gambling behaviour. *Journal of Gambling Studies 11*(2), 123–135.

Gross, W. F., and Carpenter, L. L. (1971). Alcoholic personality: Reality or fiction? *Psychological Reports 28*, 375–378.

Gupta, R., and Derevensky, J. (1997). Familial and social influences on juvenile gambling behavior. *Journal of Gambling Studies 13*(3), 179–192.

Gupta, R., and Derevensky, J. (1998). An empirical examination of Jacobs' General Theory of Addictions: Do adolescent gamblers fit the theory? *Journal of Gambling Studies 14*(1), 17–49.

Haberman, P. W. (1969). Drinking and other self-indulgences: Complements or counter-attractions? *International Journal of the Addictions 4*(2), 157–167.

Harris, H. (1964). Gambling addiction in an adolescent male. *Psychoanalytic Quarterly 33*, 513–525.

Haustein, J., and Schürgers, G. (1992). Therapy and male pathological gamblers: Between self help and group therapy–report on developmental process. *Journal of Gambling Studies 8*(2), 131–142.

Havemann, E. (1952). Gambling's many mansions. In Marx, H. L. (Ed.) *Gambling in America.* New York: H. W. Wilson.

Henslin, J. M. (1967). Craps and magic. *American Journal of Sociology 73*, 316–330.

Herman, R. D. (1967). Gambling as work: A sociological study of the race track. In Herman, R. D. (Ed.) *Gambling.* New York: Harper and Row.

Herman, R. D. (1976a). *Gamblers and gambling.* Lexington, Mass.: Lexington Books.

Herman, R. D. (1976b). Motivations to gamble: The model of Roger Caillois. In Eadington, W. R. (Ed.) *Gambling and society: Interdisciplinary studies on the subject of gambling,* pp. 207–217. Springfield, IL: Charles C Thomas.

Hesselbrock, M. N. (1991). Gender comparison of antisocial personality and depression in alcoholism. *Journal of Substance Abuse 3*, 205–219.

Hesselbrock, M. N., and Hesselbrock, V. M. (1992). Relationship of family history, antisocial personality disorder and personality traits in young men at risk for alcoholism. *Journal of Studies on Alcohol 53*(6), 619–625.

Hickey, J. E., Haertzen, C. A., and Henningfield, J. E. (1986). Simulation of gambling responses on the Addiction Research Center Inventory. *Addictive Behaviors 11*(3), 345–349.

Hochauer, B. (1970). Decision-making in roulette. *Acta Psychologica 34*(2-3), 357–366.

Hong, Y. I., and Chiu, C.-Y. (1988). Sex, locus of control, and illusion of control in Hong Kong as correlates of gambling involvement. *Journal of Social Psychology 128*(5), 667–673.

Hopper, V. F. (1970). *Chaucer's Canterbury tales (selected), An interlinear translation.* Woodbury, NY: Barron's Educational Series.

Hraba, J., and Lee, G. (1995). Problem gambling and policy advice: The mutability and relative effects of structural, associational, and attitudinal variables. *Journal of Gambling Studies 11*(2), 105–121.

Hraba, J., Mok, W. P., and Huff, D. (1990). Lottery play and problem gambling. *Journal of Gambling Studies 6*(4), 355–377. Reprinted (1993) as Tonight's numbers are . . . Lottery play and problem gambling. In Eadington, W. R., and Cornelius, J. (Eds.) *Gambling*

behavior and problem gambling (pp. 177–196). Reno, Nevada: Bureau of Business and Economic Research, College of Business Administration, University of Nevada.

Huizinga, J. (1950). Homo ludens: A study of the play-element in culture. New York: Roy Publishers.

Hunter, J., and Brunner, R. (1928). Emotional outlets of gamblers. Journal of Abnormal and Social Psychology 23, 76–89.

Ibàñez, A. G., Mercadé, P. V., Aymami Sanromà, M. N., and Cordero, C. P. (1992). Clinical and behavioral evaluation of pathological gambling in Barcelona, Spain. Journal of Gambling Studies 8(3), 299–310.

Inglis, K. (1985). Gambling and culture in Australia. In Caldwell, G., Haig, B., Dickerson, M., and Sylvan, L. (Eds.) Gambling in Australia (pp. 5–17). Sydney: Croom Helm.

Israeli, J. (1935). Outlook of a depressed patient, interested in planned gambling, before and after his attempt at suicide. American Journal of Orthopsychiatry 5(1), 57–63.

Jacobs, D. F. (1982). The Addictive Personality Syndrome (APS), A new theoretical model for understanding and treating addictions. In Eadington, W. R. (Ed.) The gambling papers: Proceedings of the Fifth National Conference on Gambling and Risk Taking. Reno, Nevada: Bureau of Business and Economic Research, College of Business Administration, University of Nevada.

Jacobs, D. F. (1986). A general theory of addictions: A new theoretical model. Journal of Gambling Behavior 2(1), 15–31.

Jacobs, D. F. (1987). A general theory of addictions: Application to treatment and rehabilitation planning for pathological gamblers. In Galski, T. (Ed.) The handbook of pathological gambling (pp. 169–194). Springfield, IL: Charles C Thomas.

Jacobs, D. F. (1988). Evidence for a common dissociative-like reaction among addicts. Journal of Gambling Behavior 4(1), 27–37.

Jacobs, D. F. (1989). A general theory of addictions: Rationale for and evidence supporting a new approach for understanding and treating addictive bahviors. In Shaffer, H. J.,

Stein, S. A., Gambino, G., and Cummings, T. N. (Eds.) Compulsive gambling: Theory, research, and practice (pp. 35–64). Lexington, MA: Lexington Books.

Jellinek, E. M. (1960). The disease concept of alcoholism. New Haven, CT: College and University Press.

Johnson, E. E., Nora, R. M., and Bustos, N. (1992). The Rotter I-E scale as a predictor of relapse in a population of compulsive gamblers. Psychological Reports 70(3, Pt. 1), 691–696.

Kagan, D. M. (1987). Addictive personality factors. The Journal of Psychology 121(6), 533–538.

Kallick, M., Suits, D., Dielman, T., and Hybels, J. (1976). Appendix 2: Survey of American gambling attitudes and behavior. In Gambling in America. U.S. Department of Justice. Washington, D.C.: U.S. Government Printing Office.

Kallick, M., Suits, D., Dielman, T., and Hybels, J. (1979). A survey of American gambling attitudes and behavior. Ann Arbor, Mich.: Survey Research Center, Institute of Social Research, University of Michigan.

Kaplan, H. R. (1978). Lottery winners: How they won and how winning changed their lives. New York: Harper and Row.

Kaplan, H. R. (1988). Gambling among lottery winners: Before and after the big score. Journal of Gambling Behavior 4(3), 171–182.

Kearney, C., and Drabman, R. S. (1992). Risk-taking/gambling-like behavior in preschool children. Journal of Gambling Studies 8(3), 287–297.

Keren, G., and Lewis, C. (1994). The two fallacies of gamblers: Type I and Type II. Organizational Behavior and Human Decision Processes 60(1), 75–89.

Keren, G., and Wagenaar, W. A. (1985). On the psychology of playing blackjack: Normative and descriptive considerations with implications for decision theory. Journal of Experimental Psychology: General 114(2), 133–158.

King, K. M. (1990). Neutralizing marginally deviant behavior: Bingo players and superstition. Journal of Gambling Studies 6(1), 43–61.

Knapp, T. J. (1976). A functional analysis of gam-

bling behavior. In Eadington, W. R. (Ed.) *Gambling and society: Interdisciplinary studies on the subject of gambling* (pp. 276–294). Springfield, IL: Charles C Thomas.

Knapp, T. J., and Lech, B. C. (1987). Pathological gambling: A review with recommendations. *Behavioral Research and Theory 9*(1), 21–49.

Koller, K. M. (1972). Treatment of poker-machine addicts by aversion therapy. The Medical *Journal of Australia 59*, 742–745.

Kozlowski, C. (1977). Demand for stimulation and probability preferences in gambling decisions. *Polish Psychological Bulletin 8*(2), 67–73.

Kris, E. (1938). Ego development and the comic. *International Journal of Psychoanalysis 19*(1), 77–90.

Kroeber, A. L. (1963). *Anthropology: Culture patterns and processes.* New York: Harcourt, Brace, and World.

Kroeber, H.-L. (1992). Roulette gamblers and gamblers at electronic game machines: Where are the differences? *Journal of Gambling Studies 8*(1), 79–92.

Kruglanski, A. W. (1980). Lay epistemologic process and contents. *Psychological Review 87*, 70–87.

Kruglanski, A. W., and Ajzen, I. (1983). Bias and error in human judgment. *European Journal of Social Psychology 13*, 1–44.

Krystal, H., and Raskin, H. A. (1970). *Drug dependence: Aspects of ego functions.* Detroit: Wayne State University.

Kuley, N. B., and Jacobs, D. F. (1988). The relationship between dissociative-like experiences and sensation seeking among social and problem gamblers. *Journal of Gambling Behavior 4*(3), 197–207.

Kusyszyn, I. (1972). The gambling addict versus the gambling professional: A difference in character? *International Journal of the Addictions 7*, 387–393.

Kusyszyn, I. (1976). How gambling saved me from a misspent sabbatical. In Eadington, W. R. (Ed.) *Gambling and society: Interdisciplinary studies on the subject of gambling* (pp. 255–264). Springfield, IL: Charles C Thomas.

Kusyszyn, I. (1978). "Compulsive" gambling: The problem of definition. *International Journal of the Addictions 13*(7), 1095–1101.

Kusyszyn, I. (1984). The psychology of gambling. *Annals of the American Academy of Political and Social Science 474 (July)*, 133–145.

Kusyszyn, I. (1990). Existence, effectance, esteem: From gambling to a new theory of human motivation. *International Journal of the Addictions 25*, 159–177.

Kusyszyn, I., and Kallai, C. (1975). *The gambling person: Healthy or sick?* Paper presented at the Second Annual Conference on Gambling, South Lake Tahoe, Nevada.

Kusyszyn, I., and Rubenstein, L. (1985). Locus of control and race track betting behaviors: A preliminary investigation. *Journal of Gambling Behavior 1*(2), 106–110.

Kusyszyn, I., and Rutter, R. (1985). Personality characteristics of male heavy gamblers, light gamblers, nongamblers, and lottery players. *Journal of Gambling Behavior 1*(1), 106–110.

Kweitel, R. A., and Felicity C. L. (1998). Cognitive processes associated with gambling behaviour. *Psychological Reports 82*(1), 147–153.

Ladouceur, R. (1993). Causes of pathological gambling. In Eadington, W. R., and Cornelius, J. (Eds.) *Gambling behavior and problem gambling* (pp. 333–336). Reno, Nevada: Bureau of Business and Economic Research, College of Business Administration, University of Nevada.

Ladouceur, R., and Dubé, D. (1997). Erroneous perceptions in generating random sequences: Identification and strength of a basic misconception in gambling behavior. Journal of Psychology - Schweizerische Zeitschrift Fuer Psychologie - Revue Suisse de Psychologie 56(4), 256–259.

Ladouceur, R., and Gaboury, A. (1988). Effects of limited and unlimited stakes on gambling behavior. *Journal of Gambling Behavior 4*(2), 119–126.

Ladouceur, R., and Mayrand, M. (1984). Evaluation of the "illusion of control": Type of feedback, outcome sequence, and number of trials among regular and occasional gamblers. *The Journal of Psychology 117*(1), 37–46.

Ladouceur, R. and Mayrand, M. (1986). Charactéristiques psychologiques de la prise de risque monétaire des joueurs et des non-

joueurs à la roulette. *International Journal of Psychology 21*(415), 433–443.

Ladouceur, R., and Mayrand, M. (1987). The level of involvement and the timing of betting in roulette. *The Journal of Psychology 121*(2), 169–176.

Ladouceur, R., Gaboury, A., et Duval, C. (1988). Modification des verbalisations irrationnelles pendent le jeu de roulette américaine et prise de risque monétaire. *Science et Comportement 18*(1 & 2), 58–68.

Ladouceur, R., Mayrand, M., and Tourigny, Y. (1987). Risk-taking behavior in gamblers and non-gamblers during prolonged exposure. *Journal of Gambling Behavior 3*(2), 115–122.

Ladouceur, R., Tourigny, Y., and Mayrand, M. (1986). Familiarity, group exposure, and risk-taking behavior in gambling. *Journal of Psychology 120*(1), 45–49.

Ladouceur, R., Gaboury, A., Dumont, M., and Rochette, P. (1988). Gambling: Relationship between the frequency of wins and irrational thinking. *Journal of Psychology 122*(4), 409–414.

Ladouceur, R., Gaboury, A., Bujold, A., Lachance, N., and Tremblay, S. (1991). Ecological validity of laboratory studies of videopoker gaming. *Journal of Gambling Studies 7*(2), 109–116.

Ladouceur, R., Mayrand, M., Dussault, R., Letarte, A., and Tremblay, J. (1984). Illusion of control: Effects of participation and involvement. *Journal of Psychology 117*(1)(1), 47–52.

Ladouceur, R., Boisvert, J.-M., Pépin, M., Loranger, M., and Sylvain, C. (1994). Social cost of pathological gambling. *Journal of Gambling Studies 10*(4), 399–409.

Laforgue, R. (1930). On the eroticization of anxiety. *International Journal of Psychoanalysis 11*(3), 312–321.

Lancet (1982). Gambling—Crave or craze? *Lancet 1*(8269), 434.

Lang, A. R. (1983). Addictive personality: A viable construct? In Levinson, P. K., Gerstein, D. R., and Maloff, D. R., (Eds.) *Commonalities in substance abuse and habitual behavior* (pp. 3–28). Lexington: D. C. Heath.

Landis, C. (1945). Theories of the alcoholic personality. In Jellinek, E. M. (Ed.) *Alcohol, science, and society.* New Haven, CT: Quarterly Journal of Studies on Alcohol.

Langer, E. J. (1975). The illusion of control. *Journal of Personality and Social Psychology, 32*(2), 311–328.

Langer, E. J., and Roth, J. (1975). Heads I win, tails it's chance: The illusion of control as a function of the sequence of outcomes in a purely chance task. *Journal of Personality and Social Psychology 32*(6), 951–955.

Larkin, M., and Griffiths, M. (1998). Response to Shaffer (1996), The case for a "Complex Systems" conceptualisation of addiction. *Journal of Gambling Studies 14*(1), 73–82.

Laundergan, J. C., Schaefer, J. M., Eckhoff, K. F., and Pirie, P. L. (1990). *Adult survey of Minnesota gambling behavior: A benchmark, 1990.* Duluth, MN: University of Minnesota Center for Addiction Studies.

Lea, S. E. G., Tarpy, R. M., and Webley, P. (1987). *The individual in the economy: A textbook of economic psychology.* London: Cambridge University Press.

Leary, K., and Dickerson, M. (1985). Levels of arousal in high and low frequency gamblers. *Behaviour Research and Therapy 23*, 635–640.

Leopard, A. (1978). Risk preference in consecutive gambling. *Journal of Experimental Psychology: Human Perception and Performance 4*(3), 521–528.

Legarda, J. J., Babio, R., and Abreu, J. M. (1992). Prevalence estimates of pathological gambling in Seville (Spain). *British Journal of Addiction 87*, 767–770.

Lemert, E. (1953). An isolation and closure theory of naive check forgery. *Journal of Criminal Law, Criminology, and Police Science 44*, 296–307.

Lesieur, H. R. (1979). The compulsive gambler's spiral of options and involvement. *Psychiatry: Journal for the Study of Interpersonal Processes 42*, 79–87.

Lesieur, H. R. (1984). *The chase: Career of the compulsive gambler.* Cambridge, MA: Schenkman Publishing Co.

Lesieur, H. R. (1987). Gambling, pathological gambling, and crime. In Galski, T. (Ed.) *The handbook of pathological gambling* (pp. 89–110). Springfield, IL: Charles C Thomas.

Lesieur, H. R. (1988a). Altering the DSM-III criteria for pathological gambling. *Journal of Gambling Behavior 4*(1), 38–47.

Lesieur, H. R. (1988b). The female pathological gambler. In Eadington, W. R. (Ed.) *Gambling research: Proceedings of the Seventh International Conference on Gambling and Risk Taking* (pp. 230–258). Reno, Nevada: Bureau of Business and Economic Research, College of Business Administration, University of Nevada.

Lesieur, H. R. (1988c). Report on pathological gambling in New Jersey. In *Report and recommendations of the Governor's Advisory Commission on Gambling.* Trenton: New Jersey Governor's Advisory Commission on Gambling.

Lesieur, H. R. (1989). Current research into pathological gambling and gaps in the literature. In Shaffer, H. J., Stein, S. A., Gambino, G., and Cummings, T. N. (Eds.) *Compulsive gambling: Theory, research, and practice* (pp. 225–248). Lexington, MA: Lexington Books.

Lesieur, H. R. (1990). *Compulsive gambling: Documenting the social and economic costs.* Paper presented at Gambling in Minnesota: An Issue for Policy Makers. Humphrey Institute of Public Affairs, University of Minnesota, Minneapolis, December, 1990.

Lesieur, H. R. (1992). *Compulsive gambling. Society 29*(4), 43–50.

Lesieur, H. R. (1993). Female pathological gamblers and crime. In Eadington, W. R., and Cornelius, J. (Eds.) *Gambling behavior and problem gambling* (pp. 495–515). Reno, Nevada: Bureau of Business and Economic Research, College of Business Administration, University of Nevada.

Lesieur, H. R., and Blume, S. B. (1990). Characteristics of pathological gamblers identified among patients on a psychiatric admissions service. *Hospital and Community Psychiatry 41*(9), 1009–1112.

Lesieur, H. R., and Blume, S. B. (1991). When lady luck loses: Women and compulsive gambling. In van den Bergh, N. (Ed.) *Feminist perspectives on treating addictions* (pp. 181–197). New York: Springer.

Lesieur, H. R., and Blume, S. B. (1993). Pathological gambling, eating disorders, and the psychoactive substance abuse disorders. *Journal of Addictive Diseases 12*(3), 89–102.

Lesieur, H. R., and Custer, R. L. (1984). Pathological gambling: Roots, phases, and treatment. *Annals of the American Academy of Political and Social Science 474 (July)*, 147–156.

Lesieur, H. R., and Heineman, M. (1988). Pathological gambling among youthful multiple substance abusers in a therapeutic community. *British Journal of Addiction 83*(7), 765–771.

Lesieur, H. R., and Klein, R. (1987). Pathological gambling among high school students. *Addictive Behaviors 12*(2), 129–134.

Lesieur, H. R., and Rosenthal, R. J. (1991). Pathological gambling: A review of the literature. *Journal of Gambling Studies 7*(1), 5–39.

Lesieur, H. R., Blume, S. G., and Zoppa, R. M. (1986). Alcoholism, drug abuse, and gambling. *Alcoholism: Clinical and Experimental Research 10*(1), 33–38.

Lester, D. (1979). *Gambling today.* Springfield, IL: Charles C Thomas.

Letarte, A., Ladouceur, R., and Mayrand, M. (1986). Primary and secondary control and risk-taking behavior in gambling (roulette). *Psychological Reports 58*(1), 299–302.

Levitz, L. S. (1971). The experimental induction of compulsive gambling behaviours. *Dissertation Abstracts International, 32, B,* 1216–1217.

Levy, M., and Feinberg, M. (1991). Psychopathology and pathological gambling among males: Theoretical and clinical concerns. *Journal of Gambling Studies 7*(1), 41–53.

Lewis, D. J., and Duncan, C. P. (1956). Effect of different percentages of money reward on extinction of a lever-pulling response. *Journal of Experimental Psychology 52*, 23–27.

Lewis, D. J., and Duncan, C. P. (1957). Expectation and resistance to extinction of a lever-pulling response as functions of percentage of reinforcement and amount of reward. *Journal of Experimental Psychology 54*, 115–120.

Lewis, D. J., and Duncan, C. P. (1958). Expectation and resistance to extinction of a lever-pulling response as a function of percentage of reinforcement and number of

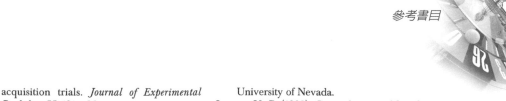

acquisition trials. *Journal of Experimental Psychology 55*, 121–128.

Li, W. L., and Smith, M. H. (1976). The propensity to gamble: Some structural determinants. In Eadington, W. R. (Ed.) *Gambling and society: Interdisciplinary studies on the subject of gambling* (pp. 347–370). Springfield, IL: Charles C Thomas.

Liker, J. K., and Ceci, S. J. (1987). IQ and reasoning complexity: The role of experience. *Journal of Experimental Psychology: General 116*(3), 304–306.

Linden, R. D., Pope, H. G., and Jonas, J. M. (1986). Pathological gambling and major affective disorder: Preliminary findings. *Journal of Clinical Psychiatry 47*(4), 201–203.

Lindner, R. M. (1950). The psychodynamics of gambling. *Annals of the American Academy of Political and Social Science 269 (May)*, 93–107.

Lisansky, E. S. (1960). The etiology of alcoholism: The role of psychological predisposition. *Quarterly Journal of Studies on Alcohol 21*(2), 314–343.

Lisansky, E. S. (1967). Clinical research in alcoholism and the use of psychological tests: A re-evaluation. In Fox, R. (ed.) *Alcoholism: Behavioral research, therapeutic approaches*. New York: Springer.

Liverant, S., and Scodel, A. (1960). Internal and external control as determinants of decision making under conditions of risk. *Psychological Reports 7*(1), 59–67.

Livingston, J. (1974a). *Compulsive gamblers: Observations on action and abstinence*. New York: Harper and Row.

Livingston, J. (1974b). Compulsive gambling: A culture of losers. *Psychology Today 7*(10), 51–55.

Lolli, G. (1949). The addictive drinker. *Quarterly Journal of Studies on Alcohol 10*, 404–414.

Lolli, G. (1961). *Social drinking: The effects of alcohol*. New York: Collier Books.

Lorenz, V. C. (1981). Differences among Catholic, Protestant, and Jewish families of pathological gamblers. In Eadington, W. R. (Ed.) *The gambling papers: Proceedings of the 1981 Conference on Gambling*. Reno, Nevada: Bureau of Business and Economic Research, College of Business Administration, University of Nevada.

Lorenz, V. C. (1993). Compulsive gambling hotline: A source for help and information. In Eadington, W. R., and Cornelius, J. (Eds.) *Gambling behavior and problem gambling* (pp. 605–626). Reno, Nevada: Bureau of Business and Economic Research, College of Business Administration, University of Nevada.

Lorenz, V. C., and Politzer, R. M. (1990). *Final report on the task force on gambling addiction in Maryland*. Report to the Maryland Department of Health and Mental Hygiene. Baltimore, MD.

Lorenz, V. C., and Yaffee, R. A. (1986). Pathological gambling: Psychosomatic, emotional, and marital difficulties as reported by the gambler. *Journal of Gambling Behavior, 2*(1), 40–49.

Lowenfeld, B. H. (1979). Personality dimensions of the pathological gambler. Doctoral dissertation, Kent State University. *Dissertation Abstracts International 40*, 456B.

Lowenhar, J. A., and Boykin, S. (1985). Casino gaming behavior and the psychology of winning and losing: How gamers overcome persistent failure. In Eadington, W. R. (Ed.) *Proceedings of the Sixth National Conference on Gambling and Risk Taking, Vol. 3* (pp. 182–205). Reno, Nevada: Bureau of Business and Economic Research, College of Business Administration, University of Nevada.

Ludwig, A. W. (1972). On and off the wagon: Reasons for drinking and abstaining in alcoholics. *Quarterly Journal of Studies on Alcohol 3*(1), 91–96.

Lumley, M. A. and Roby, K. J. (1995). Alexithymia and pathological gambling. *Psychotherapy and Psychosomatics 63*(3-4), 201–206.

Lyons, J. C. (1985). Differences in sensation seeking and in depression levels between male social gamblers and male compulsive gamblers. In Eadington, W. R. (Ed.) *Proceedings of the Sixth National Conference on Gambling and Risk Taking* (pp. 76–100). Reno, Nevada: Bureau of Business and Economic Research, College of Business Administration, University of Nevada.

McClelland, D. C. (1977). The impact of power

motivation training on alcoholics. *Journal of Studies on Alcohol 38*(1), 142–144.

McClelland, D. C., and Davis, W. N. (1972). The influence of unrestrained power concerns in working-class men. In McClelland, D. C. and Davis, W. N., and Wanner, E. (Eds.) *The drinking man.* New York: The Free Press.

McClelland, D. C., Davis, W. N., Wanner, E., and Kalin, R. (1966). A cross-cultural study of folk-tale content and drinking. *Sociometry 29*, 308–333.

McConaghy, N. (1980). Behavior completion mechanisms rather than primary drives maintain behavioral patterns. *Activitas Nervosa Superior (Praha) 22*, 138–151.

McConaghy, N. (1991). A pathological or a compulsive gambler? *Journal of Gambling Studies 7*(1), 55–64.

McConaghy, N., Armstrong, M., Blaszczynski, A., and Allcock, C. (1983). Controlled comparison of aversive therapy and imaginal desensitization in compulsive gambling. *British Journal of Psychiatry 142* (Apr.), 366–372.

McCormack, P. J. (1994). *Minnesota's programs for troubled gamblers.* St. Paul. Minn.: Senate Counsel and Research.

McCormick, R. A. (1987). Pathological gambling: A parsimonious need state model. *Journal of Gambling Behavior 3*(4), 257–263.

McCormick, R. A. (1993). Disinhibition and negative affectivity in substance abusers with and without a gambling problem. *Addictive Behaviors 18*(3), 331–336.

McCormick, R. A., and Ramirez, L. F. (1988). Pathological gambling. In Howells, J. G. (Ed.) *Modern perspectives in psychosocial pathology* (pp. 135–157). New York: Brunner/Mazel.

McCormick, R. A., and Taber, J. I. (1987). The pathological gambler: Salient personality variables. In Galski, T. (Ed.) *The handbook of pathological gambling* (pp. 9–39). Springfield, IL: Charles C Thomas.

McCormick, R. A., and Taber, J. I. (1988). Attributional style in pathological gamblers in treatment. *Journal of Abnormal Psychology 97*, 368–370.

McCormick, R. A., Taber, J. I., Kruedelbach, N. (1989). The relationship between attribution-al style and post-traumatic stress disorder in addicted patients. *Journal of Traumatic Stress 2*(4), 477–487.

McCormick, R. A., Russo, A. M., Ramirez, L. F., and Taber, J. I. (1984). Affective disorders among pathological gamblers seeking treatment. *American Journal of Psychiatry 141*(2), 215–218.

McCormick, R. A., Taber, J. I., Kruedelbach, N., and Russo, A. (1987). Personality profiles of hospitalized pathological gamblers: The California Personality Inventory. *Journal of Clinical Psychology 43*, 521–527.

McGlothlin, W. H. (1954). A psychometric study of gambling. *Journal of Consulting Psychology 18*, 145–149.

McGlothlin, W. H. (1956). Stability of choices among uncertain alternatives. *American Journal of Psychology 69*, 604–615.

Madsen, W. (1974). *The American alcoholic: The nature-nurture controversy in alcoholism research and therapy.* Springfield, IL: Charles C Thomas.

Malinowski, B. (1948). *Magic, science, and religion.* Garden City, N.J.: Doubleday.

Malkin, D., and Syme, G. J. (1986). Personality and problem gambling. *International Journal of the Addictions 21*, 267–272.

Mark, M. E., and Lesieur, H. R. (1992). A feminist critique of problem gambling research. *British Journal of Addiction 87*(4), 549–565.

Markowitz, M. (1984). Alcohol misuse as a response to perceived powerlessness in the organization. *Journal of Studies on Alcohol 45*(3), 225–227.

Marks, I. (1990). Behavioural (non-chemical) addictions. *British Journal of Addiction 85*, 1389–1394.

Marlatt, G. A. (1985a). Lifestyle modification. In Marlatt, G. A. and Gordon, J. R. (Eds.) *Relapse prevention.* New York: Guilford Press.

Marlatt, G. A. (1985b). Relapse prevention: Theoretical rationale and overview of the model. In Marlatt, G. A., and Gordon, J. R. (Eds.) *Relapse prevention.* New York: Guilford Press.

Marlatt, G. A. (1985c). Cognitive factors in the relapse process. In Marlatt, G. A. and Gordon, J. R. (Eds.) *Relapse prevention.* New

York: Guilford Press.

Marlatt, G. A., and Gordon, J. R. (Eds.) (1985). *Relapse prevention*. New York: Guilford Press.

Martinez, T. (1976). Compulsive gambling and the conscious mood perspective. In Eadington, W. R. (Ed.) *Gambling and society: Interdisciplinary studies on the subject of gambling* (pp. 347–370): Springfield, IL.: Charles C Thomas.

Martinez-Pina, A., Guirao de Parga, J. L., Fuste i Vallverdu, R., Serrat Planas, X., Martin Mateo, M., and Moreno Auguado, V. (1991). The Catalonia survey: Personality and intelligence structure in a sample of compulsive gamblers. *Journal of Gambling Studies 7*(4), 275–299. Reprinted (1993) in Eadington, W. R., and Cornelius J. (Eds.) *Gambling behavior and problem gambling*. Reno, Nevada: Bureau of Business and Economic Research, College of Business Administration, University of Nevada.

Marty, H., Zoppa, R., and Lesieur, H. (1985). Dual addiction: Pathological gambling and alcoholism. In Eadington, W. R. (Ed.) *Proceedings of the Sixth National Conference on Gambling and Risk-Taking*. Reno, Nevada: Bureau of Business and Economic Research, College of Business Administration, University of Nevada.

Masserman, J. H. (1961). *Principles of dynamic psychiatry*. Philadelphia: Saunders.

Matussek, P. (1953). Zur psychodynamik des Gluckspielers (On the psychodynamics of the gambler). *Jahrbuck fur Psychology und Psychotherapie 1*, 232–252. English abstract *Psychological Abstracts 27b*, 78–79.

Maurer, D. D. (1974). *The American confidence man*. Springfield, IL: Charles C Thomas.

Maze, J. (1987). Lady luck is a gambler's mother. In Walker, M. (Ed.) *Faces of gambling: Proceedings of the Second National Conference of the National Association for Gambling Studies* (1986) (pp. 209–213). Sydney, Australia: National Association for Gambling Studies.

Menninger, K. A. (1938). *Man against himself*. New York: Harcourt, Brace, and World.

Meyer, G. (1989). *Glucksspieler in Selfsthilfegruppen–erste Ergebnisse einer empirischen Untersuchung*. Hamburg: Neuland.

Miller, M. A., and Westermeyer, J. (1996). Gambling in Minnesota. *American Journal of Psychiatry 153*(6), 845.

Miller, P. M. (1980). Theoretical and practical issues in substance abuse assessment and treatment. In Miller, W. R. (Ed.) *The addictive behaviors: Treatment of alcoholism, drug abuse, smoking, and obesity* (pp. 265–290). Oxford: Pergamon.

Miller, P. M., Hersen, M., Eisler, R. M., and Hilsman, G. (1975). Effects of social stress on operant drinking of alcoholics and social drinkers. *Behaviour Research and Therapy 12*, 67–72.

Miller, W. R. (1980). The addictive behaviors. In Miller, W. R. (Ed.) *The addictive behaviors: Treatment of alcoholism, drug abuse, smoking, and obesity* (pp. 3–7). Oxford: Pergamon.

Miller, W. R., and Hester, R. K. (1980). Treating the problem drinker: Modern approaches. In Miller, W. R. (Ed.) *The addictive behaviors: Treatment of alcoholism, drug abuse, smoking, and obesity*. Oxford: Pergamon.

Moody, G. E. (1985). Playing with chance. In Eadington, W. R. (Ed.) *The gambling studies: Proceedings of the Sixth National Conference on Gambling and Risk Taking, Vol. 5* (pp. 317–329). Reno, Nevada: Bureau of Business and Economic Research, College of Business Administration, University of Nevada.

Moore, A. (1968). The conception of alcoholism as a mental illness: Implications for treatment and research. *Quarterly Journal of Studies on Alcohol 29*(1), 172–175.

Moran, E. (1969). Taking the final risk. *Mental Health (London) 2*, 21–22.

Moran, E. (1970a). Varieties of pathological gambling. *British Journal of Psychiatry 116*, 593–597.

Moran, E. (1970b). Gambling as a form of dependence. *British Journal of Addiction 64*, 419–428.

Moran, E. (1970c). Clinical and social aspects of risk taking. *Proceedings of the Royal Society of Medicine 63*(12), 1273–1277.

Moran, E. (1970d). Pathological gambling. *British Journal of Hospital Medicine 4*(1), 59–70. Reprinted (1975) *British Journal of Psychiatry, Special Publication No. 9*, 127, 416–428.

Moran, E. (1993). The growing presence of patho-logical gambling in society: What we know now. In Eadington. W. R., and Cornelius, J. (Eds.) *Gambling behavior and problem gambling* (pp. 135–142). Reno, Nevada: Bureau of Business and Economic Research, College of Business Administration, University of Nevada.

Moravec, J. D., and Munley, P. H. (1983). Psychological test findings on pathological gamblers in treatment. *International Journal of the Addictions 18*(7), 1003–1009.

Morris, R. P. (1957). An exploratory study of some personality characteristics of gamblers. *Journal of Clinical Psychology 13*, 191–193.

Moskowitz, J. (1980). Lithium and lady luck. *New York State Journal of Medicine 80*, 785–788.

Murray, J. B. (1993). Review of research on pathological gambling. *Psychological Reports, 72*(3), 791–810.

Myerson, A. (1940). Alcohol: A study of social ambivalence. *Quarterly Journal of Studies on Alcohol 1*(1), 13–20.

Nathan, P. E. (1988). The addictive personality is the behavior of the addict. *Journal of Consulting and Clinical Psychology 56*(2), 183–188.

Newman, O. (1972). *Gambling: Hazard and reward.* London: The Athelone Press.

Newmark, D. L. (1992). Covert religious aspects of gambling. In Eadington, W. R., and Cornelius, J. A. (Eds.) *Gambling and commer-cial gaming: Essays in business, economics, philos-ophy, and science* (pp. 449–456). Reno, Nevada: Bureau of Business and Economic Research, College of Business Admini-stration, University of Nevada.

Niederland, W. G. (1967). A contribution to the psychology of gambling. *Psychoanalytic Forum 2*, 175–179.

Nora, R. M. (1989). Inpatient treatment programs for pathological gambling. In Shaffer, H. J., Stein, S. A., Gambino, G., and Cummings, T. N. (Eds.) *Compulsive gambling: Theory, research, and practice* (pp. 127–134). Lexington, MA: Lexington Books.

Oldman, D. (1974). Chance and skill: A study of roulette. *Sociology 8*(3), 407–426.

Oldman, D. (1978). Compulsive gamblers. *Sociological Review 26*, 349–370.

Olmstead, C. (1962). *Heads I win–tails you lose.* New York: McMillan.

Orford, J. (1978). Hypersexuality: Implications for a theory of dependence. *British Journal of Addiction 73*, 299–310.

Orford, J. (1985). *Excessive appetites: A psychological view of addictions.* New York: John Wiley and Sons.

Orford, J., and McCartney, J. (1990). Is excessive gambling seen as a form of dependence? Evidence from the community and the clin-ic. *Journal of Gambling Behavior 6*(2), 139–152.

Paulson, R. A. (1994). A comment on the misper-ception of streaks. *Journal of Gambling Studies 10*(2), 199–205.

Pavlov, I. P. (1927). *Conditioned reflexes: An investi-gation of the physiological activity of the cerebral cortex.* Anrep, G. V. (Ed. and Trans.). London: Oxford University Press.

Peck, C. P. (1986). Risk-taking behavior and com-pulsive gambling. *American Psychologist, 41*(4), 461–465.

Peele, S. (1985). *The meaning of addiction: Compulsive experience and its interpretation.* Lexington, MA: Lexington Books.

Peele, S. (1989). Out of the habit trap. In Rucker, W. B,. and Rucker, M. B. (Eds.) *Drugs, society, and behavior.* Guilford, CT: Dushkin.

Peele, S. and Brodsky, A. (1975). *Love and addic-tion.* New York: Signet.

Pihl, R. O., and Smith S. (1983). On affect and alcohol. In Pohorecky, L. A., and Brick, J. (Eds.) *Stress and alcohol use.* New York: Elsevier.

Polich, J. M., Armor, D. J., and Braiker, H. B. (1981). *The course of alcoholism: Four years after treatment.* New York: John Wiley and Sons.

Popkin, J. (1994, March 14). Tricks of the trade: The many modern ways casinos try to part bettors from their cash. *U.S. News and World Report 116*(10), 48–52.

Popper, K. R. (1962). *Conjectures and refutations: The growth of scientific knowledge.* New York: Basic Books.

Preston, M. G., and Baratta, P. (1948). An experi-mental study of the auction-value of an uncertain outcome. *American Journal of Psy-chology 61*, 183–193.

Price, J. A. (1972). *Gambling in traditional Asia*. *Anthropologica 14*(2), 157–180.

Rabow, J., Comess, L., Donovan, N., and Hollos, C. (1984). Compulsive gambling: Psycho-analytic and sociological perspectives. *Israel Journal of Psychiatry and Related Sciences 21*(3), 189–207.

Rachlin, H. (1990). Why do people gamble and keep gambling despite heavy losses? *Psychological Science 1*(5), 294–297.

Rado, S. (1926). The psychic effects of intoxi-cants: An attempt to evolve a psychoanalytic theory of morbid cravings. *International Journal of Psychoanalysis 7*, 396–413.

Rado, S. (1933). The psychoanalysis of pharma-cothymia (drug addiction). *Psychoanalytic Quarterly 2*, 1–23.

Ramirez, L. F., McCormick, R. A., Russo, A. M., and Taber, J. I. (1983). Patterns of substance abuse in pathological gamblers undergoing treatment. *Addictive Behaviors, 8*(4), 425–428.

Radin, D. I., and Rebman, J. M. (1998). Seeking psi in the casino. *Journal of the Society for Psychical Research 62*(850), 193–219.

Raviv, M. (1993). Personality characteristics of sexual addicts and pathological gamblers. *Journal of Gambling Studies 9*(1), 17–30.

Reagan, R. T. (1987). Complexity of IQ: Comment on Ceci and Liker (1986). *Journal of Experimental Psychology: General 116*(3), 302–303.

Reid, R. L. (1986). The psychology of the near miss. *Journal of Gambling Behavior 2*(1), 32–39.

Reid, S. A. (1985). The churches' campaign against casinos and poker machines in Victoria. In Caldwell, G., Haig, B., Dickerson, M., and Sylvan, L. (Eds.) *Gambling in Australia* (pp. 195–216). Sydney: Croom Helm.

Reik, T. (1940). *From thirty years with Freud*. New York: International University Press.

Roberts, J. M., and Sutton-Smith, B. (1966). Cross-cultural correlates of games of chance. *Behavior Science Notes 1*(1), 131–144.

Robins, L. N., Helzer, J. E., Weissman, M. M., Orvaschel, H., Gruenberg, E., Burke, J. D., and Regier, D. (1984). Lifetime prevalence of specific psychiatric disorders in three sites. *Archives of General Psychiatry 41*, 949–958.

Roebuck, J. (1967). *Criminal typology*. Springfield, IL: Charles C Thomas.

Rogers, P. (1999). The cognitive psychology of lottery gambling: A theoretical review. *Journal of Gambling Studies 14*(2), 111–134.

Rosecrance, J. (1986a). Why regular gamblers don't quit: A sociological perspective. *Socio-logical Perspectives 29*, 357–378.

Rosecrance, J. (1986b). Attributions and the ori-gins of problem gambling. *The Sociological Quarterly 27*, 463–477.

Rosecrance, J. (1988). *Gambling without guilt*. Pacific Grove, Calif.: Brooks/Cole Pub-lishing.

Rosenthal, R. J. (1970). *Genetic theory and abnormal behavior*. New York: McGraw-Hill.

Rosenthal, R. J. (1985). The pathological gam-bler's system for self-deception. In Eadington, W. R. (Ed.) *The gambling papers: Proceedings of the 1985 Conference on Gambling*. Reno, Nevada: Bureau of Business and Economic Research, College of Business.

Rosenthal, R. J. (1986). The pathological gam-bler's system of self-deception. *Journal of Gambling Behavior 2*(2), 108–120.

Rosenthal, R. J. (1987). The psychodynamics of pathological gambling: A review of the liter-ature. In Galski, T. (Ed.) *The handbook of pathological gambling* (pp. 41–70). Springfield, IL: Charles C Thomas.

Rosenthal, R. J. (1989). Pathological gambling and problem gambling: Problems of defini-tion and diagnosis. In Shaffer, H. J., Stein, S. A., Gambino, G., and Cummings, T. N. (Eds.) *Compulsive gambling: Theory, research, and practice* (pp. 101–125). Lexington, MA: Lexington Books.

Rosenthal, R. J. (1992). Pathological gambling. *Psychiatric Annals 22*(2), 72–78.

Rosenthal, R. J. (1993). Some causes of patholog-ical gambling. In Eadington, W. R., and Cornelius, J. (Eds.) *Gambling behavior and problem gambling* (pp. 143–148). Reno, Nevada: Bureau of Business and Economic Research, College of Business Admini-stration, University of Nevada.

Rosenthal, R. J., and Lesieur, H. R. (1992). Self-reported withdrawal symptoms and patho-logical gambling. *American Journal of the*

Addictions 1(2), 150–154. Reprinted (1993) in Eadington, W. R. and Cornelius, J. (Eds.) *Gambling behavior and problem gambling* (pp. 337–344). Reno, Nevada: Bureau of Business and Economic Research, College of Business Administration, University of Nevada.

Roston, R. A. (1961). *Some personality characteristics of compulsive gamblers.* Doctoral dissertation, University of California, Los Angeles.

Roston, R. A. (1965). Some personality characteristics of male compulsive gamblers. In *Proceedings of the 73rd Annual Convention of the American Psychological Association* (pp. 263–264).

Rothbaum, F. M., Weitz, R. R., Snyder, S. S. (1982). Changing the world and changing the self; A two-process model of perceived control. *Journal of Personality and Social Psychology 42*(1), 5–37.

Rotter, J. B. (1954). *Social learning and clinical psychology.* New York: Prentice-Hall.

Rotter, J. B. (1966). Generalized expectancies for internal versus external control of reinforcement. *Psychological Monographs 80*, 1–28.

Roy, A., DeJong, J., and Linnoila, M. (1989). Extraversion in pathological gamblers: Correlates with indexes of noradrenergic function. *Archives of General Psychiatry, 46*(8), 679–681.

Roy, A., Smelson, D., and Lindeken, S. (1996). Screening for pathological gambling among substance misusers. *British Journal of Psychiatry 169*(4), 523.

Roy, A., Custer, R., Lorenz, V., and Linnoila, M. (1988). Depressed pathological gamblers. *Acta Psychiatrica Scandinavica 77*(2), 163–165.

Roy, A., Custer, R., Lorenz, V., and Linnoila, M. (1989). Personality factors and pathological gambling. *Acta Psychiatrica Scandinavica 80*(1), 37–39.

Roy, A., Adinoff, B., Roehrich, L., Lamparski, D., Custer, R., Lorenz, V., Barbaccia, M., Guidotti, A., Costa, E., and Linnoila, M. (1988). Pathological gambling: A psychobiological study. *Archives of General Psychiatry 45*(4), 369–373.

Rozin, P. and Stoess, C. (1993). Is there a general tendency to become addicted? *Addictive Behaviors 18*(1), 81–87.

Rugle, L. J. (1996, April 2). *Adult attention deficit hyperactivity disorder, conduct disorder, and pathological gambling.* Paper presented at the 1996 National Conference on Gambling, Crime and Gaming Enforcement. Illinois State University, Normal, Illinois.

Rugle, L. J., and Melamed, L. (1993). Neuropsychological assessment of attention deficit disorder in pathological gamblers. *Journal of Nervous and Mental Disease 181*(2), 107–112. Reprinted (1993) in Eadington, W. R., and Cornelius, J. (Eds.) *Gambling behavior and problem gambling* (pp. 309–332). Reno, Nevada: Bureau of Business and Economic Research, College of Business Administration, University of Nevada.

Rule, B. G., and Fischer, D. G. (1970). Impulsivity, subjective probability, cardiac response and risk-taking: Correlates and factors. *Personality 1*(3), 251–260.

Rule, B. G., Nutter, R. W., and Fischer, D. G. (1971). The effect of arousal on risk-taking. *Personality 2*(3), 239–247.

Salzman, L. (1981). Psychodynamics and the addictions. In Mule, S. J. (Ed.) *Behavior in excess: An examination of the volitional disorders* (pp. 338–349). New York: The Free Press.

Saunders, D. M. (1981). The late betting phenomenon in relation to types of bet and type of race. *Behavioural Psychotherapy 9*, 330–337.

Saunders, D. M., and Wookey, P. E. (1980). Behavioral analyses of gambling. *Behavioural Psychotherapy 8*, 1–6.

Scarne, J. (1975). *Scarne's new complete guide to gambling.* London: Constable.

Schachter, S. (1971). *Emotion, obesity, and crime.* New York: Academic Press.

Schneider, J. M. (1968). Skill versus chance activity preference and locus of control. *Journal of Consulting and Clinical Psychology 32*(3), 333–337.

Schneider, J. M. (1972). Relationship between locus of control and activity preferences: Effects of masculinity, activity, and skill. *Journal of Consulting and Clinical Psychology 38*, 225–230.

Schuckit, M. A. (1985). The clinical implications of primary diagnostic groups among alcoholics. *Archives of General Psychiatry 42*,

1043–1049.

Schuckit, M. A., and Monteiro, M. (1988). Alcoholism, anxiety, and depression. *British Journal of Addiction 83*, 1373–1380.

Schwartz, R. M., Burkhart, B. R., and Green, S. B. (1978). Turning on and turning off: Sensation seeking or tension reduction as motivational determinants of alcohol use. *Journal of Consulting and Clinical Psychology 46*(5), 1144–1145.

Schwarz, J., and Lindner, A. (1992). Inpatient treatment of male pathological gamblers in Germany. *Journal of Gambling Studies 8*(1), 93–109.

Scott, M. B. (1968). *The racing game.* Chicago: Aldine Publishing Co.

Scoufis, P., and Walker, M. (1982). Heavy drinking and the need for power. *Journal of Studies on Alcohol 43*(9), 1010–1019.

Seager, C. P. (1970). Treatment of compulsive gambling using electrical aversion. *British Journal of Psychiatry 117*(540), 545–553.

Seixas, F. A., Omenn, G. S., and Burk, D. (1972). Nature and nurture in alcoholism. *Annals of the New York Academy of Sciences, Vol. 197*, May 25.

Seliger, R. V. and Rosenberg, S. J. (1941). Personality of the alcoholic. *Medical Record, 54*, 418–421.

Shaffer, H. J. (1989). Conceptual crises in the addictions: The role of models in the field of compulsive gambling. In Shaffer, H. J., Stein, S. A., Gambino, G., and Cummings, T. N. (Eds.) *Compulsive gambling: Theory, research, and practice* (pp. 3–33). Lexington, MA: Lexington Books.

Shaffer, H. J. (1996). Understanding the means and objects of addiction: Technology, the internet, and gambling. *Journal of Gambling Studies 12*(4), 461–469.

Shaffer, H. J. (1997). The most important unresolved issue in the addictions: conceptual chaos. *Substance Use & Misuse 32*(11), 1573–1580.

Shaffer, H. J., and Gambino, B. (1989). The epistemology of "addictive disease": Gambling as predicament. *Journal of Gambling Behavior 5*(3), 211–229.

Shaffer, H. J., and Schneider R. J. (1984). Trends in the behavioral psychology and the addictions. In Milkman, H. B., and Shaffer, H. J. (Eds.) *The addictions: Multidisciplinary perspectives and treatments* (pp. 39–55). Lexington, MA: Lexington Books.

Shaffer, H. J., Hall, M. N., and Vander Bilt, J. (1997). *Estimating the prevalence of disordered gambling behavior in the United States and Canada: A meta-analysis.* Boston: Harvard Medical School Division on Addictions.

Shaffer, H. J., Stein, S. A., Gambino, B., and Cummings, T. N. (1989). Introduction. In Shaffer, H. J., Stein, S. A., Gambino, G., and Cummings, T. N. (Eds.) *Compulsive gambling: Theory, research, and practice* (pp. xv–xviii). Lexington, MA: Lexington Books.

Sharpe, L., and Tarrier, N. (1993). Towards a cognitive-behavioural model of problem gambling behaviour. *British Journal of Psychiatry 162*, 407–412.

Sharpe, L., Tarrier, N., Schotte, D., and Spence, S. H. (1995). The role of autonomic arousal in problem gambling. *Addiction 90*(11), 1529–1540).

Shepherd, R.-M. (1996). Clinical obstacles in administrating the South Oaks Gambling Screen in a methadone and alcohol clinic. *Journal of Gambling Studies 12*(1), 21–32.

Shewan, D., and Brown, R. I. F. (1993). The role of fixed interval conditioning in promoting involvement in off-course betting. In Eadington, W. R., and Cornelius, J. (Eds.) *Gambling behavior and problem gambling* (pp. 111–132). Reno, Nevada: Bureau of Business and Economic Research, College of Business Administration, University of Nevada.

Shiffman, S., Read, L., Maltese, J., Rapkin, D., and Jarvik, M. (1985). Preventing relapse in ex-smokers: A self-management approach. In Marlatt, G. A. and Gordon, J. R. (Eds.) *Relapse prevention.* New York: Guilford Press.

Shipley, T. E., Jr. (1987). Opponent process theory. In Blane, H. T. and Leonard, K. E. (Eds.) *Psychological theories of drinking and alcoholism.* New York: Guilford Press.

Siegel, S. (1979). The role of conditioning in drug tolerance and addiction. In Keehn, J. D. (Ed.) *Psychopathology in animals: Research and treatment implication.* New York: Academic Press.

Siegel, S. (1983). Classical conditioning in drug tolerance and dependence. In Smart, R. G., et al. (Eds.) *Research advances in alcohol and drug problems*. New York: Plenum.

Siegel, S. (1988). Drug anticipation and the treatment of dependence. In Ray, B. A. (Ed.) *Learning factors in substance abuse, NIDA Research Monograph 84*. Washington D.C.: U.S. Government Printing Office.

Simmel, E. (1920). Psychoanalysis of the gambler. *International Journal of Psychoanalysis 1*, 352–353.

Simmel, E. (1948). Alcoholism and addiction. *Psychoanalytic Quarterly 17*, 6–31.

Sjoberg, L. (1969). Alcohol and gambling. *Psychopharmacologia 14*, 284–289.

Skinner, B. F. (1938). *The behavior of organisms: An experimental analysis*. New York: Appleton-Century-Crofts.

Skinner, B. F. (1948). "Superstition" in the pigeon. *Journal of Experimental Psychology 38*, 168–172.

Skinner, B. F. (1953). *Science and human behavior*. New York: The Free Press.

Skinner, B. F. (1969). *Contingencies of reinforcement: A theoretical analysis*. New York: Appleton-Century-Crofts.

Skinner, B. F. (1971). *Beyond freedom and dignity*. New York: Alfred A. Knopf.

Skinner, B. F. (1974). *About behaviorism*. New York: Alfred A. Knopf.

Slovic, P. (1962). Convergent validation of risk-taking measures. *Journal of Abnormal and Social Psychology 65*, 68–71.

Slovic, P. (1964). Assessment of risk-taking behavior. *Psychological Bulletin 61*, 220–233.

Smith, J. F., and Abt, V. (1984). Gambling as play. *Annals of the American Academy of Political and Social Science 474* (July), 122–132.

Smith, R. W., and Preston, F. (1984). Vocabularies of motives for gambling behavior. *Sociological Perspectives 27*, 325–348.

Sobell, M. B. (1978). Goals in the treatment of alcohol problems. *American Journal of Drug Abuse 5*(3), 283–291.

Sobell, M. B., and Sobell, L. C. (1977). *Individualized behavioral treatment of alcohol problems*. New York: Plenum.

Sommers, I. (1988). Pathological gambling: Estimating prevalence and group character-istics. *International Journal of the Addictions 23*, 477–490.

Spanier, D. (1994). *Inside the gambler's mind*. Reno: University of Nevada Press.

Specker, S. M., Carlson, G. A., Edmonson, K. M., Johnson, P. E., and Marcotte, M. (1996). Psychopathology in pathological gamblers seeking treatment. *Journal of Gambling Studies 12*(1), 67–81.

Sprowls, R. C. (1953). Psychological-mathematical probability in relationships of lottery gambles. *American Journal of Psychology 66*, 126–130.

Spunt, B., Lesieur, H., Hunt, D., and Cahill, D. (1995). Gambling among methadone patients. *International Journal of the Addictions 30*(8), 929–962.

Spunt, B., Lesieur, H., Liberty, H. J., and Hunt, D. (1996). Pathological gamblers in methadone treatment: A comparison between men and women. *Journal of Gambling Studies 12*(4), 431–449.

Spunt, B., Dupont, I., Lesieur, H., Liberty, H. J., and Hunt, D. (1998). Pathological gambling and substance misuse: A review of the literature. *Substance Use & Misuse 33*(13), 2535–2560.

Steinberg, M. A. (1990). Sexual addiction and compulsive gambling. *American Journal of Preventive Psychiatry and Neurology 2*, 39–41.

Steinberg, M. A. (1993). Pathological gambling and couple relationship issues. In Eadington, W. R. and Cornelius, J. A. (Eds.) *Gambling behavior and problem gambling* (pp. 197–214). Reno, Nevada: Bureau of Business and Economic Research, College of Business Administration, University of Nevada.

Steinberg, M. A., Kosten, T. A., and Rounsaville, B. J. (1992). Cocaine abuse and pathological gambling. *American Journal on Addictions 1*(2), 121–132.

Steinmetz, A. (1870). *The gaming table: Its votaries and victims, Volume 1*. London: Tinsley.

Stekel, W. (1929). The gambler. In Van Teslaar, S. (Ed.) *Peculiarities of behavior* (pp. 233–255). New York: Liveright.

Strachan, M. L., and Custer, R. L. (1993). Female compulsive gamblers in Las Vegas. In Eadington, W. R., and Cornelius, J. A. (Eds.)

Gambling behavior and problem gambling (pp. 235–238). Reno, Nevada: Bureau of Business and Economic Research, College of Business Administration, University of Nevada.

Steel, Z., and Blaszczynski, A. (1996). The factorial structure of pathological gambling. *Journal of Gambling Studies 12*(1), 3–20.

Steel, Z., and Blaszczynski, A. (1998). Impulsivity, personality disorders and pathological gambling severity. *Addiction 93*(6), 895–905.

Strickland, L. H., and Grote, F. W. (1967). Temporal presentation of winning symbols and slot machine playing. *Journal of Experimental Psychology 74*, 10–13.

Strickland, L. H., Lewicki, R, J., and Katz, A. M. (1966). Temporal orientation and perceived control as determinants of risk-taking. *Journal of Experimental Social Psychology 2*(2), 143–151.

Sutker, P. B., and Allain, A. N. (1988). Issues in personality conceptualizations of addictive behaviors. *Journal of Consulting and Clinical Psychology 56*, 172–182.

Swyhart, P. R. (1976). *The relationship of pathological gambling to money management, impulsiveness, and wager preferences.* Doctoral dissertation, California School of Professional Psychology, Los Angeles.

Symes, B. A., and Nicki, R. M. (1997). A preliminary consideration of cue-exposure, response-prevention treatment for pathological gambling behavior: Two case studies. *Journal of Gambling Studies 13*(2), 145–157.

Szasz, T. S. (1961). *The myth of mental illness: Foundations of a theory of personal conduct.* New York: Hoeber-Harper.

Taber, J. I. (1982). Group psychotherapy with pathological gamblers. In Eadington, W. R. (Ed.) *The gambling papers: Proceedings of the Fifth National Conference on Gambling and Risk-Taking.* Reno, Nevada: Bureau of Business and Economic Research, College of Business Administration, University of Nevada.

Taber, J. I. (1993). Addictive behavior: An informal clinical view. In Eadington, W. R,. and Cornelius, J. A. (Eds.) *Gambling behavior and problem gambling* (pp. 273–286). Reno, Nevada: Bureau of Business and Economic Research, College of Business Administration, University of Nevada.

Taber, J. I., and McCormick, R. A. (1987). The pathological gambler in treatment. In Galski, T. (Ed.) *The handbook of pathological gambling* (pp. 137–168). Springfield, IL: Charles C Thomas.

Taber, J. I., McCormick, R. A., and Ramirez, L. F. (1987). The prevalence and impact of major life stressors among pathological gamblers. *International Journal of the Addictions 22*, 71–79.

Taber, J. I., Russo, A. M., Adkins, B. J., and McCormick, R. A. (1986). Ego strength and achievement motivation in pathological gamblers. *Journal of Gambling Behavior 2*(2), 69–80.

Tarter, R. E. (1990). Vulnerability to alcoholism: From individual differences to different individuals. In Cloninger, C. R., and Begleiter, H. (Eds.) *Genetics and biology of alcoholism, Banbury Report No. 33.* Plainview, N.Y.: Cold Springs Harbor Laboratory Press.

Tarter, R. E., and Schneider, D. U. (1976). Models and theories of alcoholism. In Tarter, R. E. and Sugerman, A. A. (Eds.) *Alcoholism: Interdisciplinary approaches to an enduring problem.* Reading, MA: Addison-Wesley.

Tarter, R. E., Alterman, A. I., and Edwards, K. I. (1985). Vulnerability to alcoholism in men: A behavior-genetic perspective. *Journal of Studies on Alcohol 46*(4), 329–356.

Tarter, R. E., Hegedus, A. M., and Gavaler, J. S. (1985). Hyperactivity in sons of alcoholics. *Journal of Studies on Alcohol 46*(3), 259–261.

Tarter, R. E., Kabene, M., Escallier, E., Laird, S., and Jacob, T. (1990). Temperament deviations and risk for alcoholism. *Alcoholism: Clinical and Experimental Research, 14*, 380–382.

Tec, N. (1964). *Gambling in Sweden.* Totawa, N.J.: Bedminster Press.

Templer, D. I., Kaiser, G., and Siscoe, K. (1993). Correlates of pathological gambling propensity in prison inmates. *Comprehensive Psychiatry 34*(5), 347–351.

Tepperman, J. H. (1977). The effectiveness of short term group therapy upon the pathological gambler and his wife. Doctoral Dissertation, California School of Professional Psychology, Los Angeles. *Dissertation Abstracts 37*, 5383B.

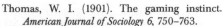

Thomas, W. I. (1901). The gaming instinct. *American Journal of Sociology 6*, 750–763.

Thorson, J. A., Powell, P. C., and Hilt, M. (1994). Epidemiology of gambling and depression in an adult sample. *Psychological Reports 74*(3), 987–994.

Tonneatto, T., Blitz-Miller, T., Calderwood, K., Dragonetti, R., and Tsanos, A. (1997). Cognitive distortions in heavy gambling. *Journal of Gambling Studies 13*(3), 253–266.

Törne, I. V., and Konstanty, R. (1992). Gambling behavior and psychological disorders of gamblers on German-style slot-machines. *Journal of Gambling Studies 8*(1), 39–58.

Tucker, J. A., Vuchinich, R. B., and Sobell. M. B. (1982). Alcohol's effects on human emotions: A review of the stimulation/depression hypothesis. *International Journal of the Addictions 17*, 155–180.

Tylor, E. B. (1958 [1871]). *Primitive culture, Volume 1.* New York: Harper Torchbooks.

Tyndel, M. (1963). Gambling: An addiction. *Addictions 10*, 40–48.

Victor, R. G. (1981). Gambling. In Mulé, S. J. (Ed.) *Behavior in excess: An examination of the volitional disorders* (pp. 271–281). New York: The Free Press.

Vitaro, F. Arseneault, L., and Tremblay, R. E. (1997). Dispositional predictors of problem gambling in male adolescents. *American Journal of Psychiatry 154*(12), 1769–1770.

Vitaro, F., Ferland, F., Jacques, C., and Ladouceur, R. (1998). Gambling, substance use, and impulsivity during adolescence. *Psychology of Addictive Behaviors 12*(3), 185–194.

Vitaro, F., Ladouceur, R., and Bujold, A. (1996). Predictive and concurrent correlates of gambling in early adolescent boys. *Journal of Early Adolescence 16*(2), 211–228.

Volberg, R. A. (1993). Estimating the prevalence of pathological gambling in the United States. In Eadington, W. R., and Cornelius, J. A. (Eds.) *Gambling behavior and problem gambling* (pp. 365–378). Reno: University of Nevada Press.

Volberg, R. A. (1994). The prevalence and demographics of pathological gamblers: Implications for public health. *American Journal of Public Health 84*(2), 237–241.

Volberg, R. A., and Steadman, H. J. (1988). Refining prevalence estimates of pathological gamblers. *American Journal of Psychiatry 145*(4), 502–505.

Volberg, R. A., and Steadman, H. J. (1989). Prevalence estimates of pathological gambling in New Jersey and Maryland. *American Journal of Psychiatry 146*(12), 1618–1619.

Volberg, R. A., Reitzes, D. C., and Boles, J. (1997). Exploring the links between gambling, problem gambling, and self-esteem. *Deviant Behavior 18*(4), 321–342.

Volger, R. E., and Bartz, W. R. (1982). *The better way to drink.* New York: Simon and Schuster.

Von Hattingberg, H. (1914). Analerotic, angstlust and eigensinn. Internationale Zeitschrift für *Psychoanalyse 2*, 244–258.

Wagenaar, W. A. (1970). Subjective randomness and the capacity to generate information. *Acta Psychologica 33*, 233–242.

Wagenaar, W. A. (1988). *Paradoxes of gambling behavior.* London: Hove Erlbaum Associates.

Wagenaar, W. A., Keren, G., and Pleit-Kuiper, A. (1984). The multiple objectives of gamblers. *Acta Psychologica 56*(1-3), 167–178.

Wagner, W. (1972). *To gamble or not to gamble.* New York: World Publishing.

Walker, M. B. (1985). Explanations for gambling. In Caldwell, G., Haig, B., Dickerson, M., and Sylvan, L. (Eds.) *Gambling in Australia* (pp. 146–162). Sydney: Croom Helm.

Walker, M. B. (1988). Betting shops and slot machines: Comparisons among gamblers. In Eadington, W. R. (Ed.) *Gambling research: Proceedings of the Seventh International Conference on Gambling and Risk Taking, Volume 3* (pp. 65–82). Reno, Nevada: Bureau of Business and Economic Research, College of Business Administration, University of Nevada.

Walker, M. B. (1989). Some problems with the concept of "gambling addiction": Should theories of addiction be generalized to include excessive gambling? *Journal of Gambling Behavior 5*(3), 179–200.

Walker, M. B. (1992a). A sociocognitive theory of gambling involvement. In Eadington, W. R., and Cornelius, J. A. (Eds.) *Gambling and com-*

mercial gaming: Essays in business, economics, philosophy, and science (pp. 371–398). Reno, Nevada: Bureau of Business and Economic Research, College of Business Administration, University of Nevada.

Walker, M. B. (1992b). The presence of irrational thinking among poker machine players. In Eadington, W. R. and Cornelius, J. A. (Eds.) Gambling and commercial gaming: Essays in business, economics, philosophy, and science (pp. 485–498). Reno, Nevada: Bureau of Business and Economic Research, College of Business Administration, University of Nevada.

Walker, M. B. (1992c). The psychology of gambling. Oxford: Pergamon Press.

Walker, M. B. (1992d). Irrational thinking among slot machine players. Journal of Gambling Studies 8(3), 245–261.

Walters, G. D. (1994a). The gambling lifestyle: I. Theory. Journal of Gambling Studies, 10(2), 159–182.

Walters, G. D. (1994b). The gambling lifestyle: II. Treatment. Journal of Gambling Studies, 10(3), 219–235.

Waters, L. K., and Kirk, W. (1968). Stimulus-seeking motivation and risk-taking behavior in a gambling situation. Educational and Psychological Measurement 28(2), 549–550.

Weddige, R. L., and Ostrom, M. B. (1990). Affective disorders and affective symptoms in alcoholism. Journal of Chemical Dependency Treatment 3, 139–162.

Whiting, J. W. M., and Child, I. L. (1953). Child training and personality: A cross-cultural study. New Haven, CT: Yale University Press.

Whitman-Raymond, R. G. (1988). Pathological gambling as a defense against loss. Journal of Gambling Behavior 4(2), 99–109.

Wilson, A. N. (1965). The casino gambler's guide. New York: Harper and Row.

Witkin, H. A., Carp, S., and Goodenough, D. R. (1959). Dependence in alcoholics. Quarterly Journal of Studies on Alcohol 20(3), 493–504.

Wittman, G. W., Fuller, N. P., and Taber, J. I. (1988). Patterns of polyaddictions in alcoholism patients and high school students. In Eadington, W. R. (Ed.) Gambling research: Proceedings of the Seventh International Conference on Gambling and Risk Taking. Reno,

Nevada: Bureau of Business and Economic Research, College of Business Administration, University of Nevada.

Wolkowitz, O. M., Roy, A. and Doran, A. R. (1985). Pathological gambling and other risk-taking pursuits. Psychiatric Clinics of North America 8(2), 311–322.

Wood, G. (1992). Predicting outcomes: Sports and stocks. Journal of Gambling Studies, 8(2), 201–222.

World Health Organization (1991). The international classification of diseases, 9th revision, clinical modification; ICD-9-CM, fourth edition, volume 1, diseases, tabular list. Washington, D.C.: DHHS Publication No. (DHS) 91-1260, U.S. Dept. of Health and Human Services, U.S. Govt. Printing Office.

World Health Organization (1992). International Statistical Classification of Diseases and related health problems, tenth revision, ICD-10, volume 1. Geneva: World Health Organization.

Wolfgang, A. K. (1988). Gambling as a function of gender and sensation seeking. Journal of Gambling Behavior 4(2), 71–77.

Wortman, C. B (1975). Some determinants of perceived control. Journal of Personality and Social Psychology 31(2), 282–294.

Wortman, C. B. (1976). Causal attributions and personal control. In Havey, J. H., Ickes, W. J., and Kidd, R. F. (Eds.) New directions in attributional research (pp. 23–52). Hillsdale, N.J.: Erlbaum.

Wray, I., and Dickerson, M. G. (1981). Cessation of high frequency gambling and "withdrawal" symptoms. British Journal of Addiction 76(4), 401–405.

Yaffee, R. A., Lorenz, V. C., and Politzer, R. M. (1993). Models explaining gambling severity among patients undergoing treatment in Maryland: 1983 through 1989. In Eadington, W. R., and Cornelius, J. A. (Eds.) Gambling behavior and problem gambling (pp. 657–667). Reno, Nevada: Bureau of Business and Economic Research, College of Business Administration, University of Nevada.

Zenker, S. I., and Wolfgang, A. K. (1982). Relationship of Machiavellianism and locus of control to preferences for leisure activity by college men and women. Psychological

343

Reports 50, 583–586.

Zimmerman, M. A., Meeland, T. G., and Krug, S. E. (1963). Measurement and structure of gambling behavior. *Journal of Personality Assessment 49*, 76–81.

Zinberg, N. (1984). *Drug, set, and setting: The basis for controlled intoxicant use.* New Haven, CT: Yale University Press.

Zola, I. K. (1963). Observations on gambling in a lower-class setting. *Social Problems 10*, 353–361.

Zuckerman, M. (1974). The sensation seeking motive. In Maher, B. A. (Ed.) *Progress in experimental personality research, Vol. 7.* New York: Academic Press.

Zuckerman, M. (1978). The search for high sensation. *Psychology Today 11*, 38–46; 96–99.

Zuckerman, M. (1979). *Sensation seeking: Beyond the optimal level of arousal.* Hillsdale, N. J.: Lawrence Erlbaum Associates.

Zuckerman, M. (1983). A biological theory of sensation seeking. In Zuckerman, M. (Ed.) *Biological bases of sensation seeking, impulsivity, and anxiety.* Hillsdale, N.J.: Lawerence Erlbaum.

Zuckerman, M., Kolin, E., Price, L., and Zoob, I. (1964). Development of a sensation-seeking scale. *Journal of Consulting Psychology 28*, 477–482.

Zwerling, I. (1959). Psychiatric findings in an interdisciplinary study of forty-six alcoholic patients. *Quarterly Journal of Studies on Alcohol 20*(3), 543–554.

博彩娛樂叢書

博奕心理學

著　　　者／Mikal Aasved
譯　　　者／陳啓勳、謝文欽
總　編　輯／閻富萍
主　　　編／張明玲
出　版　者／揚智文化事業股份有限公司
發　行　人／葉忠賢
地　　　址／新北市深坑區北深路三段260號8樓
電　　　話／(02)8662-6826‧8662-6810
傳　　　眞／(02)2664-7633
E - m a i l ／ service@ycrc.com.tw
I S B N ／ 978-986-298-019-4
初版一刷／2011年10月
定　　　價／新臺幣450元

＊本書如有缺頁、破損、裝訂錯誤，請寄回更換＊

國家圖書館出版品預行編目（CIP）資料

博奕心理學 ／ Mikal Aasved著；陳啓勳, 謝文欽譯.
-- 初版. -- 新北市：揚智文化, 2011. 10
面； 公分. --（博彩娛樂叢書）
譯自：The Psychodynamics and Psychology of
Gambling: the Gambler's Mind
ISBN 978-986-298-019-4（平裝）

1.賭博 2.行為心理學

998.014 100021949